U0017835

33天 勇闖阿拉斯加

走入極地荒野，跳脫舒適圈，發現全新的自己

The Comfort Crisis

Embrace Discomfort To Reclaim Your Wild, Happy, Healthy Self

Michael Easter
麥可‧伊斯特——著

謝慈——譯

好評推薦

改變了我們對現代世界的看法，以及日常便利如何侵蝕我們對人類意義的理解。——理查德・多門特（Richard Dorment），*Men's Health* 主編

我連續讀了三遍這本書，受到極大的激勵和啟發，我立即改變了我的日常生活。兩個月後，我從未像現在這樣健康、自信或快樂。如果你一直在尋找不同的東西來提升你的健康和個人成長，那麼你要找的就是這本書。——瑪莉薩・厄本（Melissa Urban），「30天全食療法」（Whole30）創辦人

伊斯特對回歸原始的飲食、創造性的無聊和其他不適感的追求，既有趣又富有啟發性，充滿了扎實的科學知識，也充滿了歡樂的冒險。——丹・費根（Dan Fagin），普利茲獎得獎作品《我們的河》作者

輕快而又令人振奮的艱難冒險和硬科學的綜合。矛盾的是，這是本講述我們需要如何挑戰自己的書，讀起來竟然如此讓人愉快。——羅伯特・摩爾（Robert Moor），紐約時報暢銷書《路：行跡的探索》作者

一場有趣且發人深省的冒險，將人類學、生理學、神經科學和其他學科的發現交織在一起。伊斯特令人信服地證明，幸福不僅僅是沒有寒冷、飢餓和無聊。事實上，有一點不適可能正是我們所需要的。——艾力克斯・哈欽森（Alex Hutchinson），紐約時報暢銷書《極耐力》作者

這本具有啟發性的書，充滿了關於我們過度舒適的生活如何削弱我們的身體、心理和精神健康的重要想法。——莉茲・普洛賽爾（Liz Plosser），Women's Health 主編

這是一個非傳統的號角，逆勢挑戰我們所追求且已習慣的舒適和安逸。此書能吸引想變得強韌的人，是一本挑戰傳統生活智慧的好書。——詹姆士・克拉柏（James Clapper），前美國國家情報總監

這說明了為什麼人類的偉大很少來自於舒適和輕鬆，以及你可以做些什麼來最大限度地成長和實現。——布萊恩・洛西（Brian L. Losey），前美國海軍特種作戰司令部指揮官

這本書讓我以不同的眼光看待逆境、挑戰和不適。閱讀它讓我想變得更好，此書提供了我需要的全部。——塔瑪・哈斯佩爾（Tamar Haspel），《華盛頓郵報》專欄作家

目次 contents

好評推薦

PART 1

規則一：難度提升到最高

規則二：別死啊

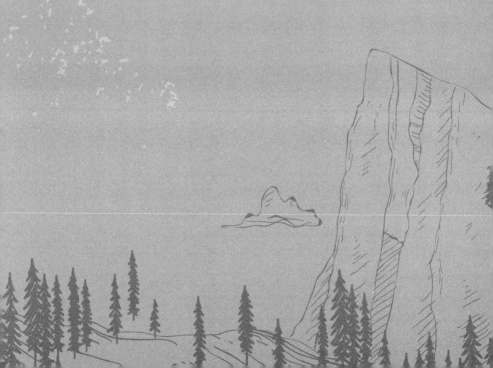

❶ 三十三天

我站在阿拉斯加科策布停機坪的強風中。這個村子位於北極圈內二十英里，在楚科奇海上，人口僅有三千人。在我前方停了兩架飛機，其中一架即將帶我深入阿拉斯加的北極。這是世界公認最寂寞、最遙遠，或許環境也最嚴峻的地點。我就站在深淵邊緣。

眼前的北極之旅是一回事，但我對於飛行也感到不安。我就站在深淵邊緣。

擎，兩人到四人座的輕航機。可以想像成加裝了機翼的金寶湯罐頭。

東尼·文森感受到我的焦慮。他是個偏遠地區的獵人和紀錄片導演，即將成為我的旅伴。

他貼近我的肩膀，壓低聲音說：「這裡大部分的機師都是狂喝威士忌的山區牛仔，他們在酒吧裡尋釁鬧事時連眼睛也不會眨一下。」在刺骨的寒風中，他又說：「但我保證，我預定的是最好的機師。布萊恩就像捍衛戰士那麼厲害。」我點頭致謝。

「我不是說我們不可能墜機死掉。」東尼說著。「風險千真萬確，懂嗎？但這傢伙很厲害，因此，飛機失事的機率是⋯⋯」我的焦慮已經惡化為強烈的恐懼，只能打斷他��⋯「好，知

道了。」

商業飛行的安全性高得不可思議。統計顯示，你在到機場的路上發生車禍死亡的機率，遠高於飛機失事。然而，這條法則並不適用於阿拉斯加的輕航機。

每年都有將近一百架這類的小型輕航機葬送於火海中，而美國聯邦航空管理局近來更在失事率飆升的情況下，對阿拉斯加輕航機駕駛提出「史無前例的警示」。今年特別糟，惡劣的天候加上濃霧和野火的煙霧，讓能見度大幅降低。東尼告訴我，布萊恩的同事麥克，前陣子就因為誤判天氣而發生意外。幸運的是，麥克逃過一劫，但整架飛機報銷。

布萊恩載我們到極圈的荒野後，我們將面對更多危險：暴怒的灰熊、一千五百磅的馴鹿、飢渴的狼群、瘋狂的狼獾、嗜血的獾、湍急的冰川河流、吞噬一切的暴風雪、低於零度的氣溫、颶風般強勁的風、陡峭的岩壁、兔熱病和漢他病毒等致命的疾病、一大群的蚊蟲鼠輩，奔跑、嘔吐、流血……在美國大西部或許有一百萬種死法，但在阿拉斯加的荒野可能超過兩萬種。

我們唯一的生路呢？長途跋涉數百英里，通過崎嶇顛簸的大地，直到布萊恩在三十三天後來接我們。一路上，我們將尋找傳說中的馴鹿群——這群四百磅重的鬼魅寂靜地在極地的苔原上漫遊，四尺長的犄角從濃霧中短暫冒出，很快又隨風而逝。

我對接下來的五個星期賭上了一切。這和太平洋屋脊步道或阿帕拉契步道縱走完全不同。

在阿拉斯加的荒野，你沒辦法因為太冷或太餓，就脫離步道幾英里到高速公路上，叫一輛車載你到最近的餐館喝一杯熱咖啡或吃些煎餅。極圈幾乎沒有現成的步道，而距離最近的道路、城鎮、手機訊號站和醫院，往往都隔了數百英里之遙。老天，甚至連死亡都不見得是解脫。不幸的是，我的保險並未包含「遙遠地區遺體回收」項目。

這些聽起來和我安全舒適的居家生活簡直是天壤之別，而這正是此行的意義。當今的人們幾乎不會踏出自己的舒適圈。我們住在越來越受保護、衛生、氣溫控制得宜、過度飽食、缺乏挑戰的安全網中。這對我們造成限制，讓我們不再能體驗詩人瑪莉·奧利弗（Mary Oliver）所說的「狂野而珍貴的生命」（one wild and precious life）。

然而，越來越多證據都指出，唯有像我們的遠祖那樣，經歷每天的不適和考驗，才能達到最佳狀態──身體更強健、心理更有韌性、性靈也更穩定。科學家發現，特定類型的不適能預防生理和心理的問題，如肥胖、心臟病、癌症、糖尿病、憂鬱症和焦慮症，甚至能解決更根本上的問題，如缺乏生命的意義和目的。

當然，如果想得到不適帶來的好處，其實也有一些不那麼拚命的方法。有些步驟可以輕鬆融入日常生活，改善身體、心理和性靈。這趟旅程是各個領域研究者能開出的最極端處方，一

部分是重獲野性，一部分則是重新建構神經迴路，其中的益處是全面而深遠的。

布萊恩說。

布萊恩、東尼、東尼的御用攝影師威廉和我，站在一個康納克斯公司的貨櫃外，這個貨櫃是拉姆航空在科策布機場的營運總部。我們正在整理裝備，別過臉避開強風。來自海上的風將鹹鹹的霧氣吹向內陸，帶進朦朧的灰色山脈之中。「在霧更濃之前，快把東西裝好出發吧。」

東尼曾是美國魚類及野生動物管理局的生物學家，常常在阿拉斯加荒野一待就是六個月。他在地球上最嚴峻遙遠的地區研究、打獵和拍攝。不開玩笑，他曾在某個夏天和一群狼同居，研究育空河三角洲圖魯薩克河中的鮭魚。

他會住在一個黃色的 North Face 帳篷中，並將其形容為「巨大的黃色口香糖」。

威廉幾乎每次狩獵都和東尼同行，是少數二十幾歲卻喜歡像一八九九年那樣生活的年輕人，前十年幾乎都在緬因州森林長寬八尺的小木屋裡，過著沒有網路和自來水的生活。他的食物來源幾乎都是打獵、墾殖和飼育的成果。

這些旅伴稍稍減輕了我的憂慮，但只是稍稍而已。畢竟大自然的本質就是無情和不可預測。大自然不在乎你的經驗多豐富，也不在乎你上次造訪的情況如何。大自然隨時能在你頭上降下災難。更凶暴的動物、更高的懸崖、更低的溫度、更寬闊的河流、更多的雪和雨，以及更

強烈的冰霰。

東尼和威廉時常感受到大自然的殘酷現實。某次，暴風雪導致接他們的飛機延誤四天，讓他們的糧食耗盡，幾乎餓死或凍死。又有一次，他們必須射殺一隻和汽車一樣大的灰熊，因為灰熊的猛烈攻擊足以將他們開腸破肚。幸運的是，子彈擊中灰熊的頭，將牠擊倒在地。

我撿起八十磅重的背包，裡面裝著接下來一個月的求生用品，許多衣物、食物、緊急醫療用品等。當我將背包放上飛機時，布萊恩阻止了我。

「你和威廉搭那架。」他指著另一台剛油漆過的四人座賽斯納小型飛機，機身是綠色和金色。我們用力將背包放入機艙，我踏入機艙的門，擠進後方的座位。我的膝蓋縮著，幾乎抵到我的喉嚨。

東尼和布萊恩跳上另一架飛機。飛機在跑道上繞了一圈，接著就向著濃霧起飛。威廉和我坐在賽斯納裡等著我們的機師。他很年輕，棒球帽遮住了修得很短的頭髮，帶著飛行墨鏡。他大步上前，鑽進駕駛座，伸出戴著手套的手要和我們握手。

「嗨。」他說。「我是你們的機師麥克。」

威廉側頭看我，咧嘴而笑。等等，我想著，這是剛發生墜機意外的麥克嗎？螺旋槳啟動，高分貝的噪音掩蓋了我內心的吶喊。

2

三十五、五十五或七十五

在我的家族中，歷代的男性似乎都仰賴酒精、滿口胡言，淪落於自作自受的混亂。我的父親在我出生前就消失無蹤。他曾經在聖派翠克節喝得酩酊大醉，將自己的馬漆成綠色，並和不是我母親的女人一起騎進酒吧。一位男性長輩某個星期二晚上在戒酒房中大吼大叫：「你的。母親。幹。福斯汽車！」他自己和矯正機構的人都不知道原因為何。一位堂兄弟剛從縣立監獄放出來，又在家庭聚會中喝到斷片，和一位叔叔一起被扔回監獄。還有一位叔叔時常進出愛達荷州立監獄。最後，我的曾祖父是全埃達郡公認最英俊迷人的騙徒和酒鬼。

大約十年前，我發現自己走上家族的老路。我經歷了許多「老兄，我的車在哪？」的時刻，斷了幾根骨頭，毀了幾段人際關係，並且曾經被捕──酒醉的我試圖打破折疊滑板車的速度紀錄。

我同時也是個專業的偽君子。我的職涯令許多人稱羨，在知名雜誌擔任健康專欄作家，提供改善生活的各種建議。我的工作表現出色，卻沒能從自己的文章中學習教訓，而是將大部分

的心力投注於內心的擺盪：若不是當下已經爛醉，就是思考著下一杯要喝什麼。

我生活的一切幾乎都圍繞著酒精，假如不是正在喝酒，就是在倒數週末的來臨，迫不及待地繼續喝酒。生活就像一團快速飄動的濃霧，而隨著週末飲酒過度的迴圈，我虛度了好多年歲月。我會用宿醉展開一週，每次決心要戒酒，說服自己這次會不一樣，最後又重新投入酒精的懷抱。

酒精是我的安撫巾，消除了工作上的壓力，快速終結無聊，又能麻痺我的悲傷、焦慮和恐懼。酒精能隔絕所有的不適：不安的情緒、難受的狀況，以及各式身而為人難以迴避的想法和情緒。

二十八歲的某天早上，我悲慘地在充滿威士忌的嘔吐物中醒來。前一天也是如此，我早已習以為常。但這次不同，我經歷了當時並不了解的某個時刻，並意識到重大的轉變即將發生。

這是清明的狀態，對於當時的我來說大概就像粒子物理學那樣陌生。我看見自己生命最真實的樣貌，而不是自己所相信的樣子。我是個愚蠢的酒鬼和職業的騙徒，身邊的一切都一團混亂，而且不斷地惡化下去。

我可以看出，自己很快就會被識破而丟掉工作。下一個受害的會是人際關係，因為喝酒時的我固然很有趣，但大概喝到第五杯就不是了。然後是財產，房子、車子等。最後，我連性命

也會賠上。我不知道自己會在三十五歲、五十五歲或七十五歲過世，但我知道，喝酒的習慣會讓我早死。會說出「喝完這些啤酒就來騎車吧」的人，顯然不是什麼長命百歲的模範。酒精帶來的舒適不只讓我麻痺，看不見自己想要的人生，更一步步將我殺害。

我看見了選擇。選項一，什麼都不做，沉浸在自以為的麻木生活方式，雖然結局悲慘，但至少能繼續喝酒。當時的所有證據都告訴我，沒有什麼比一杯酒更能解決問題了。

或是選項二，讓自己不適，捨棄酒精的安撫巾。我不知道這條路會通往哪裡，也不知道自己是否能成功，因此感到恐懼。但在嘔吐物中醒來的有趣影響是，我更容易做出讓自己不再如此的相反選擇。沒有人會在星期五晚上保持清醒。這是星期天早上才會有的覺悟。

我舉起白旗，而所有的不適從此開始。

戒酒帶來的急性身體不適維持了好幾天。我頭痛、噁心、精疲力竭、發抖、冒汗，還有各種地獄般的感受。我的肺部開始排出某種很像致癌物質的不明物體，因為我習慣一邊抽菸一邊喝酒。

生理的症狀最終消退，但戒酒更大的挑戰才剛開始──我受到酒精改變的大腦開始重新建構，於是出現了許多瘋狂的思緒。我的心智就像砲管發射的橡皮球，在水泥房中瘋狂彈跳。上一秒或許正沉浸在活著的喜悅中，下一秒卻陷入憂鬱，接著是對新生活的恐怖質疑。我怎麼讓

自己不喝酒？我週末要做什麼？如果社交場合有人請我喝酒，該如何應對？我又該如何在大學同學會或婚禮上和老友熱絡起來？

其實答案就是：「別喝酒」、「除了喝酒之外的任何事」、「不用，謝謝」，以及「船到橋頭自然直」。現在的我知道這有多麼簡單。然而，對當時的我來說，卻是深奧難解的謎題，就像是要求新生兒解開一元一次方程式一樣。進入心理健康機構的患者，有一半以上是因為物質成癮問題，這其實不令人意外。我自己就經歷了重新學習生命和生活方式的過程。還有累積了無數世代，威士忌成癮又混亂的伊斯特家族染色體在對抗我的嶄新道路。這些基因本能地要我相信，解決一切的萬靈丹是煙霧瀰漫的酒吧，配上喬治・瓊斯（George Jones）的唱片。即便無數證據都顯示了相反的結果，我還是想相信這一次買醉會有所不同。

然而，我一天天擁抱了強硬改變帶來的不適，而新世界很快在我面前敞開。我意識到活著的美好，更了解自己扮演的角色。舉例來說，在戒酒之前，所有跡象似乎都說明我是全宇宙的中心。然而，清醒之後，我明白自己在浩瀚的世界中根本沒那麼重要。這樣的領悟讓我深感不安，但我開始採取行動——承認自己有所匱乏，需要幫助——於是漸漸得到了平靜和洞察。

我開始以全新且更深刻的方式，與我所愛的人連結。我開始找到寧靜，體會到平靜安詳，並且接受自己。為了不再自怨自艾，我養了一隻狗，每天早上都帶牠去附近的溪流。凌晨五點

的霧氣和寂靜中，我找回了早已忘卻的平靜和自信。職場紛爭、交通阻塞、各種期限和帳單等日常問題，都不再那麼令我混亂焦慮。

我並未成為全新的人，但我已經覺醒，因此能看見自己仍處在舒適圈中，沉浸於安逸。只不過，雖然這沒有酒精那樣急性的破壞力，實際上卻更為陰險狡詐。只要檢視一下每天的生活，就會發現我幾乎每一刻都過得很舒適。

我在柔軟的床上醒來，房間的空調溫度宜人。我開著皮卡車上班，車上配備了豪華轎車的所有便利設施。假如有一絲一毫的無聊，我就會拿出智慧型手機。我坐在符合人體工學的椅子上，整天盯著銀幕，用頭腦工作而非勞力。下班回家後，我吃的是不費吹灰之力準備的高卡路里食品，天知道來源是哪裡。接著，我倒在太軟的沙發上連看好幾個小時的電視，看著一個又一個衛星傳送訊號的節目。我幾乎不再感受到任何不適。運動是身體不適感最強烈的活動，但也是在有空調的室內進行，配著有線電視的新聞頻道。新聞的內容越來越符合我的世界觀，而不再挑戰我的認知。除非整體環境很舒服，否則我絕不在室外跑步。不能太熱、太冷，或太潮濕。

如果排除這些舒適，會對我帶來什麼影響呢？

3

○·○○四％

人類的演化過程中，自然會追求舒適。我們出自本能選擇安全、保護、溫暖、更多的食物和最少的努力。這樣的動力幾乎貫穿整個歷史，帶來許多助益，幫助我們存活下來。

不適的感覺既是生理的，可能是飢餓、寒冷、痛苦、疲憊、壓力，或是其他折磨人的感官和情緒。對於舒適的追求，讓我們尋找食物、打造遮蔽處、逃離掠食者、避免風險過高的決定。我們會盡一切所能地活下去，傳播這樣的 DNA 給後代。因此，現今的人們依然本能地追求舒適，也不令人意外了。

只不過，過去人類的舒適往往短暫而微不足道。祖先們要在不適的世界裡，持續尋找幫助生存的安撫。當今普遍的問題，就是環境已經改變，但我們的本能沒有，且這樣的本能根深柢固。

大約兩百五十萬年前，人類的祖先巧人（Homo habilis）從當時最聰明的猿人中脫穎演化而出。這些男女用雙腳走路，使用石器，在大自然中擁有一定的優勢。然而，他們看起來和我們

還是差異甚大（想像黑猩猩和現代人混種的樣子），大腦容量也只有我們的一半。

接著，一百八十萬年前，直立猿人（Homo erectus）出現了。這個物種的外觀和行為都和我們更為相似，站立的高度大約五呎十吋，生存於漁獵的社會。他們很可能已知用火，具備抽象思考的能力，運用在大自然中找到的物件進行雕刻藝術。當然，這類藝術絕不像西斯汀教堂般雄偉，反而像兩歲孩童歪歪曲曲的塗鴉，不過畢竟是有所進步了。

再來是七十萬年前的海德堡人（Homo heidelbergensis）和尼安德塔人（Homo neanderthalis）。他們的大腦其實比我們更大一些，並且從祖先身上傳承了許多技能，如使用工具、生火等。他們也學會蓋房屋、製作衣服，並且精通狩獵技術，是頂尖的掠食者。他們會使用石製的槍，獵捕紅鹿、犀牛，甚至是猛瑪象。現今已經滅絕的猛瑪象有著巨大的象鼻，重量甚至跟肯沃斯的貨車差不多。

無論保險公司的廣告如何誤導我們，海德堡人和尼安德塔人都不蠢。他們大型的狩獵行動需要統籌和團隊合作。單獨一人面對猛瑪象，註定會遭到血腥殺害，但成群結隊的男性和女性可以訂定策略、團結合作，對猛瑪象造成嚴重傷害。因此，祖先開始了解到結合眾人的智慧來解決常見的問題，不只能幫助我們生存，更能改善生活條件。

回到我們身上。我們的物種稱為智人（Homo sapiens），在地球上已經存在二十到三十萬

年，不同的考古學家對此看法各異。我們高度演化，儘管在一些實境節目中看起來並非如此。

早期的智人已經開發出複雜的工具、語言、城市、貨幣、農業、交通系統等，這時候甚至連文字歷史都還沒出現。文字歷史的出現大約僅有五千年。

現在對我們的日常生活影響最大的現代舒適和便利設施，如汽車、電腦、電視、空調系統、智慧型手機、高度加工食品，這些發明問世的時間都很短，有些還不到一百年，僅占了人類這個物種歷史的○‧○三％。如果把所有人類的物種都算進來（巧人、直立猿人、海德堡人、尼安德塔人和我們），時間的尺度擴大到兩百五十萬年，此比例則驟降到○‧○○四％。

持續的舒適狀態對人類來說，可說是顛覆性的全新體驗。

兩百五十萬年前，我們祖先的生活充滿不適。他們暴露在惡劣的環境中，天候不是太熱就是太冷，不是太濕就是太乾，不是風太大就是下著大雪。唯一躲避的方法，就是簡陋的遮蔽處，如寒冷潮濕、有蝙蝠和老鼠棲息的山洞，或是地面的凹陷處，再以樹枝或動物皮毛掩蓋。

他們也會搭建其他簡單的結構，勉強提供庇護。如今，大部分的人都住在二十二度的恆溫環境，只會在通往停車場或走出地鐵站的短短兩分鐘感受到天氣。現代的美國人九三％的時間都待在有空調的室內，假如沒有空調，許多城市甚至根本不可能存在，像是鳳凰城和拉斯維加斯。

早期的人類總是處於飢餓狀態。坦尚尼亞的採集狩獵部落哈德薩（Hadza）過著和我們遠祖相似的生活，時常向人類學家抱怨他們飢腸轆轆。這可不是看太多美食節目的空虛嘴饞，而是深刻、持續的飢餓。

早期人類肯定無法不費力氣地隨時取得高卡路里的食物。他們或許得走好幾英里，才能從地底挖出植物根部，或是得從高高的樹梢上摘取樹果。他們也可能面對大大小小的各種動物。如今的哈德薩族人在採集部落的珍饈蜂蜜時，也時常被成群的蜜蜂攻擊。將近八○％的尼安德塔人骨骸顯示，這些人都曾經遭到動物的攻擊而致殘，甚至是喪命。如今，我們可以透過購物的應用程式或去一趟大賣場，就買到任何想要的東西──從裝在可愛小熊罐子裡的蜂蜜，到塑膠袋包裝的肉品──路途中也不太會有嚴重受傷的可能性。

當我們的祖先沒有在找食物或遭受長毛象攻擊時，他們每天會有幾個小時的休養時間。百無聊賴時，他們總得創造些什麼。

這些人讓自己的心思天馬行空，發揮創意，並且為彼此帶來一些娛樂。正如我美麗直率的妻子，在我們以前去露營時所說的：「我們才花三個小時就把所有的話都說完了，但還有一整天要度過。」一直到一九二○年代，廣播才向大眾放送，帶來了二十四小時不間斷的無腦無聊救星。接著是一九五○年代登場的電視。最後，二○○七年六月二十九日，多虧了 iPhone 的

問世，所有的無聊就此宣判死刑，也帶走了我們的想像力與比較有深度的人際連結。

只要不是呆坐著，我們的祖先就是非常非常勤奮地工作。哈德薩族人的運動量是一般美國人的十四倍，每天快速全力奔跑的時間達到兩小時二十分鐘（我得澄清，他們可不是在「運動」，只是「生存」而已）。為了取得食物和飲水，早期人類每天都得奔跑好幾英里。事實上，我們的身體之所以有這樣的結構——足弓、較長的腳部肌腱和汗腺等——都是演化來幫助我們追捕獵物。我們會追蹤獵物好幾英里，直到獵物因為熱衰竭而倒地。接著，我們殺死獵物，切割分解後帶回營地。假如獵物重到難以搬運，祖先就會拔營移動到屍骸橫躺處。

他們面對壓力，極大的壓力。假如找不到食物，他們就會死。假如獅子看中他們的食物，他們就會死（或得逃亡，或身受重傷）。假如離水源太遠，他們就會死。假如極端天候席捲，他們就會死。假如遭到感染，他們就會死。假如絆倒後摔斷腿，他們就會死。族繁不及備載。

當然，現代人類也承受壓力。根據美國心理學會的說法，這是前所未有的壓力高峰。然而，我們所承受的壓力，和過去數百萬年的人經歷的強烈壓力和恐懼不同。大部分的現代人沒有感受過生理的壓力，像是強烈的飢餓、追捕獵物的疲憊、背負沉重的重量，或是暴露在可怕的病菌及狂暴的天候中。我們也沒有經歷過心理的壓力，像是擔心下一餐在哪裡、害怕獠牙的掠食者，或是憂慮小小的割傷會受到感染，在一個星期內送我們上西天。事實上，新冠疫情期

間或許是多數人第一次體驗到遺忘已久的壓力，領悟到在面對大自然時，人類還是有可能束手無策。

對大部分的美國人來說，「壓力」通常就只是「塞車塞成這樣，會讓我的瑜珈課遲到」、「我的鄰居賺得比我多嗎」、「這張試算表一輩子都處理不完吧」，又或是「假如我的小孩進不了常春藤名校，我的人生就毫無意義了」。都是些第一世界的壓力。

這就是為什麼許多學者都認為，世界整體而言是不斷進步的。他們指出，人們的壽命更長、生活品質更佳、收入更高、被謀殺或承受飢餓的機率都是史上新低。和以前的無數世代相比，即便是最貧窮的美國人都算是過得很不錯了。是的，許多數據和圖表也都顯示，世界越來越好了。這不是當然的嗎？

然而，有個問題：由於祖先們承受著大量的不適，有許多現代文化最迫在眉睫的問題是他們不需要面對的。這些問題使我們的人生更不健康、不快樂，也比不上我們的祖先。

多虧了現代醫學，人類的平均壽命達到新高。然而，數據指出，多數人的一生有很大一部分都處在健康不良的狀態，僅由藥物和機器所支撐。人生或許變長了，但健康卻變少了。

三二％的美國人過重，三八％肥胖，其中又有八％被歸類為極度肥胖。這代表總共有七○％的人口體重太重。將近三分之一的美國人罹患糖尿病，或是出現相關病徵。超過四千萬美

國人有行動方面的障礙，讓他們無法順利從甲地移動到乙地。有四分之一的人口死於心臟病。

這些都是二十世紀以前幾乎不存在的健康問題。

當今的人們也飽受心理疾病的折磨：憂鬱症、焦慮、物質成癮和自殺。過去二十年來吸毒過量致死的人數提高了三倍，美國人的平均自殺率也創下新高。證據顯示，自殺在人類大部分的歷史中都不存在。但以我的高中四百人的畢業班為例，畢業後平均每一年都有一到三個同學死於吸毒過量或自殺。

心理疾病在二○一六到二○一八年，都造成美國的平均壽命降低。自從一九一五年到一九一八年的第一次世界大戰和西班牙流感造成大量死亡後，平均壽命就不曾降低過。

的確，我們不用再面對祖先們的不適，像是努力尋找食物、每天奔跑和負重、忍受深刻的飢餓，並暴露於嚴酷的氣候中。然而，我們得面對舒適帶來的副作用：長期的身體和心理健康問題。

我們欠缺身體的磨練，像是努力求生。我們有太多麻木自己的方法，如療癒的食物、香菸、酒精、藥品、智慧型手機和電視。這使我們與快樂和有活力的事物脫節了，如人際連結、貼近大自然、努力和堅持。

我們似乎也知道自己少了些什麼。一份研究顯示，只有六％的美國人相信世界越來越好。

事實上，有些人類學家認為大約一萬三千年前的人類其實比現在更快樂。當時的需求比較單純，比較容易達成，人們也比較容易活在當下。

舒適和便利都很棒，但對我們人生最重要的部分，即快樂和健康，卻可能幫助不大。或許只生活在過度舒適、過度控制的環境裡，並隨時滿足自己舒適的需求，帶來了意料之外的後果，讓我們錯過了最深刻的人類經驗。曾經，人類透過演化來適應環境的挑戰，如今卻已經和我們無關。這無庸置疑地改變了我們，而且幾乎都是負面的。

4 八百張臉孔

大衛・雷瓦里（David Levari）三十歲出頭，是哈佛大學的心理學家。他是典型的常春藤心理學家明日之星——口才流利、鬍鬚整齊，對於人類行為動機這個大哉問充滿興趣。

雷瓦里跟隨著名學者丹尼爾・吉伯特（Daniel Gilbert）做研究時，兩人曾一起去參加一場研討會。站在機場安檢隊伍中，他們注意到一件有趣的事：運輸安全官員在面對許多顯然毫無威脅性的乘客時，卻彷彿如臨大敵。

我們都曾經體驗過這個現象。有些立意良善的運輸安全官員會粗魯扯開隨身背包，彷彿裡頭的香蕉其實是貝瑞塔手槍。或是因為手提包裡放了半瓶髮膠，就要求坐著輪椅、無法走路也看不清楚的九十歲女性進行全身性的安全檢查。

很顯然，「防範於未然，好過事後後悔」（better safe than sorry）這句話在此也適用。雷瓦里說道：「但我們很好奇，假如人們突然間就不再帶違禁品到機場，而行李掃描機的警報不再響起，那這些運輸安全官員就會放鬆地什麼也不做嗎？」他們不這麼認為。「我們的直覺是，

官員會像大多數人那樣。找不到任何東西後，他們會開始擴大檢查的範圍。這甚至可能是無意識的，因為他們的工作就是尋找威脅。」

有了這樣的想法後，雷瓦里進行了一系列的研究，想知道人類大腦是否會在問題發生頻率降低或完全消失後，仍然持續搜尋。其中一個項目要求受試者觀看八百張不同的臉孔，從極具威脅性到完全無害的都有。

受試者必須評判哪些臉孔似乎「具威脅性」。但看到第兩百張大頭照後，雷瓦里（在受試者不知情的情況下）展示的威脅性臉孔就越來越少。

另一項研究也使用類似的架構。不過，受試者要判斷的是兩百四十份科學研究提案是否符合道德。大約進行一半後，雷瓦里展示「不道德」研究的頻率也開始逐漸降低。

這兩個研究的判定內容都很明確，對吧？一個人不可能同時具威脅性又不具威脅性。一個研究提案要麼跨越道德界線，要麼沒有跨越道德界線。假如我們無法清楚判斷這些情況，那麼又如何能在更重大的問題上相信自己的判斷力呢？像是我們變得多麼安於舒適，這又有怎樣的影響。

雷瓦里檢視所有的數據結果後，發現人類沒有能力將事物看得黑白分明。我們看見的是灰色地帶。而我們眼中灰色的深淺，則取決於前一個看到的顏色。我們會調整自己的期望。

隨著有威脅性的臉孔漸漸減少，受試者開始將中性的臉孔判定為威脅性。當不道德的研究出現頻率降低，人們開始認為模糊地帶的研究也違反道德。

雷瓦里將這種現象稱為「盛行率導致概念改變」（prevalence-induced concept change），指的是即便我們經歷的問題越少，也不會因此較為滿足。我們只會把問題的門檻降低，因而得到相同數量的問題，只是新問題顯得越來越空洞。

雷瓦里直指核心，說明為什麼即便在有史以來最佳的狀況下，許多人還是可以在任何狀況中找到問題。我們隨時都在調整標準。第一世界的問題可以說都是有科學根據的。

「我認為這是人類心理上一種較低階層的特色。」雷瓦里表示。人類的大腦很可能經過演化，來進行這類的對照比較，因為這麼做所耗費的腦力遠低於記住情境中的每一個細節。早期人類大腦的這個機制，能幫助他們快速決策，在環境中安全地行進。然而，套用在現今的世界呢？雷瓦里說：「當人們做出這些對比和判斷，對同一件事物就會越來越不滿意。」

這個潛移默化的現象也適用於我們和舒適之間的關係，姑且稱之為「舒適潛變」（comfort creep）。當我們體驗到新的舒適時會做出調適，而舊的舒適狀態就變得無法忍受。今日的舒適會成為明日的不適，創造出全新的舒適程度。

樓梯曾經是提升效率的奇蹟發明，但電梯問世之後呢？努力工作換來的碎肉末和一些水煮

馬鈴薯，曾經算是年度美食。但現在每個轉角都有許多餐廳，提供糖、鹽和油脂調配出的完美料理，又有誰要吃馬鈴薯肉末呢？不保暖的帳篷或簡單的小木屋，曾經是嚴峻氣候的奢華避風港。

如今，我們卻能精準地調控自己想要的室內溫度。

除此之外，新的舒適提升了我們的標準，讓我們越來越無法容忍不適。每次的科技進步都使我們的舒適圈縮小。雷瓦里告訴我，問題在於這些都是在潛意識中發生的。我們很不擅長辨別周遭的舒適潛變，也無法覺察這對我們造成的影響。

那麼，假如能夠看清楚身邊的灰色地帶，辨識出舒適潛變呢？

⑤ 二十碼

我第一次和東尼見面，是二○一七年秋天。

我受到某間全國性雜誌社的委託，調查關於狩獵界的急遽變化。有越來越多男性和女性都打破傳統獵人的刻板印象——不再是齙牙、沒文化的白人男性，開車到文明社會的邊緣，一邊坐著吃點心，一邊等著無辜的美麗動物闖入林間空地，再遠遠地開槍射殺，加入辦公室牆壁的戰利品陳列。這可不是我們祖先打獵的模式，也不是東尼打獵的模式。

東尼是某個日益擴大的荒野打獵社群的領導者，其成員都是獵人、極限運動員、土食者（locavore）[1]、生存專家和自然主義者。東尼有大半輩子都追尋我們祖先的生活方式。他時常一連好幾個月遠離塵世，到世界上最美麗、遙遠、艱困的環境中，只帶著一個背包的生存必需品。狩獵成功代表他得將獵物切分成七十到一百磅的肉塊，穿越崎嶇不平的荒野，運送到好幾英里外的接駁地點。收穫最多的一次狩獵，花了十四趟，每趟都背負著一百磅的駝鹿肉塊。

他妥善利用獵物的每一個部分，提供給家人和朋友的肉品符合全食超市（Whole Foods）[2] 所

標榜的每一項賣點：不添加抗生素和殺蟲劑、草飼、極致的放牧。

當第一道曙光與拉斯維加斯大道的霓虹燈相遇時，我離開拉斯維加斯的城市邊界並轉向US 93，這是一條橫跨內華達州大盆地的南北向雙車道高速公路。我開了四個小時穿過沙漠，那裡的大野兔比路過的汽車還多，幾乎收不到廣播訊號。我最終來到了內華達州伊利市，這是一個海拔數字比人口還多的小鎮。

東尼跳下福特皮卡車，大步向我走來。他穿著法蘭絨襯衫和寬大的靴子。他的灰髮長度及肩，從毛帽下散出。可以想像成留著鬍子、邊疆風格的義大利籍演員法比奧．蘭佐尼（Fabio Lanzoni）。

他伸出粗糙的手掌和我握手，突然就進入了兒童大自然探索節目的模式。「我在上面待一個星期了，老天，真的很美，很不可思議的地方。」他說。接著，他吸了一口充滿青草香的內華達空氣，抬頭看著超過一萬英尺的白松木山峰。「往上吧！」

東尼的福特皮卡車開上空無一人的高速公路，最後轉向一條顛簸的泥土小徑，兩側都是灌木叢。我們經過一台停在路邊的皮卡車，旁邊有一群挺著大肚腩，穿著迷彩裝的男性，拿著雙

1 譯註：又譯本土膳食主義者，指的是只食用當地農產品的人。
2 譯註：美國的連鎖食品商店，專門銷售有機食品。

筒望遠鏡檢視上方的山區。「這裡有很多人會待在旅館裡，從公路上打獵。」東尼搖著頭說。

他將卡車掉頭，離開了高原，開上一條崎嶇難行的小路，進入陰暗的山谷中。東尼開始向

我坦承，他喜歡的其實是跟蹤獵物好幾星期，穿越壯麗地景的精神和過程，而不是殺害獵物的

感受。過程本身即是獎勵。但成功的結果會讓整個過程更加甜美。

「我並非來自狩獵或捕魚的家族。」他說。「我小時候訂閱了《戶外生活》(Outdoor

Life)系列圖書，深深著迷，渴望這類偉大的冒險。大學一年級時，我就到阿拉斯加的威廉王

子灣獵捕黑熊。」

在顛簸的路面上，皮卡車每經過一個凹陷，我們就跟著上下跳動。「我很想要獵到一隻

熊，然後打包帶走。」他說。「在到達鯨魚灣遙遠的海灘時，第一隻熊靠近了。我完全忘了自

己的目的，只看著牠的腳踏上石塊，並用前爪抓起鮭魚享用。我注意到牠臉上和雙眼所有的細

節，以及牠呼吸的方式。牠震懾了我，我彷彿和牠產生了某種連結。我的心情變得非常沉重，

幾乎要掉下眼淚。」

道路在山谷中到了盡頭，前方是進入松樹林的步道入口。我們跳下皮卡車，東尼開始往背

包裡塞各式工具。不是迷彩的，而是暗色系的戶外求生工具。和坎貝拉狩獵遊戲不同，比較像

是在 REI 戶外用品店販售的，像是登山用的極輕量羽絨保暖層和 Gore-Tex 防風層。東尼說，這

些裝備比較適合，性能比較優異，也讓一般人不那麼對他避之唯恐不及。「反正大部分的大型獵物都只能看到灰階。」他說。「迷彩裝大多只是行銷的噱頭而已。」

他繼續說故事：「我就是沒辦法對那隻熊開槍。當天晚上，我待的那艘船的船長告訴我：『我想你是個獵人，我認為如果不帶走一隻熊，你會失望的。』」我們走在陡峭的林間步道上，而山谷隨著日落越來越陰暗。

「隔天，我回到那個海灘。四周都是白雪覆蓋的山峰，美得不可思議。有一些禿鷹在捕魚。有一隻殺人鯨獵捕了座頭鯨的幼體，把整個海灣染成血紅色。接著，一隻熊從森林中走出。我瞄準後停了下來。」我們穿過布滿碎石的溪床時，他這麼說。「我開槍了，熊倒在地上。我突然像是遭到重擊。這隻熊不再是熊了，這都是我造成的。但呆坐一陣子後，我再次注意到禿鷹和鯨魚的活動。牠們都在狩獵。渡鴉在頭頂上盤旋，等著對牠們的獵物和我的熊分一杯羹。這就像是：『好的，我也進入了這個生態系』。我只是自然循環過程的一部分而已。」

而後，他未曾離開這個循環。大學畢業後，東尼成為美國魚類及野生動物管理局的田野生態學家。他每年都花六個月的時間，調查阿拉斯加圖盧克薩克河的鮭魚數量。「我一個人在那兒，住在黃色的三人帳篷中。」他說。「我每隔三個星期才會見到其他人類，我的主管會送補給品來。其他時間，我和身邊的狼群一樣捕撈漁獲當作自己的晚餐。」

他開始拍攝自己的冒險經歷，一部分是想證明自己傑克·倫敦（Jack London）[3] 式的生活，一部分則是向世人展示他們錯過了什麼。他最初使用的是廉價手持攝影機，後來認識了在東北拍攝狩獵之旅的威廉。他們拍攝了一部狩獵紀錄片，名為《河川分流處》（The River's Divide）。這和我們在戶外休閒頻道（Outdoors Channel）看到的東西都截然不同。「有太多狩獵的影片和節目都歌頌死亡，說著：『打爆牠們，把屍體堆起來。』這真的令人反胃。」東尼說。他的影片比較類似《地球脈動》（Planet Earth）[4] 紀錄片，但主題是狩獵。長鏡頭拍攝安靜的畫面，看著晨霧籠罩在湖水上，或是記錄一隻狐狸誤闖營地的過程。

《河川分流處》記錄了東尼長達四年的旅途，追尋一隻名為史帝夫的白尾鹿。影片聚焦在白尾鹿的棲息地、演化、習性，以及東尼射殺獵物後衝突的情緒。「在那之後，我收到數千封獵人和非獵人的來信。人們喜歡我的敘事方式，也對影片產生認同。我想，那是因為影片說明了脫離汲汲營營的現代生活，活在當下並進入大自然的價值。」

如今，東尼每年都脫離塵世好幾個月，探索數百英里的遙遠蠻荒之地，如極地、墨西哥、阿拉斯加、育空地區等。我們沿著步道向上，松樹高聳的影子籠罩在頭頂，背景則是深藍的天空和月光。東尼說：「假如你想要體驗不可思議的經歷，就得讓自己身處於不可思議的地點。」眼前這個人簡直像是大衛·克羅克特（Davy Crockett）[5]、大衛·艾登堡（David

Attenborough） [6] 和達賴喇嘛的奇異綜合體。

抵達第一個營地時，四周的黑暗是我在拉斯維加斯不曾體驗過的。在漆黑的山野中，我們只能找到一片尚稱平坦的礫石地。我在山邊滲出的泉水處裝滿水瓶，喝了一大口。我全身顫抖。

戶外溫度接近零度。很顯然，我那二十二度的生活——從有空調的家到車上，到辦公室再回家——讓我的身體完全無法面對不是二十二度的其他溫度。我感受到的寒冷從末梢蔓延，深入身體的核心。因此，我穿上背包裡所有的衣物——一件羊毛衫、羊毛保暖層、羽絨背心、夾克、帽子和手套。即便如此，我還是像個傻瓜一樣瑟瑟發抖。

威廉站在泉水附近，穿著短袖上衣，似乎對寒冷完全無感。「你不冷嗎？」我問他。

「嗯？」他說，顯然沒有注意到口中吐出的白霜。「好冷。」我一邊說，一邊拉我的夾克袖口。「你不冷嗎？」

3 譯註：小說《野性的呼喚》作者。
4 譯註：英國廣播公司在二○○六年播映的自然紀錄片，由探索頻道、日本放送協會、加拿大廣播公司聯合拍攝，總共出動七十一個專業野生動物攝影師、踏遍六十二個國家、遠征二百零四個外景地進行拍攝。
5 譯註：美國政治家和戰爭英雄。
6 譯註：英國生物學家、自然歷史學家及作家。

「喔，不，還好啊。我知道外頭真的冷。」威廉說。「但我覺得無所謂，甚至還算喜歡這種感覺。就算只有四度，我也都還會穿短袖。」

我們在東尼的四人圓錐形帳篷（聽起來很怪，但基本上就是屋頂比較高，地上沒有塑膠布的帳篷）集合吃晚餐。我並不反對狩獵，但也還沒做好拿起獵槍或弓箭的心理準備。因此，我問東尼為何要打獵。蒐集戰利品的概念對我來說太令人髮指，而每間餐廳和超市都有方便的肉類商品。

關於戰利品的部分，東尼贊同我的看法。他向我解釋擔任野生動物生態研究學者時，建立起的嚴格職業道德。舉例來說，他只獵捕較年老的個體，因為移除衰老的動物，往往可以改善整體族群的健康，而獵殺年輕個體的影響則剛好相反。這也能讓年輕個體有完整的一生。他補充說，有時人們會誤以為他是戰利品獵人，這令他惱怒。「我的目標肯定不是犄角。」他說。

「但年長的個體通常也會擁有最大的犄角。」

東尼坐回睡袋上，繼續他的哲學思辨。「我們處在掠食者和獵物構成的生態系中。假如問一隻兔子『為什麼你是兔子？』牠大概只會說：『我不知道，我就只是隻兔子。我吃紅蘿蔔，我的尾巴毛茸茸的，還有兩片大耳朵。』我的想法大概也是這樣。」東尼說。「我是個獵人。

當你一層層剝開，會發現人類基本上是由單細胞有機體演化而來，變成人猿，再成為人類。我

們都是動物，本質上是狩獵和採集的動物。我們大多數人仍然參與著某種程度的捕食關係，也就是狩獵和採集。因為大部分的人都還是吃肉，而全部的人都會吃蔬菜。但奢侈的是，我們的狩獵和採集有別人大規模地代勞。否則，我打賭我們都還是得自己狩獵和採集。或許和大多數人相比，我只是更接近原始的形式罷了。」

他停頓了片刻。「聽著，我知道打獵這事很有爭議性。但假如你吃肉，那麼阻礙你狩獵的，大概就是走進超市裡刷卡。你對動物一無所知，不了解牠們的生活方式、來歷，或是曾經的生活。我只能說，這些我都知道。」

我們在晚餐時間談論著肉類，但晚餐內容實際上並沒有多少真正的肉，只有一些重組的肉泥。而後，我退回自己的小角落——由登山杖所撐起的帆布營帳，試著休息一下。

這趟旅程只會越來越不適而已。接下來幾天，我們會連續好幾個小時攀登陡峭驚險的山壁，還得背著六十磅的背包。在高山上若要取得水源，就得下降數千英尺找到湧泉，再扛著笨重的水袋回到營地。停下腳步時，我們會坐在山頂的強風中，用望遠鏡尋找駝鹿。不過我們只有一台望遠鏡，而我完全不知道要怎麼找。因此，我百無聊賴地坐著，體驗到國中幾何課之後就不曾有過的無聊。為了讓行李輕來些，我們每天都只靠著一兩根巧克力棒和冷凍乾糧維生。我這食量對於社群網站的網紅來說或許剛好，但肯定不夠應付一整天扛著行李登山的成年人。我

餓極了，而且整段旅程都沒有洗澡或洗手，這對乾洗手盛行的年代來說相當不尋常。我也沒有把保暖衣物、帽子或手套脫掉。

我不時質疑這場冒險的必要性。

我們在海拔一萬英尺的花崗岩和石灰岩山脊上行走了好幾天，周遭是兩千年的刺果松——這種植物僅存在於西部最嚴峻的高地。接著，震撼的事件發生了。

「趴下！」東尼壓低聲音喝道。

六十碼之外，佇立了一隻小卡車大小的加拿大馬鹿。牠背對我們，低頭吃草，犄角像起重機那樣掃過乾冷的高山空氣。我們伏地臥倒。假如牠嗅到我們的氣息，就會立刻以四十英里的時速狂奔，消失在我們的視線外。

東尼在弓上搭上一支箭，開始以卡通般的誇張姿勢躡手躡腳接近馬鹿。二十碼外，我們伏在花崗岩巨石後等待。我們等著馬鹿對我們露出肩頭。理想的情況下，箭會無聲且俐落地穿入，撕裂背主動脈進入肺部。如此的一擊後，獵物頂多剩下幾秒鐘的生命。牠們通常會在注意到死亡的危機之前，就已經倒地不起。

馬鹿停止咀嚼，深黑的雙眼似乎瞇了起來，白褐相間的耳朵向後豎起。牠抬起頭，轉頭檢視周遭環境。這讓他的弱點暴露出來。東尼拉滿了弓。

我不像禪宗僧侶經過數十年的冥想，就體會到了活在當下。我的感官聚焦於馬鹿以及我倆之間的關聯。我注意到牠毛皮的濃密紋理，以及從深褐到淺褐，再到白色的漸層。我注意到壯觀犄角上的瘤、弧形的線條和尖端。我聽見牠的牙齒搗磨草葉的聲音，以及牠沉重的呼吸聲。

我看著牠的肋骨起伏。

我從未距離死亡如此接近，見證一條生命的終結，為的是讓另一條生命的循環持續。我上一次吃到的肉是夾在麵包中間，放在紙袋裡，很可能是來自中西部某間神祕的屠宰場。

我不知道東尼究竟會不會讓弓箭射出，以兩百英里的時速進入那隻馬鹿。直到我發現一位觀眾——一隻郊狼在我們後方窺伺，期待著馬鹿內臟的佳餚。馬鹿也注意到了，驚嚇之下開始狂奔。同時，東尼鬆開拉弓弦的手。「牠很大也很美麗，但太年輕了。」東尼說。

當我們沿著山脊回到營地時，來自西方野火的煙霧將太陽暈染成了紫紅色。戒酒初期意識到嶄新的人生道路以後，我鮮少如此深切地感受到自己活著。我的內心更加寂靜，身體更加有力。和現代生活的瘋狂步調相比，我感受到了更高層次的生命韻律。

回到「文明世界」後，不適所引發的餘波持續了好幾個星期。我不斷回想著自己在那段野性日子的感受，沿著險峻的山壁攀升，錯過好幾頓飯，徒勞無功地想逃避刺骨的酷寒，不知道嚴酷的世界下一秒會降下什麼考驗。這和舒適潛變剛好相反。我不久後從哈佛博士那裡得知，這就是「禊」（misogi）的一種。

《古事記》是日本的歷史紀錄，在西元七一一年由元明天皇下令編纂，是日本現存最古老的史書。內容包含了日本列島的神話、傳說、歷史紀述、天地的形成、神道教的神祇和英雄。

《古事記》是孕育「禊」概念的經典。

伊邪那岐是神道教信仰中的神祇，和神道教掌管創造和死亡的女神成婚。一切似乎很完美，但伊邪那岐的妻子卻難產而死。她來到死者的世界，也就是所有神道教神祇死後前往的地方。

伊邪那岐痛不欲生，餘生都在哭泣和睡夢中度過，直到祂再也無法忍受。祂下定決心進入

死者的世界，想要把妻子帶回來。

伊邪那岐進入通往冥府的洞穴中。越往下走，所見的景象就越宛如煉獄，有許多魔鬼和殭屍，以及可怖駭人的怪物，想要捉捕監禁祂。

即便面對煉獄的險阻，伊邪那岐仍然奮勇前進，找到了妻子。然而，祂驚恐地發現妻子已臣服於煉獄的危厄，身體開始出現腐敗魔化的跡象。祂意識到假如不盡快脫逃，自己也在劫難逃。

伊邪那岐拚命逃脫了地獄的洞窟。妖魔和怪物的魔爪伸向祂，試圖將祂向下拉扯。祂似乎注定就要失敗，也幾乎準備放棄。然而，祂搜索體內和心中所有的力量，繼續奮戰，最終突破了洞窟的入口。

伊邪那岐隨後跳入附近結凍的河流淨化自己身上的腐敗穢氣。這樣的經歷讓祂昇華進入了「澄澈」狀態，身體和心理都純粹而清淨，除去了所有的雜質、弱點和過去的限制。這讓祂的心理、身體和靈魂都更加剛強。

「禊」所帶來的「澄澈」狀態，就是古代的合氣道修行者將身體浸入大自然冰冷的水中的原因。他們相信，瀑布、溪流或大海能洗淨他們的汙穢，使他們和上天重新連結。近年來，「禊」的概念也出現其他形式的應用，透過大自然中的挑戰來洗淨現代世界的汙染。現代的

「禊」能幫助我們的大腦、身體和靈魂重新啟動，使我們克服過去的極限，並帶來日本合氣道修行者所追求的專注、信心和力量。馬可仕‧艾略特（Marcus Elliott）是此一領域的先驅，深信「禊」的力量。

當我想了解「禊」與艾略特聯繫上時，他說他對於討論 NBA 球員的各種數據、腳踝扭傷的生物力學、垂直跳躍的壓縮載荷，以及後仰跳投的離心作用，都已經感到厭煩。「我猜你也想問關於運動員數據的問題吧？我確實很感興趣。」艾略特是哈佛大學畢業的醫生，創立了 P3 運動科學中心，利用深度的生物統計數據來改善專業運動員的表現。他又說：「但我真的不想談那些⒉。」

《華爾街日報》才剛剛訪問過艾略特位於聖塔芭芭拉的運動中心。這間由倉庫改建、外表不起眼的健身房中充滿健身器材、電腦和科技裝置。報導的內容是艾略特和二〇一八年 NBA 年度新秀及全明星盧卡‧東契奇（Luka Doncic）的合作。

東契奇滿十五歲時，就從故鄉斯洛維尼亞飛行六千英里到 P3 中心。艾略特找到了東契奇的祕密勝利公式。他和團隊的博士後研究員在東契奇身上接滿反射標記，包含他的軀幹、背部、腿、膝蓋、腳踝、腳部等。東契奇展現了所有在籃球比賽中可能出現的動作。於此同時，電影拍攝等級的 3D 攝影機捕捉了超過五千筆數據。利用這些資訊，艾略特可以找出東契奇的動作

不對稱性，幫助他避免運動傷害。同時，也能辨識他擅長及不擅長的身體能力。

數據顯示，東契奇的跳躍力不是最頂尖，但是在「離心力」的控制上天賦極高。這基本上

意味著東契奇能快速地減速。艾略特建議：東契奇應該練習的技巧和戰法是快速向前衝刺，急

停跳投，讓球在防守者還沒站穩之前，就應聲入網。

東契奇真的這麼做了，成了NBA的明日之星。大約六〇％的NBA球員都去過P3中心，想

了解自己動作模式的隱憂和潛力。

真是引人入勝，但這不是我想談的。我心心念念的是「褉」，而艾略特想聽的就是這個。

他說：「假如我們能好好聊聊『褉』，我非常歡迎你來。」

於是，幾個月後，我和艾略特攀登上聖塔芭芭拉某處懸崖邊的步道。我們加速通過裂隙和

突起，穿過石堆和綠樹蓊鬱的森林，聞到桉樹清新的氣息。撐過特別陡峭驚險的一段後，我們

都彎下腰，手撐著膝蓋喘氣。

艾略特說：「在我們人類數十萬年的演化中，為了生存下去，總是得做許多艱困的事，得

面對挑戰，而且是沒有防護網的。挑戰的內容可能是狩獵、為部落取得食物、從夏天的營地遷

移到冬天的營地等。每次面對挑戰，我們都發掘出自己的潛力。」

艾略特身高六呎一吋，體重一百九十磅，身材如三鐵選手般精實。可以想像一下丹尼斯．

奎德（Dennis Quaid）[7] 和布魯斯‧史普林斯汀（Bruce Springsteen）[8] 的混合體，只是再年輕黝黑一些。他已經五十四歲了，但外表說是四十歲我也會相信。

「然而，在現代社會，即便不需要接受任何挑戰，突然也能夠生存下去了。」他說。「我們都還是能有充足的食物、舒適的住家、好的工作，以及愛你的人。聽起來算是很不錯的人生，對吧？」

「但是。」他用手在空中畫出一個想像的大圓圈，圈起了步道和兩側的植物。「把這個圈當成我們全部的潛能。」

接著，他把手收回胸前，在大圓圈的正中央畫出一個餐盤大小的圓圈。「大部分的人都只活在這個小小的空間裡。我們完全不知道自己潛能的極限是什麼。正因為如此……我們錯過了至關緊要的事物。」

鹹鹹的風從海面吹上山頭，拂過我被汗水濕透了的上衣。艾略特繼續說：「我相信每個人的內在都有演化的機制，在面對極度困難的挑戰、探索舒適圈的邊緣時就會觸發。」

於是就進入「禊」的狀態，巡航於人類潛能的最前緣。

上個世紀末的每一年，艾略特都會接受一項史詩級的艱鉅挑戰。「你可以這麼想。」他說。「在健身房，我辨識出運動員潛在的風險和問題。接著，我透過人工的環境來改善他們的

表現，然後讓他們進入實際比賽這個無法預測、漫無章法的大西部。」

有個帶著黑色拉布拉多的登山客經過我們，艾略特和我都伸手拍了拍牠。

「『禊』也是同樣的概念，不過少了些現代的元素，艾略特和我都伸手拍了拍牠。驗的模型來自過去人類的生存挑戰。過去的環境會自然帶來許多如今看來太過遙遠的挑戰。」

艾略特說。「接著，當我們回到日常生活這個大西部時，就能更加游刃有餘，擁有正確的應對工具。」

這樣的練習提升了他的身體、心理和精神的健康及潛能。其他加入他的追尋者也同樣蒙受其益。

舉例來說，四十多歲的聖塔芭芭拉藝術家尼爾森‧帕里許（Nelson Parrish）就是其中之一。他的作品混合了各種媒材，如繪畫、金屬和天然木頭的雕塑。他告訴我，這樣的作品「透過速度的絮語和色彩的語言而有了脈絡」，目的是驅使觀者「抽離次要的事物」，思考「時間的擴張與收縮」。

他的作品被《Vogue》雜誌報導，也成為愛馬仕家族、羅伯・洛威（Rob Lowe）[9]、約翰・傳奇（John Legend）[10]等人的收藏。

「『襖』的重點不是身體上的成就。」帕里許說。「而是去提問……『為了成為更好的人類，你願意讓自己的心理和靈魂通過怎樣的挑戰？』『襖』讓我放下了恐懼和焦慮，這也反映在我的作品上。」

另一個例子是 NBA 的全明星跳投高手凱爾・科佛（Kyle Korver），他在三分球歷年排行榜上名列前茅。科佛將他緊要關頭的出色表現，歸功於「襖」。

「有一年，我們在水裡抱著八十五磅的石頭前進五公里。」艾略特介紹了某個帕里許和科佛都參與過的『襖』訓練，地點就在這條步道下幾英里處，聖塔芭芭拉島的海岸上。參與者會下潛至少七到十英尺，找到一塊石頭抱起，在海床上盡全力前進（可能十到二十碼）。接著，下一個參與者會下潛，進行同樣的任務。不斷重複下去，直到五個小時過後，石頭抵達另一個定點為止。

「還有一年，我們用立槳在聖塔芭芭拉海峽航行了二十五英里。」艾略特說。「我們在那之前只操作過立槳幾次。每隔十幾分鐘，海浪就不斷將我們打入海中。我們無法想像怎麼橫渡海峽。我們只能專注在眼前的任務，保持平衡，努力追求理想的姿勢，划了一下又一下。當我

們終於抬頭時，已經在海峽另一端了。」

科佛說，立槳的「禊」幫助他打破了 NBA 每場比賽都投進三分球的連續紀錄。當他越來越接近破紀錄時，隊友會提醒他還剩下幾場比賽，像是：再十二場比賽有三分球就成功了。他會回答，他只在乎下一次完美的出手。

「禊」或許能幫助我們更接近理想的「心流狀態」。

一九六〇年代，年輕的心理學家米哈里‧契克森米哈伊（Mihaly Csikszentmihalyi）在藝術家身上觀察到有趣的現象：他們可以完全專注在當下，全心投入自己的創作。過程中，他們的動作和意識會合而為一，其他隨機的想法、痛苦和飢餓等身體感官，甚至是自我意識都會消退。這就像是在藝術領域中的「禪」。

因此，他開始研究這種狀態，最終命名為「心流狀態」。契克森米哈伊擔任過芝加哥大學心理學系主任和美國心理學會主席。他訪談過上千位高階專業人士，包含西洋棋棋士、攀岩者、畫家、外科醫生、作家和一級方程式賽車選手。

進入心流狀態須達成兩個條件：任務難度必須逼近個人的極限，且目標必須明確。契克森

9 譯註：美國演員。
10 譯註：美國歌手、詞曲作家、唱片製作人及演員。

米哈伊和其他研究者相信，心流狀態是快樂和成長的關鍵，是冷漠的相反。契克森米哈伊寫道，心流「有潛力讓生命更豐富、強烈、有意義。心流值得追求，因為提升了個人的力量和複雜性」。

——

艾略特成長的過程中熱愛運動，對足球、籃球等許多項目都有涉略，培養出對生理學和運動表現的強烈興趣。因此，他十幾歲時就拜託父母訂閱《體育與運動科學及醫學》（Medicine & Science in Sports & Exercise）學術期刊當作聖誕禮物。

艾略特本來計畫加入大學棒球隊，卻在高中時受傷。他在不同的大學間來來去去，從加州大學柏克萊分校到聖塔芭芭拉分校，再到哈佛大學。

「傷勢痊癒後，我還是得給自己一些身體上的挑戰。因此，我投入耐力運動的領域。」他說。「大學時期，我甚至不會參加派對，只像個瘋子那樣鍛鍊和學習。我在一台廂型車裡住了幾年，就是這麼簡單，我的財產並不多。如果我以更健康或更聰明的方式結束一天，那就是美好的一天。」

艾略特在一些大型比賽中有了成績，因此獲得 NIKE 的贊助，在鐵人三項的世界排名中擠進前十名。他申請了哈佛醫學院和麻省理工學院生物力學的博士學位，後者是以力學原理來研

究生物系統。兩所學校都接受了他的申請。

「我其實並沒有想當醫生，但還是念了醫學院，因為我覺得很有趣。」他說。「前一刻，我可能正要將患者切開，下一刻則得面對精神病患者。」

醫學院期間，他放棄了鐵人三項。「當我開始比賽時，就決定二十五歲要退出。」他說。

除此之外，每星期都得花一百個小時上課、值班和讀書。

然而，鐵人三項比賽中沉默、孤獨的跑步、騎車和游泳時間，讓他漸漸能享受不適。即便全部的生理衝動都告訴他要放慢或停止，他仍堅持下去——這重塑了他的心智。「耐力型的運動讓我理解如何將自己往上推一個層次，也更深入探索自己的內在。」他告訴我。「不再參加鐵人三項後，我還是充滿冒險心，渴望去探索各方面的極限，找到嶄新、更好的自己。」

艾略特開始進行他所謂的「古怪挑戰」。他會在一年內挑戰一到兩個未經規劃的困難任務。舉例來說：「值班結束後，我要連夜開車到（新罕布夏）的白山山脈。在睡眠不足，只吃了醫院食物，毫無準備的情況下，在一天之內登上最遠的山頂。」他繼續解釋：「這只是為了試試看能不能做到。我會接近自己以為的極限，但還是繼續前進。最終，我發現自己早已遠遠超過舊的極限，卻還是繼續前進。因此，我的極限已經和一開始不同了。這真令人滿足，非常滿足。」

51　五十/五十

某一年，艾略特和醫學院的朋友蓋斯‧麥克勒（Garth Meckler）搭飛機到懷俄明州的里弗頓進行「古怪挑戰」。

「我們在機場搭上郵局卡車的便車，到達步道入口，接著背著八十磅的背包，在荒野中連續走了十五個小時。我們彼此競爭著。」艾略特說。「蓋斯是奧運等級的柔道選手。健行的過程中，他告訴我柔道有個概念來自武士道，又從合氣道而來，最根源則是古代日本宗教典籍，也就是『褉』的挑戰。因此，我就把我的『古怪挑戰』改稱為『褉』，算是對蓋斯致敬。畢竟，努力挑戰這些艱難的任務，也是自我淨化、讓生命昇華的方法。」

艾略特醫學院畢業時，欠下三十三萬美元的學生貸款。「哈佛的指導教授希望我投入學術，但我天生不適合關在實驗室、醫院或辦公室裡。我希望能走入田野現場，真正帶來一些影響。」

當時的運動員訓練，並未包含太多的科技設備。「我很清楚，將科學投入運動必定有許多價值，假如不試試看，我肯定會後悔。」艾略特說。「但我需要有真正的問題來解決。」

新英格蘭愛國者隊剛好有個問題。他們當時只是一支平庸的球隊，每年還得承受二一‧五起腿筋拉傷。艾略特以科學的角度分析這個問題。他研究了多年來球員腿筋拉傷常見成因的相關數據，並對他們進行測試。接著，他用醫學的策略解決問題，為球員客製化訓練內容。即便

醫學院的老師說「運動醫學只是在浪費一流的教育」，他仍相信自己可以幫助球員降低受傷的機率。

他的規劃讓愛國者隊的受傷率降到一季僅三起。艾略特和球隊一起贏得幾次超級盃。

接著，他成為 MLB 第一位競技運動科學及表現部門主任，現在則是從事和籃球有關的事。P3 中心在二〇〇六年開幕。艾略特被譽為世界運動科學的先驅，也是該領域的頂尖學者。

他的品牌正式與 NBA 官方建立合夥關係，客戶都是聯盟的佼佼者，包括詹姆斯·哈登（James Harden）、科懷·倫納德（Kawhi Leonard）、揚尼斯·安戴托昆波（Giannis Antetokounmpo）、東契奇等人。他也持續與許多個人職業運動員合作，更成為世界級足球隊和全國運動汽車競賽協會的顧問。

幾年前，哈佛醫學院頒發給艾略特最高榮譽之一的奧古斯特·桑代克客座教授獎（Augustus Thorndike Visiting Lecturer Award）。艾略特說：「有趣的是，那些人曾經說我在浪費時間，現在卻邀我回去任教。」

「褉」的挑戰依然持續下去，一年一次。艾略特說，這對他個人和職業生活都有很深刻的影響和幫助。「『褉』的挑戰可以讓我們意識到自己的潛力，甚至遠超出我們的想像。當你置身艱困的環境，面對極高的失敗率，許多恐懼反而會消退，讓我們開始真正前進。」

艾略特向前一步，捶了我一拳，接著轉身沿著林道向前跑去，結實的腿揚起一片沙塵。我們最終來到一片陰暗的樹林，道路也漸漸平緩下來。

「在我『禊』的設計裡，只有兩個規則。」艾略特說。「第一條是必須要極度困難。第二條是不能死掉。」

我了解不能死掉的部分，但問他該如何判斷難度是否夠高了。

「一般來說，我們的指導原則是：只要把每件事都做對，就應該要有五〇％的成功率。」他說。「因此，假如你決定要跑二十五英里，而你在做二十英里的練習，每週累積三十五到四十英里……那麼這就不是『禊』。你失敗的機率太低了。然而，假如你從沒跑超過十英里，認為自己或許可以跑個十五英里，但懷疑撐不到二十英里……那二十五英里或許就能算是『禊』了。」

這個規則也讓「禊」成為變動的目標。某個人的五〇％，對其他人來說通常不會是如此。

「假如有個人從沒跑超過幾英里，那十英里也能稱為『禊』。」艾略特說。現代人類通常都有個未被滿足的渴望：真正地挑戰自己。新的研究顯示，憂鬱、焦慮和找不到歸屬感，都可能和未受到考驗有關。

「所以說，得有一半左右的結果是失敗的？」我問。

「事實上，我最近幾次的『禊』都沒有成功。」他說。

艾略特最近一次「禊」是環大峽谷越野跑，全長四十六英里，高度變化約兩萬兩千英尺，可以說是對體能不可能的考驗。

「我好幾年沒跑步了。」他說。「但在挑戰前，我還是練習了幾次十八英里長跑。」他失敗了，慘痛地失敗。「在南緣下坡的路段，我的膝蓋報廢了。」他說。「當我們沿著北緣上升到頂端，再度下降回谷底時，我意識到自己不可能撐完。假如繼續前進，可能得叫直升機救援了。因此，我回到北緣頂端，設法趕上最後一班接駁巴士，回到我停車的南緣。」

林蔭在我們上方退開，進入了陡峭的路段。我們努力向上攀登，他喘著氣說：「我可以告訴你，人類的大腦很討厭這樣。大腦希望我們和失敗一點也扯不上關係。特別是當你已經盡了自己的全力表現完美時。」

這是天生的本能現象。密西根大學的科學家研究恐懼在演化上的根源，認為我們當前的恐懼通常受到過去生活方式的驅動。早期的人類時常面對致命的危機，像是飢餓的掠食者、毒蛇、其他部落的人、嚴苛的氣候、險峻的地勢、失去社會地位等[11]。這說明了為什麼現代人仍能輕易注意到樹叢的動靜，或是竄過草地的蛇。說明了我們為何

害怕陌生人；為何避免惡劣的天候；為何懼高；為何害怕在公共場合拋頭露面，如發表公開演說。

「在一百年前，失敗可能意味著死亡。」艾略特說。「但現代人過度高估了失敗的後果。」

現代的失敗可能只是搞砸了公司簡報，讓老闆狠狠瞪你一眼。

人類的大腦天生就會過度高估某些事的後果，像是搞砸了簡報。密西根大學的科學家解釋，這是因為過去的社交失敗可能會導致遭到部落放逐，最終死於大自然之手。

「不過，這樣的演化機制對我們來說已經沒有用處了。」艾略特說。「因為我可以告訴你，成功率百分之百的事不會帶給我們任何價值。但假如投入失敗率高的環境，即便過程完美也很可能會失敗，就能幫助我們放下對失敗的恐懼，並讓我們看見自己的潛力。」

他一邊喘氣，一邊說：「現在回想當時的環大峽谷越野，我甚至跑不到二十英里。我的成功率根本還不到五〇％，差得遠了，或許只有十％或十五％。但一開始站在大峽谷南緣時……雖然不覺得自己是超人，但我覺得自己有正確的工具展開探索，有一股未知的力量在支撐我，一切就是一場偉大的冒險。」

不同的歷史文明幾乎都存在著「褉」的傳說。希臘、美索布達米亞、佛教、北歐、基督教、印度教和古埃及神話，都有喬瑟夫·坎伯（Joseph Campbell）12 所謂的「英雄的旅程」。

英雄脫離了居家的舒適，投入冒險，面臨許多挑戰打擊。他的身體、心理和靈魂都遭到考驗，苦苦掙扎，最終得以勝出。凱旋歸來的英雄擁有更豐富的知識、技能、信心和經驗，也更明白自己在世界上的定位。而早在一八〇〇年代的研究就證實，即便是平凡人也能從艱鉅的身體試煉中受益。

　—

阿諾德・范・傑內普（Arnold van Gennep）出生於一八七三年，儘管天資聰穎，卻也令人頭痛。法國的小學老師說，他是個聰明但「惡劣」的男孩，因此他的父母將他送往寄宿學校。

換了環境，他依然故我，雖然獲選為畢業生代表，卻也是校長室的常客。

范・傑內普的繼父是外科醫生，希望他能克紹箕裘，到里昂研讀外科。但范・傑內普寧願待在巴黎讀書，而繼父不肯讓步。因此，他一不做二不休，乾脆連醫學也不念了，轉而投入語言和人類學。根據他自己的說法，他一共會說十八種語言，再加上許多方言。這樣的天賦讓他對其他文化萌生興趣。

大學畢業後，范・傑內普開始翻譯人類學的著作。由於殖民主義興起，從世界各地湧入各

11 原書註：這也解釋了為什麼人類對某些現代死因的恐懼不成比例的低，像是車禍。
12 譯註：美國神話學家、作家及教授。

種不同語言的研究，而他成為所有嶄新研究的終端接收者。他翻譯的田野調查對象是世界各地的居民，從蒙古高原到北美、斐濟群島，甚至是希臘。他很快發現，這些族群雖然相隔遙遠，卻有著獨特的共通性。這些文化中的男性和女性，都會在大自然中進行考驗體能的通過儀式（rite of passage）[13]。

以澳洲原住民族為例。他們在當地已經居住六萬五千多年，而族裡的年輕人會進行「徒步旅行」。他們會行走將近六個月，深入澳洲幾乎無法居住的內陸地區。當地夏天的溫度可能高達三十八度，還棲息著世界最毒的毒蛇。假如沒有充分練習搭建遮蔽處、打獵和採集食物的技巧，學習哪些食物能作為藥物，以及其他的必要求生能力，那麼這些年輕人必死無疑。即便僥倖回到營地，也會被貼上失敗者的標籤。

然而，假如成功歸來，他們的身體和心理都會更加堅強，也更了解這個世界和自己的位置。

因紐特人（Inuit）也有相似的傳統。雖然沒有那麼曠日廢時或孤單，但冷上許多。當因紐特孩童看起來夠強壯，通常是年滿十二歲時，長者就會帶他們進入極圈進行第一次狩獵。他們會帶上帳篷、長矛和其他必需品，並以獵物為食。這趟旅程會綿延好幾英里，持續數個星期，而年輕人必須獵捕一隻獨角鯨、馴鹿或髯海豹。旅途中，孩子們會學到珍貴的生存技巧，並進

化為成人。他們也會遭受極地嚴峻氣候的考驗，變得更有韌性。

分布於肯亞和坦尚尼亞的馬賽人（Maasai）也有通過儀式。年輕的馬賽男性被隻身送入大草原，獵捕一隻熊獅。沒有來福槍或弓箭，只能靠長矛。

要參與這樣的單人獵獅行動，需要的訓練難以想像，因為過程中無疑是把生命賭在自己的力量、耐力、無畏的勇氣和狩獵技巧上。這些獵人可不是偷襲熟睡的獅子，而是一邊搖動鈴鐺一邊追捕，逼迫獅子和年輕的獵人面對面。

假如馬賽青年成功了，就通過了終極的身心試煉，正式成為戰士。失敗的話，則會淪為獅群的晚餐。馬賽協會致力保存和宣傳馬賽文化傳承，曾輕淡寫地提過：「許多戰士都死於獅群之手。」

分布於太平洋西北岸的美國原住民族內茲珀斯人（Nez Perce）則有「靈境追尋」（vision quests）。他們會手無寸鐵、不攜帶任何食物進入山林或沙漠，獨處大約一週。他們會禁食，只喝極少量的水，讓自己暴露在嚴峻的氣候中，沒有遮蔽處或營火。內茲珀斯戰士黃狼（Yellow Wolf）參與過一八七七年的內茲珀斯戰役，他認為這個考驗能發展出「幫助你度過危

13 譯註：標誌人生某個重要階段的儀式，常用來指稱成年儀式。

難和戰爭的力量」。這類鍛鍊身體、心靈和精神的靈境追尋，在許多美國原住民族部落都很普遍。

「通過儀式的概念是長者看見你的潛力，相信你能挺身面對真正重要的考驗，在各方面都能為自己和身邊的人帶來助益。」艾略特說。「他們會說：『我們覺得你準備好了，但你得真的深入發掘，才能找到內在的力量。』」

一九〇九年，范・傑內普針對這些事件發表了影響深遠的著作，標題就是「通過儀式」（他是創造這個詞的人）。

他發現這些過程，無論是在澳洲內陸步行、在肯亞狩獵獅子、在哥倫比亞高原冒險，或甚至是進行「禊」，都有三個關鍵元素。

首先是分離（separation），挑戰者會離開居住的社群，進入荒野。第二是過渡（transition），他會進入充滿挑戰的中間地帶，與大自然和內心放棄的念頭對抗。第三則是融合（incorporation），完成挑戰的人會重新回到正常生活，但在各方面都有所提升。這是探索的過程，並且拓展了挑戰者的舒適圈。

艾略特說，「禊」的概念也相同。「『禊』是情緒、靈性和心理上的挑戰，但偽裝成身體上的試煉。」

我們一邊跑步，一邊談論著傳統意義上的通過儀式幾乎都已消失。「那我們現在還剩什麼呢？」艾略特問。

還有少數文化仍保留著通過儀式。荷蘭人保有他們稱為「放生」（dropping）的傳統。規則是將孩童蒙上眼，在夜晚時留在森林中，只給予少量的資源，看他們是否能找到回家的路。但我從沒見過哪對父母在荒野丟下小孩，說：「六個月後見啦！」或是交給他們粗糙的武器，說：「給我帶最兇猛的獵物回來。」事實上，我們的社會採取的是恰好相反的做法。

紐約大學的科學家認為，「直升機父母」（helicopter parenting）的現象大約始於一九九〇年。研究者表示，當時許多父母開始不允許未滿十六歲的子女單獨外出，主因是媒體渲染、毫無根據的綁架恐慌。如今，我們又從直升機父母惡化到「掃雪機父母」（snowplow parenting）。當今青少年的焦慮和憂鬱比例之所以不尋常地節節高升，專家認為主因就是父母不讓孩子探索自己的極限。研究發現，在直升機父母出現的世代中，大學生的焦慮和憂鬱比例提高了大約八〇％。許多家長開始因為放任小孩單獨外出，而被指控怠忽職守，使得某些州必須通過「自由放養育兒」（free-range parentin）相關法規。

我的年紀夠大，童年幾乎都單獨外出遊玩，或是與朋友結伴。但艾略特和我跑步時，我試著回想自己的通過儀式。我的確參加過老鷹童軍的排名賽，但即便是童軍最有挑戰性的戶外冒

險，也有著絕不會失敗的前提。童軍團和荷蘭「放生」最接近的活動，就是野外求生臂章訓練。諷刺的是，這個活動總是因為天候不良而臨時取消。

榮格派心理學家安東尼·史蒂芬斯（Anthony Stevens）一生研究原型（archetypes）和通過儀式。他認為這些儀式訴諸人類經驗的根本，就像是跨越了人性的界線，使得人類得以為人。

「雖然我們的文化讓通過儀式因為久未使用而萎縮，但我們每個人的內在都存在著某種原型，需要被啟動萌發。」他如此寫道。

—

晚上七點三十五分，艾略特和我待在他聖塔芭芭拉山丘上的家。跑完步後，我們在P3中心附近逛了一下，接著回他家吃晚餐，他妻子娜汀準備了義大利千層麵。娜汀出生於巴伐利亞的小村落，而後在美國四處遊歷，累積了一個又一個學位，直到認識艾略特為止。她身材高挑，一頭金髮，是直升機父母的相反詞。娜汀鼓勵孩子們衝浪，或和艾略特一起挑戰小型的「禊」。然而，她也堅守「禊」的第二條規則：不能死。

「我們都有家庭。」艾略特說。「所以，『禊』的最糟情況是你失敗了，或許覺得那天特別漫長痛苦，可能留下一些傷疤。但你不能死。這個規則很簡單。」

「你要怎麼……確保自己不會違反第二條規則？」我試著在娜汀面前找到適當的用字。

「在『禊』的過程中，你當然不會覺得一切在掌握中。」艾略特說。「但你不會死。你得確保自己是安全的。在水底石塊挑戰時，我們有潛水團隊確保安全。在橫跨海峽時，我們也有救生艇。」

夜深時分，艾略特提到，他還有一些關於「禊」的軟性規則，但比較像是參考指南而非硬性規定。其中之一是「禊」必須「古怪、有創意、異乎尋常」。

「例如在水底搬動八十五磅的石塊五公里？」我問。

他笑了。「是的。理由是『禊』的內容越古怪，你就越不會和其他東西比較。」他說。

「重要的是，你得把挑戰當成自己的挑戰。『禊』是讓你對抗自己，而不是『嘿，有人用這樣的時間做了這樣的事，我要比他更快』。因為這種比較心態是很糟糕的人生態度。」

關於這條指南，帕里許也有許多看法，總結是：「當我們移除了膚淺表面的標準，反而能達成更多。」

這就得提到艾略特的第二項指南：不要宣傳「禊」。我們當然可以和家人朋友談論「禊」，但不需要在社群網站上大肆宣揚。

「當今的每個人都渴望受到注目。」艾略特說。「他們會做些可以發表在社群網站上的事，大肆炫耀一番來贏得喜愛。」

「而『禊』是內在的。」他說。「其中很大一部分的價值在於，我們知道自己要做的事會很難受，會很想放棄，堅持下去將很困難，因為沒有觀眾。然而，我們不會放棄，因為我們自己在看著。事後回想時，我們會明白即便只有自己看著，卻還是努力迎戰，這帶來的是最深刻的滿足。當你獨處時，仍然會堅持對的事嗎？或是你需要觀眾或別人的鼓勵才會如此？你對自己夠重視，願意這麼做嗎？我們在社群網站出現前就如此自我要求，如今看來重要性不降反增。」

—

艾略特是個了不起的人物，擁有哈佛醫學學位，在改善人類表現上也成就輝煌。然而，他追求刺激的「古怪挑戰」有時會讓人覺得不那麼學術性。體驗過他的魅力後，我又找了另一位科學家，想知道「禊」背後到底有沒有科學根據。

馬克・西里（Mark Seery）一生投入人類舒適圈界線的研究。他是水牛城大學的心理學家，對於「殺不死我們的，會讓我們更強壯」等陳腔濫調深感興趣。這類說法似乎總有幾分事實根據，但數據卻不這麼顯示。

「現有文獻指出，當糟糕、有壓力的事件發生在你身上時，你得持續面對逆境和不好的影響。這些事件會有殘留的傷害，使你往後承受較高的心理健康風險，甚至生理健康也受到影響。

響。」西里說。「這樣的前景實在悲觀。」

然而，西里設計出一系列針對「增韌」（toughening）概念的研究。他解釋：「理論上認定的壓力量能帶給我們最佳的心理和身體健康。」

他發現動物身上也出現「增韌」的現象。舉例來說，史丹佛的科學家對年輕的松鼠猴施加壓力。在連續十週中，他們每週都將松鼠猴和群體分開一次。和受保護的手足相比，這些猴子長大後在現實世界的韌性和生存能力都較強，是做事者也是領導者。

西里很好奇：增韌的現象也適用於人類嗎？

他的團隊開始研究，詢問參與者一生中較重大的壓力源。受試者是由普通人組成的群體，一共兩千五百人，反映的是美國的人口光譜。最年輕的十八歲，最年長的一百零一歲，男女各半。他們的種族比例和全美國相符，其中有窮人也有富人。簡言之，這群人代表了美國的縮影。

他們會定期填寫線上問卷。問卷調查他們面對壓力源的次數，包含嚴重疾病、財務困難、失去摯愛、暴力、水災、地震等。問卷也調查他們的身心健康：你是否憂鬱或焦慮？你是否生病或承受痛苦？你多常看醫生，又服用多少處方藥物？你快樂嗎？

西里的發現推翻了既有的研究，並驗證了他的想法。

和終生受到保護的人相比，「曾經面對逆境的人在研究進行的幾年內，心理健康狀態都比較良好」。西里說：「他們對人生比較滿足，身體和心理的症狀也比較少。他們比較不會服用處方止痛藥，也較少利用健康保險服務。他們的就業狀況屬於身心障礙的機率也比較低。」面對適度但不過度的挑戰，這些人培養出內在的韌性和生命力。他們能比較有餘裕地面對全新的壓力。

西里知道自己的發現很重要，但他想知道在控制的環境下，是否能得到相似的結果。他將一群人帶進實驗室裡，詢問他們人生經歷過多少挑戰。接著，他請他們將手伸入一桶冰水中，盡可能地撐下去。

「結果是一樣的。」西里說。「曾經有過重大逆境的人，都認為手泡冰水的痛沒有那麼強烈。關聯性不到極高，但重要的是，也不是零。在這段過程中，他們的心智比較不會往負面的方向去。而實驗前後，他們出現的負面想法也較少。」

而後，西里又實驗了其他會引起壓力的任務，如進行考試，或是在一大群觀眾面前發表演說。結果都是一致的。「經歷過困境的人會出現較正向的反應。」他說。「他們覺得任務是刺激有趣的機會，而不會感受到鋪天蓋地的恐懼。」

以西里的研究為基礎，有越來越多的小型研究都指出，如果設計並實行重大考驗，也能有同樣的效益。新的研究認為，接受戶外的重大挑戰能幫我們找到艾略特想傳授的「身體、心理、情緒和靈魂」方面的工具。

舉例來說，紐西蘭和英國科學家都有些有意思的發現。他們歸納了將近一百份關於戶外挑戰效益的研究，發現離開現代、無菌的世界，讓自己暴露在新的壓力源中，能幫助我們發展西里追求的強韌。他們寫道：「面對風險、恐懼或危險，能產生最佳的壓力和不適，進而帶來正面的結果，如提升自尊、人格養成和心理韌性。」

一位研究者相信，我們內心渴望出去挑戰自我，代表的是想去「尋求新的方式……逃離越來越受到規範和消毒淨化的生活模式」。而像「禊」這樣的挑戰，或許就能觸動我們內心深處，因為「禊」帶給我們的是舒適現代生活來臨前，祖先們所面對的壓力。

這就是為什麼科學家們也認為，內陸探險或攀登高峰等戶外挑戰，效益會超過「人工的」挑戰，像是妥善籌備的城市馬拉松或團隊運動。

我和頂尖神經學家道格拉斯・菲爾德茲（Douglas Fields）討論這件事。他是國家衛生研究院的高級調查員，負責神經細胞學的部門。

他告訴我，當人們經歷全新的壓力事件，像是「禊」，就會將短期記憶轉換為長期記憶

——剛剛發生的事、其帶來的結果，以及下次面對類似情境時該怎麼做。「總的來說，這是因為記憶和未來有關。」菲爾德茲說。「我們會保留的經驗，通常都是對往後的生存來說有價值的。」

我特別請西里再多說明一下「褉」，並提到艾略特、帕里許和科佛的分享。「這些經驗都很符合我的對『褉』想法。」西里說道。「應該會有一套共通的心理機制帶來這些效益。」

「假如我透過游泳來健身，那麼跑步時身體應該也很強健。」他繼續說。「我的身材或許不符合最頂尖的跑者，但心血管的耐力會有一定的程度。同樣的道理也應用於增韌的過程，這應能讓人們更有內在的能力去面對各種事物。」

艾略特就像是「禊」的電視宣教士，他引發了我的興趣，讓我想找到充滿野性、驚人的偉大任務。我想要有自己的「禊」。因此，當東尼打電話給我，提議了某個艱鉅挑戰時，我毫不猶豫地加入了。

「我要到阿拉斯加待一個月左右。」他說。「這會是超級偉大的挑戰。我們將會深入極圈，狩獵馴鹿。當我們飛到目的地時，你會想：『這不是真的吧？』放眼所及，極圈的一切都是蠻荒而杳無人跡。極地的苔原一望無際。我們的旅程會剛好趕上馴鹿的遷徙，會有上千隻馴鹿向南移動，這將是你一輩子難以忘懷的驚人景象。到處都是灰熊，還有狼群。我們會攀登極地的山並橫跨冰河，也會面對強烈的暴風雪。極地是地球上最極端的地區，而我們在那裡全然孤立無援。假如天候太惡劣，可能得受困好幾天……」

「好幾天嗎？」我問。

「喔，對，好幾天……」他失神片刻，才回過神。「我希望這是場真心、誠心的冒險。我

們每天都會看到驚人的事物和景色。但我們得投入一切。」

「好的。」我告訴他。「我全押了。」掛了電話後，我感到狂喜，持續了大概兩分鐘吧。

接著，我猛然意識到自己根本毫無準備，未免太過魯莽。我們的內華達之旅已經很不適了，過程中的每一刻我都渴望著乾淨、舒適、安全的現代生活。然而，當時的成功率還在我的五〇％能力範圍內。這趟新的旅程呢？不適和風險程度都顯著地飆升了。

我了解到艾略特站在大峽谷南緣，看著眼前八千英尺深的裂隙和對面的北緣時，內心有什麼感受了：冒險和憂慮。因為我和東尼另外一半的對話大概是這樣的：

「你知道這會比內華達那次更極端也更危險許多吧？」東尼問我。

「是啊，我是這麼想的。」我回答。「但更極端、更危險多少呢？」

「二十倍。」

「好吧，也可能是五十。可能是七十……或是九十。」東尼說。

「九十？老天啊。的確，我是老鷹童軍團的一員，但自從我在大學發現了伊凡威廉波本威士忌後，就沒再想過極端氣候求生、面對憤怒野生動物、崎嶇地形，或是緊急生火、搭建營帳、使用止血帶，以及在各種時候打出不同的繩結了。提到繩結，我現在的鞋帶還是打成蝴蝶結，

「我應該還能負擔。我本來擔心你要說五十倍。」

這可是六歲小孩心智能力不足，還學不會其他方式的備用方案呢。

「在設計完美的『禊』中，你要投入自己所有的一切，把任務完成。或是你可能差一點就失敗。」艾略特告訴我。「如果在有所保留的狀況下完成，代表你並沒有做對。得把自己推到邊緣，才能發掘自己的潛能。」

就這麼決定了，所以距離小飛機從寒冷的科策布機場跑道上起飛的六個月前，我開始試著重新讓自己回歸野性。我想，如果做了一些準備，就能把成功完成這趟旅程的機率，從幾乎不可能提升到一半一半。

我回想起和東尼在內華達的某次對話。「假如你想從明天開始打獵。」我們一邊說，一邊朝克里夫溪谷峰頂攀登，此地是海拔大約一萬一千英尺的制高點，我們預計在此尋找馴鹿。

「重點就只是準備在特定的時間地點，尋找特定的動物。」他又補充，「當然也得知道如何射箭或使用獵槍。但同樣重要的，是學習當地的狩獵規範、天氣和地形，以及關於該動物的一切生物知識，包含牠如何運用優勢的感官在棲息地中移動、面對壓力的反應，以及牠的睡眠週期、飲食和趨向。

「你也得準備適當的工具器材，並計算你需要的糧食。」東尼說。最後的步驟才是打獵

本身，而且絕不只是在樹林裡散步而已。「即便是經驗豐富的獵人，在樹林中，成功率大概也只有二五％。」他告訴我。「想想看，如果知道人類在狩獵你，那麼你在樹林中會如何移動呢？這就是大型動物進化而來的行為模式。」

我得從坐在書桌前的作家，轉變為現代的野人。而且我只有短短幾個月的惡補時間。

我回想起「禊」的第二條規則，對我來說最重要也最合邏輯的，應該就是要活著回來。課程一共兩天，承諾會「教導我所往野外求生醫療技術，能熟練地在野外實行」。宣傳的重點是「適合個人在偏遠地區的理想課程」。我會學到如何面對許多致命的事件，如脊椎骨折或頭蓋骨碎裂（空難）、複合性骨折和嚴重穿刺傷（墜崖或動物傷害）、失溫、被雷擊中、肺水腫（阿拉斯加的氣候和地勢）等等。

然而，參與課程的幾乎都是戶外探險的嚮導、童軍團長、營地輔導員以及政府單位的野生動物學家。為了辦理保險，他們需要取得這類課程的修習證書。還有一些退休人士，穿著打扮像是剛結束海明威式的狩獵之旅，準備要去攀登珠穆朗瑪峰。這幾位先生穿著價值一千三百美元的高科技旅行褲、襯衫、帽子、超大的防水靴，以及可以裝得下十二歲孩子的背包，天知道裡頭裝的是啥東西。我不懂這些人到底為什麼來上課，他們表現得像是非常了解大自然和野外

求生，不斷說著道聽塗說的野外探險驚悚故事。

我忍受了兩天的折磨，聽著授課者和退休人士告訴我各種在野外受傷或死亡的可能性。然而，他們都沒有提到我最大的恐懼。課程結束後，我走向其中一位授課者，一位矮小、微笑、看起來像夏令營輔導員的男士。「假如遭遇灰熊攻擊，我們該如何應對？」我問。

他給的答案令我有些失望。「我們沒有在課程中提到動物攻擊的應對，因為外頭有太多可能攻擊我們的動物。」接著他又振奮地說：「但你知道怎麼處理撕裂傷了啊！因此，假如被熊攻擊了，你可以用剛剛學到的技巧來止血……。」

當他幫我複習傷口包紮時，我的思緒已經飄到高中幾何老師告訴我的故事。他某個暑假曾在阿拉斯加的漁船上工作，因此只要我們交功課，就可以得到一個關於熊的故事。其中有個特別噁心的故事，主角是個出租船上的年輕打雜水手。這個年輕人看到岸上有一大叢藍莓，因此決定為船上的客人採一些。大夥看著他走向樹叢，接著注意到另一頭有些動靜。一隻半公噸重的大灰熊剛好也想在這堆藍莓樹叢中飽餐一頓。

雙方渾然不覺地繞著樹叢走。船上的客人對年輕人高喊，但他們的聲音都被風聲和水聲給蓋住了。

灰熊和年輕人繼續繞圈採藍莓，直到雙方碰頭。年輕人雙眼圓睜，灰熊則高高舉起前腳，

巨大的爪子伸到空中——接著用力抓住年輕人的頭。就像是少棒聯盟的球員從球座上將球擊出，年輕人的頭也硬生生飛出去。但是，嘿，我知道怎麼包紮撕裂傷喔。

我回家搜尋「被灰熊攻擊該怎麼辦」，找到了美國國家公園管理局的網站。假如一隻一千磅的灰熊決定攻擊體重只有一百七十磅的我，政府建議我背著背包，面朝下臥倒在地裝死，用雙手保護脖子。我猜這個技巧能拖延被斬首的時間。臥倒時，最好雙腳打開，這會讓熊比較難將我翻身，於是牠就會用四英寸的爪子掘出我的靈魂。

一般來說，熊攻擊人類的原因是我們不小心太接近牠們的幼崽、食物或領土。這種情況下，牠們通常只會重擊我們，然後放我們一條生路。

然而，假如熊在夜間接近我的營帳，那一切就完蛋了。假使如此，我得像拳擊好手舒格·雷·羅賓遜（Sugar Ray Robinson）那樣放手一搏，對熊的臉部拚命使出重拳、刺拳和上鉤拳。我猜這個技巧是有用的，因為我的手會受傷，給法醫足夠的證據告訴我的家人：「他像個戰士那樣倒下。」如果還死有全屍的話。

關於熊和熊的食物的事，已說得夠多了。我在旅途中也得吃東西，我們的團隊不可能只靠打獵來的肉類為食。「我們可能得花幾個星期才能遇到一隻動物，甚至可能完全遇不到。」東尼解釋道。「我們得打包所有的東西。」

問題是，每在背包裡放入食物、衣服或其他工具，就是在增加背負的重量。我不想帶著一堆東西穿過樹林，這會拖累我整趟旅程的速度。然而，我當然也不想餓死，畢竟這是狩獵之旅，而非絕食抗議。

許多計算程式都告訴我，在阿拉斯加一天大概會消耗五千到八千卡路里，換算起來應該是一大堆食物。東尼說，我最好帶上足夠生存的卡路里，例如一天一千八百到兩千五百卡。其他的能量則要靠我身上多餘的體重。「是的，我們會很餓。」東尼告訴我。「但我們會活下來。」

每次打獵一個月下來，我都會減輕十五磅左右。

東尼的早餐和午餐都吃能量棒或高卡路里（calorie-dense）的食物，如堅果和果乾，不需要任何準備。晚餐則是冷凍乾燥的袋裝戶外食品，直接把沸水倒入包裝中就可以「煮食」，有點像是泡麵那樣。這類食物的保存期限長達三十年，重量大概只等於幾根棉花棒，味道可能也差不多。上次和東尼旅行時，我就對食物不太滿意，但我理解他的理由。因此，我也打包了能量棒和冷凍乾燥食品，以及一些綜合果乾。好吧，還有一些糖果棒。這將會是枯燥乏味的一個月，得大量仰賴防腐劑和糖。

第二個重點：不能讓自己丟臉。我顯然得靠著「裝久了就是真的」法則。

我不希望扯整個團隊的後腿，連一聲抱怨也不能有，除非問題大到讓所有人面臨危險，或

是破壞「禊」的第二規則。舉例來說，不能說「我好冷」，但或許可以說「我好冷，因為我的左腳出現凍傷，假如麻痺感一直向上蔓延，你們可能得把我抬出去了。」不能說「我好累」，但可以合情合理地說「我好累，我想是因為在幾英里前染上漢他病毒。就算你們只是看著我，我都怕把這致命的病毒傳染給你們。」

很顯然，我大部分的旅途一定會覺得又濕又冷，而且疲憊不堪。移動和保暖層有助於應對冷的問題。我會大量移動，提升核心體溫，也會添加更多保暖衣物來避免凍傷和牙齒打顫。然而，不是任何衣物都有效。

事實上，東尼說野外常見的死因之一，就是帶了錯誤的衣物。首先，棉質會害死你。棉質的衣物在潮濕後會變冷，你可能連「我好冷……你覺得我們有麻煩了嗎？」都還沒說完就失溫了。

「羊毛和合成纖維在潮濕時仍能保暖，因此最底層必須是這種材質。」東尼說道。「然後，你會想要羊毛衣和毛襪，還需要羽絨褲和連帽羽絨大衣，接著是防水的最外層。我們每天都會穿同一套衣服。記得帶替換的底層衣物和襪子，以免弄濕。其他都各帶一件就好。」

至於靴子的部分，東尼替我找到了百年德國品牌悍威（Hanwag）。我在他們網站上發現一些適合冬季登山越野的鞋。其中有一雙鞋號稱能在零下四度的氣溫保暖，定價將近四百美元。

和妻子提到這件事時，她回答：「那你願意付多少錢保住自己的腳趾呢？」當然超過四百美元，所以我把這雙鞋加入購物車了。

我可以用錢買到最好的裝備和輕量的食物，也的確這麼做了。但有一件事沒辦法靠信用卡解決，就是體能上的準備。我將會在毫無遮蔽的情況下，持續垂直上升或下降幾千英尺尋找獵物。狩獵成功後，我可能得搬運一百磅的肉塊。為此，我得重新規劃運動內容。

一般來說，我的運動目的和大多數現代人相同，就是避免在游泳池引來負面關注。對外型的重視超過功能性。

然而，為了這趟旅程，我需要的是數百萬年前人類的求生技巧。必須攀登陡峭的山壁、快速逼近動物或遠離危險的情境、跳過溪谷、面對地勢的起伏、長距離搬運沉重的物體不斷移動。

我寄電子郵件給道格・柯齊將（Doug Kechijian），他是我的老朋友，在美國空軍救援小組效力，隸屬空軍的特種部隊。當海軍的海豹部隊或陸軍的游騎兵在外勤受傷時，道格就會跳傘投入救援。他曾經在伊拉克、阿富汗和非洲之角執行任務，有一年受表揚為傑出飛行員，相當於空軍的年度 MVP。道格若不是在伊拉克費盧傑拯救生命，就是在哥倫比亞大學進修物理治療博士學位。想像一下美國隊長的樣子，智商再加上四十分，就是道格了。

如今，道格不只幫助美國特種部隊，也幫助每個職業運動聯盟的選手，讓他們在任務中有突出的表現，或在比賽中避免受傷。即便我只是個高瘦笨拙的作家，運動上最傑出的成就只有在拉斯維加斯的籃球機創下最高紀錄，他仍慷慨地同意與我分享專業。

「我們得讓你的體能在各方面都提升。」他說。為了達成目的，我得每週兩天利用壺鈴、槓鈴和自身體重來進行重量訓練。基本上包括深蹲、跳躍、前衝、伏地挺身、負重等。然後每週一天練習短跑、五十磅負重步行登山，以及五到十五英里的健走。每次訓練開始前，我都會先做一套動作來強化戶外活動時容易傷到的關節，像是腳踝、膝蓋、肩膀等。假如在那邊拐到腳踝，恐怕得單腳跳很長的一段路才能重回文明世界了。當然，也可能早就被野狼逮到了。

又回到「褉」的第一條規則──成功的機率是五〇％。

要在拉斯維加斯找到不適很簡單，只要走進沙漠即可。夏季的健行和跑步就像是在火爐裡運動。然而，這些健行和跑步對我來說也像是脫離人造環境和日常生活的綠洲。每個週末，我都會套上巨大的四百美元靴子（畢竟得讓腳適應鞋子），花幾個小時穿梭在紅土的峽谷、黑色礫石的沙漠、約書亞樹森林，或是松樹林高原中。自然環境能洗淨我內心的壓力，消除一週的塵垢。有許多安靜空曠的步道等著我們去健行，誰還需要每個小時收費一百美元的心理治療呢？

假如只是在有空調的健身房，一邊看《賞金獵人》，一邊做二頭彎舉或跑步機，無法得到在高溫環境中運動帶來的好處。舉例來說，根據奧勒岡大學科學家的研究，在三十八度室內運動十天的人，其體適能指標顯著高於在空調房間中做相同運動的人。高溫的運動會對左心室造成影響，能改善心臟的健康和效率。高溫運動也能活化「熱休克蛋白」和「腦源性神經營養因子」（BDNF）。前者能抗發炎，與較長的壽命有關；後者則是提升神經元存活和生長的化學物質。根據國家衛生研究院的研究，腦源性神經營養因子或許能幫助防範憂鬱症和阿茲海默症。

我有發揮創意的勇氣。為了讓自己習慣整天負重，我做家事時都會背著四十到六十磅的背包。想像一下：一個男子在使用吸塵器、摺衣服和刷馬桶時，都打扮得像個陸軍大兵。我有時也會背上背包，穿上冬天的靴子，帶著家裡的狗到附近的沙漠散步，看起來就像個自以為是的怪人。但我寧願在拉斯維加斯郊區這樣，也不要到了極地才自討苦吃。我發現，長距離負重的效果一箭雙雕，同時提升了我的力量和耐力。

到了晚上，我會閱讀一些和目的地環境有關的書籍和資料，像是傑克‧歐康納（Jack O'Connor）的《北美大型動物》（The Big Game Animals of North America），這本書也是東尼心中的聖經。或是李奧波德（Aldo Leopold）的《沙郡年記》（A Sand County Almanac），這本書討論的是保育生物學、政策和倫理。又或是和我們的目標獵物西部極地馴鹿有關的科學研究。

能夠透過先驅者的眼睛來體驗這片土地及其挑戰真的很棒——這些作者幾乎都和我一樣，是熱衷寫作的書蟲。

——

準備的過程很快就讓我驗證了兩件事：我不擅長新事物，也不是野外專家。

無論是嘗試學習求生技能、計算卡路里和裝備需求、撐過所有的運動和鍛鍊，或是學習複雜的極地生態系，對我來說都是艱鉅的挑戰。

許多訓練都讓我想要放棄，學習的過程充滿挫折，我害怕自己會搞砸一切，度過人生中最悲慘的一個月——前提是我能撐得到一個月那麼久。

然而，過程中讓我寬慰的是，我並非孤軍奮戰。我們都不擅長面對新事物，但笨拙地脫離舒適圈後，得到的一切卻足以讓我們忽視痛苦。

學習新的技能——特別是數百萬年來人類生存所需的身心能力——即便從阿拉斯加回來後，仍會以相當禪意、路徑即目標的形式留在我身上。有太多的新東西要學，但學習的過程也讓我更加覺察當下，活在當下，不需要透過燒香念佛或使用任何冥想應用程式。

我只需要思考自己開始為旅程準備之前的人生都在做些什麼。基本上，在近十年來，我每天都吃差不多的餐點，開車在同一條路線上班，和同事有著大同小異的對話，回家後看的也是

一成不變的電視節目。

英國科學家近期發現，我們的大腦有一種恍惚的「自動駕駛」或「夢遊」模式。一旦同一件事事反覆夠多次，心智就會自動抽離。這讓我們不再專注於當下，而是迷失於大腦深處。我們會開始計畫晚餐要吃什麼，好奇某個節目的最新一季何時播映，或是猜測辦公室死對頭的薪水。我們都活在內心充滿無意義雜訊和噪音的狀態中。

我們都活在內心充滿無意義雜訊和噪音的狀態中。

準備的那幾個月改變了一切。新的情境讓內心的雜音消失。新的事物會逼迫我們回到當下，全神貫注，這是因為我們不知道該懷抱怎樣的期待，又該如何應對，於是打破了讓人生快轉的恍惚狀態。新的事物甚至可以讓我們的時間感變慢。這說明了為什麼童年時期的時間似乎比較慢：每件事都是嶄新的，我們持續不斷地學習。

心理學家威廉・詹姆斯（William James）在一八九〇年的著作《心理學原理》（*The Principles of Psychology*）中提到這點：「隨著我們年紀越長，同樣的時間區間似乎就越短暫……年輕時，每一天的每個小時，我們可能都會有主觀和客觀的嶄新經驗。我們的理解很鮮明、記憶力很深刻，那時的回憶就像是一段緊湊而有趣的旅行，精細、繁複而悠長。然而，每一年都會有些經驗轉換為不再需要費心的自動化例行公事，因此每一天、每個星期變成平淡無奇的單元，歲月變得空洞，直到崩塌。」

以色列科學家以六個實驗應證了詹姆斯的看法。他們調查一群受試者執行全新或熟悉的任務，「在所有的實驗中，我們發現……和非例行公事類相比，例行公事型的任務帶給人們的體感時間印象更為短暫。」

根據帕里許的說法，時間慢下來的現象在「襏」中也會發生。「我對於眼前的任務全神貫注到不可思議的地步。」他說。「當我回想實際上只有幾個小時的『襏』時，感覺像是好幾天，因為每個細節都歷歷在目。」

除此之外，踏出舒適圈，運用身體和心智學習有用的技能時，會改變大腦最深層的運作。這能提升我們的韌性，以及對抗某些疾病的抵抗力。學習會改善大腦的髓鞘形成，這個過程基本上就是提升我們的神經系統動力，在大腦和全身創造出更強也更有效率的神經訊號。大腦的髓鞘數量較多，和整體表現呈現正相關。髓鞘的數量過少，則與阿茲海默症等神經退化性疾病有關。舉例來說，密西根大學的研究者發現，投入越多時間學習的人，罹患失智症的機率就會顯著降低。這份研究最驚奇的發現在於，即便符合糖尿病等其他失智症因子，學習仍然能對抗失智。說到底，這代表我們應當投入學習新事物，來抵銷其他不良生活習慣帶來的負面影響。

出發前一天，我正在打包和冰箱一樣大的行李。羊毛衣物、雨衣、靴子、能量棒、冷凍乾糧等。我在內心快速盤點，並對照自己列出的清單。雖然無法再次獲得老鷹童軍團的臂章，但

我讓自己離「禊」的兩條規則更近了一些。

我的身材更瘦也更強壯了（諷刺的是，一旦我開始在狩獵中燃燒大量卡路里，變瘦這點反而很傷）。我可以背上五十磅的背包，一直走到別人叫我停下來為止。我也學到了大量的大自然知識，並發現自己會對妻子說這類的話：「你相信灰熊喜歡蛾類嗎？牠們一天可以吃四萬隻蛾類。」或是：「你知道假如動脈破裂，可能在五分鐘之內就把血流乾嗎？」

我把背包放進妻子的後車廂，接著最後一次躺上我過度溫暖柔軟的床，進入夢鄉。隔天清晨，妻子載我到機場，和我擁抱道別，給了一個建議：「不要讓灰熊把你的頭打斷啊。」

8

一百五十人

「飛機越小，冒險就越大。」當我們規劃旅程時，東尼這麼告訴我。從舒適的環境逃離到不舒服的環境，通常會經歷許多階段。這是因為現代一般人通常都和真正的野外距離遙遠。要抵達極地這類遙遠不適的地方，得透過許多不同的交通方式，每一段的交通工具似乎都比前一段更小也更原始。從巨無霸噴射機到小型飛機，再換成雙腳徒步。

走在拉斯維加斯的機場時，我非常焦慮。我不確定自己焦慮的原因是接下來的飛行，或是即將投入三十三天與世界失聯的旅行，只帶一條褲子，旅伴還是兩個不算太熟的人。但這也可能是我即將要離開現代世界的症狀。

金澤智（Satoshi Kanazawa）一生研究過度人工、人口過剩的環境對我們造成的影響。他是倫敦政經學院的演化心理學家，研究人類大腦的演變，以及現今世界對大腦的影響。這個主題很值得探究，而且越快越好。越來越多人擠進都市。在《獨立宣言》簽署時，只有五%的人居住在都市。到了一八七六年，比例也僅上升到二五%。然而，大約一百年前，人

們不約而同選擇了都市生活。如今，八四％的美國人住在都市，還有越來越多的人口移入。這是個奇怪的趨勢。

根據近來的蓋洛普民調，只有一二％的美國人真心想要居住在都市（這份民調是在新冠疫情爆發之前）。這麼看來，即便都市在六千多年前就已經存在，許多人卻並不喜歡都市。在克里斯多福‧麥肯蒂斯（Christopher McCandless）因為《阿拉斯加之死》（Into the Wild）而為人所知，或是亨利‧大衛‧梭羅（Henry David Thoreau）於一八四五年進入森林，在瓦爾登湖畔建造小屋前，就有許多默默無名的男性和女性選擇離開文明，無人聞問地居住於鄉野。歷史上就曾經出現過西元三世紀的「沙漠教父和教母」（Desert Fathers and Mothers），也就是離開文明世界，在埃及沙漠獨居的修士。佛祖在西元前五四〇年左右，也逃離了奢華的皇宮，以苦行者的身分在廣大的世界中漫遊。即使是耶穌也花了四十天的時間在沙漠流浪、禱告和禁食，對抗著當時世界的誘惑和前景。這就是為什麼現代人會在四十天的大齋期（Lent）[14] 放棄啤酒和肉類，投入禱告與禁食。

在人類內心深入，似乎都渴望著某種野性。同一份蓋洛普民調也發現，當今大部分的美國

14 譯註：天主教及東正教稱為「四旬期」，從大齋首日開始至復活節止，一共四十天（不計六個主日）。

人都渴望住在鄉下，或是規模較小的市鎮。如果考量到我們生存的本能，這樣的渴望並不符合邏輯，對吧？達爾文的進化論基於這樣的觀點，即所有物種都具有能夠生存和繁衍的特徵。住在鳥不生蛋的地方真的有利生存和傳播我們的 DNA 嗎？

都市生活舒適而便利。研究顯示，居住在都市的人通常擁有較高的收入（按照生活成本調整後依然如此），也有更多機會。此外，公共衛生服務、健康照護和營養均衡方面也勝過鄉下。都市人只要走一小段路，或是搭幾分鐘的計程車，就可以找到藥局、超市、急診室、心理醫師、餐廳、酒吧、音樂廳和美術館。有太多地方都能帶來生存優勢，或幫助人們找到繁衍後代的伴侶。想想看光是曼哈頓的二十二平方英里，就有幾千間酒吧、餐廳、藥局、超市、音樂廳、美術館和醫院診所。

如今，人們甚至可以搬進大城市的公寓，然後足不出戶。就如同字面上的意思，好幾年都不需要踏出大門。當然，這需要良好的網路連線，可以遠端工作、線上訂購外送食物和生活用品，以及遠距醫療服務。這些曾經的夢幻都已經成真。根據日本政府調查，有將近五十萬日本年輕人拒絕離開他們的臥室，被稱為「繭居族」，也就是自我禁閉的一群人。其中有三分之一已經與世隔絕超過七年。

那麼，為什麼有人想要住在開闊的空間呢？都市已經提供我們如此豐富的生存所需了，到

底還有哪些是欠缺的？這個問題金澤智花了許多年研究。

有些現代心理健康學者稱鋼筋水泥的環境為「絕望地景」。自從工業革命帶來穩定工作的保證後，大量人口移入都市，再也沒有回頭。然而，有趣的是，金錢似乎沒能填補鄉村和都市的快樂差距。研究顯示，即便是中國最窮苦鄉下的居民，也比有錢無數倍的都市居民更快樂。

數據也證實了都市會令人憂鬱。和鄉村人口相比，都市居民焦慮的比例多了二一％，憂鬱的比例更多出三九％。

有兩個現象或許能解釋這樣的都市／鄉村快樂差距。首先是個有意思的數字：一百五十。

想想下列數字：

一四八‧四

一五〇

一五〇到二〇〇

一二五

這些數字分別代表了漁獵部落、石器時代聚落、古美索布達米亞村落和古羅馬軍團的平均人數。

大約一百五十或更低的人口數，似乎是理想的社區人口數。這甚至還有個專有名詞「鄧巴

數字」（Dunbar's number），紀念發現此現象的英國人類學家羅賓・鄧巴（Robin Dunbar）。隨著演化的過程，小於一百五十人的群體就足以帶來足夠的資源，讓我們得以狩獵、育兒、共享和繁衍。

當我們的群體超過這個限制，就會朝奇怪的方向發展。對我們的大腦來說，要管理超過一百五十個名字和臉孔，以及隨之而來的社交情境，得耗費相當的心力。規模較大的社會比較複雜，也比較費時（得發展出政府和法律），可能會使我們心力交瘁。

透過百萬年來的演化，一百五十人左右的群體規模似乎刻印在我們的大腦中，至今依舊如此。來看看下列的數字：

一一二・八

一八〇

一五三・五

一六九

這些數字代表的是現今賓州阿米希人（Amish）社群、第二次世界大戰陸軍連、一般美國人個人社交網絡，以及一般臉書使用者的真實好友人數（即便「臉友」的人數通常較高）。

鄧巴解釋：「人類社會深藏著一百五十人左右的自然群體……如果你在酒吧碰巧遇到他

們，你不會因為對方不請自來喝一杯而感到尷尬。」

在《引爆趨勢：小改變如何引發大流行》（The Tipping Point）這本書中，作者麥爾坎·葛拉威爾（Malcolm Gladwell）說明了鄧巴數字如何影響企業。就以戈爾公司（W.L. Gore & Associates）當例子，他們製造用於我的靴子、雨褲和夾克的 Gore-TEX 防水面料。他們透過試誤的過程，發現容納超過一百五十名員工的辦公大樓會有大量的社交問題。解決方式呢？建造一百五十人以下的辦公室。他們將品牌數十億元的成功，以及獲選全國最值得效力公司的殊榮，都歸功於這項規劃。相當有意思吧？能透過控制辦公室的規模來賺更多錢很棒。但金澤智更感興趣的是鄧巴數字和我們逃離城市、隱居山林的渴望之間有何關聯。

他相信，我們仍偏好最初的群體大小。鄉村和小鎮的生活更接近我們演化的環境。古代漁獵社群的人口密度大約是每六平方英里一人，而在現代曼哈頓，相同的面積則要塞入大約四十一萬七千人，相比之下實在驚人。即便是羅德島的普羅維登斯和奧勒岡的波特蘭等中型城市，同樣的面積也各自擁有五萬八千和兩萬六千的人口數。

因此，金澤智指出，「當人口密度過高，人類的大腦會變得不自在且不舒服。如此的緊繃和不適，會減損主觀的幸福。」

都市帶來的不適感可能會從最根本的層次，阻礙我們的生命繼續前進。都市的步調很快、

過度建設、人口過剩、過度刺激，造成龐大的精神壓力。金澤智將自己的理論稱為「快樂莽原理論」（Savanna Theory of Happiness），中心思想就是一個人身處環境的人口密度越高，就可能越不快樂。這或許也解釋了為什麼哈佛一份近期的研究發現，紐約在美國城市的快樂排行榜上敬陪末座——三百一十八座城市中的第三百一十八名。

一百零八人座的噴射機將我載到西雅圖，和東尼及威廉會合後，我們再轉機前往阿拉斯加的安克拉治。碰面時，他們兩個坐在登機門附近，像極了在森林裡待太久，一個星期沒東西吃的頹廢搖滾樂手。他們都長髮蓄鬍，穿著法蘭絨襯衫和巨大的登山靴，狼吞虎嚥地分食 Chex Mix 和花生醬口味的 M&M's 巧克力。

兩人都面露微笑地抬頭看我，然後笑出聲來。我的模樣就像是報名參加森林訓練的都市雅痞，臉上有幾天的鬍渣，穿著戶外風的瑜珈褲、連帽上衣和預計當成野營鞋的卡駱馳（Crocs）鞋。這一身打扮都是第一次穿。

「準備好了嗎？」東尼問。這是很合理的疑問。「我想我們得拭目以待。」我回答。威廉遞給我一些巧克力，我拒絕了，因為此時才早上十點。

他打量我消瘦的身材。「老兄，你得吃點東西。」威廉一邊說著，一邊又扔了一把巧克

力到嘴裡。「昨天我吃了一個墨西哥捲餅、一個漢堡和一堆薯條，為了下一次消瘦做好準備啊！」我開始覺得自己也該添加點體重，於是抓了一把 Chex Mix。

東尼靠近我說：「我們得託運十五件行李。」包含背包、食物、帳篷、攝影器材、槍、弓箭等。「因此，我假造了這些媒體通行證，可以享受媒體優惠價。所有的託運費用會從一千五百元減少到三百元。」他把媒體通行證丟給我，問：「看起來還行嗎？」

通行證的大小和信用卡差不多，用掛繩吊著，上面印了東尼的大頭照和他的製片公司 Siemanta 的標誌。最上方蓋了「媒體」的印章，底部則有個條碼。

「這是什麼的條碼？」我問他。

「嗯⋯⋯我們上網搜尋『條碼圖片』找到的。」東尼說。

在職業生涯中，我拿過數百張媒體通行證，能進入許多保全像五角大廈那樣森嚴的地點。

「老實說，老兄。」我說。「這看起來比我拿過的任何媒體通行證都還要逼真。」很快地，廣播就通知我們登機，準備花四小時前往安克拉治。

我們的最終目的地是阿拉斯加地圖東北方的一個小點，需要兩天的交通時間，因此先在安克拉治待了一晚。當我們說有十五件沉重的行李時，可憐的接駁車司機看著我們，彷彿我們剛對他的祖母比中指。

休息了幾個小時，我們回到安克拉治的泰德史蒂芬斯國際機場（用墜機過世的參議員名字來為機場命名，不覺得很怪嗎？）天亮之前，我們就登上阿拉斯加航空的班機，前往科策布。

太陽從灰色的雲層中升起，一百二十四人座的噴射機向北方飛去。一個小時後，霓虹的光線籠罩在地平線上，接著地面退去，變成粉藍色的天空。下方地面僅剩下迪那利山白雪皚皚的頂峰。這座北美最高峰的海拔是兩萬三千一百英尺。

9 一百零一英里

我應該要更珍惜飛往科策布的旅途，但當時的我沒有想到要好好享受最後的現代奢侈——椅背上有許多頻道的電視、免費的咖啡，以及自來水和廁所。當麥克駕駛著小飛機起飛，進入極圈時，作用力將我猛力向後甩，我不禁懷念起噴射機狹窄但舒適的座位。

隨著我們爬升到三百五十九英尺的空中，科策布機場的小屋越縮越小，然後是六百七十八英尺、九百九十三英尺。我們的爬升幅度和下方苔原的坡度相符，離山脈越來越近。下方的河流兩側是刷子般的松樹，呈現牛奶色澤的祖母綠。土地的氣味鑽入我們的鼻孔，是麝香和泥土，凜冽而清淨。

威廉坐在機艙的前座，額頭貼著玻璃窗，像緊盯獵物的禽鳥般盯著地面。他指出下方的灰熊、野狼和馴鹿。風不時將我們向前推送，讓我們急速下墜，或是向一旁推去。飛機單一推進引擎的聲音震耳欲聾。

於此同時，塞在後座的我突然有了種頓悟。我對飛行的恐懼呢？消失了。這次的經驗——

土地的氣味、景色和和這台迷你的飛行器，都太不可思議。本來要步行一個月的路程，如今只需要幾個小時。很顯然，恐懼是許多體驗之前會出現的心態。

整趟飛行，我都讚嘆著下方的景色。一個小時後，麥克拉起搖桿，我的耳膜幾乎要破裂。

引擎發出呻吟，我們急速向下，與其說是下降，或許更接近墜落。一千九百英尺、一千七百英尺，然後是一千六百英尺。飛機用力撞上一塊布滿碎石但平坦的苔原。

小飛機的苔原專用輪胎——球狀的大型低壓輪胎，設計來吸收衝擊力，能在崎嶇的地形中降落——又讓機身彈跳到空中。我們彈跳，彈跳，彈跳，最後終於停頓。接著，麥克迅速把我們的行李丟下飛機，喃喃地說他的飛機太大，無法降落在我們的最終目的地。「布萊恩今天稍晚會過來載你們。」他說。

麥克起飛了。威廉和我站在這個「跑道」的中央，旁邊放著一大堆行李。說是跑道，其實也就是長度一百碼的寒冷崎嶇苔原罷了。

不遠處，地勢短暫下降後，開始爬升進入山脈。這是覆蓋著冰霜的灰綠色世界，天空則是迷幻如煙的層雲和泛白的積雲。氣溫驟降至零下六度。現在時間是上午十一點四十八分，我們距離最近的城鎮一百零一英里。

大概離開科策布六英寸之後，手機訊號就消失了。除了等待布萊恩之外，我們沒有別的事

好做。我完全不知道該如何打發這缺乏刺激的時間，因此試著探問威廉他在緬因州的生活。我很快就了解兩件事：首先，除非對話的主題是狩獵，否則他沉默寡言。第二，他爆粗口的頻率和人們使用冠詞「the」差不多。

我得知威廉四十多歲，來自緬因州，已經有小孩，昨天才剛射死「大腳怪」。不是傳說中漫遊在美洲森林的毛茸茸人形怪物，而是他和他父親六年前發現的巨大白尾公鹿。「緬因州沿岸有個天殺的小島叫作長島，是整個州最大的島，上面沒有常住的居民。」他說。威廉某天划船到島上，架起野外監視器。這些攝影機能偵測生物的動態，通常是獵人和生物學家的工具。

「我們得到一些這隻天殺的超大雄鹿的影像。」

在那之後，他和父親在島上花了數千個小時，認識島上的地景，復育當地環境，讓鹿群得以生存繁衍，也觀察這隻雄鹿的生活模式。「某天，我們找到一個天殺的大腳印，因此就把牠取名叫『大腳怪』。」這隻鹿可以提供他的家庭好幾個月的乾淨肉類。

威廉走到不遠處的草地，在凍土上解放。雖然已經穿了五層，我還是想再添加衣物。極地的嚴寒正快速侵入我沙漠的筋骨中。

「嘿！」威廉從草地上喊我。「看看這天殺的東西。」他走向我，沒戴手套的手拿著一個看起來像棕色壘球的東西。

「灰熊大便。」他一邊喊一邊要遞給我。這一大團糞便分量驚人，混雜著纖維和種子。

「這傢伙吃了很多莓果。」他一邊喊一邊要遞給我。大的大便代表屁眼很大，也代表這隻熊很大。不過這東西已經很乾了。」威廉說著，將糞便在掌中揉壓。

「很難說牠是什麼時候來這的。」他把剩下的糞便扔在地上，發出了空洞的聲響。我提醒自己往後要避免與他擊掌或握手。

幾個小時後，我們聽見低沉的引擎聲，地平線上出現一個白點。這是東尼搭的飛機，布萊恩是駕駛。他俯衝，側面滑行，然後下降，用力撞擊地面，彈跳後停止，距離我們不到十英尺。

布萊恩身高六英尺，體重兩百多磅，在駕駛艙裡看起來就像是父親硬擠在孩子的旋轉木馬上。派珀航空（Piper Aviation）在一九四六年到一九四八年間製造了三千七百六十台 PA-12 飛機，布萊恩的這台就製造於一九四六年。幾年前，有人開這架 PA-12 墜毀，布萊恩買下殘骸後按照自己的標準重新打造。他升級了原本一百零八馬力的引擎到一百八十五馬力，並加裝苔原專用輪胎。

這批古老的 PA-12 飛機幾乎都還在服役中。阿拉斯加地區的人通常稱它們和其他小型飛機為「北方的計程車」，專門用來將人類和貨物運送到沒有道路的蠻荒地區。很少飛行器能像它們一樣萬用，而且相當可靠。舉例來說，一九四七年有兩位美國空軍軍官在俱樂部裡喝了幾

杯，打賭他們能駕駛這小型飛機環繞地球。經過四個月兩萬兩千五百英里的飛行後，他們收下了賭金。過程中唯一遇到的問題，是降落時一個尾輪受損。確實是強大的小型飛機。然而，看著布萊恩的飛機，我沒辦法相信這個故事是真的。

假如麥克的小飛機是加裝了翅膀的空罐子，那這台 PA-12 就只是個小小的糖果棒而已——和我差不多高，長度二十二英尺，翼長三十五英尺。我靠近時，發現機身布滿了微小的裂痕。

我觸碰機翼，機翼的材質立刻就向內凹下，像是壓到繃緊的布料。

我用眼神問布萊恩：「我弄壞了什麼嗎？」

「骨架上包裹的是聚酯纖維，有點像塑膠⋯⋯基本上就是膠帶啦。」布萊恩看到我警戒的表情，又說：「不過是特製的膠帶。」

「喔，好的，特製的膠帶。」我回答。「好吧，這讓這架飛機更適合了。」

布萊恩咯咯笑著，示意我們準備出發。威廉撿起他的背包，丟到機艙後方，身體跟著擠了進去。「我幾個小時後就回來。」布萊恩告訴我。如果要塞三個人和全部的裝備，對這台一千三百磅的小飛機來說太過沉重。飛機起飛，將威廉載往最終目的地，也把我獨自留下，面對不知在何處的大屁眼熊。沒有槍，沒有弓箭。往好處想呢？假如被熊攻擊，我就不用擔心要搭著麥克的破飛機回家了。

有一種獨處是「我需要一個人待著，先回房間了」；還有另一種獨處是我現在經歷的：站在極地的苔原上，附近沒有任何人跡。我很肯定是附近六平方英里，甚至是十二或十八平方英里中唯一的人類。我未曾體驗過這種孤寂，就算再怎麼放聲嘶吼、喊叫、呼喚也不會有人聽見。我可以對空發射閃光彈，或是升起濃煙的信號，但是不會有人看見。我可以全身赤裸地跳祈雨舞，一邊放聲高歌，不會有半個人知道。這無疑是我人生中離其他人最遙遠的一次。

現代世界有個有趣的難題：雖然人們鮮少獨處（alone），卻越來越寂寞（lonely）。世界人口逼近八十億人，就像一大鍋人類湯。無論是工作、去超市、通勤或住家附近，到處都是人。即便我們獨處時，通常還是透過電視、廣播或訊息等媒介，而有其他人的「陪伴」。然而，將近一半的美國人認為自己很寂寞，導致美國政府宣布人們正面臨「寂寞流行病」。

寂寞流行病帶來的生理和心理影響重大。楊百翰大學的科學家發現，無論你年紀多大或多富有，寂寞都會使你接下來七年的死亡率提升二六％。整體而言，可能使壽命減少十五年。這等於每天抽半包香菸了。根據哈佛一份長達八十年的研究，良好的人際關係是人生中快樂的關鍵，更勝於財富和名氣。

這就是為什麼有越來越多政府報告、暢銷書和廣播節目，都呼籲人們關注寂寞的問題，並提供對抗寂寞的建議。他們要傳達的訊息基本上就是：「帶著正向的態度走出去吧！」到咖啡廳

或圖書館工作！參加派對或演唱會！加入壘球隊或慢跑俱樂部！和陌生人聊天！」

這些方法或許很有幫助，我們也都應該努力建立深刻的人際連結。然而，我也抱持懷疑。

舉例來說，我的壘球隊上那個愛喝酒的游擊手，真的能帶給我情緒上的支持，或幫助我更認識自己嗎？

我不禁覺得，在高度連結的部落化社會中——我們會根據所屬群體來定義自己——偶爾獨處一下似乎是個好主意。遠離所有的人。我是指全然的獨處，不依據任何事物來定義自己。佛祖、老子、摩西、彌爾頓、愛默森和其他許多偉大的哲人，都讚揚孤獨的益處。

如今，越來越多科學家認為追尋孤獨的人其實是真知灼見。或許培養「獨處的能力」就和建立良好人際關係一樣重要。麥道爾大學心理學教授馬修‧包克（Matthew Bowker）認為：「獨處的能力本質上就是能和自己單獨相處，而不感到不適，也不需要轉移自己的注意力。」

意識到自己的極度孤獨後，我感到不安，卻也無比自由。不安的是假如天氣改變——阿拉斯加的天氣變化通常又快又急——就會讓布萊恩的小飛機無法降落，使我受困好幾天。自由則是因為身邊沒有別人，我完全不需要符合任何社會標準，也不需要迎合任何人。雖然感到不安和不適，但不受任何束縛。當你將社會從故事中移除時，社會對三十多歲男性的外貌和行為舉止的期待，就毫無意義了。

人們普遍不擅長獨處。維吉尼亞大學的科學家研究發現，四分之一的女性和三分之一的男性寧願電擊自己，也不願和自己的想法獨處。想像一下吧。研究者會說：「你可以選擇在我離開後單獨坐在房間裡，或是我留下來陪你，但你得按下這個紅色按鈕，讓電流過你的血管。」受試者的回應是：「嗯，你何不待著，我只要⋯⋯」劈啪。

在科策布的跑道上，東尼告訴我他第一次的野外訓練，是身為美國魚類及野生動物管理局的研究員。當局僱用了二十四位大學畢業生，他們都同意花六個月的時間單獨待在育空河三角洲遙遠的營地裡蒐集數據。

「第一個星期，就有十九個人退出回家。」東尼告訴我。「他們到了野外後，就有點瘋掉了。在荒野獨處的六個月，你對自己的了解會多很多。」邁阿密大學的科學家認為，社群媒體讓現代人很難有獨處的機會。「錯失恐懼症」（FOMO）[15] 急遽惡化。

我們對獨處的不適感，或許來自社會整體的看法。想想我們如何管教自己的小孩：暫停隔離；或是如何懲罰犯人：單人禁閉。包克認為，這樣的傳統或許潛移默化地讓我們相信，透過其他人才能得到所謂的正常，而獨處則是種處罰。

新冠疫情的隔離封城，很可能是許多人第一次體驗到長時間的獨處。我們對於自己的陌生，讓華盛頓大學的科學家預測，疫情下寂寞所引發的臨床憂鬱症會飆升。這說明了為什麼透

過進食、酗酒、看成人片和吸毒的自我治療，都在隔離期間大幅增加。

我思考自己在群體中的行為模式。我通常害怕長時間的失聯，因此本能地想要改變自己的個性，來迎合其他人的喜好。有時候，我覺得自己的人生只是為了回應其他人。

「然而，我們也能從獨處的經驗中得到許多快樂。」包克說。在孤獨中，我們可以找到未經變造的自己。當我們覺察自己對某些事真實的感受，或是對自己有更新的了解時，往往都能帶來重大的突破。接著，我們可以把這樣的領悟帶進社交的世界。包克補充道：「培養獨處的能力，或許能讓我們與其他人的互動更豐富。因為我們的內在充實後，才不會只能仰賴依附他人而活。」

其他研究也佐證了孤獨對健康的益處。孤獨不只能改善生產力、創造力、同理心和幸福感，也能降低自我意識。

「社交連結的重要性無庸置疑。」包克說。「但假如失去社交連結，你又無法依靠自己，就相當危險。假如能培養出獨處的能力，就不會覺得寂寞，而是能有意義地把握獨處的機會，更深度地了解自己，建立與自己的關係。我知道這聽起來很俗氣，但至關重要。我想，每個人

都應該將寂寞的感受轉化為獨處的豐富。」

我形單影隻地站著，焦慮感漸漸被不受束縛、不被影響的自由所取代，所有塵世的人們和混亂都遠離了。金澤智和其他學者的研究指出，偶爾的戶外獨處能幫助對抗擁擠城市所造成的壓力。

沉默最終被低沉的引擎聲打破，而我的孤獨也結束了。小飛機俯衝降落在苔原上。

飛機彈跳了幾下停止，布萊恩匆匆將我的行李扔進機艙。我跳了進去。飛機的骨架由許多管子構成，頂部則是透明的樹脂玻璃。布萊恩坐定後，我們的配置看起來就像是瘋狂的阿拉斯加雪橇隊。我坐在他正後方，膝蓋頂著他的腋下。我們升空，特製的膠帶在風中顫動。每陣風都影響我們的飛行，忽而上升下降，忽而偏左偏右。

布萊恩指著苔原，一群馴鹿正在啃食青苔生長的山坡。四十分鐘後，我在遠方的台地看見兩個黑點，我們朝著那裡降落。布萊恩說：「這個地點不太好降落，抓穩了。」

降落時，一陣風將我們向後吹。整個情況有種漫畫般的瘋狂感：我在幾百英尺的高空中，搭乘這樣的飛機，以超過一百英里的時速飛行。我即將被扔到地球上最危險的環境中。但不知怎地，即便數百萬年的人類演化都要我避免風險，我卻非常享受。我感受到壓力，一種嶄新的壓力，帶來自由的壓力。

10 每小時七十英里

小飛機的輪胎在半個足球場大的沙礫台地上彈跳，朝著東尼和威廉靠近。他們旁邊擺著超大背包，臉上掛著笑容。我的裝備一落地，布萊恩就再次升空，飛回科策布。我們則有任務必須完成。

「在野外生存的守則，第一步是建立遮蔽處，第二是尋找水源，最後才是食物。」東尼說。三項中我們只有一項，而且是最不重要的那項。因此，我們沿著光裸的山脊前進，尋找適合紮營的地點。

「選擇營地時需要很多取捨。」東尼說。「假如我們在較高處紮營，醒來時就可以直接看到馴鹿在山間和山谷的動態，不需要每個早上都攀登到制高點。」我們也會遠離灰熊時常狩獵的山谷。牠們會躲在河岸的赤楊灌木叢中，等待毫無戒備的馴鹿或駝鹿漫步到河邊喝水。接著，牠們會猛撲向前，發動致命攻擊。

「地勢較高處的營地也有缺點，是讓我們暴露在強風中，而且距離水源和柴火都較遠。」

東尼說。而且我們很可能得在斜坡上搭帳篷，意味著要以奇怪的斜度入睡，像是腳比頭更高、左肩垂在睡袋外。

我們不急著找地點。阿拉斯加的法律規定，在飛行的同一天不能進行狩獵。這個法規完美地預防獵人從空中的小飛機上搜尋地面的動物。「那才不是狩獵。」東尼說。「那是購物。」

法律則將其定義為盜獵。嚴重的盜獵罪可以判處六位數的罰款和一年的監禁。

「看得到嗎？」東尼指著北方的山丘問。我用力瞇起眼睛，掃視布滿青苔的綠色山丘。什麼也沒有。「看看山脊的部分。」他說。

牠們出現了，是淺灰色天際線上二十個白色和棕色的小點。馴鹿。東尼說：「牠們也能看到我們。牠們早就看到我們了。」

我們暫停一切看著。山脊下還有四十個點。「那個山丘離我們多遠？」我問。

「比你想像的更遠許多。但這是個好現象。這一群的數量比我一路上看到的都還要多。」

走了一段路後，東尼似乎聽見什麼，停下腳步。「水？」他一邊傾聽一邊說。我們低頭看向地面，是由頁岩、苔蘚和大塊的乾草組成，又稱為苔原草叢。

有一條涓涓細流蜿蜒在草叢間，水流兩側是新鮮的馴鹿糞便，到處都有馴鹿的足跡。威廉和東尼都撿起一些馴鹿的糞球，看起來像是超巨大的鹿糞。東尼在指尖搓揉糞便，說道：「這

是新鮮的。牠們最近才來喝過水。」接著，他彎下腰來，用溪水注滿水壺，喝了一大口。在我熟悉的世界裡，超商有超過七十五種不同品牌的瓶裝水，不禁想著這個舉動是(A)明智的(B)直通腸胃煉獄。「這個水⋯⋯」我開口。

「安全嗎？喔，當然。」東尼的口氣像個信口開河的二手車業務員。「我想你還是有可能因此染上寄生蟲，會拉一天肚子。動物都要下到這裡喝水的。」

我太渴了，於是也裝了一瓶水，大口喝著。假如我們之中有人得染上胃病，最好每個人都染上。水很冰冷，礦物質豐富，嘗起來像是在有機超市一公升賣五塊錢的水。接著，東尼說這個圍繞著糞便、被反覆踩踏的溪水，很可能比家裡水龍頭的自來水還要乾淨。這條小溪是數百萬條極地丘陵湧出的水流之一。極圈的土地持續處於解凍和結凍的過程，膨脹與收縮間將水排出和過濾。我們身處的諾塔克河據說是美洲碩果僅存，不受人類影響的河流。

我們接近山脊一處相對平緩的草地。「這地方看起來不錯。」東尼說。「我們可以在這裡躲幾天的東北風。接著，風向轉為東南風後，我們就跟著移動。」我們搭了帳篷，整頓一下，規劃明天的行動。

「我們起床後就喝咖啡吃早餐，接著朝那個山丘移動。」東尼說。在地勢較高處紮營的另一個優點：景色。土地一望無際，四面八方都是綿延起伏的山丘。

日落時，我們回到營帳。東尼一邊點起露營的爐火準備燒水，一邊問：「你們想要什麼？」他開始翻找我們的袋裝晚餐包。「有糖醋肉、千層麵和義大利麵，還有燉牛肉、雞肉和餃子、酸奶燉牛肉……啊，威廉，你愛酸奶燉牛肉吧？」他把那包食物丟給威廉。

大約晚上九點半，我們在太陽完全消失前就躺下就寢。帳篷的布料在風中輕輕飄動。

——

一開始只是微弱的爆裂聲。我從深沉的夢境中猛然睜開眼睛。碰，碰，碰。就像是迷你鞭炮。

我從睡袋中抽出雙手，帳篷裡伸手不見五指。手錶的螢光指針告訴我，現在是凌晨兩點。

我聽見窸窸窣窣的聲響，然後一盞燈亮起。

東尼坐在他的睡袋邊，點亮了頭燈。他看著我，光束直接打在我來不及調適的眼睛。我用手遮住臉。

當我的眼睛漸漸適應後，可以看見帳篷的防水防撕裂布料正被猛烈拍打。一夜之間累積的冰霜覆蓋一切。入口的金屬拉鍊前後擺動，發出雪橇鈴鐺般的聲響。東尼說了些什麼，但全都被淹沒在帳篷的交響樂中。

我拉開睡袋的拉鍊，示意他等一下，找到自己的頭燈後坐下，向東尼傾身。

「我們現在就像一艘帆船。」他喊道。「風向改變，我們完全暴露了。」另一盞燈也亮起，威廉起身坐在睡袋邊，說：「天殺的。」

「如果加上風寒效應，外頭應該只有零下六度。」東尼大喊。

我們圓錐體帳篷的好處是少了一般帳篷的缺點。帳篷的高度將近十一英尺，面積則是二十乘十七英尺。這代表我們可以在裡頭舒適地站立走動。在低矮的一般帳篷裡，除了睡覺以外的動作都得像個馬戲團怪胎那樣彎腰駝背。圓錐體帳篷沒有地板，所以進入時不需要脫掉靴子，也不需要把潮濕的衣物裝備留在外面。這麼看來，許多古老文明居住在圓錐體帳篷而非一般帳篷，似乎也挺有道理了。

但當然也有缺點。圓錐體帳篷的高度使得受風面積增大，假如整個被風吹起，就會變成一把巨大的雨傘，直接被吹到遙遠的俄羅斯空軍基地，讓我們和所有裝備完全暴露在極地的惡劣天候中。

「我猜現在的風速應該是每小時五十英里。」東尼說。「帳篷應該撐得住。」

「應該可以。」威廉說。「還撐過更糟的。」

「再回去睡覺吧。」東尼說。這簡直像在空襲期間要大家去睡午覺。

刺骨的寒風穿透了帳篷，席捲了我。我鑽回睡袋裡，戴上羊毛帽，用羽絨背心當圍巾，把

自己包得密不透風。強風吹襲帳篷的側邊，也推著我的身體，就像大地之母暴力地搖動我，想哄我入睡。

過了十五分鐘，三十分鐘，一小時，九十分鐘。風持續颳著。到了凌晨五點，風聲越來越大，風速也越來越快。帳篷內部聽起來就像是實彈射擊場裡，死亡金屬樂團的鼓手正在獨奏。

我從睡袋探出頭，東尼已經起來了。

「外頭的風和颶風差不多。」他喊道。「風速超過每小時七十英里，對帳篷來說太勉強了。」帳篷的東南面被風吹到緊貼著鋁製主梁。

「打包吧，穿上羽絨衣和雨衣。」東尼喊著。假如帳篷飛了，我們的衣物、睡袋和墊子都將暴露在風中，很快就會隨風而去。在黑暗中緊急撤退風險太大，所以我們坐著等待。

我們坐著，全身因為壓力荷爾蒙而極度緊繃，等待著老天打破野外求生的第一守則：找到遮蔽處。「我想這主梁要斷了。」威廉喊道。

一個小時後，太陽慢慢升起。「試著拔營看看吧。」東尼大吼。我拿起背包，開始拉開帳篷入口的拉鍊。風穿過帳門，將門徹底扯開，過程中也連根拔起一根營釘，拋入一百碼下的山谷中。

我們快速將裝備搬到山脊的另一側。大約四百碼外就有個不受風的區域，因此，我們瘋狂

地來回衝刺好幾趟。

接著，我們圍著空蕩蕩帳篷的營柱。我們得將它舉起來，但風猛力颳著，讓營柱深深插入地面。每個人的雙手都緊握著營柱，盡全力向上拔。營柱文風不動，再試一遍依然徒勞無功。

「天殺的。」威廉說。

「來吧。」東尼說。他靠近營柱，用腳抵住側邊。威廉和我圍著他，抓住營柱的其他部分。東尼的背肌和腳同時發力，營柱稍微離地了一英寸。我拉扯營柱的底部，讓營柱倒下，帳篷覆蓋在我們身上。

我們把帳篷大部分的結構都移到遮蔽處，威廉查看著骨架上的損傷。沒什麼大礙。然而，風讓中空的營柱深深插入地面，甚至穿透了岩石，在內部留下了像曲棍球一樣的頁岩圓餅。

幾個小時候，我們坐在遠處的觀察制高點上，在四周的丘陵尋找馴鹿。我想到早晨的經歷，以及我們面對天候時的渺小無力，忍不住笑出聲來。「怎麼了？」東尼問。

「今天早上可能更糟，對吧？」我說。

他點點頭。「布萊恩告訴我，曾經有些獵人進行五天的馴鹿狩獵，為了自衛帶了來福槍、左輪手槍、獵槍和通電的防熊圍籬和汽車電瓶。」他說。「每個人都很擔心被熊攻擊，但真正能殺人的是天氣。」

而我們還得撐三十二天。

接著東尼正經起來，說：「沒錯，今天早上很可能更糟。但像這樣的時刻⋯⋯或許就讓其他的一切都更繽紛，也更游刃有餘。」

PART 2

重新發掘無趣，最好在戶外

幾分鐘、幾小時、幾天都好

⑪ 十一小時六分鐘

一條巧克力口味 CLIF 能量棒的熱量是兩百五十卡，主要的原料是「有機糙米糖漿」，我想這應該只是「糖」比較健康的說法。能量棒的發明者是個名叫蓋瑞的傢伙，在某次一百七十五英里的單車之旅中得到靈感，並以父親的名字 CLIF 命名。我的 Black Diamond 羽絨衣「包含動物來源的非紡織部分」，必須用洗衣機冷水慢速洗滌，不得使用漂白水，可低溫烘乾。我的背包是一九七七年創立的科羅拉多狩獵裝備品牌 Kifaru，「在美國驕傲地手工縫製，製作者：洪」。

以上是我在山上呆坐十個小時學到的一些事。沒有網路，我唯一能打發時間的方式，就是閱讀能量棒的包裝紙和戶外裝備的標籤。

那個狂風的日子後，我們的生活就成了一成不變的例行公事。我們起床，喝咖啡，打包，然後移動到特定的山頭。接著，我們坐著等馴鹿群接近。只不過牠們並不想現身，所以我們幾乎都只是枯坐著。有時會聊天，有時不會。在同一個地點待這麼久，時而聊天時而沉默，盯著

同一片沒有馴鹿的地景，讓我進入某種無聊的狀態——嗯，上次有這種體驗好像就是和東尼在內華達的狩獵之旅。

為了殺時間，我只能認真觀看景色，很多的景色。但看著不變的自然景象沉思，實在撐不了太久。因此，我也認真閱讀每條能量棒的廣告文案、營養標示和成分表。這些也看膩了以後，我順便規劃了聖誕節的購物清單。又膩了以後，我做起伏地挺身，次數已經超過我去年一整年的累積。接著，我為簽約的雜誌社想了超過十七個故事靈感。我在橘色的防水小筆記本裡寫下本書的部分章節。我趴在地上觀察地面。一平方英寸的極地土地上有許多超迷你的蜘蛛和象鼻蟲、一株死了很久的極地罌粟、白色的馴鹿苔、軍綠色的苔蘚和螢光色的地衣。東尼曾在書中讀到，這種地衣的學名是 Rhizocarpon geographicum，可能已經八千六百多歲了。這讓我想起《全球變遷生物學》（Global Change Biology）期刊的一篇研究，發現地球的土地僅剩五％未受到人類的影響，其中包含靠近北極圈的森林、北方針葉林和北方緯度最高處的苔原。我們坐的、走的、睡的這片土地，很可能從未有人類坐過、走過、睡過（這個想法讓我打發了整整十分鐘）。

這天早上，我們緩慢地在營地中走動，將裝備和食物塞進背包，一邊討論著要攀登哪座山頭，又該拿這些不見蹤影的馴鹿怎麼辦。每年秋天，大約二十五萬隻西部極地馴鹿群會從北方

波佛特海的夏季繁殖地，遷徙到蘇厄德半島的過冬地點。這是段長達四百英里的旅程，走的是最古老的自然高速公路。我們的位置大約是這條遷徙路線的一百五十英里處，而馴鹿理當像洛杉磯的車水馬龍那樣川流不息。

「我們降落那天看到幾百隻，但是不能獵捕，接下來幾天一隻也沒有。」威廉說。「這是難免的。」

「打獵從來都不簡單。」東尼說。「我們得保持耐心和正向的心態。」而且顯然要耐得住無聊。當我正想著如何面對接下來一整天的心神不寧時，東尼突然別過眼神，瞇眼看向我們後方的山丘，說：「等等。等等。等等……老天啊。」

威廉和我快速轉身。我們不需要再耐心等候了。大約三十隻馴鹿從距離營地大約半英里的山丘冒出。牠們啃食苔原的苔蘚時，鹿角都對著山頭，其中有一隻公鹿的體型和一九六〇年代的別克轎車差不多。

東尼拿起望遠鏡。「夥伴們，鹿群最後面那隻肯定是個『射靶』。」他說。「射靶」這個詞是他和威廉發明，用來指稱他們想要射擊的鹿。阿拉斯加法律規定，我們只能獵捕長角的公鹿。從生態系健康的角度來看，公鹿與母鹿的比例維持四十比一百是最理想的。然而，法律卻沒規定長角的公鹿必須要滿幾歲。公鹿的平均生命是八到十二年，我們此行獵捕的將是老年的

鹿。

「喔，老天。」東尼說著將望遠鏡扔給威廉。「牠真是個英挺的老男孩。」

威廉朝著鹿群看去。「喔，喔，牠真天殺的老。」他說著把望遠鏡交給我。那隻公鹿和豬一樣粗壯厚實，但腳很長。牠粗糙的毛皮在臉部是棕色，頸部轉成白色，往下則漸漸暗沉，變成赤褐色。年長動物的犄角令人驚嘆，牠的鹿角像巨大的問號，頂部隱沒在濃霧中。鹿角的分叉是火焰型的，向四面八方延伸。將牠的臉分為兩半的是扁平棒球帽形狀的犄角，稱為「鏟狀角」（shovel）。

在所有北美的鹿科動物中，馴鹿的犄角占身體的比例最大——超過駝鹿、鹿和糜鹿。馴鹿的角通常是開口較大的C型，頂端和底部都有細長的圓錐形節點。牠們也有一塊獨特的鏟子型犄角，從左邊或右邊的犄角長出來，從臉上延伸出來。馴鹿在冬天會用這個角來挖開雪地，尋找下方冰凍的植物為食。

馴鹿的角長度可以超過四英尺，這件事本身很不可思議。然而，一想到馴鹿和其他鹿科動物一樣，每年都會換掉舊的角，再花幾個月生長新的，就更令人吃驚了。事實上，鹿角是地球上生長最快的組織之一，由堅硬交錯的纖維構成，在受撞擊時能彼此錯開。因此，鹿角也是地球上最輕、最堅固的物質。鹿角的結構如此神奇，當今的科學家還在研究如何模仿鹿角，製造

出更堅固、更輕量的產品。

「好的。」我讚嘆了片刻後，問：「我們要怎麼做？」

「我們要繞過鹿群攀爬的山丘。」東尼用手指在他張開的手掌上畫地圖。「接著，我們用對面的山頭當基地，期盼能在牠們往北吃草的途中攔截。」

接著，我們就像聽見迫擊砲的士兵，全部衝回營帳，匆匆將裝備都塞進背包。我把步槍綁在背包上，東尼則抓了一把子彈。整趟旅程，我都背著這把冰冷的長型武器。直到上一刻，我都還覺得這把槍只是個道具。當我意識到自己將要真正使用步槍時，內心突然一緊。

我們開始快速遠離鹿群，朝山下走到牠們的視線範圍外。從那裡，我們可以看見目的地：大約三英里外的山丘。我們開始攀登，冰冷的風吹襲著我們的臉。

終於，我想著。行動！前進！不再無趣了！

—

多虧了科技，我鮮少讓自己的內心胡思亂想。總是有手機、電視、電腦或其他數位產品吸引我的注意力。美國人平均一天會觸碰手機兩千六百一十七次，花兩個半小時盯著小小的螢幕。假如這聽起來很多，研究還顯示有一大群「重度使用者」，每天會花超過四小時使用手機。我在內華達大學拉斯維加斯分校上課時，要求某一門課的學生檢查他們手機螢幕的使用時

間，其中有位學生平均是一天七小時四十四分鐘，另一位則高達八小時三十二分鐘。我問他：

「為什麼？」

他回答：「因為YouTube。」

我自己的習慣呢？通常是平均一天三小時。誇張。

假如我還能再活六十年，並維持這樣的習慣，餘生就會花上七年半的時間盯著手機。面對現實吧：我並不是用手機來閱讀世界名著、學新的語言，或是匯錢給需要幫助的孤兒寡母。我是用手機來找些胡思亂想、沒營養問題的答案，或是看看社群網站鄉民認定的每日「微歧視」是什麼。或是，你知道的，YouTube [16]。

智慧型手機不只偷走了我們的無聊，也將社會推向接近諷刺劇作家麥克‧賈吉（Mike Judge）所謂的「蠢蛋進化論」（idiocracy）狀態。

兩百五十萬年，或是大約十萬個世代以來，人類的生命中都沒有任何數位的事物。如今，一般人每天平均花十一小時六分鐘在數位媒體上，其中包含手機、電視、音訊和電腦。智慧型

16 原書註：在YouTube也有值得一看再看的影片，例如東尼狩獵之旅的紀錄片傑作，長度七分鐘的《我們是誰》（Who We Are）。

手機之所以特別引起注意，只因為是最新發明，主動透過通知提示來占據我們的注意力，並且隨時可以使用而已。然而，一般人花在電視上的時間仍是智慧型手機的兩倍。

許多標榜幫助我們「脫離手機」的方法都很棒，但如果只是把手機時間改成看 Netflix，或是用筆電來上網，那就失去意義了。就像是戒掉萬寶路香菸，卻改嚼菸草那樣。

誠然，無聊已死。一位遠在加拿大北方安大略省的科學家發現，這不是件好事，而且影響著每個人。他認為人類集體性的缺乏無聊，不只讓我們燃燒殆盡，也損害了心理健康。除此之外，我們再也無法透過無聊而得到心理、情緒、靈感、渴望和需求上的體悟。

　——

詹姆斯・登克特（James Danckert）是個長髮的澳洲人，在滑鐵盧大學研究無聊情境中的人類大腦將近二十年。他之所以研究這個學術主題是基於一件事。

登克特十九歲時，他的哥哥在車禍中受到嚴重腦傷。「在傷口復原期和接下來的日子，他很明顯地改變了。」登克特說。「他告訴我他時常感到無聊，就算從事車禍前真的很喜歡的事也無濟於事。」

因此，當時還在念大學的登克特開始對大腦和無聊的狀態深感興趣。「我並不是想修復自己的哥哥。令我著迷的是，無聊並不是社會或文化層面的事，而是和大腦內部處理愉悅、回

饋、參與等的機制有關。」

而他也意識到，不論是多麼健康的人，無聊都可能讓人感到相當不適。他說：「我討厭無聊，我一向不喜歡無聊的感受。」

登克特並不是唯一一個厭惡無聊，卻又對此深深著迷的人。哲學家馬丁・海德格（Martin Heidegger）就稱無聊為「陰險之物」，索倫・齊克果（Søren Kierkegaard）稱之為「所有邪惡的根源」，心理學家埃理希・佛洛姆（Erich Fromm）則稱其為「人生最大的折磨，地獄的標誌」。當今世界對無聊的看法顯然也沒有好轉。眾多播客節目都邀請「頂尖人士」或「生活高手」來賓，告訴我們如果什麼都不做，就跟死了沒兩樣；因此，我們得進行他們推薦的複雜儀式，讓精神集中，有著如機器般的生產力。

然而，新的科學研究顯示，這些聰明的哲學家和當今的生產力大師，都完全不明白無聊的潛力。的確，無聊的感覺不好，但登克特說：「無聊沒有所謂的好壞，這取決於你的反應。」

之所以明白這一點，是因為他曾深入人類的心智，研究當一個人感受到無聊的不適時，是大腦的哪些部位在運作。

他找來一些志願者，進行神經影像掃描，接著引發他們無聊的感受。他說：「我們讓受試者觀看八分鐘的影片，都是兩個男子在晾衣服。沒錯，這成功讓他們覺得無聊至極了。」

登克特檢視無聊的人的神經影像時，發現他們的腦島皮質（insular cortex）停止活動。「大腦這個區塊的重要任務，是處理我們認定和當下目標相關的事物。」登克特說。「而影片中沒有任何與目標有關的事物，所以這個區域的活動就被調降了。」

接著，人們就會想做些什麼來排解無聊。「托爾斯泰在《安娜·卡列尼娜》（Anna Karenina）裡有這麼一段關於無聊的話：無聊是『對渴望的渴望』。因此，無聊可以說是一種引發動機的狀態。」登克特說。

在研究中，登克特也說明當我們什麼都不做時，大腦會往哪個方向發展。受試者感到無聊時，大腦中稱為「預設模式網路」（Default Mode Network）的部分就會啟動。這個大腦網路會在我們注意力不集中、心神渙散時啟動。「預設模式網路」這個說法太過學術，為了淺顯易懂，我姑且稱為「不專心模式」（unfocused mode）。

基本上，我們的大腦有兩種模式：專心和不專心。專心模式就是全神貫注，也就是處理外界資訊、完成任務、查看手機、看電視、聽收音機、與人對話，或是其他需要專注在外在世界的情況。

不專心模式則是不需要集中注意力的狀態。此時，我們的內心會向內在神遊，處於休息的狀態，重新儲存和建造專心模式所需要的資源和能量。如果想完成任務，不專心模式也很重

要，因為如此才能汲取創意、處理複雜的訊息等。

我們交給數位媒體十一小時六分鐘的注意力是有代價的，是對專心模式的消耗。可以把專心模式想像成重量訓練，而不專心模式則是休息時間。當我們埋首在手機、電視或電腦時，大腦得投入驚人的心力。就像是不斷重複某種訓練，一旦過了頭，注意力就會疲乏。現代的生活方式就讓我們的大腦過度運作。

我們缺乏無聊的集體狀態，可能使我們達到逼近危機程度的心智疲勞。研究顯示，過度的螢幕時間對美國人造成影響，就像媒體分析師所說：「挑剔、缺乏耐心、分心和苛刻的程度都大幅提升。」這些形容詞都可以歸類為「難以忍受」。此外，過度工作、沒有好好休息的心智和憂鬱有關，讓人對生命感到不滿，覺得時間越過越快，也越來越無法體察生命的美好──有些美好唯有在心思離開螢幕神遊，注意到別的事物時才會浮現。

登克特解釋道，如果想了解人們為何會演化出無聊的感受，可以想像兩位穴居的原始人。在太陽下山前三個小時，他們在不同的樹叢中採集莓果。其中一個原始人能感受到無聊，另一個則沒有辦法。

第一位原始人從樹叢中摘取莓果，但隨著越摘越多，剩下的莓果都在隱密的高處，得花更多體力才能取得。由於同樣時間的收穫減少，他開始感受到無聊帶來的不適，這驅使他尋找其

他樹叢中更容易摘取的果實。這個過程重複著，他從不同樹叢中摘取最容易到手的莓果。一個小時內，他就得到兩磅的莓果。太陽還有兩個小時才下山，他甚至還獵捕了一隻小的羚羊。

第二位原始人也很快摘完了最輕鬆的莓果，但他不懂什麼是無聊。因此，他繼續在同一個樹叢中摘取。這意味著他得認真尋找，並進入樹叢的更深處。他找到的果實數量越來越少，但他並沒有無聊的概念，當然也不會知道這麼做實在是浪費時間到了極點。太陽下山時，他找遍了整個樹叢，也得到兩磅的莓果。

天黑時，第一位原始人的家庭吃著羚羊當晚餐，還有莓果當點心。第二位原始人的家庭則只能小心地分配著莓果，努力忽略自己肚子有多餓。上床睡覺前，第一位原始人會再次感受到無聊的魔法，開始神遊，讓心智在休息狀態重新設定，規劃隔天的狩獵行程，思考如何改善家庭生活，或是幫助鄰居更有效率地採集莓果。

在我們被現代的舒適環繞前，面對無聊的經驗帶來許多益處，提升大腦的健康、生產力、個人理智和使命感。然而，這方面出現了重大的改變。根據登克特的說法，現代人將無聊視為「心智的垃圾食物」。

過去幾天坐在山丘上，我發現自己的心智在專心及不專心模式間切換。我注意到風景中的某些事物，一群雷鳥，或是極光的細節。接著，大自然帶來的樂趣會削減，我的心思則轉向其

他更令人滿足的事物。我會探詢自己的內心，思索一些問題，像是怎麼成為更好的丈夫。當這些想法不再浮現，自我探索令人疲憊時，我的心思則會再轉向到其他地方：該打電話給哪些朋友、還有哪些更有趣的地方值得一遊、怎樣能更有生產力等。

因此，就在這趟獵捕大雄鹿的過程中，我真正意識到自己想念無聊的感受，想念讓自己神遊的機會，想念不專心。在北極的這個時刻，身處於危險的情境中，我被迫將注意力完全轉移向外。完全向外，專注於地面，專注踏出的每一步。假如我的心思開始神遊，結果就不妙了。

　　─

在苔原上知道自己的方向已經很困難，而真的到達目的地更是難如登天。這裡的地勢就像童書繪本裡的風景。你可以想像一塊巨大、起伏的暗綠色床墊，上面擺了許多充氣但長滿野草的籃球。床墊的原料是冰淇淋般的泥土，上面有一層濃密的苔蘚、骯髒的沼澤，以及半結冰的流水。這些柔軟的地層會從你的每一步中榨乾你的能量。

還有前面提到的籃球，也就是所謂的苔原草叢。這是濃密的羊鬍子草所構成的球體，像是地面上一個又一個的肉瘤。它們彼此相距十二到十八英寸，散落在放眼所及的苔原上，可以存活超過一百年。

我有兩個選擇。我可以踏著草球前進，但只要踏錯一步，草球的形狀和柔軟度就可能讓我

全身的重量都壓在腳上，使腳踝或膝關節骨折，而跛腳的蠢蛋如我還得移動好幾英里才能抵達救援飛機能降落的地點。又或者，我可以走在草球間的地面上，每一步都走得更費力。除了地面過軟之外，還得小心避開草球，而且也更容易把靴子弄濕或弄髒，但至少不會受太嚴重的傷。無論如何，整段路我都面對著地面，心跳加速，每次落腳都像是賭上我的行動能力。

有時，我們也會發現動物的蹤跡。起初平坦的路徑可能在翻過山頭後，讓我們在磚頭般的頁岩上打滑。我們幾乎每隔一百步就打滑一次。兩個小時的下山移動後，我們認為馴鹿群就在土丘的另一側。因此，我們蹲下討論，猜測鹿群過去的行動和未來的方向。「我們得找地方觀測牠們。」東尼說。「先待在這裡。」他匍匐前進到土丘上，將望遠鏡舉到眼前。

他很快就轉身，通過草球堆回到我們身邊。「牠們就在那裡。我們得加快速度，趕到那邊的崖壁。」他急切地說，一邊指著大約一英里外的陡峭山丘。「風現在從我們背後吹來，這不太理想。但假如牠們繼續往山上覓食，我們也能及時到達，那風就會被擋住，我們能取得很有利的位置。」

我們俯身快速前進時，風速提升到每小時十五到二十五英里之間，穿過我們的大衣，吹乾我們的臉。在巴塔哥尼亞高原，人們稱這種持續清掃大地的風為「上帝的掃帚」（La Escoba de Dios）。

風可以是獵人最珍貴的助力，也可能是阻礙。假如想狩獵成功，我們就得到目標動物的下風處，讓風將動物的氣息吹向我們，而不是剛好相反。馴鹿不只能在數百英里外嗅到掠食者的氣味，同時也能透過氣味發出警訊。牠們的腳踝有氣味的腺體，一旦偵測到危險，就會舉起後腿，將代表「戒備狀態」的特殊氣味噴灑向整個鹿群，使牠們全部向較高處狂奔。

我已經好幾天沒有洗澡或換衣服了。只希望這陣風不要將我身上噁心的費洛蒙吹進馴鹿的鼻子裡。

———

我們過度刺激和壓力的社會，帶來許多負面影響。二〇一七年，有超過一半的成年人都認為自己承受「極高的壓力」。一年之內，焦慮的比例成長了三九％。從二〇〇〇年到二〇一五年，注意力集中的長度減少三三％。二〇一三年以來，憂鬱症的診斷增加了三三％。

布朗大學醫學院心理學教授賈德森・布爾（Judson Brewer）研究成癮現象，面對過許多成癮者，幫助他們找到改善的方式。他對於螢幕時間和心理健康問題惡化的關聯特別感興趣，表示：「我不會說這百分之百都是行動科技的錯，但大概有九〇％是如此。」

這也難怪如大家所知，史蒂夫・賈伯斯（Steve Jobs）不允許自己的小孩使用 iPad。他並不是唯一一個質疑自己產品的科技大亨。矽谷有越來越多行動科技和應用程式的研發者，都不讓

自己或小孩使用矽谷的產品。一位前臉書的主管告訴《紐約時報》，她深信「惡魔就住在我們的手機裡」。另一位則說，矽谷的工具正在「將社會的纖維給撕裂破壞」。

想像你身在好市多或任何零售賣場裡，把一項產品拿到櫃台，交給店員。她刷過收銀機，指著你購買的產品，直視你的雙眼，面色凝重地低語：「我相信惡魔住在裡面。」你會：(a)認為這是恐怖片的開頭，而你就是其中的主角；或是(b)購買這項產品，每天使用好幾個小時。很顯然，大家都選擇了(b)。

首先，這些工具可能是惡魔的工具——嗨，俄羅斯，另一方面，這些工具可以用來作惡。應用程式都以「法格行為模型」（Fogg's Behavior Model）為原理設計。假如你覺得這聽起來像是某個心靈操控實驗室的陰謀，那是因為事實似乎就是如此。史丹佛的心理學家法格（B. J. Fogg）提出：「行為要發生，必須同時集合三項元素：動機、能力和觸發。」這項公式被應用於智慧型手機的應用程式，使其成為我們注意力的毒品。而創造公式的科學家隸屬於史丹佛的行為設計實驗室。

法格設計這項行為模型的立意良善，是希望能幫助人們戒除不好的行為，如抽菸。然而，iPhone 問世以來，他讓學生將此模型應用於行動科技。

他在二〇〇七年開設一門現在稱為「臉書課程」的課，設計與臉書結合的應用程式。在一

個學期中，他們就獲得一千六百萬用戶，以及一百萬美元的廣告收益。這些學生畢業後加入臉書、Uber、推特等大公司，也將法格的模型帶入這些公司。

舉例來說，當某人在 Instagram 上發出自拍照時，動機顯然是想知道追蹤者對照片的反應。接著，Instagram 會透過通知觸發她，讓她知道有人對照片留下評論。他們究竟是喜歡這張照片，還是留言批評呢？她有能力立刻檢查這則評論。於是，她沒辦法不打開自己的手機。

想當然耳，她最後一整天都在檢視自己得到的讚數和評論。她經常掉入 Instagram 的黑洞中，看著死對頭修得很完美的照片。於此同時，她也看到一堆廣告，這就是臉書創辦人馬克‧祖克柏（Mark Zuckerberg）能身價一千多億美元的原因。道理很簡單：假如你沒有付錢購買數位服務，你就會成為銷售的產品。社群網站被設計成盡可能占據我們的注意力，因此能推銷給出價最高的廣告商。

如今，仍然有新的一批科技天才待在行為設計實驗室裡，研究該如何讓我們將大量時間投入於某個應用程式，因此會看到更多廣告。而這些人都是頂尖的專家。舉例來說，當你打開推特或 Instagram 等應用程式時，通知都得等幾秒才會顯示。這可不是意外。這短暫的幾秒鐘就像等待賭博輪盤的轉動，利用相同的機制讓我們不斷回訪。這些矽谷的專家透過大數據，了解到底怎樣的把戲會吸引我們；而像我這樣的笨蛋可說一點勝算也沒有。

有些研究者說「成癮」一詞用在手機上太重了，因為我們不斷檢查電子郵件與通知的渴望，和對於酒精與毒品的渴望，應該不太一樣。然而，身為一個了解成癮為何的人，我可以告訴你，提示鈴聲不斷響起的手機，有時就像酒吧的霓虹招牌那樣，吸引著沉溺執迷的人們。戒酒圈有句話很有名：「試著喝酒再突然停下來，然後多試幾次。」那麼，請試著忽略手機的通知聲，再多試幾次。

布爾曾說：「我喜歡對成癮最簡單的定義：『即便出現負面後果，依然持續使用。』」對我來說，曾經的酗酒問題也有個好處，就是我大多數的問題都源自於酒精。然而，我發現自己面對酒精的吸引毫無抗拒能力。布爾認為，人們沉浸於所謂「口袋裡的拉霸機」其實並不意外，而是進化的結果。

布爾告訴我：「我們發展出一套生存機制，幫助記憶食物的位置，所以不會餓死。」我們看到食物，進食，胃部會向大腦發射訊號，促使化學物質多巴胺分泌，讓我們感到愉悅。人們在使用古柯鹼或搖頭丸等毒品、暴飲暴食、做愛、賭博或進行其他快樂的事時，都會分泌多巴胺。過程也分為三個步驟。

「觸發、行為和回饋。」布爾說。「但這樣的大腦機制在現代可能有所改變。觸發的不再是食物而是無聊。行為是上 YouTube 或檢查社群網站的最新動態。這會讓我們從無聊中分心。

我們變得興奮，多巴胺濃度提升，這就是回饋。」

他繼續解釋：「問題在於，這些曾經幫助生存的機制，如今卻對健康造成危害。我們對沮喪的耐受度降低了。假如感受到無聊等不愉快的情緒，以前或許只能忍耐，然後找到有生產力的紓解方式。然而，現在不需要那樣了。我們可以用手機讓自己分心。」或是像登克特說的，只要吃進更多「心智的垃圾食物」就好。

每當我們反射性地拿出手機或打開電腦來化解無聊，就會再將我們對壓力的耐受度稍微向下拉。奧勒岡州大學的科學家發現，諸如排隊或等待等日常的壓力源，能改善我們對某些腦部疾病的抵抗性，但前提是我們得好好忍受，而不是隨意打發。日常壓力源的提高，實際上對大腦反而有所助益。

——

除了讓我們的內心更有活力和韌性之外，無聊還有一項重大的益處：為無聊找到不同的出口，能讓我們發揮創意。

某次和比爾・西蒙斯（Bill Simmons）的訪問中，知名編劇艾倫・索金（Aaron Sorkin）談到他一開始是為了好玩而寫作，剛好為這個現象下了註腳：「那是某個紐約的晚上，你覺得好像全世界都受邀參加派對，只有你被拒於門外。我口袋裡剩不到三塊錢。公寓裡有一台半自動打

字機。電視壞了，收音機也壞了。唯一能做的就是在打字機放一張紙，開始打字。最純粹的無聊。那是我第一次為了好玩而寫作……真的很開心。我整晚熬夜寫作，一直到現在，都覺得那一晚還沒有結束。」

索金的體悟是，我們都必須學習面對無聊，然後發掘克服的方式，而不只是毫無創意和生產力地看 YouTube 或滑社群網站。

一九五〇年代的研究也佐證了索金對無聊和創意之間的連結。英國研究團隊先讓受試者進行無聊至極的活動：看十五分鐘的電話簿。接著，感到無聊的受試者會進行標準化的創意測驗，像是為保麗龍杯發想一些奇怪的用途，或是「遠距聯想測驗」（Remote Associates Test，RAT），也就是任意丟出三個字，想出其中的共通點（如撥打＋付錢＋線路＝電話）。和不無聊的組別相比，無聊的受試者在兩項測驗中提出的答案數都顯著較多，創意性也高出許多。其他研究也有相同的發現（不過受試者做的無聊任務是盯著螢幕保護程式，或根據顏色為豆子分類）。

「然而，如果說無聊會讓人更有創意。」登克特說。「這完全是無稽之談。無聊不會讓你更有創意，只會叫你去『做點什麼』。」假如那點「什麼」是讓內心進入不專心模式──像是坐下來寫個劇本──而不是浪費在每個人都在使用的媒體上，那我們的思考就會進入不同的波

長。這正是創意的源頭。

埃理斯・保羅・陶倫斯（Ellis Paul Torrance）是美國心理學家。一九五○年代，他在美國的學校教室注意到某個奇怪的現象：老師們通常偏愛比較順從、課業優異的學生。他們不會太關注精力旺盛、想法獨特的孩子，也就是對課文想到奇怪的解釋方式、編造沒寫功課的藉口，並且在實驗課化身為瘋狂科學家的孩子。教育體制將他們定義為「壞」孩子。然而，陶倫斯覺得他們遭到誤解，因為假如現實世界出現問題，愛讀書的孩子只會在書中找答案。但如果書中沒有答案呢？那麼就得發揮創意了。

因此，陶倫斯投入創意的研究，想知道創意能帶來什麼益處。一九五八年，他設計出「陶倫斯創意思考測驗」（Torrance Test of Creative Thinking），從此成為評量創意的標準測驗。陶倫斯讓明尼蘇達州公立學校體系的大批孩童接受測驗，內容包含給孩童看一件玩具，並詢問：「可以如何改造讓玩具更有趣？」

陶倫斯分析孩童的分數，接著追蹤這些孩童在人生中所有的成就。他在二○○三年過世後，研究由同事繼續接手。假如一位受試孩童出了書，他會記錄下來。創業成功？記錄下來。申請專利？記錄下來。每項成就都會記錄。陶倫斯的發現可以說挑戰了我們對智商的評量方式。

在最初測驗中想出較多、較好點子的孩童，成年後的成就也較高。他們成為傑出的發明家、建築師、執行長、大學校長、作家和外交官。事實上，陶倫斯的測驗比 IQ 測驗更厲害。近期針對陶倫斯測驗受試孩童的研究發現，和 IQ 測驗的成績相比，透過創意來預測學生成就的準度高出三倍之多。

而如今，我們扼殺了創意的主要動力之一：神遊。結果呢？威廉與瑪麗學院的研究者分析了一九五〇年代以來，共三十萬份陶倫斯測驗的成績。發現創意分數從一九九〇年開始驟降，因此認為我們如今面臨「創意危機」。

科學家將這個現象歸咎於我們忙碌、行程滿檔的生活，以及「不斷增加的電子娛樂設備互動時間」。這是個壞消息，特別是因為創意對現代經濟來說是關鍵的能力，大多數的現代工作都是靠腦力而非體力。

因此，無論創意大師想要我們相信什麼，改善創意和表現的關鍵或許是不時地什麼也不做，或至少不要沉浸於螢幕中。這會讓我們有更獨特鮮明的思考，因而產生更具獨創性的點子。即便矽谷之神同意這個說法──賈伯斯曾說：「我是無聊的忠實信徒……各種科技產品雖然都很美好，但什麼事都不做也可以很美好。」

不但很美好，而且很稀有。無聊如今罕見的程度，讓我們對無所事事的人側目。一位朋友

跟我說，最近某個夜晚，他躺在床上，看著天花板思考。只是思考而已。「我太太走進房間，看到我，問我還好嗎。」他說。「她還以為我中風或是出了什麼事。對她來說，我躺著什麼也不做，沒用手機或電腦，電視還關著，實在是太奇怪了。」

我們大約花了半個小時才抵達崖壁，我精疲力竭。這四英里感覺像是一般林道的十四英里。我脫下背包，從裡面找出一根半結凍的能量棒，咀嚼起來就像是冰涼的皮革。東尼舉起望遠鏡，開始觀察青苔覆蓋的山丘。他一邊掃視山頂、山谷和其間的所有區域，一邊說：「我沒看見馴鹿。」

「那邊是鹿群嗎？」威廉問，指著東北方一兩英里外山丘上的一個點。東尼放下望遠鏡，瞇眼細看，再舉起望遠鏡。他說：「該死！應該就是牠們。」

「該死。牠們應該是在我們從山脊移動到這裡的過程中，聞到我們的氣味。」他說。「牠們的嗅覺好到有病，有病啊。老天，牠們移動速度真快。」

這些馴鹿身上都有馬達。牠們幾乎一整天都緩慢地吃草，但開始走路時，卻能維持十二英里的時速好幾天。當牠們奔跑時，沒有任何北極的掠食者能追上牠們，因為馴鹿的最高時速可以達到五十英里。追蹤衛星定位的生物學家發現，馴鹿總是不斷移動。他們曾經在某個地點為

某隻馴鹿套上定位頸圈，隔天飛行到五十英里外的另一個地點時卻又遇見牠。

即使是灰熊，也只能透過埋伏來獵殺健康的馴鹿。野狼則是成群行動，從四面八方包圍馴鹿。兩種掠食者的失敗率都高於成功率。我們成功趕上鹿群，獵殺那隻雄偉公鹿的機率，大概就和相撲選手贏得下一屆奧運跳高金牌差不多。

「我們現在怎麼辦？」我問。

「牠們後方可能還有更多鹿群。」東尼說。「因此，我們就坐在這裡，觀察情況，看看會不會有更多馴鹿到那個山丘。」現在時間是一點，氣溫零下一度，太陽會在九點二十七分下山。

於是，我發現自己又無聊了起來。我們只能等待，等待馴鹿進入視野。東尼曾經連續四十二天，每天都花十個小時在北達科他州的森林，只為等待一隻白尾鹿。

往好處想，眼前的風景是我前所未見的。苔原綿延起伏，一望無際，單調而冰冷，天空也是一片灰暗。這是種無聲的美麗。我從背包中拿出手機，開機，照了張相片和家人分享。其實只是半吊子的螢幕截圖，相機完全拍不出北極世界無盡的廣大和低垂的陽光。

「整天都用那東西感覺很棒，對吧？」東尼問。我贊同地點頭，一邊將手機關機，放回背包中。「幾乎找不到沒有訊號的地方了。」他說。「只有在打獵過程中會失去訊號，真是神

奇。」

「你在外頭曾經覺得無聊嗎？」我問。

東尼說話的同時，仍盯著瞄準鏡。「聽起來可能有點做作，但我從未覺得無聊。」他說著。「有太多需要注意和學習的地方。比如說，你今天早上有聽見盤旋在我們上空的渡鴉嗎？牠們會對我們發出小小的『噗噗』聲。牠們的語言很複雜，我這幾天就聽見兩、三種全新的渡鴉叫聲。你有注意到我們附近總是有一隻渡鴉嗎？」

渡鴉的持續陪伴並未讓我感到奇怪。但東尼是對的。

「牠們會跟著人類、灰熊或是野狼。」他說。「牠們知道我們就代表食物。牠們會把我們剩下的獵物吃乾淨，甚至會幫我們打獵。曾經有渡鴉飛到我身邊大叫，然後再飛到附近的峽谷大叫。我抵達那個峽谷時，果然有獵物。渡鴉大概算是地球上前幾聰明的生物了。」

東尼看著我，露出笑容。「好吧，我的確有時也覺得無聊。」他說。「有一次，天候太過惡劣，我們被困在帳篷裡連續四天。到第四天實在太無聊了，只好閱讀每個標籤，想找到打錯字的地方。」

「我們還天殺的真的找到了！」威廉補充。

到了晚上六點，我們已經連續等待沒有出現的馴鹿五個小時了。因此，我們決定暫且收

工。雖然還剩幾個小時的陽光，但要找到馴鹿、追蹤、獵殺並打包鹿肉帶回營地，需要的時間遠不只如此。假如極地風暴在天黑後襲擊，可能會讓我們身陷險境。

我背上背包，暗自後悔中午就把午餐和點心的營養棒都吃光了，但前方還要走好長一段路。東尼宣布：「好吧，夥伴們，我想明天該改變路線。這裡看到的馴鹿數量不夠多。」

這讓我高興了一下。有全新的山丘可以坐在上面無所事事。有新的風景能欣賞，新的地區能調查，新的斜坡來做伏地挺身。或許還有找到馴鹿的機會。

我們踏上回營地的漫漫長路。我的思緒似乎和過去在家中時處於完全不同的頻率，與其說是波濤洶湧，不如說是掀起漣漪。雖然氣溫很低，寒風凜凜，地面崎嶇不平，但我卻絲毫沒有壓力，反而不斷冒出有趣的新點子。奇特的是，我對世界充滿感激，無論是身處的北極，或是家鄉的一切。例如我的妻子，我迫不及待想告訴她我在北極多麼無聊，並聽聽她的嘲弄。沒有人像她那樣擅長開我玩笑，而我第一次意識到這對我多麼重要。

我相信自己之所以有這些感受，是因為心靈獲得了片刻的休息。或許回家以後，與其經常想著「少用點手機」，我會希望更有生產力的「多一點無聊」。

12 三天五小時二十分鐘

前往阿拉斯加之前，我讀到一篇新的研究，指出所有的螢幕時間都是不好的。然而，還有很多值得思考的因素。假如問題不只出在螢幕時間呢？假如我們投注在螢幕的時間，不只帶來負面的影響，還讓我們遠離了正面的事物呢？

我們已經接近營地，沿著一條覆蓋著青苔和碎石的山脊小徑前進。這條小徑很窄，但夠平坦，讓我從跌跌撞撞中稍微休息一下。動物會本能地選擇阻礙最少的路徑，使熱量消耗減少。

這意味著這條小徑對我們人類這種動物來說，也能節省許多能量。

「這條小徑可能已經一萬多年了。」東尼說。「在某些區域，你會發現動物踏遍了同一個區域，同一條行跡會越來越明顯。」太陽即將下山，大地不久後就會陷入黑暗。我們在地球的極北處，每天都會減少四分鐘的日光。到了聖誕節，這地方每天就只剩下兩小時的日光。

我們沿著陡峭的山脊拐彎後，橄欖綠的帳篷就出現在一英里外的山丘上。在我們和帳篷之間，有一群大約三十隻的馴鹿。牠們就在兩座山之間的鞍部。

「當然有時也會是這樣。」東尼說。「我們爬了整天的山，累得要命，回頭才發現馴鹿一直在我們的營地閒晃。」他把望遠鏡湊到眼前，我和威廉等著他的指令。

鹿群離我們的營地很近，代表無論多晚，我們都可以發動突襲。但我不禁覺得，如此輕而易舉的獵殺似乎不太有運動家精神。同時，我也注意到這樣的行為無異於意圖扮演上帝。假如我們以狩獵維生，就會欣然接受距離最近的獵物，無論公母老幼，因為我們只圖溫飽。現代世界的狩獵意義已跟過去不同，因此得將倫理道德列入考量。幸運的是，我們不需要經過一番激辯。

「鹿群中沒有年老的雄鹿，只有年輕的雄鹿、母鹿和小鹿。」東尼說。「但牠們真驚人，非常驚人。」我接過望遠鏡，聚焦在一隻小鹿上。當牠像表演展示的小馬那樣緩步前進時，修長結實的肌肉就在棕色的毛皮下擺動。牠的呼吸在凜冽的空氣中凝結成白霧。「走得多優雅，對吧？」東尼說。

威廉丟下背包，換了相機的鏡頭。「我要錄一些影像。」他躬身朝鹿群悄聲靠近。我和東尼躺在斜坡上，看著他前進。一切都靜默無聲。

威廉匍匐前進到鹿群四百碼外，接著向前爬行，從地面上錄影。五分鐘之後，他更加靠近，想取得更好的角度。

馴鹿之所以成群移動，是安全考量，而不是彼此感情特別親密。牠們在開闊的空間進食。

牠們的優勢是速度、耐力和視力。如果只有一雙眼睛，就只能監控單一方向，但三十雙眼睛能有三百六十度的視野，安全性自然大幅提升。牠們能及時看見灰熊或野狼靠近，於是輕鬆地拉開距離。甚至不會停止進食。

威廉起身。一隻馴鹿受到驚嚇，猛烈向後退。這代表著危險，鹿群立刻做出反應，像一群椋鳥那樣同步轉身。牠們飛奔離開威廉，橫越苔原，直接朝著東尼和我而來。

當牠們接近一百五十碼時，沉默被打破了。起初是低沉的嗚嗚聲，接著音量開始上升，地面也隨之震動。距離一百碼，然後是七十碼、五十碼。我只能看到牠們細瘦的腿和身體，向前狂奔。鹿蹄重重踩踏在地上，踢起苔蘚和水分。四十碼、三十五碼。

我全神貫注於當下的時空，深深受到鹿群的震懾。我聽見牠們的呼吸，聞到牠們的皮毛，看見牠們華麗犄角的所有細節。

其中一隻馴鹿注意到我們，猛然轉向。鹿群都向左急轉，奔向山丘頂端，讓大地隨之震動。在金黃色的夕陽下，牠們的鹿角是漆黑的。

東尼和我頃刻間說不出話來。接著，我看向他。他說：「不可思議，真是難以置信。我就是為了這樣的時刻才來的。唯有來到這裡，才能置身於如此瘋狂的情境，得到這樣的體驗。」

我也覺得沒有被亂蹄踏死，真是太難以置信了。

讓大地震動的馴鹿群，也震撼了我的靈魂。這是超脫塵世的一刻，就像宗教體驗一樣瘋狂難解。這是每個人都該有過的體驗，但或許不要全部集中在同一刻和同一個地點。

大部分的人鮮少有機會體驗大自然。超過半數的美國人不曾因為任何娛樂的原因走入自然，即便是簡單的散步或慢跑都沒有。在過去幾十年來，人們花在戶外的時間越來越少，美國孩童在室外遊玩的時間比父母輩減少五〇％。在森林中露營的次數從二〇〇六年以來減少了三〇％。

這其實也不令人意外。大自然可能讓我們感到不適，又難以預測。才不過幾天的時間，我就經歷了狂暴的天氣、讓我臉變垮的地勢、令人難忘的與世隔絕、震耳欲聾的沉默等。我永遠不會知道下一個轉角有什麼在等待。或許是咆哮的暴風雪、更陡峭的崖壁、湍急的河流，或是脾氣惡劣的灰熊。唯一能預測的，就是我不會收到手機訊號。

「假如有選擇，人類的大腦一定會說：『給我一些可以控制或預測的情境。』」布爾這麼認為。人類為了因應未來而演化，並且追蹤有助於生存的訊息。舉例來說，得知下一餐在哪裡。然而，這種對未知的恐懼如今已超越舊的界線，延伸到許多陌生情境。這成為某種形式的舒適潛變，使我們受困於安全網中。

知名生物學家艾德華・奧斯本・威爾森（E. O. Wilson）提出「親生命性假說」（biophilia

hypothesis），認為我們都內建親近大自然的渴望，而這與我們演化出對環境的控制欲互斥。概

念大概是這樣：我們在大自然中演化，因此在基因的層面需要與自然和其他生物連結。假如失

去連結，我們就會變得失控，彷彿失去了身體、心理和自我認同感的營養素。

在阿拉斯加度過許多沒有科技的日子後，我開始相信這個理論。我的大腦不再深陷於往日

的戰壕中——以前就像是吸了毒的路跑者，恍惚地從一件事轉向另一件事。阿拉斯加的我像個

冥想修行一個月後的僧侶，感覺……好多了。威爾森這麼形容我的感受：「大自然掌握著我們

美感、智力、認知，甚至是心靈滿足的關鍵。」

我並不是特例。人類向來認為大自然是某種有機天然的贊安諾（Xanax）[17]。舉例來說，

大約西元前一五五〇年的古埃及人，就建立了錯縱複雜的歡樂花園（pleasure gardens）來紓解壓

力。西元前五〇〇年的居魯士大帝下令在波斯（現今的伊朗）擁擠的首都建造花園，來改善市

民的健康，並提升城市的寧靜感。往後幾乎每個文明都有自己的公園和花園，人類花時間和精

力在泥土中辛勤勞動，只為了日後可以欣賞植物，從而獲得某種樂趣。

但科學家普遍認為這些想法和親生命性假說，可信度大概都和占星術差不多而已。大自然

17 譯註：用於緩解焦慮緊張及恐慌症的藥物。

所帶來的任何益處，或許都只是人類在大自然中活動的副產品——我們在大自然中通常都從事健行等運動——而不是要與大自然的生物，如泥炭蘚，建立某種親密的連結。接著就得談談日本人了。

一九八〇年代初期，當日本開始以都市和科技為發展重心，日本的林務單位規劃了以自然為基礎的健康計畫，甚至創造了行銷術語「森林浴」，也就是在森林中洗澡。這項計畫的主軸就是推廣在森林中行走或坐著，「吸收」大自然。

日本政府要人民透過森林浴來改善健康，甚至在全國建設許多公園。日本科學家也開始研究這些稅金推動的計畫是否帶來正面影響，並發表大量森林浴的研究——這使親生命性的概念不再只是假設，而是貨真價實的科學。

一份日本研究發現，人們如果花十五分鐘在大自然中靜坐或行走，許多影響健康的危險數值都會降低，如血壓、心率和壓力荷爾蒙。另一份研究也發現，壓力程度最高的受試者僅僅在森林中待了兩個小時，焦慮、憂鬱和敵意的感受都會顯著降低。

日本科學家對大自然的力量深具信心，甚至勇敢帶領一批心臟、腎臟或免疫系統出問題的病患走入森林。他們時而四處走動，時而坐下休息，總之就是在森林中「沐浴」著。

每一組受試者的狀況都有所改善。心臟疾病患者的血壓下降至醫生判定的安全範圍。糖尿

病患者的血糖變得接近正常。免疫系統脆弱者生成「自然殺手細胞」（natural killer cells）的數量

提升了一五〇％；這些細胞會自然扼殺企圖殺死你的感染源。

而後，日本科學家又進行了超過一百項關於森林浴的研究。幾乎每個結果都是正面的，因

此引發了全球性的研究風潮。

這個世界充滿病人，而人們越是靠近沙發或飲料機，生病的機率就越高。世界各地慢性心

理和生理疾病的機率也急遽攀升。然而，我們面對疾病的方式並不完美，只是治療症狀卻無

視成因，讓病人不斷服用昂貴且副作用驚人的藥物。舉例來說，我最近從抗憂鬱藥物安立復

（Abilify）的廣告得知，該藥可能會造成「年長者中風及死亡」；抗精神病藥物惡性症候群；無

法控制的身體抽動；新陳代謝問題，如高血糖及糖尿病、高血脂、體重增加；異常衝動，如賭

博、暴飲暴食、購物強迫症和性慾；抽搐；吞嚥困難」，諸如此類，族繁不及備載。

在森林中散步是免費的，而且就我所知，不會造成身體抽搐，或讓我們迫切想衝到轉角的

彩券行，砸下半生積蓄玩刮刮樂，然後再上了賣彩券給你的店員。或許最棒的是，接受大自然

的治療，不需麻煩地跟健康保險業務交手。

如今，世界上有一群自然研究者，想探討親生命性假說在各個層面如何改善人類的生活。

他們已經證實戶外活動可緩解現代人的慢性疾病、壓力過度、工作過勞狀況。他們也發現正在

就業、有小孩和事業的人，可以輕易將大自然融入繁忙的生活中。

前往阿拉斯加前幾個月，我到波士頓拜訪其中一位研究者。她有著遠大的目標，以及三管齊下的策略，能幫助我們提升整體健康和快樂。而她也認為，這或許是讓我們在現代生活中僵化的大腦重新復甦、變得更快樂，不再感到人生充滿痛苦的最好方法。

—

自然科學領域的科學家許多都是樹木愛好者，在學時表現優異，有些則是出了名的特立獨行，過著介於科學家和十九世紀隱士間的生活。他們沒有手機，住在沒有水電和網路的房子裡。

然而，我在波士頓的拜訪對象不符合這樣的形象。她是芮秋‧霍普曼（Rachel Hopman），當天穿著牛仔褲、短袖上衣和粉紅色慢跑鞋，坐在一塊大石頭上，低著頭滑手機。

在我心目中，假如有屆齡退休的科技陰謀論者叫我多到戶外，少用手機，那很正常；但從一九九一年出生、十五歲就有手機、家庭不喜歡戶外活動的霍普曼口中聽到這一句話，就有些詭異了。此外，她本人也時常埋首於 iPhone 中。她告訴我：「我以前從未野營過，直到念研究所才別無選擇。」

我們開始在阿諾德植物園中漫步。園區面積兩百八十一英畝，由費德里克‧歐姆斯德

（Frederick Law Olmsted）所設計，位於革命黨人傾倒茶葉的波士頓港西南方大約五英里處。

我們都知道身處於自然是好事。但霍普曼研究的重點是，我們每天、每個月和每年到底需要進入自然多久，才能達到最佳效果。以及，更關鍵的，使用電子配備是否會影響這些好處。

她意識到自己還握著手機，於是面露微笑。「現在，只要我當天拿起手機超過六十次，或是使用超過兩小時二十分鐘，手機就會提醒我。」她說。「根據我的研究，這或許比某些人預期的更久。」她也承認自己常常一早就達到當天的限額，然後決定不管它繼續使用。對她來說，重點不在否定手機這台小小電器的神奇魔力，而是了解我們使用的同時，失去的是什麼。

我們經過一棵高度超過一百英尺的松樹，和一片一八○○年代晚期就種下的雲杉。霍普曼繼續向我說明她的研究。二○一六年，她領導的研究發現只要在城市的公園裡輕鬆散步二十分鐘，就能對大腦神經結構帶來深遠的改變。這會讓我們更冷靜敏銳，生產力和創意也會提高。

然而，她也提到：「我們發現散步時使用手機的人，就不會得到這些益處。」

真是神奇的二十分鐘。霍普曼在密西根大學的同事發現，每個星期三次，每次花二十分鐘在戶外，就是有效降低壓力荷爾蒙皮質醇的最佳劑量。當然，這項研究的重點也是參與者不能隨身帶著手機。

在大自然中，我們的大腦會進入霍普曼所謂的「柔性魅力」（soft fascination）。這和不專心

模式相似，但有個關鍵的不同。「我們的心智並非神遊且稍微聚焦於內，而是稍微向外聚焦於周遭的大自然。」她說。「你欣賞吸收著外在世界的美好事物，但並不會感受到難以負荷。你的注意力網絡雖然調降，但還是覺察著外界。」

如果你覺得這種覺察方式聽起來像是瑜珈練習，是因為兩者本質相同。腦部掃描顯示，柔性魅力和冥想很類似。霍普曼形容為「類正念狀態」，能恢復並儲存我們思考、創造、處理訊息和執行任務所需要的資源。這是無須冥想的正念。假如你不想要每天坐著專心呼吸，那麼到大自然短暫散步也是個好選擇。當然，得把手機放在家裡，不再隨時接收訊息，林中散步才能成為心理的良藥。

在當今的經濟環境中，人們離不開工作相關的電子郵件，因此，有將近四分之一到一半的職場工作者，都覺得燃燒殆盡。霍普曼說，大自然或許是最好的復原工具。假如說在家神遊就像是努力運動後洗個熱水澡，那麼在大自然中這麼做的效果，除了熱水澡外，還多了高蛋白奶昔和全身按摩。

「每隔一段時間，就會有人在演講結束時問我：『有工作的人怎麼可能花時間戶外活動？』」霍普曼說。我們離開了舖有石板的道路，轉進一條穿過森林的泥濘小徑。「我會告訴這些人，其實不用想得太複雜。光是在買咖啡

的路上穿過公園，經過幾棵樹，都會有些好處。當人們一進入自然，甚至只是看見自然，就會立刻感覺好過一些，行為上也會出現改變。」

理想的快速處方是一個星期三次，每次二十分鐘的「都市自然」，無論在城市、市郊和鄉鎮都可以找到。然而，就算再懶惰一點也還是能享受自然的益處。霍普曼開始喋喋不休地說著要改善健康，需要的自然極其微量。

「在辦公室擺個盆栽就能提高你的生產力。」她說。一份針對不同辦公場所上百位員工的研究發現，這會將工作完成率提高一五％。員工也表示，這讓他們更喜愛自己的工作。

「其他研究也顯示，即便只是透過醫院的窗戶看見自然的景色，都能幫助患者更快康復。」霍普曼告訴我。這份研究刊登於一九八四年的《科學》（Science）期刊，發現擁有窗景的病患出現併發症的機率較低、抱怨較少，需要的止痛藥量也較少。研究蒐集了小型到大型都市數千位工作者的調查結果，發現通勤過程中經過最多綠地的人，心理健康的狀況也最佳。

「即便選擇綠意較多的上班路線也會有幫助。」她說。

「住在綠地附近的人，罹患各種疾病的風險也較低。」一份回顧研究探討了一百四十三項相關研究，顯示這樣的人比較不易罹患心臟病、中風、氣喘和糖尿病，罹癌後的存活率也較高。

正如耶魯大學教授史蒂芬‧凱勒特（Steven Kellert）說的，我們不該再覺得大自然太遙遠，認為大自然是「在外頭，別的地方」，是存在於國家地理頻道或阿拉斯加旅行的地方。大自然其實通常就在我們的窗外、後院、街道，以及街尾的公園而已。

霍普曼說：「我知道大家都很忙碌。」有時候，我們的工作堆積如山，甚至連在公園散步都是癡心妄想。離開辦公桌片刻似乎都太過奢侈。「我告訴忙碌的人，自然對生產力和創意都有許多助益。」把短暫的戶外散步當成對自己的高收益投資吧。公園裡的二十分鐘或許能幫助你達到二十單位的產值，而你平常將自己燃燒殆盡，或許還只有十八單位。此外，這也可能幫助你在創意方面大幅提升。

一個星期三次，一次二十分鐘固然很棒，但這只是某些自然科學家認定的「自然金字塔」最底層。可以想像成食物金字塔的概念，但不是推薦你要吃多少蔬菜和肉類，而是建議你該多頻繁和花多少時間親近大自然。我們明天就會攀登這個金字塔，而霍普曼也答應告訴我金字塔的頂端是什麼。她的研究發現，抵達頂端後將會產生令人難以置信的影響，幾乎就是身心的全面重置了。

───

隔天，我和她在藍山保護區碰面。這個國家公園位於波士頓南方，面積七千英畝。我們花

了一個小時沿著布滿碎石和青苔的小徑向上，即將來到山頂。可以把這類型的大自然想像成「鄉間自然」，比起公園或自家後院的造景更蠻荒一些，但還不到天壤之別。只要短暫的車程或大眾運輸就可以抵達。

「任何在自然中的時間都是有益的。」當我們來到林徑的最高點時，霍普曼說。「但是如果能待在更荒野一點的地方，似乎好處會更多。」在這類半野外地點度過的時間，算是自然金字塔的第二階。芬蘭的研究建議，我們每個月應該花大約五小時在半野外地區。

大約有九五％的芬蘭人會花時間在戶外。芬蘭政府調查了數千位市民，想知道多少的自然是最棒的。大部分的受訪者都表示，他們覺得每個月五個小時左右最好。這樣的時間足以讓他們預防憂鬱症（芬蘭的冬天黑暗又漫長，很容易讓人憂鬱），日常生活也更快樂。

接著，政府針對三組受訪者進行追蹤，一組位於市中心，一組在城市的公園，另一組則是鄉下的公園。他們發現和市中心組相比，造訪城市和鄉下公園的組別在心情上都比較平靜澄澈。這並不意外，而且鄉村組和城市公園組相比，又更放鬆恢復了不少。我們可以從中得知：

行了許多森林浴的研究。芬蘭政府調查了數千位市民，想知道多少的自然是最棒的。芬蘭明白日本人的研究結果很有意義，因此也進

霍普曼和我在山頂上駐足，後方和兩側都是樹林，眼前則是好幾英里外大西洋的景色。美越是荒野的自然越好。

景當前，我暫時忘了追問霍普曼問題。我們站著欣賞，她說：「看吧，這樣的風景在都市的公園肯定看不到。」

大自然，特別是比較荒野的地方，之所以對身體和心靈有許多益處，可能的理由很多。

或許是因為置身自然時，我們會沉浸在各種碎形（fractal）[18] 的複雜紋理中，這些不同大小和尺度的結構交織成了整個宇宙。想想看各種樹木（粗壯的樹幹、較細小的枝幹等）、河流系統（小溪、河流、江水等）、山脈、雲朵、貝殼。

霍普曼說：「城市裡沒有碎形。想想我們典型的建築物，通常都是平面和直角的，並漆成乏味的顏色。」碎形是有規律的混亂，顯然我們的大腦很喜歡。事實上，奧勒岡大學的科學家發現，傑克遜・波洛克（Jackson Pollock）以酒精和爵士樂為靈感的畫作，就充滿了碎形。這也解釋了他的作品如何喚起觀賞者內心最深處的共鳴。

或許是因為自然的氣味，或是陽光，或單純只是脫離了家庭或辦公室的壓力。霍普曼說：「很可能是許多因素綜合的結果。」這些步調急促、有稜有角、嘈雜刺耳、氣味腐敗、手機聲不斷響起、待辦事項多如牛毛的都市無法給我們的。

遙望大海時，我心算了一下，說：「五個小時，就像是每個月可能一、兩次的健行、野餐、釣魚或騎登山車嗎？」

「沒錯，正是這樣。」霍普曼回答，這解釋了為什麼我進行阿拉斯加行前訓練時，感覺如此平靜安詳。每個星期的登山健行不只鍛鍊了身體，也療癒了心靈。

我的阿拉斯加之旅就在自然金字塔最頂端。原來我的大腦之所以深深著迷，背後有著科學證實的現象和理論，甚至還有個朗朗上口的名稱：三天效應（the three-day effect）。如果想體驗這樣的層次，就得進入「荒野自然」。從泥土路的終點出發，進入手機收不到訊號的地方，充滿野生動物，沒有廁所也沒有其他人跡。

我和東尼分享和霍普曼相處的經驗以及這個特別的效應時，我們回到了營地。我們的帳篷是個黑色大三角形，襯托著橘色的天空。我們解下背包，扔在地上。

「她研究的這個三天效應，基本上就是說只要在自然中待上幾天，就能改善我們的心理狀況。」我一邊翻找背包裡的羽絨外套一邊說。「在自然中待的時間越長，似乎就能讓人越冷靜、安詳、覺察、感恩、快樂，這類的好處。而且這樣的影響似乎在離開自然後還能持續。」

「你覺得這是我來這裡的原因嗎？」他問。

———

18 譯註：數學中利用簡單的形狀不斷重複，每次重複都把形狀縮小，如此構成的複雜的不規則線條或圖案。

「你覺得這是你來這裡的原因嗎？」我反問。

「嗯……」他想了想，說：「好吧，我知道你在這裡待越久越好，這是肯定的。對身為人類的我們好處越多，我在自己和其他人身上都能看到。我的內心會越來越安定，成為土地和生態系的一部分。我喜歡日出和日落，喜歡看見動物。我們剛剛在馴鹿群看見的，讓我的心理和靈魂都感到滿足。或許到了十年、二十年、三十年後，我都還會想著那些馴鹿。」

風已經平息下來，而鹿群也來到山脊上的安全處。我們站著觀察牠們，就像是地平線上的幾個小黑點。

東尼繼續說：「當我在自然裡，總是覺得深受啟發，回家後也是如此。」他此刻正跪著翻找自己的背包，拉出羽絨外套。一旦停止移動，寒冷就開始滲透。「我同意這種感覺會持續一陣子。」

三天效應的研究風潮是由鹽湖城的代表人物肯恩・山德斯（Ken Sanders）所引領。他是稀有書籍的經銷商，也是環境作家愛德華・艾比（Edward Abbey）的摯友。

「從一九八〇年代以來數十年的溪流泛舟經驗，我一直注意到荒野旅行第三天時發生的變化或蛻變。」他在鹽湖城市中心的書店這麼告訴我。

山德斯向大衛・史崔爾（David Strayer）提及自己的三天效應經驗。熱愛大自然的史崔爾是

猶他大學的神經科學家，也是全世界研究手機對注意力和大腦影響的先驅。

對史崔爾來說，三天效應並不只是偶然聽見的宣傳標語，而像是腦中突然亮起的燈泡。史崔爾多年來都在南猶他州的紅石峽谷中背包旅行，自己也經歷過這種冷靜、改變波長的思考方式，似乎能提高覺察力和內心的平靜，並減少時間和空間感。這種冷靜、相同經驗的朋友與其他學者討論過。然而，他以前未曾聽過改變發生的確切時間軸，於是好奇是否能對三天效應做進一步的研究。

他從二○一二年開始嘗試，和研究團隊安排了數次背包旅程。規則：野外不准使用手機。參與訓練的學生有一半會在出發前一天早上，進行創意的遠距聯想測驗（丟出三個字，找出其間共通點），另一半則在遠離科技的荒野旅行第三天後才進行。後面這組的成績提升了五○％。史崔爾的確預期會在第三天後看到改善，但五○％？這可不會是偶然。

這已經足以證實三天效應的理論值得探討，於是更多研究應運而生。另一項研究發現，花了幾天在明尼蘇達州荒野划船的人，和在室內進行測驗的人相比，遠距聯想測驗的分數高了許多。

還有一項研究發現，花六天在荒野旅行，能有效減緩退伍軍人的壓力症狀。加州大學柏克萊分校的科學家發現，美軍的退伍軍人在南猶他州經過四天的泛舟旅行，一週後仍然能感受到影響。他們的創傷後壓力症狀，花六天在荒野旅行，能有效減緩退伍軍人的壓力症狀。我們現在知道，三天效應的影響不會一回到家就消失。

後壓力症候群症狀和壓力程度分別下降了二九％和二二％。他們的人際關係、幸福感和對生活的整體滿意度也都改善了。

約翰・謬爾（John Muir）[19] 在一九〇一年這麼寫：「神經脆弱、過度都市化的人們開始發覺，進入山野才是回到家。荒野是生命的必需品。森林公園和保護區不只是提供了木柴和灌溉水源，更是生命的泉源。」

在野外待三天以上，就像是冥想修行，但過程中可以講話，也不需要花錢聘請大師。

身體和大腦的重新野性化過程大約是這樣的：第一天，壓力和健康數值改善，但我們還在適應自然帶來的不適。我們會想著自己有多冷，想念手機，想著我們拋在身後的焦慮──工作上的事，或是出發時到底有沒有鎖上車庫的門。到了第二天，我們的心思漸漸安定，覺察力提高，不再如此掛心拋下的事，而是注意到周遭的景象、氣味和聲音。然後第三天到了。

此時，我們的感官都更加清楚集中，可以進入完全的冥想狀態，與大自然產生連結。不適感其實沒那麼糟，反而讓人欣然接受了，帶來的是寧靜和滿足。

接著就該回到史崔爾和霍普曼了。史崔爾開設了課程，探討大自然對心理的益處，而霍普曼是他當時的研究生。在課程結束前，他們會帶學生到美國本土最偏遠的地點露營四天：猶他州布拉夫郊外的沙島露營地。

學生們可以帶手機，但霍普曼邪惡地沒有提醒他們，營地周邊幾英里都不會有訊號。因

此，這群十八到二十二歲的青年抵達後，會試著在社群網站發布營地的照片，碰壁之後經歷沒

有訊號的悲傷五階段：首先是否認，揮舞著手臂走來走去想找到訊號；憤怒使他們咒罵電訊公

司，把手機丟到帳篷裡；討價還價，想爬到最近的山頂找訊號；憂鬱階段，他們會深切地渴望

更新動態；最後則是接受，意識到或許沒有手機也能活下去，大自然好像沒那麼糟。

在第一天的否認、憤怒、討價還價階段，霍普曼會在學生的頭部接上複雜的腦波測量儀

器。三天之後，一旦學生們接受了，她會再重新測量。

學生們第一天的腦波是貝塔波（β波），瘋狂、衝動、行動派的腦波。但是到了第三天，

腦波則轉變為阿法波（α波）和西塔波（θ波），這是經驗豐富的冥想者或進入心流狀態者的

腦波。這類罕見的腦波會重新設定你的思緒、復甦大腦、舒緩倦怠感，讓你感覺好過許多。

「如果只是短暫的戶外活動，很難看到良好的阿法波和西塔波。」霍普曼說。「這就是為

什麼最好每年都要到荒野旅行一次。」和以前任何時代相比，現代世界的我們有著強烈的貝塔

腦波，而事實再清楚不過了：在大自然中的時間，能幫助我們平定內心的波濤洶湧。

19 譯註：美國早期環保運動的領袖，也書寫關於大自然探險的隨筆及專書。

13

十二個地方

早晨總是特別的。現在是第六天的七點四十五分，我從既像束縛衣又像木乃伊的睡袋中醒來，睡袋下方則是一英寸厚的充氣式睡墊。我的頭枕著髒臭衣服疊成的枕頭。帳篷內幾乎要結凍了。即便睡眠的條件是這樣，我每個晚上仍然圓滿地睡上九到十個小時。

我每天都努力工作，但這種穩定的睡眠模式有一部分要歸功於夜晚的黑暗和寂靜。根據神經和睡眠專家克里斯·溫特爾（Chris Winter）的說法，有三分之一的美國人晚上睡不到七個小時。當今大部分的睡眠問題，都來自黑暗和安靜的時間不足——這兩個因素是人類演化習慣的睡眠充要條件。還有一項因素，就是我們鮮少讓自己在身體上精疲力竭。

我安靜地鑽出睡袋，穿上露營鞋，躡手躡腳地走到帳篷入口。當我將帳門的拉鍊拉起時，也揚起了一陣白霜。青苔叢生的地面結凍了，當我走到營地上方的台地時，腳下發出碎冰的聲音。

北方布魯克斯嶺的積雪山頭發著微光，而東方的天空是哈密瓜的顏色，布滿了灰色和銀色

的雲。沒有風。

我聽見遠方河流隱約的水聲，以及自己呼吸的聲音。我站了好一陣子，傾聽著寂靜。最終，我聽見另一個聲音，是自己的心跳聲，開始衝擊我的耳膜。接著是肺部運作的聲音。毫無疑問，這是我經歷過最安靜的場景。

我可以站在這裡一整天，而周遭的寂靜永遠不會被車子、飛機、建築工程、機械運轉和其他現代世界的聲音所打破。

然後又出現另一個聲音。一開始很輕柔，但不斷增強，迅速向我靠近。是低沉的拍翅聲。

我轉頭尋找，什麼都沒有。聲音越來越大。呼，呼，呼。我抬起頭。呼，呼，呼。一隻渡鴉從我頭頂飛過，在寂靜中，牠墨黑色的翅膀竟然能發出如阿帕契直升機般的聲音。

都市或城鎮裡的鳥當然也有拍翅聲。各地的河流、風和野生動物也都有自己的旋律。然而，這些巨大都隱沒在人類製造的噪音中。大自然的寂靜越來越少了。

—

理論派物理學家告訴我們，關於寂靜的真相就是，寂靜並不存在。即便最安靜的地方，也都充斥著白噪音，也就是電磁波通過空間時發出的聲音。即便是真空的宇宙中，也存在著白噪音。我們或許聽不見，但白噪音此時此刻也存在於我們周遭。

在阿拉斯加時，我徜徉於白噪音中。當然也有風吹過苔原草叢的聲音、腳下凍結地面碎裂的聲音、遠處河流的聲音、渡鴉振翅的聲音，以及牠們高度演化的鳥語方言。有時，我甚至也能聽見自己體內器官運作的聲音。

能夠遠離習慣的都市噪音實在是種解脫。在來到阿拉斯加前的某個早上，我到後陽台設定一分鐘的計時器。接著，我坐上木製搖椅，翹起腳來傾聽。我注意到鳥鳴聲，以及風吹過棕梠葉。接著是汽車的加速聲，車門用力關上，喇叭響起，飛機從頭頂飛過，電器的嗡嗡聲。最後是我的狗狗哀鳴，抱怨早餐時間到了，我應該立刻停止這愚蠢的實驗來餵牠。停下來聽一聽，噪音無所不在。

哈佛大學人類學家丹尼爾·李伯曼（Daniel Lieberman）認為，人類漸漸從環境中移除許多感官的輸入。舉例來說，我們越來越少感受氣溫的變化。我們穿上鞋子，因此腳的感覺就變少了。我們很少需要靠鼻子來判斷食物是否安全，於是嗅覺刺激就少了（而且聞到的通常都是香氣，像是洗手乳）。然而，這種現象並未發生在聽覺上。

人類把世界的音量提高了四倍。密西根大學的科學家指出，超過一億的美國人生活在比洗衣機或洗碗機旁邊噪音還大的地方，也就是大約七十分貝。

事實上，澳洲有位科學家認為，我們對噪音太過習慣，以致於能從持續的噪音中得到安慰

感。他讓一百多位學生處於安靜的環境一陣子，並寫下自身感受。幾乎每個學生都說寂靜讓他們不安。一位學生寫道：「缺乏噪音讓我不舒服，幾乎有點像不祥的預感。」另一位寫道：「或許是因為我們的周遭隨時充滿各種媒體，平靜和安靜如今反而令我們害怕。」

另一份調查指出，越來越多美國人不把電視當成娛樂，而是當成陪伴。超過半數的美國人在工作、煮飯和做家事時開著電視，因為靜默讓我們不適。澳洲科學家認為，寂靜所引起的不適是新興的習得行為。

人類演化過程中的聲音環境，就像是我在極地所體驗到的。日子很安靜，任何過大的聲響都代表著麻煩，如掠食者或敵人的吼叫聲、暴風雨的轟鳴聲，或是土石流的撞擊聲。

我們的大腦天生就認為大聲代表危險，身體的反應是釋放腎上腺素和皮質醇，兩者是引發「戰或逃」反應的壓力荷爾蒙。過去由噪音引發壓力荷爾蒙的情況並不常見，但足以救命。

如今，嘈雜的背景音仍然會引發同樣的「戰或逃」反應，但不同之處在於，這些噪音持續存在。這使我們的荷爾蒙表現得像一種漫長的拷問。根據美國疾管局的說法，持續噪音帶來的壓力完全足以把我們逼瘋。沉浸在壓力中會有恐怖的後果。

事實上，導致全世界許多人死亡的心臟病，並不只是太多碳水化合物和運動過少所造成的。世界衛生組織發現，我們周遭持續的噪音會讓壽命減少許多年。過量的噪音在歐洲引發將

近兩千起心臟病死亡，這是因為壓力會導致心臟病。

一份研究顯示，周遭環境的音量每提升十分貝，抗憂鬱藥物的用量就要提高二八％。而居住在吵雜馬路附近的人，憂鬱的機率也會增加二五％。還有一份研究指出，背景的噪音也會損害我們的集中力、記憶力、學習能力以及與他人的互動。

而更嚴重的是，我們根本沒有意識到噪音帶來的危害。康乃爾大學的科學家找來兩組白領工作者完成某項任務，其中一組在安靜的辦公室，另一組則在開放式的辦公室。由於不斷有電話聲、打字聲、人們討論的聲音等，開放式辦公室的音量大了五〇％。

和安靜環境相比，吵鬧環境的受試者說他們並沒有感受到更大的壓力。然而，實驗數據並非如此。他們的身體分泌了大量的壓力荷爾蒙腎上腺素，而完成的工作量也大幅落後。同時，他們的工作動機也較為低落。

就算一開始帶來不適，寂靜仍然值得我們追尋。那麼，我們可以在哪裡找到不受打擾的自然寂靜呢？聲音生態學家（顯然真的有這種工作）高登・漢普頓（Gordon Hempton）為了追尋寂靜而展開旅程。如今，他相信美國本土只剩下十二個地方能找到十五分鐘以上不受人類噪音打擾的寂靜。沒有飛機、火車和汽車的引擎聲，沒有電視、手機和收音機，只有大自然的聲音。這十二個地點有些在明尼蘇達州的邊界水域獨木舟野地（Boundary Waters Canoe Area

Wilderness）、夏威夷的哈雷阿卡拉國家公園（Haleakala National Park），以及華盛頓州的荷賀河谷（Hoh River Valley）。

北美其他的寧靜地點都在遙遠的北方，也就是我的所在地：阿拉斯加、北極圈、育空河流域、西北地區等。

即便寂靜的地區如鳳毛麟角，也不代表我們不該追尋。就如一位年長的聲音愛好者告訴我的，當我們越接近寂靜，就會有越美好的體驗。而我們不一定得到極北處才能找到。

—

我們能夠最接近寂靜的地點，是一棟土灰色的建築物，在明尼蘇達州明尼阿波利斯市東二十五街上，對面是城市公園，旁邊則是老酒店。

奧菲爾德實驗室由史蒂芬・奧菲爾德（Steven Orfield）經營，主要是透過認知的力量來幫助企業打造更好的產品。舉例來說，哈雷摩托車公司就曾經僱用奧菲爾德來計算最理想的引擎聲和音量，希望讓騎手覺得他們的車款馬力最強。

奧菲爾德實驗室在聲音上歷史悠久，是世界上第一間數位錄音工作室。歌手王子（Prince）就是從這裡發跡。巴布・狄倫（Bob Dylan）的專輯《軌道上的血》（Blood on the Tracks）也有一半在此錄製。然而，一九九二年的某天，奧菲爾德接到一通特別的電話，讓他

的實驗室走上了不同的路。電話的另一頭是同樣愛好音響的同好，帶來了最新的內線消息。

「他告訴我，電器製造商夏繽（Sunbeam）要關掉美國的研發中心。」奧菲爾德對我說。「執行長要研究部門的員工賣掉任何值錢的東西。因此，夏繽要賣出電波暗室（anechoic chamber）和所有相關配備。」

電波暗室是完全安靜的空間。內部包含了供站立的平台，牆壁、天花板和地板都裝設了許多層消音泡棉錐。然而，奧菲爾德遇到許多堅強的競標對手。他說：「摩托羅拉和微軟也都想購買電波暗室。」

因此，奧菲爾德這個熱愛聲音的人，帶著他的明尼蘇達口音、天真友善的態度和有限的預算出發了。他的對手是兩間世界上前幾名的科技公司。然而，他有這兩個大型企業沒有的優勢：不需要繁瑣的手續，而且支票簿就擺在他的桌上。

「我猜夏繽的執行長希望公司在兩個星期內就賣掉所有設備。」奧菲爾德說。「微軟和摩托羅拉速度不夠快，所以我買到電波暗室了。但我其實連擺放的空間都沒有。」

一個星期後，載著巨大電波暗室相關設備的三輛大貨車抵達明尼阿波利斯的倉庫中。設備在那裡待了七年，奧菲爾德才有足夠的資金擴建實驗室。

訪客剛進入暗室時，會因為靜默而感到不自在。缺乏噪音的感受他們以前都不曾體驗過。

「然而，他們會漸漸冷靜下來。」奧菲爾德說。當他們對聲音的感知調整後，就會變得越來越安定。然後是指標性的三十分鐘。

「人們會開始聽見自己耳朵的聲音。」奧菲爾德說。「接著是自己的心跳，以及關節、手臂和腿的移動聲。有些人會聽見肺部的氣體進出，有些則聽見頸動脈將血液輸向腦部的聲音。人們進入暗室時，期望聽見寂靜，但他們聽見的是自己的聲音。」或許，關於寂靜的真正事實是：寂靜並不存在。

然而，聽覺的重新調整，以及對最低音量感知的提高，反而會降低焦慮感，讓我們更平靜。根據奧菲爾德的說法，這會將我們大腦中引發壓力的噪音給洗刷乾淨。「進入暗室的人在離開時會說：『我的腦子好幾年沒有這麼舒服了。』」他說。「我們有位訪客在中東的飛機上工作，一直聽見飛機起降的聲音。他離開暗室後，聲音終於消失了。這讓他的聽力重新調整歸零。」奧菲爾德的電波暗室也被列為金氏世界紀錄中最安靜的地點。

對於經歷過創傷的人，特別是罹患創傷後壓力症候群的退伍軍人來說，極度靜默的療效充滿發展的可能性。奧爾菲德計畫在退休後將實驗室轉為非營利機構，投入治療和研究。

要住在奧菲爾德的實驗室或許不太可行，但光是離開城市的噪音就有許多益處。奧菲爾德說：「你把都市的人帶到公園的聲音環境，他們就會立刻冷靜下來。」

聽著人類演化過程中的自然背景音，似乎會觸發我們內心的安撫機制。舉例來說，英國科學家發現，和人工噪音相比，聽著水聲或風聲等大自然的聲音，就會顯著降低壓力。

我們也知道，如果每天都能關掉電子配備而得到寧靜，對大腦和身體都有益處。我們在家裡就可以找到這樣的安靜（如果住在城市，或許可以戴上降噪耳機），只要兩個小時就能促使腦部對抗憂鬱的區域產生更多細胞。研究顯示，和莫札特的音樂相比，家中的寂靜反而更能讓人冷靜。也有研究發現，和許多放鬆的技巧相比，兩分鐘的安靜更能有效降低血壓、心率和呼吸頻率。是的，和多數的「放鬆」產品相比，寂靜反而更讓人放鬆。

─

當我轉身走回帳篷時，聽見自己關節的聲音。太陽正從地平線的低處緩緩升起。

我拉開帳篷，發現威廉像個木乃伊那樣躺在睡袋裡，而東尼則坐在睡墊邊緣。他正在爐子上燒水，煙霧從鍋子升起，他說話時口中也吐出白煙：「你在外頭做什麼？」

「很瘋狂，對吧？」他說。「光是寂靜就值回票價了。」

「只是在聽而已。」我說。「聽著寂靜。」

PART 3

感受飢餓

14 負四千卡路里

「我們得開始縮衣節食了！」威廉一邊這麼宣布，一邊繫上皮帶。當皮帶頭穿過扣環時，也將他的褲頭束緊。

昨天晚上開始下雪，此時地上積了三英寸的粉雪。

追蹤馴鹿失敗後，我們又在營地附近的山脊繞了幾天，期待馴鹿會再次接近。但什麼都沒有。

不過幾天前，在離營地有段距離的地方，我們看見一隻母馴鹿和牠的幼子為了逃避狼群，來到離我們僅百碼之處。這是個象徵，代表馴鹿可能已經在路上了。今天，我們要重回那個地點，但也無須太著急。

昨天反覆渡河好幾次，讓營地裡的每雙靴子都被凍硬，光是要穿上就得花十分鐘。我得盡量把腳伸進硬梆梆的冰塊裡，等到腳的溫度讓那一部分的鞋子軟化，才能再往裡頭伸幾公分，如此這般。時間、壓力，再加上一點點溫度，這也是形成高山和鑽石所需要的力

量。

踏出帳篷時，結凍的靴子讓我走得像個西部牛仔，得靠腰部和膝蓋的搖擺才能邁開腳步。「記住，孩子們。我們會吃肉排和兩份冷凍乾燥食品。」太陽緩緩升起，濃霧覆蓋了一切。陽光反射在數十億個冰晶上，白色的大地閃閃發光。

「如果今天一切順利，晚餐就能吃得像國王了。」當我們踏出營地時，東尼這麼說。

「你覺得你能吃完一片肉排，再加上兩份冷凍乾燥食品？」我懷疑地問。

「喔，去你的，當然啦。」威廉說。「我們有一回在育空地區被困了四天沒東西吃，脫困後馬上找一間中國菜，點了兩百塊的開胃菜盤，內容物就是那些炸混沌、蛋捲、炸雞翅、鍋貼、炸蟹角之類的。我們他媽的全吃完了，吃得一乾二淨。」

我們的對話重點漸漸集中在食物上，討論存糧越來越少，可能得省著吃。討論馴鹿肉排。討論離開極圈後，第一個要去的地方。「Moose's Tooth Pub and Pizzeria，那裡有全阿拉斯加最棒的披薩。」東尼說著。「我們會好好坐下來，把菜單上每一道菜都點一遍，狂吃披薩。」

我們面對的情況，我猜可以稱為飢餓引發的食物偏執。

我們實在太過飢餓，所有的心理能量都繞著食物轉，想著該如何得到食物。我們陷入飢餓

的深淵，越是飢餓，就想得越熱切。

我們越陷越深。前一天，我們每人大概攝取了兩千卡的熱量，早餐吃穀麥片，午餐吃幾根能量棒，晚餐吃一份冷凍乾燥食品。我們其實需要三倍的熱量才能維持健康。在極圈裡的每一天，大概都會消耗六千卡，也就是說我們每天在飢餓的深淵裡缺乏四千卡的熱量。只要沒有獵到馴鹿，赤字就會持續增加。

前一天晚上，我們聚在爐火旁，就像一群狩獵的渡鴉，等待著水煮沸，讓我們注入即食晚餐中沖泡。

我們站著猛吃時，東尼說：「真是有趣，我們在這裡尋找的是地球上最純粹、最美味的蛋白質，但現在吃的卻是這種超加工處理裡的狗屁食物。」

我選擇的超加工食物是肉醬義大利千層麵。冷凍乾燥的碎牛肉在加水後，會變成像鹿大便那樣的碎屑，而起司的質地則像是糊牆壁的石膏，會黏在我塑膠的露營湯匙上，得用指甲慢慢刮掉。

然而，這段狩獵之旅中被迫的深層飢餓，讓即食加工品變得容易入口，甚至還有點好吃。

「有一回，我到多克地區獵綿羊，路途非常艱苦。好不容易離開森林，當地所有商店卻都關門了。我得在一個老舊破爛，又充滿老鼠的廢棄貨櫃裡待一晚。」東尼邊吃邊告訴我們。

「我找到一包放了好幾年的鹹餅乾，大概只想了五秒鐘，就全部吃下肚了，還覺得好吃到不可思議。」很顯然，飢餓才是最好的調味料。

我太快就把晚餐吃完，回到帳棚時肚子還是空蕩蕩的。

我彎下身子，檢視能量棒的存量，反覆計算著，彷彿在槍戰之前檢查自己的彈藥庫存。如果照現在的步調，一天吃兩條，顯然持續不了多久。因此，我隔天只在背包的最深處放了一條。我不希望自己太容易拿到，否則可能早早就會吃掉。接著，我躺了下來，期待十個小時後的早餐。每天晚上，我入睡時的飢餓感都會加劇。飢餓感會一波一波襲來，在一天之中起起伏伏。然而，夜晚除了食物之外，沒別的事好想，飢餓感就會特別強烈，侵襲著我的胃和喉嚨。

　　　一

在阿拉斯加之旅前，我想我從未體驗過真正的飢餓。食物總是唾手可得，而讓我進食的原因，通常是早餐、午餐或晚餐的時間到了，或是我感到飢餓和無聊，又或是因為……食物就在那裡。日本人稱這種狀況為「口寂しい」，字面上的意思是「嘴巴寂寞」，描述的是心不在焉地持續進食。我回想不起來，上次感受到胃部最深沉的飢餓超過一天是什麼時候了。

糧食不安全（food insecurity）的定義是缺乏穩定的糧食來源，這個問題存在於美國，特別是在需要仰賴其他人提供食物的兒童身上。然而，更大的問題似乎是大部分的人幾乎都不曾挨

餓過。如同在第三章所提到的，這個國家有超過七成的人過重或肥胖，而這個數字預期在二○三○年會成長到八六‧二％。根據《美國醫學會雜誌》（JAMA）的研究，肥胖會使壽命減少五到二十年。

因為除了飢餓以外的理由進食，而且能毫不費力取得便宜、高熱量、超加工的食品，讓這個國家的人看起來越來越像是電影《瓦力》中太空船上的乘客——腫脹又萎靡不振。

然而，我們對這個問題的解決方式，卻混亂又毫無道理。許多年來，我會定期寫作和報導營養學相關研究和飲食文化，即便可以算是此領域的專家，我發現越來越難判斷哪些資訊真正具備實用價值。之所以會困惑，很大一部分是因為食品營養大型企業在遊說、研究和行銷上投注了大量金錢。

或許前一個月的科學研究指出，碳水化合物，或是脂肪、肉類或糖，對身體很好。下個月的研究卻會翻盤，說這些東西會殺死我們。某個名字很厲害的飲食方式會突然流行起來，宣稱掌握了不可說的祕密。接下來，又會有新的方式取而代之，指控前面的飲食方式都大錯特錯，只有它才了解塑身減重的機密公式。

所謂的專家卻沒有真的澄清什麼。營養學的科學家都有各自的陣營門派，彼此對立，甚至深陷於自己的意識型態中，分辨不出什麼才是正確的。我曾經訪問過一位科學不當行為監督

者，他將營養科學的世界描述為《血仇》[20]的世界，不過有五個家族參與。假如他們並不痛恨彼此，那麼演技真的很出色」。

這些科學家的研究內容往往太模糊、太令人摸不著頭緒，或是太不切實際，沒辦法真正幫助有困擾的人。畢竟，研究者不會在現實環境中幫人減重。

當然，營養學家幫助的就是現實中的人群。不過，其中許多並不真的了解背後的生物學機轉，而且還得忙著傳播流行飲食法的偽科學：「低脂飲食：油脂是問題，不要吃油脂類」、「生酮飲食：碳水化合物是問題，不要吃碳水化合物」、「原始人飲食：舊石器時代以外的食物都有問題，所以只能吃穴居人的食物」、「肉食飲食：除了肉類以外的食物都有問題，所以只能吃肉」、「地中海、沖繩、北歐飲食：其他地區的食物都有問題，所以只能吃來自地中海、沖繩或斯堪地那維亞半島的食物」。

這些營養學家通常會說，假如不密切遵守他們嚴格又複雜的飲食計畫，就代表我們懶惰且沒有意志力（彷彿我們是外星機器人，不知道什麼是健康或不健康，只需要一份不切實際的神

20 譯註：Hatfields and McCoys，指的是一八六三至一八九一年，西維吉尼亞州和肯塔基州邊界兩個家族之間的衝突械鬥。後來被拍成一部三集的迷你劇。

奇飲食清單就可以成功）。

最嚴重的是，科學家和營養學家往往能從不同的產業得到資金（而且不會揭露）。研究一再顯示，這會讓他們得出的結果或建議偏袒出資的產業（如肉類、乳品或穀類）。

但事實是，人類早在兩千三百多年前，就發現我們的食量和體型有所關聯。其實研究大可到此結束，但我們卻還是花了數十億元來反覆證實古人的智慧：如果少吃些東西，如碳水化合物、脂肪或糖等，都會讓我們⋯⋯吃少一點，因此能降低體重。

而我們也知道，所有飲食法都有失去效果的時刻。根據英國的一份大型調查，平均是開始的五個星期兩天又四十三分鐘後。我們差不多就在那時選擇放棄，慢慢回到以前的狀態。

為什麼？因為我們差不多在那時感到不適。人們通常在開始減重的幾個星期後失敗，因為身體會反抗，希望回到最初的狀態。當體脂降到一定程度，大腦就會讓你更加飢餓，同時降低每一餐帶給你的飽足感。舉例來說，美國國家衛生研究院的團隊發現，一個人每減輕兩磅，大腦就會無意識地提升飢餓感，讓他們多攝取約一百卡的熱量。假如我們的身體沒有發展出這樣的防禦機制，大概就無法在嚴苛的演化中存活下來。

這就是為什麼流行的減重飲食法都沒能解決國家的體重問題。我們缺乏的不是資訊或建議（畢竟，如果能長期貫徹這些飲食法，一定會有效）。問題在於我們無法對抗飢餓帶來的不

適，但飢餓卻是減重不可或缺的狀態。減重成功的人在一年後不復胖的比例僅有三％。他們的祕訣不是什麼不為人知的特殊食物或運動，而是自在面對不適的能力。

幾年前，我在營養學界遇到了出乎意料的新面孔。我第一次聽人們談論關於他的事，彷彿在談地下格鬥俱樂部，他被形容為「圈外的圈內人」。我當時在報導一則複雜的健康相關主題，一直無法為加工食物對健康的影響，找到令我滿意的答案。

在許多通徒勞無功的電話後，一位博士給了我他的名字崔佛‧凱許（Trevor Kashey）和一個電子郵件地址。「這小子或許能給你不錯的答案。」她說。「他對科學理論的了解非常深入，但他不像其他營養學專家那樣，沒辦法客觀看待各種觀點。」

知識淵博的局外人，就如我的情報來源所說，他「可以進入問題核心，到最瘋狂的深度，卻可以掌握到最純粹、美麗又高雅的部分，也知道對現實世界的人類來說，最重要的是什麼。此外，他面對各種飲食方式都懷抱著敞開的心胸」。沒有意識型態的偏見，沒有食品工業的資金。

我後來才明白，他只是了解無論是減重或追求運動表現，任何生理的改變都注定伴隨著不適。而他能用創新的方式，幫助人們贏得內在的飢餓遊戲。凱許的客戶平均接受兩年的幫助，總共減輕了二十四萬五千八百九十七

他的方法很有效。

磅的體重，而且沒有復胖。他們之所以離開他，都是因為從他那裡得到了面對不適的工具，並永久性地重塑了自己的飲食習慣。

我寄信邀請他進行訪問，在凌晨三點接到回覆，表示最好透過網路攝影機進行。但他也解釋，他正在亞塞拜然和該國的技擊奧運代表隊進行訓練，所以得挑個我們兩人時區都可以的時間。

網路攝影機的畫質很差，另一頭的男子和我以往習慣的穿白袍、戴眼鏡的營養學家很不一樣。他才二十歲出頭，留著龐克頭和鬍子。「老天！能聽到美式英文真好。」他說。「我能為你提供什麼服務呢，先生？」

我先提出了一個對每位受訪者都會提的簡單問題：「為什麼加工食品這麼不健康呢？」

他看著我，彷彿我剛才說地球是平面的。「真的是這樣嗎？」他問我，並停頓了片刻。

我挑眉，有些支支吾吾，答不上話。

「先退後幾步。」他接著說。「你知道為什麼會有加工食物嗎？」

「呃……」我說。「因為……」很顯然，我並不知道。

「基本上有三個理由。」他說。「最重要的，就是要確保食物的安全。接著是把食物運送到無法自行生產的地點。第三就是要在儲藏時維持品質、風味、礦物質和維生素含量。舉例來

說，假如不立刻冷凍、烹煮或醃漬，肉類就會開始腐敗，而上述都算是一種加工。蔬果和穀類時常會使用殺蟲劑，經過清洗、切片、急凍、漂白或製成罐頭來保鮮。因此，假如你覺得加工食品不好，那麼告訴我，假如從此不再加工，會發生什麼事呢？」

我坐在那兒，瞇著眼睛，思考剛剛聽到的訊息。他繼續說：「食物的加工基本上就是人類文明的轉捩點。狩獵、採集和耕種都有其極限，真正困難的部分在於保存。很久以前，人類一年就只有幾個月的時間可以耕種作物，接著就得向自己的神明禱告，食物在下個產季之前都不要腐敗，或是被蟲子吃掉。」

他一邊說著，一邊有身材高大的亞塞拜然人從他背後經過。「沒有人談過這類議題，因為他們和食物與食物的供應鏈都太疏離。他們以為，肉類和新鮮的小黃瓜會他媽的憑空出現。面對現實吧，當紅的營養學家光是靠著說服人們食物含有毒素，就可以賺到更多流量，賣更多書。」

「但是，我想你真正好奇的是垃圾食物。」他說。「聽起來很對吧？人們會把『加工』和『垃圾』連結在一起。」

「沒錯！」我鬆了一口氣，終於不再像是面對拷問。

「加工食品未必是垃圾食物，但垃圾食物總是加工過的。我的確認為垃圾食物不健康，但

不是因為糖『有毒』，或是其他類似的胡說八道。」他說。「主要的原因是，這類食物的卡路里密度都比較高，飽足感又低，更容易讓人過度進食且增加體重。而體重過重或肥胖，就是許多疾病重大的風險因子。」

剩下的對話大概是這麼進行的：他讓我看見自己的成見，以及我如何仰賴普遍流行以驚嚇為手段的食物營養相關論述，來取得自以為中立正確的資訊。接著，他把我自以為是的知識砍掉，給了我實際又詳細的答案。他的答覆都在灰色地帶，而不是我所習慣的黑白分明。

掛掉電話時，我覺得自己彷彿更聰明了，但也似乎更笨了。笨是因為舊有思考方式的瑕疵都被暴露出來，聰明則是因為我學會新的思考方式，以更有幫助且細緻的角度來看待食物。

我們開始經常對話。我後來得知，凱許可以算是某方面的飲食天才，十七歲時就取得大學學位，二十三歲取得博士學位，主修細胞能量轉導（cellular energy transduction），基本上就是能量如何在生物中轉移，是了解人類營養學和運動表現的基礎。他的IQ大約一百六十，是個天才。

營養學專家克莉斯塔‧史考特‧狄克森（Krista Scott Dixon）是精準營養（Precision Nutrition）這個全球最大線上營養指導公司的主管，和聖安東尼奧馬刺隊、休士頓火箭隊和西雅圖海鷹隊等許多職業運動球隊有合作。她稱讚凱許是「古怪、神奇、有著美好心靈的天

才」。雖然她接受了許多年的營養學訓練，也累積大量實務經驗，卻還是成為凱許的顧客。

「我身高五呎，體態已經相對標準，習慣也很良好，卻仍然在六個月內減了十磅。」狄克森說。「而我從此維持著減輕後的體重。」

凱許曾短暫於鳳凰城的轉化基因學研究中心（Translational Genomics Research Institute）進行研究，但他不適合實驗室的環境。他更關心的是如何幫助現實生活中的人達成極端的目標，從十三歲起就沒有變過。

青少年時期，他總是待在圖書館的角落，閱讀學術期刊和科學教科書。接著，他將書中的智慧應用在人類營養學和運動表現上，讓他和爸爸贏得了許多健美和大力士競賽。

而後，出現了許多關於這個年輕大力士的傳聞。很快地，凱許就成為鳳凰城健身社群的可貴資源，也扮演顧問般的角色。

傳言凱許迅速穿過美墨交界的索諾拉沙漠，他成為全國健身菁英圈，包含健身選手、大力士、超馬跑者、三鐵選手、海豹部隊等的超級新星。「我帶領相對強健的人進行訓練，讓他們成為貨真價實的怪物。」他說。這些人從中階的挑戰者變身為突變種，在各自的競賽中獲得勝利。到他取得博士學位時，他已經多次與奧運代表隊（幫助他們在二○一六年奧運得到十六面獎牌）、頂尖運動員、企業執行長合作。

我和凱許交流多年後，終於有機會到他在德州奧斯汀的據點會面，希望能多從他身上得到些什麼。我帶著行李和滿肚子的問題，站在他家門前的台階上。他迎接我：身高六呎，有著兩百六十磅的肌肉，頭髮剃光，留著維京人般的大鬍子。他伸出一隻巨大的手，血管從手臂爆出。在視訊對話時，他看起來就頗有威脅性了，而親自碰面時，他簡直像是地獄天使（Hell's Angels）[21] 的化身。

「科學家總是會告訴我，『好的，如果想知道怎麼到乙點，就得先找到甲點』。」我們坐在他的辦公室裡，我問凱許他如何開發沿用至今的訓練方式時，他這麼回答。「我從不覺得人們應該做更多，或是嘗試新的事。持續加入更多東西，或者實驗閃閃發光的新方法，通常不會帶來真正的答案。只是徒增壓力和複雜程度而已。我相信人們應該少做一點，排除掉造成限制的事物，才能有所進步。比較有效率的做法，應該是改良讓你停滯不前的行為和思考模式。」

凱許說。「因為你的進步取決於你最明顯的限制因素，對吧？」

有鑑於此，凱許面對營養問題時，和其他科學實驗一樣，從蒐集數據開始。每個對象都要記錄並向他回報：

• 他們吃了多少、吃了什麼。這包含測量所有吃下食物的重量，以便了解確切的分量，

以及對應的卡路里。

- 他們一般的生活行程。
- 他們的睡眠時程。
- 他們的壓力和能量程度。
- 他們每天的體重。
- 他們的運動和步數。

「僅僅靠著提高人們對自身行為的意識，我很快就『解決』了數以百計的問題。」他說。

「這是從霍桑效應（Hawthorne effect）得到的靈感。」霍桑效應在一九五八年被提出，是一種行為上的現象，描述當人們知道自己正在被觀看時，就會改變行為方式。「對尋求完全控制的學術科學家來說，這很棘手，但對於我個人的實證科學來說，卻是不可或缺的部分，因為我希望將控制權交回個人手中。」凱許告訴我。

他的方法很快就點出了減重的最大障礙之一：我們認為自己吃了多少，和實際上吃了多少

21 譯註：為美國的飛車黨，通常穿印有幫派標誌的皮夾克，騎著重型機車，常引發暴力事件和混亂，並且酗酒。

之間，總有很大的鴻溝。

我們以為自己知道自身行為的模式和原因，特別是對於日常的決定，像是進食。你昨天吃了什麼？精確來說，吃了多少？你確定嗎？許多研究都顯示，人們很不擅長估計分量，特別是在控制體重上遇到困難的人。梅奧診所（Mayo Clinic）的研究者近來指出，我們對自己飲食的記憶，和真正飲食內容的「關聯性很低」。過重者的估算錯誤，平均來說是較瘦者的三百倍。一項分析發現，體重健康者對每天的卡路里攝取會低估約兩百八十一卡，而肥胖者卻低估了七百一十七卡，大約等於一份速食店的套餐。

一九九二年的一份研究如今廣為人知，指出體重過重且無法順利減重的受試者，或許堅信自己「每天只吃一千卡」的熱量，但經過精密測量後卻發現，實際的攝取量高達兩倍。這就像是在說：「啊，我吃了半個披薩但忘記了。」

我問凱許：「人們不會覺得幫每一盎司的食物秤重和記錄很奇怪嗎？」

他聳聳肩，回答：「我是個天生的科學家。我之所以透過測量來蒐集數據，是因為我很習慣做實驗，這是學習新知的方法。我從沒想過有人會覺得奇怪。但你這麼一說……每個人多少都會估量自己的食物，否則如何判斷分量呢？不過這可能是潛意識的，也不太精準。好吧，很多人會覺得測量東西有點奇怪，但也有很多人因為缺乏測量而生病、肥胖、貧窮、遲鈍又無

知。」

二〇一七年，我為了一篇報導而將自己的飲食交給凱許，也意識到自己的無知。我為了一篇報導而將自己的飲食交給凱許，也意識到自己的無知。

不用其極地想要減重，但我維持一百八十五磅的體重超過十年了。我的體能狀況很好，畢竟，我在某些大型的半馬拉松比賽中得到前二％的佳績，力量也算出色。然而，我也不如自己理想中的結實（但沒有人是吧？）。此外，我的身體質量指數（BMI）偏高，在長跑後臀部也容易疼痛。

當時，我每天都吃一樣的午餐：蛋白質奶昔和切片蘋果配一份花生醬。這個組合很便宜，味道不錯，也不需要花時間和心力準備。而我總是以為自己的選擇很聰明，有大約五百卡的熱量，碳水化合物、脂肪和蛋白質比例也相當平衡。接著，我第一次測量了我的花生醬。

我以為只有一份的花生醬，其實多達三份，一共六百卡。多年來我吃的「輕食午餐」熱量其實和大麥克漢堡加中薯差不多。凱許說：「當你發現自己到底吃了幾份花生醬，一定覺得天崩地裂吧？」

我們的無知和隨處可得的便宜超加工食品相輔相成。國家衛生研究院的團隊發現，無論是消耗較少或攝取較多，只要一天累積額外的一百卡，在三年間就會使一般人增加十磅的體重。

同一個團隊近期也發現，肥胖率從一九七八年開始飆升，當時的美國人平均每天多攝取兩百一

十八卡（主因是吃了更多點心，以及移動量減少）。團隊相信，光是這個數字（大約是十三片炸玉米片）就足以解釋肥胖率的暴增了。

——

我們必須了解，真正的飲食分量絕不是現今社會中，我們已經很習慣卻龐大到足以誘發糖尿病的超大分量。這是凱許客戶啟蒙的第一步。接著，得剝開更多層，深入他們蒐集的其他數據：睡眠、壓力和活動程度等生活因子。

凱許知道即便體重的增減主要取決於攝取的食量，但食量卻受到生活中每件事的影響。根據梅奧診所的研究，和睡滿八小時的人相比，只睡五小時的人會多攝取五百五十卡的熱量——這相當於一整餐的量了。

另一個實驗發現，大約四〇％的人在壓力下食量會顯著增加，而且他們絕不會大吃健康的食物。壓力大的人會吃更多 M&M's 巧克力而不是葡萄，這是由另一種人類演化的生存機制所導致的。

凱許告訴我，人類進食本質上是出於兩個理由。簡單來說，就是「真實的飢餓」和「回饋性飢餓」。前者的觸發因子是身體需要食物來運作，也就是生理上的需求，可以將身體想像成空了的油箱。

後者卻是由心理或環境的提示所觸發。當我們身體真的需要食物時，也經歷真實飢餓時，回饋性飢餓會隨之啟動（就像是性。假如性不會帶來愉悅，我們就不會有繁殖的動力）。然而，回饋性飢餓更常在缺少真實飢餓的情況下，依然自主出現。或許是時間到了，或許是食物可以紓壓，或許是需要慶祝，又或者是食物就擺在那裡，為何不吃呢？這會滿足我們心理上的需求。

真實的飢餓是大腦和腸胃的誠實對話。我們的胃壁布滿機械受體（mechanoreceptors），負責將飽足感傳達到大腦。當受體察覺胃部缺乏食物，就會促進引發飢餓感的飢餓素（ghrelin）分泌。於此同時，與飢餓素功能正好相反，讓我們感到飽足的瘦素（leptin）會下降。我們的身體和心理都會感到不適，胃部感覺空空如也，心情則變得易怒恍惚。我們的身體也會分泌皮質醇和腎上腺素這兩種壓力荷爾蒙，觸發戰或逃反應，迫使大腦專心覓食。

一旦進食，大腦會分泌多巴胺，回饋我們的行為。這會在大腦中形成迴路，將食物和多巴胺連結在一起。

但許多時候，大腦和胃的複雜對話並不全然誠實。飢餓素有時也會在我們的胃部充滿食物時分泌，特別是在美味、高卡路里的食物面前。這就是缺少真實飢餓的回饋性飢餓：我們並不真正需要食物，卻還是有想進食的衝動。這樣的飢餓會讓我們在吃完大餐、感到飽足後，看到

甜點卻又突然有胃可以再吃。

回饋性飢餓在人類演化中扮演了整合性的角色，強迫我們在飽足後持續進食。我們的身體可以攝取多餘的卡路里，以脂肪的形式累積在身上。這意味著未來假如糧食缺乏，身體就能燃燒脂肪維生，而飢荒的情況以前並不罕見，環境中並非總是充滿成櫃的點心和各種餐廳。某種角度來說，我們本身就是那儲存食物的櫃子，唯有過度進食才能將櫃子擺滿[22]。在大部分哺乳類動物身上，都能觀察到相似的行為：「只要有機會，灰熊會一直吃到動彈不得為止。」東尼告訴我。就像人類在吃到飽餐廳那樣。

我們的大腦經過演化，在攝取高卡路里食物時，會釋放較多的多巴胺（想想吃核桃派的快樂和吃生花椰菜的對比）。這就是為什麼我們渴望較甜、較油或較鹹的食物。這些特性都代表該食品能有效填滿我們身上的櫃子。

從長遠的角度來看，缺乏真實飢餓的回饋性飢餓，對人類的健康有正面影響，讓我們能活下去。這是因為早期的人類沒有保存食物的方法，沒有冰箱、冷凍庫或保冰桶。早期的人類也鮮少知道下一餐在何方，而他們的食物幾乎不會是現代的「安撫食物」[23]，也就是充滿卡路里、讓我們多巴胺飆升，並且比大自然所有食物都更美味的加工食品。然而，我們周遭充滿了高熱量的美味食物，是祖先們不曾體驗過的。這些食物的配方都經過計算，拆封即食，原料多

樣，經過數百道工序，並且會依照實驗室檢測和消費者回饋來調整，變得更美味，讓人不小心就吃過量。這些食物混合了碳水化合物和脂肪，如冰淇淋、烘焙甜點、起司漢堡、洋芋片和披薩等。過去五年來，美國的速食和包裝食品銷量分別成長了大約二五％和一○％。碳水化合物和脂肪的組合在大自然中並不存在，但根據耶魯大學科學家的說法，這卻是人類渴望的。國家衛生研究院的學者如此解釋回饋性飢餓帶來的新問題：「從演化觀點來看，好吃的食物所具備的特點曾經能在環境中帶來優勢，因為食物來源稀少或不可靠，得在有機會時就攝取食物，讓能量（以脂肪的形式）儲存，以備未來的不時之需。然而，在我們這樣的社會中，食物充足又普及，這就成為人類危險的弱點了[24]。」

食物所引起的安撫性多巴胺升高，也解釋了為什麼我們能靠進食來減輕壓力、悲傷和無聊

[22]原書註：這就是為什麼熱門的「直覺性飲食」（intuitive eating）通常會失敗。我們本能的直覺會讓我們不斷進食，增加脂肪。「人類天生就會為未來做準備，任何資源都是越多越好。」凱許說。「因此，如果想克服這一點，就得刻意改變思考和行為，違反我們的直覺。」這就是為什麼凱許會要求客戶用數據來記錄飲食，而非仰賴感覺。

[23]原書註：但到頭來，或許所有的食物都是安撫食物，畢竟不用挨餓死亡就很令人欣慰了。

[24]原書註：工業革命前，體重顯著過重是更嚴重的問題，因為這代表你無法工作、生產或帶來貢獻。

等各種不適。「安撫食物」和「壓力性進食」在美國日常生活中隨處可見，許多研究顯示，真實飢餓帶動的進食只占了二○％而已。研究中人們進食的頻率之高，讓研究團隊不禁懷疑，是否不再有人會等到真正飢餓才吃東西了。

想想看新冠疫情期間的居家隔離。關在家中幾個月後，許多人的體重都顯著提升。原因不只是活動減少，也因為追求安撫——食物是面對壓力最便宜輕鬆的方法。

「隔離胖十五磅」（Quarantine 15）[25] 和其他現代人的體重增加，背後都有個特定的現象。賓州大學的科學家發現，當人們因為真實飢餓以外的原因進食時，更有可能暴飲暴食，進入一種朦朧恍惚的精神鎮靜狀態。

應該大家都有聽過，在分手之後一口氣吃掉一品脫冰淇淋的老梗故事吧？這真的有可能。但同樣的現象也會反映在日常生活中更微不足道的事件上。面對截止日期時，從辦公室的糖罐裡多拿幾顆糖。工作勞累了一天後，晚餐多吃一份（就算是我們認為健康，或是符合某種流行飲食法的食物）。用狂吃狂喝來慶祝勝利。

「這就是為什麼我會問這個問題：『你為何進食？』而不是說：『你應該在這個時間點吃這個。』」凱許說。

「我們受到的教導都是，肚子餓的時候要吃東西。」艾希莉・邦吉（Ashley Bunge）說。

現年四十九歲的她是凱許成功的客戶。她向凱許求助時病態肥胖，罹患糖尿病，連半個街區都走不完。她已嘗試過每一種飲食法，最後一條路就只剩下胃繞道手術。「我總是在吃點心，因為我覺得自己總是飢腸轆轆。凱許告訴我，飢餓感會騙人。我了解到，自己對吃的需求時常只是心理上的。他告訴我肚子餓沒關係。我的反應是：『你說什麼？』他要我擁抱飢餓。現在，我有時候會肚子餓，就是這樣，我可以接受不適感了。我會提醒自己，現在很安全，也有食物，該吃的時候就會吃。」

她已經減了一百五十磅，還在不斷減重。「我會游泳、重量訓練、健行，一次走好幾英里。我已經不需要吃藥了。」邦吉說。

凱許告訴我，像邦吉這樣的故事他看過數千次，無論是中年女性銷售員、專業運動員、特種部隊士兵、公司總裁等，都有可能發生。

「能保持健康體重的人並不是基因特別好，或是代謝速度特別快，也不會奇蹟似地燃燒更多卡路里。」他說。「他們只是用不同的方式面對壓力，像是散步而不是吃東西。」有越來越多研究都佐證這個說法，發現代謝失調等無法控制的因素其實相當罕見。科學顯示，基因或許

25編按：新冠疫情期間出現的流行語，指在隔離期間平均每人的體重增加了十五磅。

對肥胖的形成有一定的影響，但這些基因似乎只有在現今這讓人懶惰、充滿食物的環境才會發動。人類以前不胖，而我們的基因並未改變[26]。

「假如你隨時都承受著輕微的壓力，並且用糖果罐裡的糖來解決，這是會不斷累積的。又或者你每個月都會有個壓力超級大的事件，讓你得吃個大漢堡、薯條和奶昔來紓壓。」凱許說。「十年之後，你或許會發現自己胖了十到二十磅。許多現代人不知道如何面對壓力。他們不夠強悍韌性，而且有太多安撫食物能幫助他們逃避壓力。」

當我和凱許合作時，注意到自己星期五下班回家，會被妻子買的超大包爆米花或花生M&M's吸引。我向凱許提及此事，他沒有提出建議，只問：「星期五會發生什麼事？」

「嗯，我比較早下班回家……通常會坐在廚房裡，寄幾封電子郵件。我會覺得一個禮拜過完了，然後……」賓果！我是用食物獎賞自己一個星期的辛勞，並且紓解累積的壓力。

他建議我用另一種不適來轉移回饋性飢餓的不適：輕度運動。他說：「找一些『減少熱量』的方式來面對壓力。走路是我的首選，能紓解更多壓力，對健康有益。走路能讓你燃燒熱量，而不是囤積脂肪，也能讓你跳脫當下的狀況，多了些反思的時間，並意識到自己不是真的飢餓。」

對於凱許在真實生活中一再證實的事，更多的研究都提出了科學佐證。馬克·波坦薩（Marc Potenza）擁有耶魯大學心理學的博士學位，如今擔任十五份學術期刊的編輯委員，發表超過六百份研究，引用次數將近四萬次。他做學問的態度一絲不苟，或許是能對肥胖相關研究做出重大突破的不二人選了。

「我很想了解那些可能對自己造成傷害的行為。」他告訴我。「而且我一直對飲食行為很感興趣。假如要你想想特定行為對公眾健康的影響，哪種行為影響最大？在一般大眾中，肥胖和吸菸是和致病率與死亡率關聯性最大的兩種行為。」

關於人類為何從事自傷行為（如病態賭博）這方面的學問，波坦薩是世界頂尖的專家。透過數百項的研究，他發現壓力是關鍵的觸發因素，會驅使人們拉下拉霸機、下注運動彩券，或是購買刮刮樂。他很好奇壓力和食物的關係是否也是如此，會驅使我們將垃圾食物送入嘴中。

為了找到答案，他統整了數百份以壓力為主題的研究，想知道壓力是否改變我們進食的方式和內容，是否解釋了現代人體重為何達到兩百五十萬年來的歷史新高。答案：毫無疑問，是

<hr>

26 原書註：凱許這麼解釋他對肥胖基因的想法：「無論你是否擁有肥胖基因，你都會用相同的方式面對你的情況。吃更好的食物，更常運動。那麼，又有什麼好討論的？對某些人來說，減重真的比較困難嗎？或許吧。但人生就是不公平，如果一直抱怨基因，就是為自己的失敗找藉口而已。」

的。

我們面對兩種類型的壓力：急性和慢性。急性壓力是警戒反應，如恐怖片中的「突發驚嚇」。我們的心跳加速，血壓升高，腎上腺素分泌。慢性壓力強度沒那麼高，但持續更久，會讓我們長時間、緩慢且微量地分泌出戰或逃的反應。血液流向四肢、心臟和大腦，以利我們做另一種荷爾蒙：皮質醇。

唯有人類和其他哺乳類動物會感受到慢性壓力。這是因為我們是聰明的社會生物，有許多休息時間能「彼此帶來痛苦和壓力」。這是史丹佛大學神經內分泌學家和麥克阿瑟天才獎得主羅伯特・薩波斯基（Robert Sapolsky）所提出的。

現代社會缺少過去的急性壓力源，如同薩波斯基說的「被掠食者幹掉」。相對的，我們創造並傳播慢性壓力源──和身邊的人互相比較、工作場所的勾心鬥角、帳單、八卦等。薩波斯基說，這就是為什麼現代人漸漸被自己解決掉。我們會告訴自己該達到什麼目標、該何時達到、理由是什麼，又會牽扯哪些人。

慢性壓力造成的皮質醇釋放，不只會引發許多人的回饋性飢餓，也會侵蝕他們的自制力。

這創造出「注定肥胖的公式」。波坦薩寫道：「（因為）食物是便宜的資源，提供短暫的歡愉，並紓解了不適感。」

一份研究發現，和瘦子相比，體重過重的人面對壓力時更傾向吃東西。另一份研究則發現，即便肚子不餓，過重者都更容易渴望食物，也吃更多垃圾食物。波坦薩指出：「由於食物會帶來回饋感，人們認為超級美味（hyperpalatable）[27] 的食物能成為『安撫食物』，是自我療癒的一種，讓人們從不樂見的壓力中分神。」

超加工食品就像是便宜、無須處方箋又萬能的憂鬱症藥物。然而，和藥物一樣，一旦藥效消退，壓力仍在。因此，就必須再吞一顆藥，或是吃更多垃圾食物。副作用呢？體重增加、心臟病、中風、癌症、高血壓、低密度膽固醇過高、第二型糖尿病、疲憊、憂鬱、骨關節炎、疼痛、早逝等。

根據波坦薩的說法，壓力性飲食也是大部分較嚴格的流行飲食法之所以失敗的原因。他提到一份英國科學家的重要研究，發現遵循流行飲食法的人在面對沉重工作壓力時，會崩潰並吃下禁止的食物；然而，其他人同時面對壓力時，飲食方式不會改變。這種全有或全無的飲食方式似乎反而讓禁止的食物更有吸引力，也更能帶來滿足感。其他研究則指出，面對的壓力越大，人們就越不會遵守提倡健康的行動方針。

27 譯註：指的是高脂、高糖、高鹽且讓人難以抗拒的美味食物。

一九八九年一份開創性的研究發現，流行飲食法時常會破壞人們衡量飢餓的能力。研究者發現，飲食規矩嚴格的人反而比較無法察覺身體對飢餓和飽足的訊號，讓他們吃飽後仍過度進食。相反的，另一份研究指出，彈性較大且沒有禁忌食物的飲食控制者，其實比較不容易失控暴食[28]。

觸發人們壓力性飲食的因子難以避免，但我們可以提升自己應對的行為。哈佛大學的科學家指出，改變行為是最能預防肥胖的方式。這意味著強化自己，學習用不同的方式面對不適。

———

除了吃多少、為什麼吃之外，凱許也透過飢餓來引導進食的內容，而且採用了突破常規的方式。首先，他認為沒有所謂的禁忌食物。

「凱許幫助我在營養方面的決定上，不再承受道德壓力、罪惡感和負面情緒。」凱許的一位海豹部隊士兵客戶這麼說。他必須要極為強壯，但體重又得夠輕，才能快速朝目標前進。問題在於，他曾經建立好食物／壞食物的規矩，卻常常因為壓力和情緒引發的回饋性飢餓，而破壞了原則。在這樣的情況中，他會暴飲暴食垃圾食物，導致前功盡棄。這個現象很常見，稱為「去抑制效應」（disinhibition effect）。國家衛生研究院的科學家發現，這使一群過度嚴格的節食者在六年之內經歷體重的雲霄飛車，研究結束時比最初還要更重。

然而，根據凱許的規劃，只要在每日卡路里的目標內[29]，這位海豹部隊士兵可以吃包含垃圾食物的任何東西。「我學會在做決定時排除道德和情緒，而是讓數據來引導我。」他說。

「我已經改善了許多。凱許從營養學帶領我走上這條路，但很快地，我就把所學應用在人生的其他領域，並且不斷取得成功。」

事實上，凱許沒有任何食物相關的意識型態。「我不在乎人們吃什麼。」他說。「只要他們有加以記錄就好。」持續地應用著霍桑效應。

當然，垃圾食物有其代價。在減輕回饋性飢餓和對抗去抑制性飲食上，不是所有食物都有相同的效果。「許多新的客戶都會好好利用『沒有禁忌食物』這條規矩，重點只在於適量。因

28 原書註：影響的因素應該有很多。或許在不同流行飲食間盲目轉換的人，對於衝動的控制能力本來就較弱；又或許比較不容易覺察飢餓和飽足的人，會更希望透過嚴格的規矩來控制。無論如何，關鍵都在於我們的應對方式。

29 原書註：與凱許合作的第一個星期，客戶會記錄他們習慣的作息和飲食。蒐集到數據後，凱許會和學術文獻對照，根據客戶的體型、活動程度和當前體重來計算飲食需求，並給予對方具體的卡路里和蛋白質攝取數值。客戶仍然必須記錄他們的所有作息和飲食內容，每個星期傳送數據。「否則，他們要怎麼知道是否符合規劃？」他說。接著，凱許會進行每星期細微的調整，稱為「動態調整」。這和其他一成不變的飲食法完全不同。

此，他們可能會早餐、午餐和晚餐都吃披薩。但他們很快會察覺，兩千或兩千五百卡的披薩根本吃不飽，因為披薩的卡路里很高。在卡路里的上限內，他們沒辦法維持飽足感，如果持續這麼吃下去，就會悲慘地餓著肚子。」

「那麼，你為什麼不直接禁止他們吃垃圾食物？」我問。

「因為假如我說：『嘿，你不該吃披薩。』對方只會痛恨我。」這個說法也呼應了波坦薩的研究，也就是全有或全無的飲食規則反而會讓人拋棄健康飲食，暴飲暴食，甚至淪落到比開始前更嚴重的狀況，就像那位海豹部隊士兵一樣。「但假如我說：『兄弟，想吃什麼就吃吧。』那麼我就會回答：『很棒，告訴我你還喜歡哪種食物，是比較可能維持飽足感的？』」

時，就會說：『凱許醫生，我遵守計畫但是只吃披薩，肚子餓扁了。』」那麼，這就是個學習的好機會了。對方回來找我去吧，盡情享受——不過得在規劃之內。」

如果想長期減重，飢餓感是必須的。然而，越來越多證據指出，減輕飢餓感可以提升成功率。靠著散步來對抗飢餓，效果終究有極限。澳洲科學家想知道不同食物帶來的飽足感時效如何。

他們假設每卡路里能帶來的飽足感越高，就越能在過度進食之前就帶來滿足。

為了測試這個假說，他們選擇了三十八項常見的食物，包含四種水果、五種烘焙食品、七種點心、六種高蛋白食物、九種高碳水化合物食物，以及七種早餐麥片。

受試者在早上吃早餐前抵達。接著，他們會吃下三十八種食物其中之一，兩百卡路里的分量，並且於接下來兩小時內，每隔十五分鐘回報飢餓程度。結束後，他們前往自助餐廳，研究者會記錄他們最終吃下的每一口食物。這項實驗不斷重複，讓相同的受試者嘗試各種食物（科學家並未加入蔬菜，因為蔬菜不是主食，含有兩百四十卡路里的蔬菜分量太大。舉例來說，兩百四十卡的花椰菜大約是十二顆的量，恐怕沒有人可以在一餐內吃完）。

不同食物對抗飢餓的能力差異很大，甚至高達七倍。最初，每個受試者攝取的卡路里都相同。但吃下飽足感較高食物的受試者，在自助餐廳的進食量較少——吃的食物不同，相同卡路里的效力就有所差異。

飽足感最低的食物是可頌麵包，最高的則是馬鈴薯。根據美國農業部的報告，一個小可頌和一顆中型馬鈴薯一樣，熱量大約一百七十卡。這份研究顯示，如果想得到一個馬鈴薯的飽足感，你恐怕得吃下七個可頌，約一千一百九十卡的熱量。讓食物有飽足感的關鍵：兩百四十卡的分量到底有多重。

凱許稱之為「能量密度」（energy density），並以此幫助客戶戰勝飢餓。他利用祖先們的進食模式，幫助人們理解真實的飢餓，減輕回饋性飢餓，改善健康狀態，並提升表現。他就是用這套方法來幫助奧運代表隊奪得獎牌。

最簡單的理解方式，就是想成每一磅特定食物能提供的能量或卡路里。「舉例來說，光譜的某一端可能是一磅的結球萵苣，而另一個極端則是油脂類，如橄欖油或芥花籽油。一磅的油可以提供四千卡的熱量。」凱許解釋。「當你直接比較這些食物，會發覺每一磅能提供的卡路里差距可以達到約六千五百倍。」所有食物都落在這個範圍內。垃圾食物如洋芋片、糖果棒、點心，甚至是能量棒，每一磅的熱量大約是兩千卡。麵包和餅乾等加工穀類大約一千五百卡，而米飯和燕麥等未加工的穀類則是五百卡。根莖類、水果和蔬菜分別是四百、三百和一百二十卡。

「我之所以不斷對客戶宣導這個概念，是因為我們胃部有機械受體，會向大腦傳達飽足的訊號。」凱許說。「想像在完美的世界中，只需要一磅的食物就能滿足這些機械受體，那麼應該不難理解，我們如何用更少的卡路里就讓自己感到飽足吧？」

「假定有個人想在四餐之中攝取兩千卡，那就是一餐五百卡。」凱許說。那麼，假如他某餐想全都喝橄欖油，就只能喝一個小酒杯的量。「這些能量已經足以支持身體運作。但油在胃部占據的空間太少，肯定還是感到飢餓。當然，不會有人只喝橄欖油當午餐，但你懂我的意思吧？」

「所以，有很多人會想：『好吧，那我就只吃密度最低的食物。一大堆蔬菜和新鮮水果，

不但肚子會很飽，也可以減重。』」凱許說。「但身體可不笨。記得，大腦會和胃溝通。因

此，身體知道胃裡有東西，但那些東西能提供足夠能量供應活動所需嗎？你的大腦最終會發

現，胃裡的東西沒辦法提供足夠的能量。這是另一種讓我們種族存續的防衛機制，若非如此，

每次餓肚子都可以吃任何東西，像是泥巴，然後感到飽足——實際上卻是慢慢餓死。」

「因此，你會變瘦——直到你的大腦做出反應，釋放出對高卡路里食物的強烈渴望。」凱

許說。「而這會導致暴飲暴食，讓體重增加，很諷刺吧。」沒錯，又是去抑制效應。

「那麼，問題就變成：我們該吃什麼？怎樣的食物組合最為理想？我們不可能只吃一種食

物，也幾乎不會只在餐盤上放同一類的食物。」凱許說。

世界癌症研究基金／美國癌症研究機構（WCRF/AICR）投入三十年分析所有癌症預防相關

的數據。他們每十年就會發表一份重大報告，而最新一份指出：「癌症為多因素疾病，會因為

新陳代謝失調而惡化。」因此，他們得出結論，預防癌症的首要法則就是維持健康體重。

自然而然地，這兩個機構下一步便是探討哪些食物能幫助人們維持健康、預防疾病的體

重。於是，他們分析數萬人的飲食數據。凱許說：「我閱讀那份報告，裡頭表列了每一磅熱量

約五百四十七卡的食物。數字的精確性沒有意義，但實用價值卻很重要：人們飲食應該以未加

工的全穀類[30]、根莖類、水果和蔬菜為主，或是低脂的動物性蛋白質。」這些食物能幫助我

們達到健康體重，同時也讓三餐維持較高的飽足感。「可以把一般的餐盤分成四分之一動物性蛋白質、四分之一全穀類或根莖類，以及一半的蔬菜或水果。活動程度較高的人或許可以改成一半的穀類或根莖類，和四分之一的蔬菜或水果。」（凱許的某些客戶說，他們也會在三餐中加入低卡路里的食物，如高麗菜或菠菜，來增加飽足感。）

醫生、政府和大型健康組織長期提倡這樣的食物組合。這並不符合大部分的流行飲食法：碳水化合物和脂肪含量都不低，不是素食也不是原始人飲食。「這就是吃得像個他媽的成年人。」凱許說。而重要的是，不讓自己每一餐都吃得極度舒適。

凱許對於飲食法背後的邏輯很創新。由於吃下肚子的食物健康又帶來飽足感，身體比較能控制回饋性飢餓，於是能找到正確的進食分量。此外，也能在飲食中加入美味、激發多巴胺的垃圾食物，無須感到罪惡或擔心變胖。只要接受等會兒肚子可能會更餓就好。這個飲食法願意尊重每種食物：食物不僅僅是傳遞能量的媒介，也時常連結了家人、社區、文化和身分認同，因此不該有所禁忌。

他的方法經過實驗室證實。舉例來說，國家衛生研究院的研究者就發現，飲食以高能量密度食物為主的人，每天會自然多攝取五百卡熱量，並且體重增加，而像凱許那樣低密度飲食者則能減重。

這個現象在現實世界已經上演了數千年，想想基塔瓦人（Kitavan）吧。

一九九〇年代初期，瑞典人類學家斯塔凡‧林德堡（Staffan Lindeberg）旅行至巴布亞新幾內亞的基塔瓦島。他在那裡研究基塔瓦人幾乎不受西方生活方式影響的傳統社會。他們的生活模式介於採集狩獵和自給自足的農業之間。林德堡寫道：「種植的根莖類（主要是山芋、番薯和芋頭）是主食，輔以水果、葉菜、椰子、魚類、玉米、木薯和豆類。」除了椰子之外，卡路里密度都不高。他們的卡路里約有七〇％來自碳水化合物——可以說基塔瓦人採用高碳水化合物飲食——儘管有充足的糧食儲存，他們一天仍攝取約兩千兩百卡的熱量。

林德堡報告中的關鍵，是基塔瓦人不吃加工食品，或是熱量密度高的食物。他注意到，基塔瓦島上沒有過重者，也沒有任何心臟病的跡象，更沒有證據顯示曾經有基塔瓦人出現心臟病或中風。他主要的檢測對象都超過五十歲，有些甚至超過九十歲——在缺乏現代醫學的情況下，這可以說是相當了不起的成就。於此同時，在林德堡的故鄉瑞典，有將近一半的人口過重或肥胖，心臟病和中風也高居前幾大死因。飲食方式似乎就是答案。

30 原書註：指的是必須水煮才能食用的穀類，如白米、燕麥、藜麥等。文中提到的能量密度（每一磅的卡路里）是在烹煮後測量。

後續有許多研究都和林德堡的發現不謀而合：飲食以原型食物為主的人比較不容易罹患疾病。波利維亞的提斯曼人（Tsimane）吃米飯、大蕉、根莖類和玉米、自己捕撈或狩獵的魚和肉類、水果，偶爾也吃野生的堅果。根據國際研究團隊的檢查，他們擁有最健康的心臟。坦尚尼亞的哈扎人（Hadza）沒有慢性病問題，飲食主要是野生根莖類、水果和肉類。這樣的現象也發生在飲食熱量密度較低的現代工業化社會中。已開發國家中，日本人的壽命最長，心臟疾病和癌症的死亡率也最低。研究者認為，這有部分可以歸功於他們以米飯、瘦肉蛋白質和蔬菜為主的傳統飲食。

如果要說以根莖類和全穀類為主的飲食「對身體好」，顯然違背了每種低碳水化合物飲食法——從原始人飲食法、生酮飲食法到阿特金斯飲食法（Atkins）——，甚至是哈佛等學術機構的主張。邦吉告訴我，當凱許建議她吃更多碳水化合物時，她甚至哭了幾次，因為過去的飲食法都告訴她，碳水化合物會使她發胖。

想想馬鈴薯。哈佛營養學系建議人們遠離馬鈴薯，提出許多研究佐證：薯條攝取量增加的人，在四年內體重增加三·四磅。

我告訴凱許這件事，而他大笑：「只有學歷這麼高，拿了好幾個學位的人才能說出這麼愚蠢的話。這就像是因為槍裡面有螺絲，就要禁用螺絲起子。」

事實上，我們和世界上任何食物之間的問題，都出在自己身上，因為我們總是想將天然食物轉化成刺激多巴胺的安撫食物。想想我們如何破壞馬鈴薯的養分吧。我們把馬鈴薯切成條狀，或是像紙那樣薄的片狀，然後丟進高熱的食用油中（美國五○％的馬鈴薯都做成薯條、洋芋片和其他「馬鈴薯產品」）。我們有時候也會先煮熟馬鈴薯，磨成泥後再加入奶油和鮮奶油。我們會烤馬鈴薯，再抹上更多奶油和酸奶──而離美國南部越近，就會加越多起司、肉醬和肥肉。這些烹調方式都會讓食物的能量密度飆高。凱許說：「換句話說，馬鈴薯不再只是馬鈴薯，而是暴食的媒介。」普通的烤馬鈴薯一磅只有四百卡，但一磅薯條的能量密度卻超過一千五百卡。

與凱許共事的四個月中，霍桑效應都發揮了最大的效果。我意識到自己如何又為何進食，也注意到飲食的內容。我減輕了十五磅，體重降至一百七十磅。我的跑步速度大幅提高，而力量則沒有減弱（意味著從體重比例的角度來看，我實際上變得更強壯了）。我的體力提升，臀部的疼痛也消失無蹤。當我將進步的照片傳給凱許時，他說我看起來就像「祕密探員或是人形兵器」。

當然，我也會覺得肚子餓，但我採用凱許的方式，而飢餓最終消退。在最初體重減輕的內部震盪後，身體的飢餓化學物質慢慢正常化，而我的舒適圈也跟著擴張，了解到飢餓並不算緊

急狀況。「和進食的渴望相比，真正的飢餓反而很少是問題所在。」凱許說。

離開奧斯汀之前，我回想起自己和波坦薩的對話，於是問凱許是否也認為現代人面臨的壓力比過去更多。

「嗯，我不知道，或許吧？看起來是這樣。」他說。「不過我覺得這取決於我們所謂的壓力，因為有些壓力我們現在很少遇到了。」

「例如說？」我問。

「資源匱乏時期的壓力。」他說。「我們不再需要承受食物匱乏的時期，也不再有些時段讓我們自然而然地減重。」

15 十二至十六小時

人類的演化過程在盛宴和饑饉之間不斷切換。我們的體重會隨著季節和大自然的產物而變化。值得慶幸的是，我們已經幾乎沒有被迫的挨餓。然而，當今人類似乎只有兩種狀態的盛宴⋯不是在盛宴中體重維持不變，就是因為盛宴體重增加。我們每天、每週、每月和每年的健康處方中，都少了飢餓感。

越來越多科學證據都顯示，鮮少感受真正的飢餓，是我們承受舒適潛變負面影響的強烈跡象。

數據顯示，我們的體重往往不是線性增加，不會是每個月增加四分之一磅，到年底增加整整三磅。《新英格蘭醫學期刊》（New England Journal of Medicine）上的一個研究指出，大部分的人會維持相同的體重好一段時間，然後經歷體重增加期。科學家發現，結婚、搬家和節慶等重大壓力源，是人們最可能變胖的時刻[31]。舉例來說，研究的參與者可能在感恩節前的秋天或新年後一個月，都沒有增加多少體重，但卻在節慶期間增加一到五磅。而關鍵在於，參與者

都沒能減掉增加的體重。

人類學家和歷史學家都知道，我們的祖先承受著持續的飢餓。但無論原始人飲食法的書籍告訴我們什麼，早期的人類都不太可能長時期不靠任何卡路里生活。根據耶魯大學食物史學家的說法，頂多就一天，而且這樣的狀況很少。

然而，學者們的另一項共識是，人們也不會整天都在吃東西。研究顯示，他們很可能一天吃一到兩餐。在每餐之間，當然不可能有販賣機的零食或星巴克的飲料來當點心。

另一方面，索爾克生物研究所（Salk Institute for Biological Studies）的科學家薩勤‧潘達（Satchin Panda）指出，大多數的現代人起床後就開始進補卡路里，一直到睡覺前才停下來。北卡羅來納大學的研究顯示，我們吃點心的機率比一九七八年前增加了七五%。同時，點心的分量增加六〇%，也更可能吃超加工的食品。

持續的糖、鹽和脂肪供給，再加上我們兩種版本的盛宴時間，造成的效果會不斷累積。《新英格蘭醫學期刊》上的研究指出：「由於這樣的體重增加不會在春季或夏季反轉，很可能就會成為成年後體重不斷增加的原因。」我們和飢餓之間越來越疏離，這也是為何從一九七〇年代晚期開始，肥胖率飆升不止的關鍵原因。

除了體重以外，鮮少感受真實飢餓也會帶來別的問題。我們的身體已演化出利用匱乏時刻來改善健康的機制；事實上，若想維持長久的健康，匱乏時刻就不可或缺。這是因為人們承受飢餓時，身體會經歷某種細胞的自然天擇。

根據進食的分量，我們會在十二到十六小時內完全代謝掉上一餐的食物。接著，身體會釋放睪固酮、腎上腺素和皮質醇：這些荷爾蒙結合在一起，示意身體開始燃燒儲存的能量。但我們不會燃燒身體最精華的組織。潘達說：「我們會擺脫許多死去或受損的細胞。」

康乃爾大學的歷史學家雅德利安・羅斯・畢塔爾（Adrienne Rose Bitar）說，數千年來，人類都利用飢餓來追尋宗教上的體驗、身體上的改造，以及生理上的蛻變。許多醫學領域的專家，從西元前五〇〇年的古希臘醫生希波克拉底（Hippocrates）到一八〇〇年代的美國醫生，都認為斷食能預防甚至對抗癌症等疾病。在一九九〇年代初期，我們才了解到這些古老智慧其實是有事實根據的。

一九九二年，麻省理工學院的生物學家大衛・賽巴蒂尼（David Sabatini），發現所謂的「mTOR 蛋白質通道」（mTOR pathway）。他告訴我可以想像一個總承包商，對身體傳達訊號，

摧毀舊的細胞，用新的健康細胞取而代之。身體的老舊細胞有各種問題，和許多致命疾病息息相關。

「如果只找來水電工，沒辦法翻新整棟老房子，單靠修屋頂或砌牆工人也不行。」他說。

「得找一位總承包商，讓他僱用各種專家，才能一一解決需要修理的部分。」

mTOR蛋白質通道會偵測你的身體是否得到營養。當你缺少食物時，這位承包商就會把所有工人都找來。「如此一來，你就可以觸發一系列恢復活力、抗老化的程序。」賽巴蒂尼說。

你的身體極度有效率，會剔除最老或最脆弱的細胞。西達賽奈醫學中心（Cedars-Sinai Medical Center）的研究者，將這個過程稱為我們身體「倒垃圾」的方式。

這些垃圾細胞指的是不再進行分裂，反而會驅動老化和疾病的細胞。《自然》（Nature）期刊上的一項研究指出，這些細胞會「干擾正常的組織功能」。它們會造成發炎，殺害健康細胞，引發纖維化，並抑制細胞增殖的益處。這些垃圾細胞會「主動傷害其所在的組織，並且與自然老化的特徵直接關聯。」這些細胞也和癌症、阿茲海默症、感染、骨關節炎、血糖過高、血脂過高等病徵有關。

身體「倒垃圾」的過程，正式名稱是「自噬」（autophagy），翻譯自古希臘文的「自體吞噬」（self-devouring）。許多方面來說，自噬隱喻的是我們身體在承受不適時的反應：所有脆弱

的連結（無論是生理或心理）都為了整體的好處而痛苦地遭到犧牲。

人類或許配合著晝夜的循環，發展出自噬行為，產生潘達所謂的「日夜節律」。研究顯示，身體內建了在夜晚進行修復和更新的自噬程序，燃燒著白天攝取食物的熱量。

然而，每天十五個小時的進食干擾了這個過程。潘達表示，這會讓我們的身體欠缺十二到十六個小時完全代謝食物，進入自噬模式的必要時間。或是如西達賽奈醫學中心的科學家所說：「假如你在睡前進食，就不會有任何自噬過程。這代表你不會清除垃圾，於是細胞會累積越來越多垃圾。」

來自哈佛和約翰霍普金斯大學等十六個單位的科學家，對這個主題進行研究，指出：「對我們的許多祖先來說，食物或許很稀少，只能在白晝進食，而入夜後就是漫長的斷食。但隨著人工光源越來越廉價，再加上工業化的進程，現代人每天的光照時間越來越長，於是進食時間也越來越長。」

每天馬拉松式的進食也可能對我們的心理造成負面影響。有些諷刺的是，缺乏食物通常會讓我們的能量激增。前述的科學家團隊寫道：「人類有能力在食物匱乏的漫長時期以高度能量來活動，無論在心理或生理上，在我們的進化史上可能是至關重要的。」這很可能就是為什麼當我們在使用「飢餓」這個詞時，不只描述缺乏食物的不適感，也指稱某種模糊的驅動力。這

種驅動力似乎進入了動物性的領域。

「在長期缺乏食物的期間，身體不會關閉運作，而是提升擴大。」腎臟科醫生傑森‧方（Jason Fung）著有《肥胖大解密》（The Obesity Code）一書，他告訴我：「想想看飢餓的狼和剛飽餐一頓的獅子。哪一種比較能集中注意力？當然是飢餓的狼。」

南加州大學的研究指出，這種對飢餓的有益反應最早出現於數十億年前的原核生物（prokaryotes），此類單細胞微生物是地球上最早的生命。

還記得人類對飢餓的反應，是分泌荷爾蒙和燃燒脂肪吧？這為身體提供了來自脂肪和腎上腺素的能量，而研究也證實，腎上腺素能提升警覺度和注意力，方這麼說。

如今，我們不需要擔心是否有足夠的能量和敏銳度，因為我們不需要追蹤並獵殺犬羚等獵物。然而，我們還是可以好好利用飢餓在演化上的優勢，來達成更現代的目標。根據潘達和方的說法，飢餓或許能幫助我們更加專注，提升現代生活中的生產力。另一份研究顯示，每天在睡前幾個小時就停止進食的人能睡得更好。潘達說：「你能因此睡得更久更沉，隔天通常也能比較專注。」

這些研究都和流行飲食法的行銷噱頭互相衝突，因為這些飲食都要我們問：「想改善健康，要吃什麼？」斷食一段時間，體驗真正的飢餓，往往有著更驚人的效果。

舉例來說，許多人都告訴我們，早餐是一天中最重要的一餐（這些研究通常有早餐麥片公司的金援）。然而，根據《美國臨床營養學期刊》（*American Journal of Clinical Nutrition*）上的研究，幾乎沒有科學證據顯示早餐的效益會勝過其他餐。潘達指出，只要簡單略過早餐，就能讓人重新感受到飢餓感。這會讓身體在十二到十六小時缺乏卡路里，對於預防疾病、提高警覺性和精力都大有幫助。而假如午餐內容合理，那麼也能享受分量充足的晚餐，不需要太擔心體重增加。放棄早餐一開始通常讓人痛苦，但那只是因為身體和心理在面對變化時，都需要時間調適，因此會想念一起床就吞下食物的感覺。

一份研究顯示，每個星期安排兩個「飢餓日」，將當天攝取的卡路里限制在五百卡內，就能帶來益處。《國際肥胖期刊》（*International Journal of Obesity*）上的一項研究發現，施行這個方法六個月後，就能讓肥胖者減輕超過十磅的體重，健康狀況也有所改善。關鍵在於不能在正常進食的日子失控而暴飲暴食。

還有一個選項是每個月實行連續五天的「飢餓日」，卡路里的總攝取量在七百卡內。《細胞代謝》（*Cell Metabolism*）期刊上的研究發現，這個方法能幫助老鼠體內老化的器官恢復，並提升牠們的健康壽命。

哈佛大學的研究者發現，不定時的二十四小時斷食，有助於降低我們正常進食的食慾。這

會降低平均胰島素濃度，而胰島素這種荷爾蒙或許能決定我們的「基礎體重」。研究者也指出，時間較長的斷食或許更能刺激身體排除老舊細胞。

重塑我們的飲食習慣並不容易，得退後一步，覺察自己的食量和進食的理由。我們得選擇人類數千年來的食物，但也不要因為偶爾吃了安撫食物而感到害怕或罪惡。

最重要的是，我們得擁抱飢餓帶來的不適。我們必須了解到，偶爾斷食長達二十四小時，是正常甚至有益的狀態。我們也得接受事實：大多數的飢餓都不是真正的生理性飢餓。相反的，通常是在面對現代生活的不適時，帶來廉價安撫的應變機制罷了。

──

當我們登山時，威廉就像猛禽一般，總是在白雪和寂靜的大地中，搜尋著馴鹿胸膛的細微米白色。我們在距離營地幾英里外的山丘上停下腳步，他專心盯著望遠鏡。沒有人開口。

東尼坐在潮濕的地面，雙腳伸直，也盯著望遠鏡。

天氣糟透了。即便是沒有下雪或飄雨的時刻，氣溫也寒冷刺骨。假如我想坐下，就得坐在半結凍的地上。寒冷總是讓我更加飢餓難耐，因為身體拚命燃燒更多卡路里來維持體內的溫度。

自從展開這段旅程，極地所帶來的悲慘和痛苦就無所不在。然而，我在這個早晨回想起一

句幫助我戒酒的話：「對於今日的所有問題，答案都是接受。」這句話也適用於當下的情境。

我不再和天氣、飢餓、地勢等考驗對抗。

「狀況如何？」東尼問。

「不錯！」我說。這樣的樂觀連我自己都嚇了一跳。

東尼露出笑容，帶著肯定意味地搖搖頭。「我有很多朋友都宣稱喜歡大自然，也喜歡待在野外。」他說。「但他們心目中的大自然只是整天都待在滑雪場，然後回到小木屋裡喝伏特加配起司漢堡，或是去附帶豪華別墅的打獵區。這些當然沒什麼好丟臉的。但我覺得我們做的事更有魅力，而且這樣的經驗會帶來更深遠的改變。」

他繼續說：「我最近讀了一本書……實驗證明，你越努力追求某件事，就會感到越快樂。」他指的是紐約大學強納森‧海德（Jonathan Haidt）的著作《象與騎象人》（*The Happiness Hypothesis*）。我還以為這趟旅程中的書呆子是我呢。

威廉在山谷另一端看見鹿群。

「有多遠？」東尼問。

「很遠。」

我們常常看到馴鹿，但通常都很遙遠，問題就出在這裡。

天氣不斷變化。這個地區的特色就是豔陽和暴風總是交雜著出現。有時我們的視野很清晰，有時我們的上方、下方、兩邊或四周都籠罩著迷霧。馴鹿則利用天氣來隱匿行蹤，威廉看見的那一小群鹿很快被迷霧吞噬。二十分鐘後濃霧總算散開，鹿群已消失無蹤，就像變魔術一樣。

雖然偶爾感到悲慘，但整體而言，我還挺享受的。不過真正狩獵的部分，感覺似乎注定徒勞無功。馴鹿太聰明、太多疑，對周遭幾百碼的動靜都太過警戒。而我們竟蠢笨地沒有注意到這件事。

大部分的時間，我們都在觀察、移動位置、繼續觀察。

「他媽的一隻也沒有。」威廉一邊收起望遠鏡，一邊說著。

我們決定最後一搏，爬上頁岩壁的懸崖，來到高度約一千英尺的小丘。我們一邊向上，碎石一邊沿著山壁向下滾落。在高處，我們可以眺望每個方位。一隻游隼盤旋在我們上方，等待著以兩百英里的時速俯衝向不知情的獵物。

我們繞著小丘走，在四周的山谷搜尋著馴鹿的白點。什麼也沒有。我們坐在鬆軟的白堊岩和平坦的頁岩上。地面上冒出棕色的花朵、螢光色的地衣和馴鹿苔。生命堅韌地存在著。

太陽開始下山時，我們也原路折返。威廉領頭，我第二，東尼殿後。半途中，東尼暫停了

幾分鐘。

回到山腳時，東尼向我們解釋他暫停的理由。「你們知道嗎，我站在那險惡的山丘上好一陣子。我想著我們的失敗，想著這世界所有的問題，想著熵（entropy）如何讓我與我所愛的一切都不斷接近死亡和腐敗。這太沉重了。」他暫停片刻。「但接著我想……好吧。」他露出了心滿意足的笑容。「好消息是，我們回到帳篷還有冷凍乾燥晚餐可以吃呢，這樣也不差啊。」

威廉搖著頭，我笑彎了腰。

回到營地時，我飢腸轆轆。但我渴望的不只是食物，也是生命。我的世界觀出現了巨大的改變，靜靜地覺察了周遭的世界，找回了失去的感官。這陣子來，我最喜歡的時刻就是太陽下山時，安靜地走回營地，就像是感受著極地本身的晝夜節律，慢慢進入夜晚。鳥類歸巢，動物回到藏身處，冰冷的寂靜和靜止漸漸擴散。

PART 4

每天都想想死亡

16 三條健全的腿

登上小丘頂端的那個晚上，我們坐在帳棚裡，取得的結論是：或許壯觀的馴鹿高速公路已經偏離我們而去。

因此，隔天早上，我們收拾營帳，並感受到了新的能量。「該行動啦！他媽的行動時間到啦！」威廉一邊捲起睡袋，塞進背包，一邊唱著。我們往北前進了整整二十英里，到達位於兩座古老山丘間的河谷。我們在對著河谷的山丘紮營，如此才能在馴鹿群經過時隱蔽我們的氣味和行蹤。

如果要從新的營地前往山脊，得爬過相當陡峭的山坡。山脊本身大約十分之一英里寬，全部都是頁岩，末端的地勢則下沉到苔原草叢和布滿礫石的草地上，坡度大約十五度。我們如今就在山脊下方，這個位置給了我們足夠的高度，能看見整個山谷和對面的山丘，且又夠隱密，在馴鹿的視線範圍之外。牠們戒備的會是地平線上的小黑點。

山谷和四周的山丘就像個寬口的碗，幾乎沒有銳角或突出的表面，就像是大峽谷經過千萬

年的沖刷而變得開闊柔和。一英里後，山丘變成兩英里寬的山谷，混合了河流、苔原、結凍的沼澤和五英尺高的柳樹叢。樹叢間有許多通道，都是千年來動物所創造出的逃生路徑。接著，地勢又上升為另一座山丘。

威廉說那裡此時「有一大堆馴鹿」。他坐在頁岩板上，把望遠鏡放在雙腳之間。「其中一隻看起來是適合的目標。」

一陣微風把山谷中輕柔的氣味向上吹入我的鼻腔。我把一叢特別巨大的草叢當作椅凳，東尼則背靠著另一叢。他挺起身來說：「讓我看看。」

威廉向後讓位給東尼。東尼彎下身，雙眼對著鏡筒。「哇喔喔喔！」他說。「這一群有兩個目標。牠們晚上多半在那個山丘的高處休息來躲避掠食者，我認為牠們會一路往山谷進食。」

東尼退開，威廉接過望遠鏡調整了一下。「對啦，兩個目標。」

「讓我用望遠鏡看看。」我對東尼說，於是他把望遠鏡扔給我。

威廉引導我找到鹿群。「好啦，有看見那個山腳附近偏黑色的石堆嗎？現在沿著它往上移動，直到看到淺棕色的部分，然後向右一點……」他說。我瞇著眼睛看了大約三十秒，直到許多白點浮現。「找到了。」我說。鹿群大約有二十五隻，其中有兩隻特別魁梧——鹿角比較寬

也比較高，分枝也較多。

「牠們似乎不急著下山。」我說。

「是啊，而且牠們甚至可能再回到山上。」東尼回答。「假如我們試圖接近山谷，從牠們當前的位置就能看見並逃走。因此，我們坐著，等著，看著。

為了打發時間，我們開始討論打獵相關科技的道德倫理。「我們有可以輕易在五百碼外殺死馴鹿的來福槍。」東尼說。「但我們不會這麼做，因為我覺得這不公平。有些人甚至會用來福槍和高科技，在一千碼外射擊。這不是狩獵，這只是電玩遊戲。這些人距離太遠了，就算馴鹿能看見，大概也不會當成威脅。」

但另一方面，使用的科技太少也會出問題。「有些人會使用自製的長弓和用石頭刻成的寬箭頭。」東尼說。「這的確令人欽佩，但這些武器科技水準太低，欠缺效率，會降低瞬間殺死動物的機會，只造成一些傷害。你最擅長的致命武器是什麼？你如何使用這武器，和動物進行公平的戰鬥？」對東尼來說，答案介於隔著好幾個足球場的距離開槍，和射出石製箭頭的弓箭之間。

只要距離夠近，會被動物察覺到，東尼就認為弓箭和來福槍之間沒有道德上的差別。「我喜歡弓箭，因為弓箭沒有聲音。」他說。

「河流下游有兩顆鹿頭。」威廉說。他指的是一對被陽光曬得發白，長著犄角的馴鹿頭骨。

「這是好預兆。」東尼說。「野狼和熊也在這個區域狩獵。很可能有大量的馴鹿經過。」

我站起身來，原地踏步。這是唯一能保持溫暖，但不引起動物注意的方法。又過了一個小時。

過了一個小時。

「鹿群在移動了。」威廉說。

東尼坐直身子，拿起望遠鏡。他看了半分鐘，向我解釋鹿群的動向應該符合我們的預期：牠們朝北移動，沿著山坡低處，朝著山谷前進。

山谷的地勢緩緩向上成為鞍部，而後再向下進入另一個寬闊的谷地。「希望我們能比牠們更早通過鞍部。」東尼說。「那麼就能占得地利，等牠們靠近。很理想的位置。但我們得加快速度。」

我們飛快地收拾裝備，接著俯身沿著山脊攀登。除了粗重的喘氣聲，以及頁岩偶爾在腳下碎裂的聲音外，我們完全沉默。

三十分鐘後，我們翻過鞍部，進入綿延的開闊山谷。空氣聞起來像雪松、青草和冰冷清澈

的水。地勢以難以察覺的坡度下沉，前方有個「堡壘」，也就是一座毫無預警從苔原上冒出，高達兩千英尺的頁岩小丘。小丘的邊緣都是垂直的懸崖。如果氣溫不是低於零度，且小丘的顏色是紅色而非黃褐色、巧克力色或金色，你可能會以為這是猶他州南部沙漠的景觀，而不是北阿拉斯加的苔原。高度超過寬度的小丘，是由流水、風、冰和時間共同作用形成的產物。「堡壘」占據了地平線，霸氣地擋在藍天之前，兩側有幾片層積雲護衛著。

如今，我們已在鹿群的視野之外，終於能站直身子，伸展一下。東尼就像個軍官，想向他不成材的士兵們證明些什麼：前進，前進，前進。頭永遠都向著前方，安靜地率領我們跨越苔原、泉水和泥濘，前往目的地。我掙扎著向前，努力跟上隊伍，小心地不絆到陰險的草叢而扭傷腳踝。我們驚動了一群雷鳥。牠們已經換下夏天的棕色羽毛，披上冬天的雪白色。雷鳥的雛鳥也跟著飛過頭頂，牠們的白和周遭黯淡的山丘形成強烈對比。

同樣的幾層衣服在四十五分鐘前完全抵擋不了寒意，現在卻讓我感到燥熱。沒時間停下來脫衣服，因此我只能拉開每個拉鍊，讓極地的冷空氣進入。

三十分鐘的攀登後，東尼停下腳步，將手臂和手掌推向地面，示意我們跟著俯身。「待在這裡。」他交代我和威廉。「我看看能不能看到牠們。」

他躡手躡腳地往前，走向我們預期中馴鹿的目的地。當東尼接近一個小丘頂時，立刻就轉

身向後。他把雙手貼到地面，匍匐向我們全速前進。「牠們朝鞍部來了，直接向我們接近。」

他一邊前進一邊說。

他專注地看著我說：「你得好好聽清楚，完全按照我說的做。」

我點頭答應。

「來福槍拿出來。」

我從背包取出槍，東尼則從他的背包裡拿出來福槍的子彈，放入口袋中。這些子彈專為極端環境的打獵而設計——彈殼防水，並且抗腐蝕。東尼告訴我，馴鹿目前在我們的十一點鐘方向，假如我們朝七點鐘方向匍匐前進幾百碼，牠們就會直接經過我們。

東尼扔下背包中除了羽絨衣和褲子之外的行頭，再重新背好。我將來福槍抱在懷裡，面朝下趴好。

我們匍匐穿過草地、頁岩、地衣和小樹枝，手和身體都沾染了地上的白霜。萬籟俱寂中，只有我們的呼吸，以及雨衣和防水褲摩擦地面的聲音。接著，我們進入泥淖，潮濕的黏土將我們的全身染色。我們就這麼前進了大約一百碼，然後兩百碼。東尼停了下來。「趴好。」他說著慢慢舉起望遠鏡。

什麼也沒有。我們調整路線，再前進一百碼。

犄角出現在鞍部上方，就像是藍天下粗壯的橡樹枝。一對犄角，然後第二對，第三對，第四對。接著，鹿群的臉孔和白色的結實胸膛出現，當牠們朝我們靠近，白霧從牠們的鼻孔噴出。

我已經變身為一位獵人，在鹿群中搜尋年齡最長的那隻。但我本來並不計畫參與狩獵。身為記者，我是觀察者和報導者，而鮮少涉入。對於是否要過度深入，我還有所保留。

東尼沒有逼我，但他的確告訴過我，如果親自狩獵，我將更理解現代人如何與生命的循環脫節。「當然不要有壓力。」他說。「這個決定太重大了。但我認為，假如你狩獵了，就會了解為什麼人類在野外比較好。」我相信他，於是漸漸願意跨越我認為會是沉重的情感障礙。

大約有一千一百五十萬名美國人會狩獵，而根據普渡大學科學家進行的全國性調查，只要獵物最後成為食物，八七％的人都可以接受打獵這項活動。吉米‧卡特（Jimmy Carter）總統一生熱愛釣魚和打獵，為了解釋他對於人們獵殺動物為食而「不安」的看法，他寫道：「對於難以承受這些感受的人，我的建議是：『不要釣魚或打獵。』」事實上，如果有人出於道德或倫理而反對為了人類需求獵殺動物，那麼他或她應該是虔誠的素食主義者，不為了自己的利益而結束其他生命；有許多人做了這樣的決定。」

普渡大學的研究發現，對打獵抱持較正面觀感的人通常與家畜有所互動，且住在鄉村地

區。和食物來源越是疏離，如住在都市、只在超市架子上看到處理好的整齊肉品的人，反而對獵殺動物為食抱持更嚴厲的批判。

我也不反對合理的槍枝擁有權。我有兩把手槍，曾經有毒癮者試圖非法闖入我家，於是我才買了手槍，並接受全面的訓練。

而後，我發現獨自在沙漠中用手槍射擊是一種微妙的冥想方式。我必須試著放鬆，完全專注在自己的呼吸上，而手的末端則不斷傳來爆炸的震盪。這樣的感受讓人著迷其中。

然而，我沒有什麼遠距離射擊的經驗。因此，一旦決定踏上這場狩獵之旅，我便打電話給在軍中擔任狙擊手的朋友，讓他透過關係，幫我連絡上本地一位射擊比賽選手，同時也是聯邦法警。

我們在莫哈維沙漠的射擊場碰面。他從福特 F-150 的車廂中搬出兩個長匣。我們上了安全、身體姿勢、彈道、瞄準和判讀天氣等課程。在沙漠待了一整天後，我已經可以打中一千碼外的目標。

「你在那裡會隔著多遠的距離開槍？」他問我。

「可能比一千碼再遠一點。」

「假如你能打中一千碼外的目標。」他說。「你就可以打中一百碼外的硬幣。」

東尼從口袋中掏出三發子彈，讓我裝入彈匣。我拉動槍機，讓子彈上膛。我把來福槍放在東尼充當槍架的背包上，並且將槍托架在我的右肩，左手放在前托，右手抓緊握柄。東尼透過望遠鏡觀察鹿群時，我低頭看著瞄準鏡。

鹿群從我們的右側進入山谷。我的手臂、雙腳和胸腔都充滿了緊張的高頻能量，感覺就像有數百萬根針在我的體內跳動。

「我們的兩個目標在那裡。」東尼說著，呼吸很沉重。「第一隻往左邊，第二隻……」他停頓片刻，接著馬上恢復急切的語氣。「第二隻……」

牠就在那裡，在鹿群中央。我先注意到牠的鹿角，看起來小巧卻又精妙複雜──這是大自然的抽象藝術傑作。

牠的犄角向前的部分扁平，有微小的突起，像是鋸齒狀的刀刃，將牠的臉分成兩邊。犄角的二分岔從根部冒出，以四十五度角向上發展，末端宛如烈焰般。犄角的主幹從頭頂長出，九十度轉彎，像是筆刷一筆畫過。當鹿角生長時，向後的八英寸圓錐形分枝會掠過牠的頸部和背。生長了幾英尺後，鹿角的主幹開始朝每個方向分岔，分岔處又再次分岔，就像是惡魔細長的手指。鹿角後的身體豐腴，胸口和脖子都是白色，軀幹則是棕色。

每走一步，牠的犄角就略為向左傾。牠的一隻後腿有些跛。

「那隻是我們要的，跛腳的那隻。」東尼說。「牠很老了，很老。是牠了，就是牠了。」

一隻年輕的公鹿離得太近，老公鹿很快地向右虛晃一招，壓低脖子，向年輕的公鹿衝撞，警告牠退後。移動時，牠露出了右後腿上的大片傷痕。

「你看見牠了嗎？」

「我看見了。」我說。我的頸動脈激烈跳動。

鹿群接近時，我在地面上轉動身體，讓身體和來福槍管保持完美的一直線，正對目標。苔原像枕頭般的苔蘚支撐著我的重量。

我有時會在瞄準鏡中看到那隻老公鹿。當牠出現時，我開始對準十字瞄準線。接著，牠會低下頭，在鹿群中穿梭。牠的跛足很明顯，每一步都費勁且不穩定。牠再次出現，又再次隱身鹿群。

「你現在能看見牠嗎？」

「不行，牠消失在鹿群中了。」

我的眼睛盯著瞄準鏡，專注在自己的呼吸上。吸氣三秒鐘，吐氣五秒鐘。一再重複。

鹿群和我們的距離只剩一百碼。「假如你不想開槍，就不該開槍。」東尼說。「但假如你想開槍，就該盡快下手。」

牠們已經通過距離最近的點，往我們的下風處前進，距離越拉越遠。一百一十碼，一百二十碼，一百三十碼。老公鹿已經完全消失在瞄準鏡外，我只得抬起頭，掃視整個鹿群。

牠們在一百五十碼外。我又回到瞄準鏡，聚焦在最後一次看見老公鹿的位置。兩隻母鹿移動了，露出空隙，我首先看見牠的犄角。

就在那裡。五英尺內沒有其他動物。牠低著頭吃草。停了下來，抬頭看向地平線。或許牠察覺到我們的氣味？我吸了一口極地的空氣，接著慢慢吐氣，將十字瞄準線對準牠的前肩。

17

十二月三十一日晚上十一點五十九分三十三秒

我已經滴酒不沾十八個月了，以為自己撐過激烈的情緒起伏。然而，通勤中聽到的某個播客節目徹底將我擊垮。主持人介紹著稱為「宇宙曆」（cosmic calendar）的概念，也就是把所有時間——整個宇宙的一百三十八億年——換算為一年。因此，在宇宙曆中，大爆炸發生於一月一日凌晨十二點零分零秒。銀河系在三月十六日誕生。我們的太陽系在九月二日成形，地球則出現於四十四億年前，也就是九月六日。地球上第一個複雜的細胞誕生於十一月九日。恐龍在聖誕節出現，又在十二月三十日滅絕。接著，主持人說，人類所有的文字歷史，一共一萬兩千年的四百八十個世代，出現於十二月三十一日，大約晚上十一點五十九分三十三秒。

聽到這個說法，我覺得自己在宏大的時間和空間中，渺小又微不足道。我知道自己很快就會死去，我所愛的人也很快會死去。我意識到死後不久，我們就會永遠被遺忘。我知道自己無能為力，於是徹底崩潰。

然而，當下的我卻沒能看見更上一層的現實。我沒能對自己活著這件事所代表的機運懷抱

感恩，畢竟，能出生於健康繁榮的時代，已經是最大的奇蹟。相反的，我在半噸的皮卡車裡，一邊吹著冷氣，一邊痛哭流涕。

一位科學家經過計算，發現一個人活著的機率大概和兩百萬人分別投擲有一兆面的骰子，卻都停在同樣的數字那樣難得。

這個數字還沒有計算到我出生於現代已開發國家的好運。舉例來說，即便僅僅一個世紀之前，就有三〇％到四〇％之間的歐洲孩童活不過五歲。這就是為什麼在一九〇〇年，全世界的預期壽命是三十一歲。如今已經提高到七十二歲。

然而，現代藥物和舒適便利的生活讓人類壽命延長的同時，我們似乎也對死亡越來越不安，即便死亡是生命中唯一能確定的事。十個西方人中，有八個說死亡令他們不安。六十五歲以上的長者中，也只有一半思考過自己希望的死法。

身邊的人過世時，我們被鼓勵要「保持忙碌」或「別去想它」。死者的身體會立刻被包裹，運送到殯儀館，或許火化後保存在閃亮的骨灰罈裡，又或是透過化妝看起來年輕有生氣些，在一小時的瞻仰遺容後，葬在悉心維護的墓園地底下。

埃默里大學的死亡史學家蓋瑞・雷德曼（Gary Laderman）說，美國文化並非總是忽視死亡。「十九世紀和更早之前，美國人和死亡的關係更親密，死亡比較像是日常生活的一部分

——屬於家庭和社區，普通、樸實且熟悉。當某人死去時，屍體就在那裡。」

「關鍵的轉捩點是亞伯拉罕‧林肯（Abraham Lincoln）之死和他的喪禮。林肯是第一個接受屍體防腐處理的公眾人物，而過程都在報紙上詳細描述。」雷德曼告訴我。「而後，防腐處理就成為主流，喪葬業也不斷成長、擴張。對某些人來說，這是和死亡保持距離的方式，讓我們不用看見死亡、直接面對死亡。」

巧合的是，現代醫院也同時興起。「喪禮和醫院算是接手了死亡的過程和屍體本身。」雷德曼說。病人進入醫院，接著是葬儀社，然後入土為安——我們不再經手這些過程。「醫院運用知識和專業，讓我們不再和死亡親密接觸。」

除了醫學發展之外，我們也開始相信科學總是能帶來拯救。如今，我們過度醫療，在人生盡頭承受更多痛苦，只為了追求延遲死亡的可能性。哈佛醫學院外科教授、麥克阿瑟天才獎得主安圖爾‧葛文德（Atul Gawande）提到，美國聯邦醫療保險二五％的支出，都投注在五％病患人生的最後一年。大部分的經費都花在對拯救生命幫助不大的治療，只是讓患者經歷更多沒必要的痛苦罷了。

我們服用奇怪的營養補充品，相信不可能成真的事，接受詭異的療程，為的只不過是讓死亡晚幾天降臨。在寫作生涯中，我曾報導過一些想延年益壽的人，非法從外國實驗室取得危險

的藥物，花數千元在體內輸入年輕人的血液；或是花數百萬元資助科學家團隊，盼望能找到永保青春的靈丹妙藥。

此外，也有許多人幾乎不曾意識到無法逃避的死亡，因此忘了活出真實的自我。這是美國人在死前最常見的悔恨。事實上，有過瀕死經驗的人時常會辭掉普通的工作，或結束惡性的人際關係來追逐夢想，背後都是有原因的。

存在主義哲學家馬丁‧海德格（Martin Heidegger）曾說：「如果我能讓死亡進入生命中，承認它，直接面對它，就能擺脫對它的焦慮和日常的瑣碎──唯有如此，我才能自由地成為自己。」

近年來，肯塔基大學的科學家想知道這句話背後是否有更深的智慧。他們讓一群受試者想著痛苦的看牙醫經驗，另一群則想著自己的死亡。後者得到了全新的體悟。他們回報往後的人生都更快樂也更圓滿。研究結論是：「死亡是對我們造成心理威脅的事實，但是當人們認真思考死亡時，大腦顯然也會自動開始搜索快樂的想法。」

許多人會知道不丹這個國家，或許都是因為不丹僅次於迪士尼樂園，是世界上第二快樂的地方。不丹的義務教育中，規定每一天必須至少思考一至三次死亡。在不丹人的集體意識中，深深刻印著每個人都會死去的理解。死亡是日常生活的一部分。死者的骨灰和黏土混合，塑形

成稱為 tsha-tshas 的小塔，放在大眾可見的場所，如交通繁忙的路邊、窗台上、公共廣場和公園裡。不丹的藝術通常以死亡為中心；繪畫中描繪了禿鷹啄食屍體的血肉，或是舞蹈演繹了死亡。不丹的喪禮為期二十一天，死者的身體會「生活」在他的屋子裡，而後才移到香芬的杜松樹下，在數百位親友的見證下緩緩火化。

對不丹人來說，這些死亡並不觸霉頭，甚至剛好相反。雖然在世界國家的開發程度僅排名一百三十四，但日本學者進行的深入研究發現，不丹名列世界前二十快樂的國家。多數人所不知道的是，不丹人對死亡的近乎執迷其實影響了他們對快樂的感受。我以前也不知道。

因此，我花了四十八個小時，轉機三次，跨越十四個時區和九千四百六十五英里，終於踏出老舊的七三七客機，來到海拔七千三百三十三英尺的不丹帕羅國際機場。稀薄的空氣充滿我的肺部，陽光灑落在白雪皚皚的喜馬拉雅山和周遭的山麓丘陵上。

————

我首先安排與達紹卡瑪·烏拉（Dasho Karma Ura）會面。思考死亡或許和不丹人的快樂有關，這樣的想法固然很吸引人，卻也帶著點神祕主義的氛圍。

我想從實際的數字、事實和統計數據開始。而卡瑪·烏拉正好能滿足我，並且帶入一些哲學觀點。思考死亡並不是他主要的工作，反倒像是領導不丹研究中心和國民幸福指數研究的副

產品。這個社會科學研究機構受到不丹政府支持，位於不丹首都廷布。「達紹」是不丹獨特的頭銜，僅有政府高官能冠上，就像是某某大臣（如「國務」、「國防」或是「衛生及公共服務部」）。

這位達紹本質上就是不丹的「快樂大臣」。他在快樂的研究上投注了二十年，探討人們快樂的理由，以及政府可以怎麼做來提升人民的快樂。《紐約時報》稱他為「世界領先的快樂專家」。

他在不丹進行全面性的快樂研究，向王室政府提出快樂政策的建言。這個工作很適合他，因為他是個嚴謹的量化研究者。「每隔四年，我們就會隨機抽樣八千名十五歲以上的不丹人，而蒐集到的數據總是顯示，全國人民對生活的平均滿意度相當高。」他說。「總體來說，不丹在快樂的排名世界前二十。」他的團隊近期的研究發現，只有八·八％的不丹人說他們不快樂，而其他九一·二％的不丹人都表示感覺「有些」、「普遍」或「深刻」的快樂。

一九七二年，不丹國王吉美·辛格·旺楚克（Jigme Singye Wangchuck）注意到，大多數國家都想努力追求更高的國內生產毛額（GDP）。然而，這麼做的過程中卻往往造成中高階層操勞過度，低下階層更悲慘不堪。更糟的是，這些國家在追求資源和金錢來提升 GDP 的同時，往往對環境造成嚴重的破壞。

國王告訴記者：「國民幸福指數比國民生產毛額重要多了。」他提倡的觀點是，經濟成長並不是最終目標，只是達成目標的手段。真正重要的是快樂。因此，為何不專注於讓人民快樂的事物，並努力追求？

不丹政府接著參考相關研究證實能提升快樂的九個項目，並在國內推動改善。項目包含：心理幸福、身體健康、理想工作標準、文化多樣性和韌性、強健的社區、生態的韌性，以及充分的居住水準。

我的司機多爾基（不丹政府規定所有觀光客都必須僱用導遊和司機）帶我到達紹在山腰上的住處。我們坐在溫暖的火爐旁。達紹本人身材瘦小，戴著眼鏡，看起來博學多聞。他穿著素面的黑色傳統服裝「幗」（gho）。他的聲音很輕，不疾不徐，我得在火爐中不斷爆出的火星間集中精神，才能聽得清楚。

達紹受惠於一九八〇年代的一項計畫，挑選極低度開發國家有天分的年輕人，送到牛津大學接受高等教育。他在那裡研讀了經濟學和哲學。這解釋了他哲學性的一面，而這樣的他似乎了解到數字的極限，因為人類經驗中有太多層面都無法以數字衡量。

「在西方，人們時常會用金錢衡量一切。」他邊說邊靠向後方，雙手在腹部交疊。「有太多事物沒辦法也不應該被金錢和經濟算式所取代。」

他的妻子端著幾杯「酥油茶」進房。這是加了奶油和鹽巴的傳統不丹茶飲。我告訴他，即便美國的 GDP 極高，近來卻經歷了一段預期壽命下降的時期。他喝了一口茶，眼鏡起了白霧，然後停下來沉思。

「預期壽命的降低是嚴重的指標，代表有許多潛在因素對人民的幸福造成危害。」他說。

他指出我們的經濟很強大，也有許多機會和物質享受。「但內在條件或許不是如此。因為所謂的幸福，其實是外在和內在條件交互作用下的產物。假如內在條件沒有好好維持，人就可能變得脆弱，做出致命的決定。」

他的研究指出，快樂和外在享受的關聯其實不如許多西方人想像的那樣密切。西方學者也贊同。史丹佛大學的學者表示：「一再重現的研究結果就是，一旦超過二五％世界最窮的國家，當生命的存續不再是問題後，國民生產毛額和人均所得等因子，就不再和快樂程度有關。」

「我想，美國的外部條件或許正在改善。」

不丹的經濟發展程度遠遠落後，平均每人每月收入只有兩百二十五美元。根據國際貨幣基金的評估，不丹的 GDP 在一百八十五個國家中排名一百六十一。國內的許多道路都沒有鋪柏油，首都廷布是全世界唯一沒有紅綠燈的首都。截至二〇一七年，不丹的網路覆蓋率都還未及

一半。沒有麥當勞、漢堡王，也沒有星巴克。

我問他，即便國家的開發程度不高，為什麼大部分的不丹人看起來都如此快樂？

「可能的理由有很多。」他說。「我們的社區連結很深，和土地的連結也很深。」大約有七〇％的不丹人住在鄉村，在大約兩百人的小型社群中（想想前面提到的快樂莽原理論）。大部分的人都擁有土地。

「這裡的景色⋯⋯同樣的山坡⋯⋯是一個人出生、工作、成長的地方，也是他們死亡的地方。因此，從某種角度來說，他們對社群和熟悉的土地都有著認同感。」達紹說。「或許美國沒有這樣廣闊的觀點，認為自己和某個地方有著深刻的連結。美國人太常搬家，大部分住在城市裡，或許會覺得歸屬感很抽象，比較像是對某個品牌的認同感。」《快公司》（Fast Company）月刊報導，越來越多大型美國企業都砸大錢建立「品牌歸屬感」，廣告的重點從「向我們買」轉變成「成為我們」。

達紹的研究發現，不丹人認為心理和身體的健康是快樂最重要的來源。不丹的肥胖率僅六％。「不丹的醫療保健並不好。」他說。「但卻是免費的。每種療程都由政府支付。假如醫院沒有能力完成治療，政府也會支付赴國外治療的所有支出。」

這就接到達紹的下一個重點：「不丹人的債務也比較少。所有不丹人都有自己的房子，美

國人則未必。或許不丹房屋的品質沒有那麼好，但是有面對著山谷和森林的窗戶。不必背負債務所帶來的自由感意義重大。」

達紹注意到，行動科技讓越來越多不丹年輕人移居廷布或帕羅等都市。都市的居民基本上也在大自然中居住和工作。

「都市」在美國人心目中大概只是可愛的山間滑雪小鎮。然而，即便這些

「我們都知道接近大自然的重要性。」他繼續說。「我們的五感都會啟動，而且必須每天體驗，才能受到影響。大自然可以幫助你用不同的角度來看自己。或許你在林間看到一隻野豬，好奇牠的生命是什麼模樣，並意識到牠面對的考驗比你更嚴苛。大自然既美麗又殘酷。你會看見大自然生命和死亡的循環，並提醒自己，你也正經歷這樣的循環。」

是時候切入我此行的目的了。我問他，不丹人和死亡的關係如何影響他們的快樂。

「死亡不能只涉及醫院和葬儀社、保險和金錢轉移。」他說。「我們需要一些教育。在不丹，我們學到不要只把自己看成活著的人，我們同時也是正在死去的人，這是人生最重要的教條。死亡是文化和傳承的一部分。」

很難具體衡量不丹對死亡的意識如何提升他們的快樂。然而，達紹的研究衡量了靈性層面。他說，死亡和佛教的基礎密不可分，而佛教是不丹的主要信仰。和其他佛教國家相比，不

丹的佛教似乎更強調對死亡的覺察。他說，更深奧的宗教死亡理論就留給我下一個拜訪的對象來解釋吧。

—

我回到多爾基的掀背車上。多爾基穿著不丹傳統的幗，嚼著「晚香玉」（rajnigandha），是調味的檳榔殼加上檳榔葉，嘗起來像是燃燒的薰香。他開了三十分鐘的車，經過鋪柏油的高速公路，接著閃過一群共五隻的流浪狗，轉上一條陡峭的泥土路。車子的輪胎在凹凸不平的路面彈跳，揚起沙塵。我們經過傳統木屋前玩耍的孩童、一排佛教的傳經筒，以及一群年長的女士。她們背上綁著一綑綑稻草，朝山上前進。

海拔越高，路況也變得越糟。多爾基開著車在狹窄的道路上前進，用力轉動方向盤和踩油門，讓車子爬過路中的土丘。車底在掠過起伏的地面時，發出刺耳的摩擦聲。道路不斷向上攀升，蜿蜒通過種植稻米的梯田和山崖。

經過三十分鐘越野競速般的路程後，我們在路邊停車。涼風拂過周遭松樹的針葉，我開始沿著山崖邊的小徑前進，大約要走十分鐘。我已經聽了統計數據，是時候和神祕主義者們聊聊了。

第一位是堪布[32]札西（Khenpo Phuntsho Tashi）。他可以說是所有活人之中，最了解死亡的

人。他是不丹重要的佛教思想家，在對死亡和瀕死的研究上頗有見地。這位堪布寫了一本書《活著的藝術與安詳死亡的顯化》（The Fine Art of Living and Manifesting a Peaceful Death）。

與許多不丹僧侶不同，他很熟悉折磨著西方人的許多因素。投入性靈的修行之前，他曾經住在亞特蘭大，並和達賴喇嘛的女性翻譯官交往。我想，他應該能直搗西方人對死亡恐懼的核心，以及其後果。

我的靴子揚起小片塵土，終於來到堪布在山崖邊的小屋前。小屋很現代化，有錫製的屋頂，鄰近古老佛教寺院達喀普寺（Dakarpo）。這座寺院鳥瞰著整個雪巴山谷（Shaba valley）。

大約有十五個人順時針繞行著外觀如白色碉堡的寺院。他們沿著碎石路前進時，口中不斷誦經。不丹的傳說提到，假如繞行達喀普寺一百零八圈，就能洗清所有的罪惡。每一圈大約二十五分鐘，要走完一百零八圈，通常得花四天。假如能換取絕對的救贖，似乎也不是很沉重的代價。

一名女性在小屋門口迎接我。她指著一個鑄鐵的沙盆，上頭插了幾根燃燒的線香。接著，她端來上頭印有梵文的金色茶壺，在我的手中注水。我喝了一半，剩下一半倒在頭上。淨化儀式完成，我脫下靴子，進入小屋。

第一間房間幾乎是空的，只有一隻小貓蜷縮在冥想墊上睡覺。木板在我的腳下嘎吱作響，讓香氣進入鼻腔。

我踏進第二間房間。是個簡單的廚房，配備了基本的廚具，包括刀具、碗盤和電磁爐。右手邊是最後一扇門，掛著門簾。

當我揭起沉重的刺繡橘色絲綢門簾，線香的味道緩緩飄來。光線從朦朧的窗戶照進房裡，映照出一室的煙霧繚繞。隱約可以看見小小的祭壇，上面是一尊三呎的佛像，四周則有幾尊較小的佛像、照片和燃燒的線香。透過煙霧，我看見一張臉孔。那就是堪布本人了。

他穿著深紅和金色的長袍，呈現蓮花坐姿，坐在小平台上的美麗軟墊上。他緩緩轉頭，和望重的佛教大師會是什麼樣子，那麼……嗯……和我想得一模一樣。我看著他時，不由自主地想到比爾‧莫瑞（Bill Murray）在《瘋狂高爾夫》（Caddyshack）中扮演管理員卡爾‧史巴克勒（Carl Spackler）時，對達賴喇嘛的描述：「飄盪的袍子……優雅……光頭……太驚人了。」

「歡迎。」堪布說。他雖然口音很重，聲音卻很柔和。我鞠躬後坐下。「你想討論死亡？」

我點點頭。「嗯……」他說。他的胸口在沉默中緩慢起伏。

<hr>

32 譯註：Khenpo 意為佛學博士。通過特定寺院提供佛學教育的出家僧侶，才可以享有這個稱號。

「你們美國人通常都很無知。」他說。「無知」（ignorant）這個詞在美國往往被當成侮辱，但定義其實只是「缺乏覺察」。在不丹和其他佛教國家，「無知」來自梵文 Avidyā，意思是誤解了現實的真實本質和自身的無常。「大部分的美國人都沒有覺察到自己的好運，因此感到悲慘，追逐著錯誤的事物。」

「錯誤的事物指的是什麼？」我問。我試著找到和宗教大師對話時應有的姿勢和語調。

「你們覺得人生就像是在清單上逐一打勾。『我得找個好妻子或好丈夫，然後買台好車，買棟好房子，工作上不斷升官，再買更好的車子和房子，闖出一番名堂……』」他說了更多美國夢所代表的成就。「但這樣的計畫不可能會完美實現。即便成功了，那又如何？你不會因此安心，而是會在清單上加入更多項目。渴望的本質就是得到一件事物後，馬上想要下一件，而成就和追求的循環並不會讓你快樂──假如你已經有了十雙鞋，你只會想要第十一雙。」

他說得沒錯。蒐集東西的習慣在近一百年來的美國大幅普及。舉例來說，一九三〇年代的普通美國女性衣櫃裡只有三十六件物品；如今，向清潔整理服務公司求助者，通常都有一百二十件以上，而且大部分幾乎沒有穿過。根據加州大學河濱分校科學家的研究，有形的物質和舒適相似，也會帶來「潛變」現象。它們會讓我們感到瞬間的爆炸性愉悅；但只要過了片刻，我們就會失去興趣，取而代之的是對另一項事物的渴望。

舊金山州立大學的學者發現，頭銜、財富和資產，在滿足基本需求後，就不再能提升我們的整體幸福。舉例來說，有足夠的錢購買安全的房屋、充分的食物和堪用的車，或許能提升我們的快樂。但是從長遠幸福的觀點來看，住在普通房屋或豪華別墅、開普通車或名牌車上班，其實不會有什麼明顯的差異。事實上，研究者發現了一個悖論：過度的物質主義反而讓人不快樂。

或許這就是為什麼極簡主義和丟掉東西的「人生整理魔法」，在美國越來越受歡迎。理論上十分美好。但有些學者提出，美國人對「去物質化」的努力，其實只是另一種形式的物質主義。就如同愛荷華大學的人類學家米納‧康德沃（Meena Khandelwal）所言，我們之所以追求極簡，不是因為像堪布那樣「向更高的現實臣服」，而只是因為極簡主義在社群網站上看起來很風光。

接著，堪布告訴我，假如只是盲目追求人生的清單，往往就會被迫採取一些行動，而越來越背離更高的現實和快樂。他的話呼應了許多傳統佛教密宗大師的觀點。索甲仁波切（Sogral Rinpoche）在一九九二年的著作《西藏生死書》（The Tibetan Book of Living and Dying）中，將人生清單的現象稱為「西方的懶散」，認為「將人生中填滿強制性的活動，剝奪了面對真實問題的時間……假如審視自己的生命，就會清楚看見太多不重要的事物，或是所謂的『責

任』……當我們執迷地想改善自己的情況，可能反而身陷其中，找不到出口且毫無意義。」

美國人平均一週工作四十七小時。我們的企業家和「生產力大師」總是提倡「做苦工」和「閉嘴努力工作」的心態，是滿足的祕訣。美國人的忙碌程度從一九六〇年代開始極速提升，而哥倫比亞商學院的一系列研究也指出，我們越來越傾向認為忙碌才能贏得社會地位。當現代人不再進行嚴苛的體力勞動時，或許就以這種心態來填補留下的空洞。舉例來說，特斯拉創辦人伊隆・馬斯克（Elon Musk）宣稱他一週工作一百二十小時；名主播克里斯・古莫（Chris Cuomo）則自詡為在對抗新冠病毒的同時也不忘工作的「戰士」。

我們工作和生活之間的平衡被打亂，又或應該說，我們將工作融入了生活。因此研究也顯示，美國和數十年前相比，可以說越來越不快樂。

「那麼，人生的待辦清單不會使我們真正快樂。接下來該怎麼辦？」堪布提問。他接著安靜下來，讓我好好思考。

「我不知道。我是無知的美國人。」我露出微笑說著。

「接著你可以更快樂！」他咯咯笑著回答。「當你理解我們心智的循環和本質，並且以正念為目標，那麼一切都會沒事的。假如你無法賺大錢，沒關係，你維持正念。即便你無法找到理想的妻子，那又如何？沒關係，你維持正念。」

啊，是的，「正念」（Mindfulness）。這個詞聽起來含糊，不知道到底是什麼意思，但在美國相當風行。事實上，正念的概念在耶穌誕生之前，就已經是東方傳統的一部分。西方世界研究正念的先驅、麻州大學醫學院教授喬‧卡巴金（Jon Kabat Zinn）指出，正念的粗略定義就是刻意關注當下發生的事，但不帶批判。換句話說，正念就是覺察到更高層次的事物。

我的啟蒙程度大概就和堪布家裡的地板差不多，對於正念也完全無法理解。戒酒之後，我每天都會冥想。大部分時候，我的內心都充滿紛亂，但冥想練習能幫助我將內心的五級颶風降到四級。這帶給我稍縱即逝的機會，能看清我內心的運作方式。感覺算是有點進步了。

根據堪布的說法，正念就像是將樹枝強行插入人生清單滾動的車輪中，並發展出「沒關係」的狀態。換句話說，無論貧富，無論是否有名有利，我都不該陷入內心發出的論述，而是接受一切事物的發展方向。這能幫助我超脫人生的清單，讓一切都沒事。

我突然發覺，在某種層面上正是這樣的想法幫助我保持清醒。只要不好的事發生，我會提醒自己，假如我還在酗酒，一切只會更糟。

帶我進行淨化儀式的女子進入房中。她在堪布和我之間的地板上放了一盤小黃瓜和剝好的橘子瓣。「都是有機的！」堪布邊說邊拿起一片小黃瓜。他咬了一口，十分清脆。

「好吧，那你該如何幫助像我這樣內建了人生清單的西方人，能有所改變，過得更正

念？」我問。

「是的，我們不丹人也會無知、憤怒和依戀。我們也有人生清單的問題。但我想，比西方人少了一些。這是因為我們應用了所謂的身體的正念。我們謹記著，每個人在每一刻都正在死去。」堪布說。「每個人都會死。你不會是例外。你知道這件事嗎？如果不思考死亡，不加以準備……這就是無知的根源。」

他解釋道，想像你沿著一條小徑前進，而五百碼之外是一個懸崖。關鍵：懸崖代表死亡，我們都會一躍而下，而事實上，我們此時此刻就朝著這懸崖走去。「佛祖死了，耶穌死了，你會死，我也會死。我希望能死在那張床上。」堪布說著，指著地板上的雙人床墊。

「難道你不想知道前方有懸崖嗎？」他問。因為唯有知道後，我們才能改變路線。我們可以選擇風景更優美的道路，在終點前更加注意路途的美麗，並且和我們並肩的同伴說些真心話。

「當你開始理解死亡即將到來，你即將面對懸崖，才能用不同的角度看待事物。你會改變內心的路徑——會自然而然地變得更有同情心，也更正念。」堪布說。「但美國人並不想聽和懸崖相關的事，他們不想思考死亡。在喪禮過後，他們就想把死亡拋諸腦後，專心吃蛋糕。不丹人則不同，他們想知道懸崖，會很樂意談論死亡，而不是吃蛋糕。」

「所以，要記得，我們此刻正邁向死亡。」他繼續說。他維持著筆挺的蓮花坐姿，而我卻越來越彎腰駝背，腿也漸漸沒了感覺。「如果想培養這種對於死亡的正念，就得想想Mitakpa。」

「Mitakpa。」

「Mitakpa？」我問。

「是的。」他說。「Mitakpa。」

在我想進一步詢問 Mitakpa 是什麼意思，它又能帶來什麼改變時，我的時間就到了，只能回到多爾基的車上。我們在座位上就像彈跳的球，車子不斷翻過前方的石塊和坑洞。下山途中，我開口問：「多爾基，什麼是『Mitakpa』？」他看著我，搖搖頭。我又說：「Mi-tak-pa。」

「喔！Mitakpa。」他說。他的發音可不像無知的美國人。「Takpa 是『永恆不變』，而 Mi是『不』，所以 Mitakpa 就是『無常』。」

我想請他多解釋一些，但不丹的交通打斷了我們。一共七隻的公牛和乳牛群阻塞了單線道。多爾基拉起剎車，讓車速減慢。半公頓重的牛隻慵懶地繞過我們，牛鈴發出清脆的聲響。

多爾基送我回旅館。我本來計畫在晚餐前先趕些進度，人生清單之類的事。但和堪布的對話縈繞在我心中，所以我決定在首都廷布走走。經過一排店鋪時，我思索著死亡，以及自己和人生清單的關係。

我時常體驗到「潛變」現象。例如以為某次加薪能大幅提升我的快樂程度，實際上的喜悅卻稍縱即逝。或是以為買了某個東西，能改變別人對我的看法，因此讓我更快樂。但在戒酒的過程中，我了解到大約只有五個生物真的深切地關心在乎我。其中兩個是狗。而他們對我的愛和我的花錢習慣沒有任何關聯。

公共知識分子、哲學家和神經科學家山姆‧哈里斯（Sam Harris）寫道，歸根究柢，人生清單現象背後的驅動力是我們渴望「最終得以放鬆，享受當下」。但我們通常不理解這一點，因此只執迷於清單本身的追求，而這是種「虛假的希望」。

對我的快樂帶來持久性改變的，並不是任何社會強制加諸的事物。不是金錢、學位、頭銜、職業等，而是我內心狀態的改變。例如我戒酒後，可以更好地和別人相處。或是當我理解自己沒那麼重要，於是接納了比我更偉大的存在，並意識到這樣的存在如詩人泰瑞‧艾倫（Terry Allen）所說：「不在虛無的高空中，而就存在於你的體內。」我想，能了解快樂就在我心中，可以算是正念的一種形式了。

一隻毛髮蓬亂的白狗選中我，跳上我的腳。牠大概肚子餓壞了。我走向一個販售麵包的攤子，買了大量的不丹甜甜圈（sel roti）。多爾基告訴過我：「沒有人是狗的主人，我們大家都會照顧牠們。」當晚剩下的時間，我都在廷布的街頭走著，餵食著流浪狗。

多爾基在隔天早上九點時，載我到廷布市中心，通過唯一的「紅綠燈」，也就是一個在圓環中指揮交通的警察。我們在一棟三層樓的公寓建築旁停下車。

我來這裡見丹曲堅贊喇嘛（Damcho Gyeltshen）。他並不是抽象地思考死亡，而是每天都經歷死亡。他是不丹一間大醫院的喇嘛。他為瀕死者提供諮商。在堪布為我闡明問題，並暗示了解決方式後，我希望喇嘛能提供更深入的見解。

當我下車時，吉莫‧廷禮（Jigme Thinley）已在等候。他算是達紹卡瑪‧烏拉的助理。達紹認為和喇嘛見面於我有益，於是請吉莫來解決語言的隔閡。吉莫穿著正式的幗，寬大的臉稜角分明，身形高大豐腴。假如沒有那書呆子般的細框眼鏡，他看起來像個農場工人或摔角選手，而不是坐辦公桌的知識分子。

吉莫和我從公寓露天的水泥階梯走到二樓。一隻狗趴在迎賓地毯上。吉莫敲門，我們被帶到一間等候室，其中有幾名女性愉快地以不丹語交談。入口處排著幾雙鞋，鞋跟被踩平了，看起來就像是木屐。不丹人都很擅長脫鞋子，因為進入住家或敬拜場所都必須脫鞋。我穿著工作用皮靴，上頭有複雜的鞋帶。當我彎下身，手忙腳亂地拆開鞋帶，脫下笨重的靴子時，每個人都發出竊笑。「穿這樣的鞋在不丹是不智之舉啊。」吉莫笑著說。

我們前往隔壁房。喇嘛坐在覆蓋著絲質冥想墊的平台上。當我們進房時，他跳了起來。我們握手，不斷微笑和點頭。他禿頭，身材矮小，膚色蒼白，戴著細框眼鏡，亮橘色袍子映照出臉上明朗的微笑。他盤腿坐回平台上，我和吉莫則席地而坐。吉莫向喇嘛解釋我想談的內容：死亡、瀕死，以及不丹人和死亡的情結。

「那麼，我首先要感謝你來這裡，提醒我死亡這件事，因為這對心靈來說很重要。」喇嘛說。他這句話自然地讓我想問為什麼。

「人們來到我的醫院時，的確有機會能離開。」他說。「但也有更大的機率是他們無法離開。我的工作是幫助他們準備死亡。我發現，不曾想過死亡的人在臨終時會有許多後悔，因為他們沒有使用必要的工具，讓人生更加圓滿。」一份由耶魯癌症中心、丹娜—法伯癌症研究所（Dana-Farber Cancer Institute）、麻州綜合醫院等醫療機構合作的研究，也佐證了這個說法。他們發現，瀕死患者如果對於死亡有過坦誠的對話，在臨死前的幾週或幾個月會有較高的生活品質，這是由他們的家庭成員和護理師所評判的。

「我們的內心有許多幻想，但總歸來說，分為三大類。」喇嘛繼續說。「也就是貪婪、憤怒和無知。當你沒有好好照顧自己的心靈，這三者就能趁虛而入。我所輔導的臨終病患……他們突然就不在乎名利、名車或名錶，或是他們的工作。他們不在乎曾經激怒他們的事物。」換

句話說，當一個人意識到死亡迫在眉睫，人生的清單和日常狗屁倒灶的事就不再有意義，而心靈會轉向能帶來快樂的事物。澳洲的研究發現，臨終前最常見的後悔包含沒有活在當下、過度工作，以及沒有追求自己想要的人生，只按照他人的期望活著。

「但是那些曾經想過自身死亡，並且好好準備的人就不同了。」喇嘛說。「他們沒有這樣的悔恨，因為他們並不常陷入幻像之中。他們活在當下，或許能有許多成就，或許沒有。但無論如何，這都不會對他們的快樂有太大的影響。」他繼續解釋這個現象：瀕死者的內心往往會發生巨大的變化，讓他們更靠近最後真正重要的事物。活著的人一開始想到死亡時，當然會面對心理的不舒服，但超脫之後，就能得到一些臨終的魔法。

「什麼是 Mitakpa？」我問。「有人告訴我，這個字翻譯成『無常』。」

「很接近了。Mitakpa 意思是『非永恆』（impermanence）。」喇嘛告訴我。他舉起手和一隻指頭，像個強調重點的教授。「非永恆，非永恆，非永恆。」他說，這是佛教教誨的基石，概念就是萬事萬物都非永恆。沒有任何事物能持續不變，因此沒有任何事物能提供永恆的支持 33。當你試圖依附不斷改變的事物，像是我們的生命本身，最終就只會痛苦。佛祖臨終前最後的話語跟非永恆有關，提醒人們萬事萬物都會消亡。「諸行無常，生者註定衰敗……」他說。「眾生皆有一死。」

隨著宇宙曆的推動，我們的行星也會死亡。關於地球在十億多年後的毀滅，科學家有過許多推論——小行星撞擊、太陽過熱或燃燒殆盡等。整個宇宙都可能有消失的一天。大撕裂理論（Big Rip theory）認為，某種稱為「暗能量」的力最終會將宇宙中十的八十次方個原子撕裂，造成壯觀、吞噬一切的星際自我毀滅。

「重要的是，我們必須謹記無常的概念。這會讓你快樂許多。」喇嘛說。他的話呼應了堪布的感觸，也就是忽視無常反而會讓人相信「如果我做了某事，一切就會變好」。而對永恆的錯誤信念，也會讓人推遲真正想做的事，說服自己「可以等退休以後再做」。

「一旦了解永恆並不存在，我們就只能追尋更美好、更快樂的道路。」他說。「這會使我們的心平靜下來，不再過度興奮、憤怒或刻薄。帶著這樣的原則與其他人互動，就能改善人際關係，變得更心懷感恩和慷慨無私。因為他們理解到，物質和地位最終都毫無意義。」不只在不丹如此，《心理科學》（Psychological Science）期刊上的研究發現，思考過自身死亡的人更可能對周遭的人展現關心。他們會做許多利他的事，如捐錢、奉獻時間，或是向血庫捐血。

即便在最心如鐵石的人身上也是如此。另一份研究發現，當美國和伊朗的宗教基本教義派人士被指示思考死亡後，對敵對派系會懷抱更和平的態度和同情心。

東華盛頓大學的研究團隊發現，思考死亡能提升感恩心態。他們寫道，當人們思考死亡

時，通常會意識到可能失去的事物，因而對當下經歷的人生更加感激。完全意識到自己人生的有限性，或許才能使我們謙卑和感恩。或許當我們了解死亡是無法逃避的現實，才會意識到「生命不只是愉悅，也是某種異乎尋常的特權」，這是作家柴斯特頓（G. K. Chesterton）[34] 所言。許多證據都指出，感恩能降低焦慮，甚至減少心臟病等疾病的發生率。

「我應該多頻繁思考 Mitakpa ？」我問。

「你應該每天思考 Mitakpa 三次。早晨一次，下午一次，晚上一次。你必須對自己的死亡感到好奇。你必須理解，你不會知道自己的死法或葬身之地。你只會知道，自己註定會死，而死亡隨時可能降臨。」他說。「古代的僧侶每次離開冥想的洞穴時，都會如此提醒自己。我每次走出家門時，也會這麼做。」

我們又花了半個小時，談論死亡和他在醫院裡的工作內容。接著，是我該離開的時候了。

當我們道別時，喇嘛對我說：「記得，死亡隨時可能降臨。隨時。」

33 原書註：事實上，佛教徒比斯多葛主義者還要早了數百年，就對死亡有所覺察。

34 譯註：英國作家、文學評論者以及神學家。

18

二十分鐘十一秒

我扣下來福槍的板機，這個動作讓槍枝的撞針撞擊底火，點燃火藥粉，讓能量爆發，將子彈以一千七百七十二英里的時速穿過二十二英寸的槍管。

當槍口釋出的壓力，擾動了極地的寂靜時，鹿群同時猛地一顫。牠們僵在原地，四下張望。年長的公鹿沒有反應。

「有打中嗎？」

「我不知道。」我說。「我不知道。」

「我想你打中了。再開一槍。再開一槍。」東尼說。

一旦第一顆子彈擊中，獵人模式就全面啟動了。沒時間等著看子彈是否造成致命傷，得再擊出更多子彈。因為每過一秒，都可能讓獵物多受苦一秒。

我用力拉動槍機，退出空彈匣。

我用力再次拉動槍機，這讓另一發子彈上了膛。接著，我再次將十字瞄準線對準公鹿的前肩。瞄準目標，吐氣，扣板機，重複射擊過程。來福槍的爆炸聲後緊接著是尖銳的撞擊聲。我

將眼睛從瞄準鏡移開。

第二聲槍響讓鹿群向更高處衝去。牠們的反應就像身陷類似險境的人類。第一次爆炸引起困惑、緊張的表情，第二次則讓我們開始逃跑。

老公鹿留在原地，接著消失在視野之外。我舉起望遠鏡，但是沒看見牠。老天啊，我做了什麼？我一邊想著，一邊起身朝牠前進。

首先，我看見牠的腿在空中痙攣地抽動。我開始狂奔，槍還拿在手上。「哇噢！哇噢！」東尼跟在我身後，喊著：「慢下來。牠已經死了。這些動作只是自然反應。」這樣的現象也會發生在剛過世的人類身上，成因是神經系統釋放儲存的能量。

我看見牠的犄角和棕色與白色的身體。牠側躺在布滿青苔的綠色苔原上，就像一隻熟睡的馬匹。我停在牠前方十英尺處。「威廉和我回去拿裝備。」東尼說。

每秒鐘就有一滴鮮血從馴鹿的脖子上流下，在牠厚重的鬃毛上留下細長的紅色痕跡。牠的毛在北極的寒風中微微顫動。假如沒有那道不明顯的血跡，我會以為牠只是在休息。

牠厚實的身體有許多故事。後腳上的大片傷痕。蹄子經過數萬英里的極地長征而磨損。牙齒在無數個咀嚼植物的日子後磨成平坦的碟狀。牠的犄角在頭上朝各個方向不斷生長。這對犄角經歷過怎樣的戰鬥？牠的毛皮濃密又厚重，又承受過怎樣的風雪？

我坐在牠身邊，把我的手放在牠的頭上，遠眺著前方的苔原。地勢先是下降，然後抬升到「堡壘」，將著又下降一百多英里，進入寬闊的頁岩峽谷和長滿松樹的山谷，最後來到楚科奇海。牠的鹿群此刻正在牠們來時的山丘上吃草。

我的內心湧現了悲傷和欣喜兩種彼此衝突的情緒。我的身體很沉重，卻又感到源源不絕的能量。我對於這隻公鹿和牠來自的地方，感到極度的親密和感恩。幾乎就像是愛。

生物學家、倫理學家和獵人吉姆·波斯維茲（Jim Posewitz）在《超越公平競爭：狩獵的倫理和傳統》（Beyond Fair Chase: The Ethic and Tradition of Hunting）中寫道：「打獵是我們最後一種展現屬於大地的熱情、成為大自然的一部分、參與生態系統和滋養自己內心野性火苗的方式之一。」我了解這樣的感受，但隨之而來的是沉重負擔的情感投入。我不再只是觀光客，我成了參與者。

人們透過打獵追求與大自然的完全連結，也就是在心理、身體和靈魂上的連結，或許就是荒野狩獵在這十年多來如此盛行的原因。荒野獵人和釣客協會（Backcountry Hunters and Anglers）是爭取大眾接觸美國荒野土地權利的保育團體，其主席藍德·唐尼（Land Tawney）便抱持以上的看法。他們的成員人數從二〇一四年的一千人，提升到二〇二〇年初的超過四萬人。我在前往北極之前，曾在拉斯維加斯和唐尼會面。他告訴我：「親手獵取自己的肉食，為

其付出艱辛，並且了解它的來源，這些都是打獵會教我們的事物，也讓我們對所有的肉類都心懷感恩。」

一聲鳥鳴讓我回到現在。頭上盤旋著一隻渡鴉，等待著牠的馴鹿內臟大餐。

東尼和威廉回來了。「真是隻美麗的公鹿。」東尼說。「雄偉，非常雄偉。」

威廉在馴鹿的頸部後方跪下，雙手拂過牠的鹿角。「這些分支真美。」他說。「很少可以看見這麼長的。如此獨特。」

「這隻公鹿或許沒辦法名留鹿角的紀錄，但也已經夠英挺了。」東尼說。「而且牠在野外生存了很久。」我們並肩站著，欣賞著牠的美麗。

「開工吧。」威廉說。他從背包裡拿出一把刀，抽出刀鞘，用刀匣裡存放的磨刀石將刀鋒磨利。東尼也抽出自己的刀，用手指擦過刀鋒。

我們跪在馴鹿旁，合力將牠翻面。我固定住牠的身體，讓威廉從牠的中線下刀，從骨盆到下顎。他意外刺破了馴鹿的胃，留下四分之一英寸的切口，發出洩氣的嘶嘶聲。刀子繼續穩定地前進，經過胸骨、頸部，然後是下顎。

於此同時，東尼已經沿著馴鹿的左前腳踝切了一圈，割斷了連接著蹄子的肌腱。他將蹄子扭斷，接著持續沿著左腿內側向上切開，將鹿皮向後剝開。他在後腳也重複了相同的步驟。

我們將鹿的身體輕輕側放，剝開了半邊的鹿皮，像毯子那樣放在一旁的苔原上。我固定鹿的身體，讓威廉把牠的胸腔打開，露出內臟。肝臟、腎臟、小腸和胃部。「我們就讓它打開，讓狼獾、渡鴉和其他動物能更輕鬆攝食。」東尼說。

威廉伸手探進肋骨間，另一隻手則持刀探入，將心臟摘取出來。看起來和人類的心臟很像，但比較大。東尼和威廉審視著它。

「你的第一槍打中牠的脖子，頸動脈的部分。但你的第二槍，」東尼邊說邊像哈姆雷特那樣舉起心臟，指著底部。「破壞了牠的兩個心室，瞬間奪去牠的生命。我們晚點可以吃這個。」

「非常美味。」東尼說。

蒸氣從公鹿裸露的肌肉中冒出。肌肉很光滑，不帶脂肪，呈現深紅色。我將牠的前腿拉起，讓東尼有足夠的空間割斷連結肩膀的結締組織。關節發出斷裂聲，三十五磅的前腿脫離了身體。我將前腿放在攤開的防水布上，就擺在心臟旁邊。

「這裡，這個也放著。」威廉說。他遞給我的是長條狀的紅肉，原本位於鹿的背部，在鹿科動物身上稱為「背脊肉」，在牛身上就是「肋眼」。

東尼和我轉移到後腿。我不確定屠宰的過程是否讓我不舒服，但我清楚意識到當下的一

切。我的內心仍然很沉重，但隨著分解馴鹿的過程，我開始將牠視為肉的提供者，也就是生命的供給者。這樣的感悟讓我得到了某種頓悟：我幾乎每一天都透過吃肉，和死去的動物有所互動。然而，我利用牠們的血肉來滿足自己的需求時，卻幾乎不曾掉一滴淚，或是感到太多情緒起伏。我不禁思索：為何我不曾為其他吃下的肉類有相同的感受？

查爾斯・里斯特（Charles List）是紐約州立大學普拉茨堡學院哲學教授。關於人類從獵人開始的演化，他表示：「我們的祖先之所以狩獵，是因為不得不這麼做。現代的打獵即是重演當時的場景，卻與我們內在有著深刻的連結，因為人類的演化發生在狩獵採集的文明和環境中。也因此，狩獵能透過意想不到的方式改變我們、觸動我們。」

我把一條鹿腿拉高，讓東尼能再次切割結締組織。鹿的後腳由臀肉、沙朗肉、下後腿肉和外側後腿眼肉組成，此刻與身體分開，我將它放在防水布上。威廉的刀從鹿的頸部上方切下，割開了氣管，取下一塊脂肪含量略高的肉。他交給我放到防水布上。「因為這些脂肪，脖子很適合做漢堡排。」他說。

東尼那邊也遞來更多肉。「這是腰內肉。」他說。「很多人不知道這塊肉的位置，但這是馴鹿身上最美味的部分。」

左半邊處理完畢後，我們小心地將馴鹿翻到右半邊，繼續工作。東尼暫停片刻，問我：

「你還好嗎?」

我告訴他,我也不完全確定。

「每一次都很沉重。」他說。「假如有一天不這麼覺得了,我就會停止打獵。」

哲學家梭羅認為,打獵和這種重要的情緒,都是人類教育不可或缺的部分。他在《湖濱散記》中寫道:「漁夫、獵人、伐木者等人將生命投注在田野和森林中,可以說已經屬於自然的一部分。和帶著期待接近自然的哲學家或詩人相比,他們或許更能在過程中觀察她的美好。」

然而,梭羅也意識到打獵所乘載的重大責任。他在《湖濱散記》提到,打獵必須「真摯」(in earnest)。他並未對「真摯」提出任何解釋。但愛德華・艾比(Edward Abbey)曾將梭羅的「真摯」解釋為「帶著尊重、尊敬、感恩的心靈完成」。

我們一邊工作,東尼一邊告訴我,他總是提醒自己馴鹿不會老死,不會平靜地躺在柔軟苔癬的床上,身邊還圍繞著家庭。首先,馴鹿並不以家為單位——牠們成群行動。其次,根據《當代生物學》(Current Biology)期刊上的研究,馴鹿沒有悲傷的感受。再者,牠們的死通常都很殘暴。東尼說:「馴鹿在極地的死因有幾種。」

「首先是被掠食者殺死。」他邊說邊用刀割開馴鹿的右前腳踝。「一隻灰熊或一群狼可能會注意到牠的跛腳,決定利用這個弱點。牠可能會在二十分鐘內被生吞活剝。」

「也可能是餓死。當馴鹿達到像牠這樣的高齡，就無法好好儲存脂肪。當積雪覆蓋一切時，很難找到足夠的食物。牠的牙齒也可能過度磨損，無法咀嚼。對馴鹿來說，生存是個體的事，不會有同伴幫助受傷或飢餓的個體。」

我將右前腿放到防水布上時，東尼轉向右後腿。「牠也可能溺死或凍死。每年的遷徙季節，馴鹿都得跨越龐大的河川系統，其中充滿冰塊，對於最年輕、年長和受傷的個體來說都特別危險。」

「最後是競爭。雄鹿時常會彼此打鬥，有時甚至會造成死亡。」他說。「握住這隻腳，快要切斷了。」他切了最後一刀，這隻鹿的最後一條腿也跟著脫離身體。

「鹿群從山上下來時，你有看到你的這隻鹿衝撞另一隻嗎？牠想要維持自己的地位。但最終，總是會有更年輕、更強壯的公鹿取代牠的位置。牠們常常會受重傷，失血過多，或是虛弱地慢慢死去。」

我們停下來，看著威廉把剩下的頸部和頭部處理完畢。東尼說：「所以，設身處地想想看，我個人寧願心臟挨一顆子彈，幾秒鐘之內就死去。這樣是有點擬人化了，但我想我們都會同意，和其他選項比起來，子彈帶來的受苦時間短暫多了。迪士尼的電影誤導我們，讓我們以為大自然充滿和諧。實際上絕不是那樣，大自然可以十分殘酷。」哲學家將這種有所偏誤、但

十分常見的想法稱為「訴諸自然」（appeal to nature）謬論。這種信念、論述或修辭策略認為，凡是和「自然」相關的事物都是良善、和諧且道德正確的。

狄奧多・羅斯福（Theodore Roosevelt）總統曾經這麼說：「暴力而死、受凍而死、挨餓而死，這些都是野外美麗生物常見的終結。那些喋喋不休地談論大自然平靜生活的多愁善感者，沒有意識到大自然最終是無情的……對於所有低層生物而言，生命困難且殘酷，對於那些活在所謂『自然狀態』中的人來說也是。」而人類一直到極近代，才算是脫離了這樣的「自然狀態」。

兩個小時後，馴鹿所有的遺骸都成為防水布上的肉類，牠長了犄角的頭顱擺在毛皮上，而富有脂肪和血肉的脊柱和內臟則攤在苔原上。

—

在不丹和喇嘛見面的幾天後，我便親身經歷了他的教誨。當天早上，我在陡峭的山徑上健行了五英里，來到虎穴寺（Paro Taksang）。這座神聖的佛寺興建於十五世紀，是不丹傳統的宗（Dzong）式建築。寺院海拔一萬零兩百四十英尺，位於懸崖之巔，就像攀附在垂直牆面的爬蟲類動物。八世紀時，被譽為「第二佛」的貝瑪桑巴瓦（Padmasambhava，又譯「蓮花生大士」）曾經在此處充滿老虎的洞穴中，冥想三年三個月三個星期三天又三小時。

我的目標是寺廟中有名的藝術品，大部分描繪的主題都是死亡。其中包括有著許多守護神大黑天（Mahakala）的圖畫和雕像，祂的皇冠圍繞著一圈骷髏頭，肩帶也是一串人頭組成。他的梵文名可翻譯成「超越時間」，或是更簡單的「死亡」。

當我離開寺院，穿上鞋子時，多爾基急匆匆地走向我。「有人生病。」他用不標準的英文說著，並指向前方的步道。那裡的懸崖上有一道陡峭的階梯，通向瀑布旁的冥想小屋。階梯頂端聚集了一群人，都穿著不丹傳統的幗或僧袍。多爾基朝人群跑去，我跟在後方。當我快速爬上狹窄的階梯時，可以看見一雙腳從階梯邊緣垂下。

一位僧侶──剃光頭、細框眼鏡、紅色袍子──倒在地上，失去意識。我回想起自己受過的基礎急救訓練，檢查他的脊椎是否有骨折的情況。沒有。人群很快取得共識：必須立刻將他移到平坦的地方，等待直升機救援。

階梯太狹窄陡峭，沒辦法全部的人同心協力搬運。因此，我們小心地將失去意識的僧侶放上最強壯的人背上，由他扛下階梯。在大家的幫助下，他將僧侶平放在懸崖步道旁的草地上。僧侶的雙眼向上翻，似乎在看著上方的大腦。「我要進行心肺復甦術。」我緩緩對其他人說。他們並不完全了解我的意思。當我跪在僧侶前方時，兩名嬌小的女性突然出現在我身邊。她們是來自香港的母女，兩人都是醫生，在健行的過程中巧遇此事。

她們將手指放在僧侶的頸部檢查生命徵象，同意有必要進行心肺復甦術。這兩人顯然受過比我更好的訓練，但我是唯一受過訓練，且有足夠的力氣為體重將近兩百磅的僧侶進行適當急救的人。

我扯開他的長袍，露出裡面金色的短袖。我跪在泥土地上，雙手交疊，將右掌根放在他的胸骨。接著，我開始用力按壓他的胸口，一分鐘一百下。年輕的香港醫生負責按下計時器。

我不確定對僧侶進行口對口人工呼吸在文化上是否恰當，因此年輕的醫生很快地指導另一名比丘尼如何進行。比丘尼對僧侶的口中吹氣，反覆將空氣推入他的肺部。接著，我又繼續為他壓胸。

「經過十分鐘二十六秒。」年輕醫生說。我們周遭圍了一群人，一位打電話的司機走上前，告訴我們：「直升機不能來。」沒有地方降落，懸崖之間的距離太近，也無法使用垂吊。

醫生檢查了僧侶的生命徵象，搖搖頭。我繼續壓胸，用盡全力，以為自己只要推得夠大力，或許就能讓他的心臟重新跳動。過了十五分鐘。僧侶臉上的表情看起來十分遙遠。「二十分鐘十一秒。可以停止了。」醫生說。他走了。

躺在這裡的男性，幾分鐘前才攀登了五英里的陡峭山路，沿途和朋友們說說笑笑。死亡隨時可能降臨。

PART 5

承擔重量

19

一百磅以上

馴鹿肉風乾了，是葡萄酒般的紅色，並排放著。有兩塊五十磅的後腿肉、兩塊三十五磅的前腿肉、大約七十磅的背脊肉、腰肉、頸肉、肋排等。馴鹿的皮被攤開，毛朝下放在苔原上。

東尼、威廉和我打量著戰利品。「獵人應該負責最重的部分。」東尼說。「而且一定要帶走鹿的頭。」

因此，看起來我得承擔最大的重量了。東尼抓起一隻後腿、一隻前腿、一邊的肋排，扔進他的背包。威廉拿了一隻前腿、肋排的部分、背脊肉、腰肉和頸肉，裝成圓鼓鼓的一大袋。

我用力將一隻後腿塞入背包。鹿皮下方很光滑，呈現白色，觸感像黏黏的橡膠。我將它捲起來，放入背包。以一堆毛髮來說，鹿皮的重量很驚人，大約是四十磅，因為皮膚中保留了許多水分。

馴鹿頭的重量大約二十磅，我將它脖子向下放在背包外側，感覺就像是馴鹿在看顧著我的背後。我將背包的上層蓋過牠的前額，威廉幫我用繩子固定住所有的重擔。

我們的背包重量都在九十到一百一十磅之間。如果試著靠自己的力量扛起這個重量，想必能有效率地弄傷自己的背部或肩膀。因此，威廉和我一起拿起東尼的背包，一人拉一側的背帶，讓東尼可以倒退調到適當的位置，將重擔好好固定在肩膀上。

當他們放手時，背包的重量讓我向後跟蹌一步。潛意識的反射動作啟動，我繃緊身體，讓自己不致於一屁股跌坐在苔原上。

東尼和我也幫威廉這麼做。然後輪到我了。

接著，我看著馴鹿的殘骸：帶著血肉的脊柱、內臟和蹄子。東尼問：「你認為你還會想再次打獵嗎？」

「我不知道。」我說。

他看著我，似乎期待我再解釋些什麼。但我不想，也沒有足夠的力氣好好沉思。背包的重量壓迫著我的肩膀和臀部，連呼吸這種基本動作都有些吃力。而我們甚至還沒踏上回營地的五英里路程。

彷彿某種殺戮的因果業報，回去的路途完全是上坡。我們會先面對一英里左右的微幅上坡，然後是一・五英里的痛苦二十度上坡。接著，坡度減緩，大約是一・五英里的十度上坡，才能回到營地上方的山脊，再走完最後一英里路。

我們開始跋涉，將馴鹿剩下的部分留給渡鴉、灰熊、野狼享用，最後的遺骸則會由地衣和苔蘚吞噬。

十五分鐘內，東尼就遙遙領先。威廉在他後方十碼左右，而我在更後方十碼。陽光從地平面斜射，我的影子長長地拖曳在苔原上。馴鹿四英尺長的犄角從我的背包裡突出來，讓我的影子看起來像是傳說中的極地人形怪物。

如果將背包腰部的帶子綁緊，重量就比較輕鬆一些，但效果只維持了幾分鐘。我下半身的肌肉越來越痠痛，簡直像是有人用烈火在灼燒著。因此，我把腰帶鬆開，讓血液回到雙腿，舒緩痠痛和緊繃。這讓重量全部回到我的肩膀。幾分鐘之內，肩膀的背帶簡直像要緩緩割開我的皮肉，將我一分為三。因此，我又再度扣上腰帶。

我同時也側背著來福槍。十磅一開始並不算什麼，但很快就有感覺了。我覺得整個前臂都在燃燒，只能不斷換手。於此同時，我的肺感覺像是陷在實驗室的煤氣燈裡。

我不斷轉換重量，每次都更加痛苦。

而重量也讓我每一步的落腳點變得格外重要。苔原、泥濘或是頁岩？一百多磅的額外重量如果一步踏錯，可能會從扭傷變成骨折。然而，這個心智上的考驗有個好處。一項由英國國防部資助的研究，讓受試者投入十二週的運動計畫，發現跟發呆恍神的對照組相比，如果過程中

同時進行對心智有所要求的任務，可以將感到精疲力竭的時間延後三〇〇％。背負的重量、地面的起伏

我們前進的速度大約是一小時一到二英里，這是體能的極限了。背負的重量、地面的起伏

和坡度，都是極大的考驗。

濃密的雲層從東方席捲而來。

「看起來像要下雪了。」威廉喊道。

「好消息是，下雪時通常不會那麼冷。」東尼回喊。

壞消息：雪。很滑、很冰、很濕的雪。

路程的第二個小時，在坡度最陡峭的部分，我突然心生一種感觸。我從未如此長時間這樣消耗大量體能。我曾強烈但短暫地拚命，例如在健身車上六十秒內燃燒六十卡路里，事後就立刻嘔吐。我曾在更長的時間中從事較輕鬆的活動，例如二十四小時無支援耐力賽。而此刻正是兩者之間的結合，同時太強烈也太持久。

我的心跳跟突破個人馬拉松紀錄時一樣快，腿部和軀幹的肌肉感覺則像是做了某些特別殘暴的下肢運動，像是德國壯漢訓練法──十組大重量深蹲，每組十下。只不過，在這裡似乎沒有次數與組數的上限。

或許更糟的是，這項任務籠罩在低迷又有些可怕的氛圍之下⋯⋯沒有其他退路了。和馬拉松

或健身房的運動不同，我沒辦法雙手一攤，就這麼轉進便利商店買巧克力棒或飲料，或是選擇對自己好一點，用輕一點的重量。我幾乎無法減速，因為我已經像行屍走肉般緩慢，幾乎要燃燒殆盡。此外，鹿肉的重量一點也不會減輕。

我偶爾會停下來。但如果將背包放下，代表還得再重新努力扛起。最好的「休息」方式，就是把手放在腰上，身體向前傾，和地面平行。這個姿勢能暫時轉移重擔的壓力，讓堆積的乳酸散開。接著，再繼續向前走。

我們沉默地前進。不是因為不想說話，而是因為呼吸已經太過沉重，每個人都沉浸在自己的痛苦中，試著讓大腦不再胡思亂想，不再要我們停下來，放慢速度，坐下休息，放棄吧。

好吧，至少我的大腦是這樣。威廉看起來只比我好一點。最前方的東尼則自信地大步前進，雙眼看著前方的風景。如果在認真的健身房裡，他大概不會引起任何注目。然而，在極地這樣的地方，他就是人中龍鳳了。

我想到馬卡斯・艾略特關於探索舒適圈界線的說法。「在『襪』中，你會達到某種極限，認為自己已經一點也不剩。」他說。「但你還是會繼續前進。你回顧時才會發現，你已經遠超過自己認定的極限。你不會忘記。」人的大腦或許會痛恨失敗，但也同樣痛恨運動。

在數千年來，我們的大腦發展出複雜的網絡，結合了生理上的不適和心理上的「管理

者」，勸阻我們不要再努力，因為努力需要消耗能量或熱量，而這在以前彌足珍貴。這就是為什麼我們似乎有著與生俱來的懶散傾向。

當我們進行體能勞動時，肌肉會需要更多氧氣，身體就得更努力提供。這會讓心跳加速，呼吸沉重，肺部彷彿起火燃燒。當我們舉起或搬運東西時，燃燒能量的副產品，也就是乳酸，會開始堆積在肌肉中。這讓肌肉像是被烈焰吞噬。假如早期的人類在搬運大石頭上山之類的活動中，體驗到極度的快感，或許就會將所有的能量燃燒殆盡，然後死去。

一直到二十世紀末期，運動生理學家都相信體力透支只是簡單的供需問題。但理論似乎不符合現實。沒有人能證實肌肉是否得到過少的氧氣或能量。除此之外，研究也顯示當人類在長時間運動遇到撞牆期時，其實只用到肌肉纖維的一小部分而已。

一九九〇年代中期，提摩西．諾克斯（Timothy Noakes）有了新的想法。他是開普敦大學運動科學及運動醫學研究中心的主任。他認為，由於我們是透過大腦啟動肌肉，我們運動的長度、強度和密集度應該都是由大腦決定。他將這個概念稱為「中樞控制理論」（central governor theory），並展開研究。在三十年間，他證實運動引起的疲憊主要一種是保護性的情緒。這種心理上的狀態和身體上的極限幾乎沒有關聯。

一份相關研究分析了騎車直到力竭的自行車手的腦部活動功能性磁振造影。「我們發現大

腦的情緒中樞邊緣系統，會隨著強度和疲憊感的增加而亮起。」這份研究的主持人艾德華・芳特斯（Edward Fontes）告訴我。「邊緣系統越活躍，就會產生越多和運動相關的情緒，他們的速度也就會越減慢。」

這解釋了艾略特關於極限的觀察。

大腦會透過「不愉快（但虛幻）的疲憊感」，讓身體在達到真正的極限之前就踩下剎車。

為了轉移對不適感的注意力，我維持著特定的呼吸節奏。吸氣時走一步，吐氣時走兩步。

一再重複，只專注在呼吸上。

這個做法的背後有科學支持。巴西的研究者發現，能在運動中抽離情緒的人，幾乎總是能表現得更好——舉例來說，不思考自己燃燒的肺部和雙腿。而我現在什麼都願意嘗試了。

突然間，腳下出現頁岩，我們已來到台地頂端。較低的坡度總算讓我們喘了口氣。我暫停腳步，挺直身體，深呼吸著北極冰冷的空氣。

—

在過去將近二十年來，我每週大約運動五個小時，但從未讓身體承受過像這樣的考驗。這趟旅程不只暴露了我自身體能的缺點，也揭露了現代世界對健身的錯誤觀點。和不久之前的人類相比，我大概是體育課分組時最後才被挑選的人。

哈佛大學的人類學家指出，在人類發展出畜牧和農耕之前，我們「本質上就是專業運動員，唯有維持活躍的體能才能生存下來」。我們的祖先不需要「運動」，因為他們只要醒著，幾乎都在從事如今會被歸類為運動的活動。

早期的人類會在未開墾的大地上長距離走路或奔跑。研究顯示，他們一天行走或奔跑超過二十五英里可說是家常便飯。如今所謂的馬拉松，過去可能只是「找晚餐吃」。

他們在崎嶇的地面前進時，往往還攜帶著東西，大部分的重量在五到二十磅之間，如工具、武器、水罐、食物、嬰兒等。但有的時候，也可能和我在阿拉斯加背負的差不多，如重量約八十磅的斑馬後腿——非州的狩獵採集者如今仍會獵捕這種動物。而古代的獵人可沒有符合人體工學的背包。他們會把獵物掛在肩膀上，就像是《摩登原始人》卡通演得那樣，然後扛回家。

如果想找到根莖類的食物，早期的人類得挖掘土地深達好幾英尺。這樣的過程至少需要花費三十分鐘的苦力，燃燒兩百到三百卡的熱量。他們得爬樹或攀登懸崖才能取得蜂蜜。他們能快速又用力地投擲物體。他們會與敵人或野獸進行生死搏鬥。

即便他們什麼都不做，也不是毫不費力。我們的祖先休息時，通常採取蹲姿，因此得啟動身體幾乎每一分肌肉，否則就會摔倒。他們也可能在地上坐著或睡覺，但地面凹凸不平，得不

斷變換姿勢才會比較舒服。根據梅奧診所的研究，和坐著不動相比，休息時不斷換姿勢就可能額外燃燒四百卡的熱量。

大衛・里奇倫（David Raichlen）是南加州大學的人類學家，可以把他想成皮膚較黑、輪廓較深的麥特・戴蒙（Matt Damon），而且是扮演《神鬼認證》中傑森・包恩（Jason Bourne）的時期。里奇倫投入大量時間在非洲的叢林裡，研究哈扎族的獵人和採集者，想要了解我們祖先的運動，以及這對健康和身體的影響。

「我們曾使用許多不同方式來測量他們的身體活動。」他說。「我們在他們的腰部和手腕安裝加速度感測器（計步器），也曾使用他們的心率數據和衛星定位系統。」

里奇倫和同事在一系列的研究中，讓部落成員穿戴有衛星定位功能的手錶，並檢測他們的代謝。他想知道他們一天運動的程度和燃燒的熱量。他同時也在普通的美國人身上蒐集相同的資訊。

團隊很快就發現兩組受試者的顯著差異：美國人的體形大多了。部落男性的體重平均是一百一十二磅，女性則是九十五磅。相對的，美國男性和女性平均分別是一百七十九磅和一百六十四磅。

衛星數據顯示，哈扎人的男性每天大約移動九英里。在打獵或其他活動時，甚至可能遠超

過二十英里。所有的身體活動，包含行走、搬運、挖土、攀爬等，使他們一天平均消耗兩千六百四十九卡的熱量。

相對的，美國男性的消耗量則是大約三千零五十三卡。這樣看起來，美國人似乎占了優勢。然而，數字都只是相對的。

數據顯示，男性哈扎人每天每一磅體重就會燃燒二十四卡的熱量，而美國人在相對靜態的生活模式下，每一磅體重只會燃燒十七卡。在女性身上也有相同的發現。女性哈扎人每一磅體重燃燒二十卡熱量，美國女性則只有十四卡。從每一磅來看，哈扎人每天燃燒的卡路里比西方人高了四〇％。

美國政府建議，人民每週應當從事一百五十分鐘的「中度至激烈體能活動」（moderate to vigorous physical activity，MVPA）。只有不到一半的美國人達到這每天二十分鐘左右的運動量，而且還是把吸地板和修剪草坪都算進去。

「但假如你看看哈扎人整體的 MVPA，每天都會超過兩百分鐘。」里奇倫說。其他生活方式和祖先類似的人也同樣活躍。舉例來說，玻利維亞熱帶雨林中的提斯曼人（Tsimane）和巴拉圭的阿契人（Ache），每天都會行走超過十英里。他們也同樣會進行其他考驗耐力和負重的活動，而且都是至關生死的必要勞務。

只有二○％的美國人達到每週耐力和重量訓練的建議標準。而有二七％的人不進行任何體能活動。就是字面上的意思——生活是從床上移到辦公室的椅子上，再到沙發上，最後又回床上。

這樣的生活模式，再加上我們對於超加工食品的愛好，就是為什麼美國疾病控制與預防中心的研究顯示，現代人和十年前相比，肥胖比例增加，肌肉量則普遍減少。而十年前和二十年前相比，也是胖了又掉了肌肉，和三十年前相比更是如此。科學家表示，我們如今懶散得不可思議（這在以前幾乎是不可能的），因此讓我們的肌肉量減少到危險的程度。這樣的情況稱為「肌少症」，也就是肌肉的質量和功能衰退。這種現象也慢慢影響更年輕的族群，可以說是歷史上頭一遭。人類除了智商上的獨特外，在肥胖和缺乏體能方面似乎也越來越獨樹一格了。

數據顯示，我們祖先四分之三天的活動量，就超過大部分人一到兩週的活動量。而祖先們一直到死去之前，幾乎都維持著相同的活動程度。

「在狩獵採集的部落中，即便最年長的成員也維持著不可思議的高度體能活動。」里奇倫說。他的一位同事寫道：「八十歲的曾祖母們依然強壯且活躍。」

「他們除了維持活躍，真的沒有別的選擇。」里奇倫說。假如有成員無法維持活躍，對資源採集有所貢獻，那麼就沒辦法存活下去。如今，即便身材或體能完全走樣，無論年齡如何，

幾乎都不會有立即性的死亡威脅。然而，這的確會造成心臟病或糖尿病等慢性病，因而導致緩慢的衰弱死亡。

即便是現代的運動員，放在普通的古人身邊也變得不值一提。舉例來說，根據劍橋大學的研究，一般古代女性的手臂大約比現今奧運划船選手還要強壯一六％。另一份研究指出，一般古代男性不斷向前行走奔跑的能力和耐力，大約等於如今的大學菁英越野運動員。而古代的男性可沒有運動用品商贊助、量身打造的飲食計畫、營養補充品和科學化的訓練計畫。然而，他們擁有飢餓。

這就是為什麼許多作者和學者都認為，古代和現代的狩獵採集者就像是超越人類的運動怪物。但哈佛大學的科學家否定這個說法，將這樣的誤解稱為「運動野蠻人的謬誤」（the fallacy of the athletic savage）。我們的祖先和許多現代部落民族，其實和其他人類沒有什麼不同。事實是，每個人的身體在受到逼迫時，都能達成了不起的體能成就。

那麼，我們的體能何以達到歷史新低？里奇倫說：「科技通常會降低我們身體的活動程度。」即便哈扎人也遇到相同的狀況。雖然他們提供了最類似早期人類的活動模式，但活動程度很可能已經比不上過去的狩獵採集者。

「哈扎人狩獵會使用彈道式的武器，但非洲最早期的狩獵採集者沒有這樣的工具。」里奇

倫說。早期的人類沒有弓箭，而是持續地跟蹤獵物，在無數英里的漫長追擊中讓獵物精疲力竭，才加以捕殺。

事實上，根據哈佛大學演化生物學家路易斯・萊本堡（Louis Liebenberg）的研究，居住於喀拉哈里的部落民族一直到十年前，都還使用這種技巧，直到南非政府完全禁止狩獵行為。萊本堡發現，喀拉哈里人在長距離狩獵時，平均速度是每英里九分四十秒，總距離超過二十英里，而且途中盡是崎嶇不平的沙地，氣溫更超過四十度。

人類體能的第一次重大變化，發生於一萬三千多年前農耕社會的開始。舉例來說，研究顯示史前農夫的體能在某方面勝過其祖先，其他方面則否。由於需要磨碎穀物和翻土犁田，他們的上半身比較強壯，不過因為不再需要長距離尋找食物，而造成下半身力量減弱。但數據顯示，遠古的農夫在活動程度上並不輸狩獵採集者。當時大部分的人都快速轉向農耕，而在下次重大轉變之前，至少有八〇％的文明人都維持著農夫的身分。

人類體能的第二次重大改變發生於一八五〇年左右。這是工業革命的起點，而如今，只有一三・七％的工作需要和古代耕作相同的重度體力勞動。大約四分之三的現代工作都是靜態的，而我們久坐的時間一年比一年更長。過去十年間，美國人平均一天坐著的時間增加了一小時。成人一天坐六個半小時，孩童更超過八小時（取消下課時間沒有任何幫助）。我們的坐姿

也不像祖先那樣，不再是必須不斷調整重心的蹲姿。我們癱軟在舒服的椅子上，不需要啟動任何肌肉。

當我們完全轉換到不需要花費體力的工作時，體內仍內建著對懶散的偏好，因此讓我們幾乎不會想補足失去的運動量。一個數字就能說明人類追求舒適的本能：二。只有二%的人在有電梯的情況下，仍選擇走樓梯。

當我們靜態生活的影響不斷累積——約翰・甘迺迪（John F. Kennedy）總統在一九六〇年所謂的「軟弱的美國人」——我們開始想要在日常中加入一些運動，但是在設計規劃方面做得一蹋糊塗。

就別提可笑的震動腰帶、流汗衣和八分鐘腹肌膠帶了。從一九六〇和七〇年代開始，健康俱樂部就成為社會不可或缺的部分，俱樂部中有心肺和重量訓練的器材、Zumba 課程等。運動不再是生活的現實，而是每週幾次、每次三十分鐘到一小時的差事。運動是一個獨立的時段，試圖彌補我們失去的運動量。

運動永遠不可能讓人完全舒服，但通常健身房會努力追求舒適。對於現今許多人來說，運動指的是在有空調的室內跑步機上跑步，同時盯著手機螢幕。另一項受歡迎的器材，則是讓人的手臂和腿部不斷重複單調的動作——這些動作在器材發明之前，根本不曾出現在人類生活

中。

或是做在椅墊上，關節靠著另一個墊子，推動人體工學的把手，而另一端連結著在固定軌道上的砝碼。這樣的情況也比任何自然的狀況都還要輕鬆，完全忽視了肌肉穩定的重要性。

在自由重量訓練中，我們舉起自己選擇的完美平衡的重量，次數也是事先決定好的。然而，研究顯示，和現代健身房相比，古代人類搬運不規則型態物體所需要運用的肌肉更多。而且在工作完成前，他們都得舉著這樣的重量。

事實上，許多人都只為了練肌肉而練肌肉。但在人類發展的歷史中，肌肉的累積不但因為資源缺乏而不可能，甚至可能成為危險的弱點──狩獵和躲避掠食者需要的是速度和耐力。古代的生活模式讓人們強健，但不會魁梧壯碩。這就是為什麼我們說體形一般、力量過人的是「農夫力量」（farm-boy strength）。相對的，「健身房力量」（gym strength）則是批評看似強壯，卻無法承擔真正體力勞動的人。

根據里奇倫在《神經科學趨勢》（Trends in Neuroscience）期刊上的研究，當我們將運動轉移到室內時，也就失去了重要的大腦刺激。

「狩獵和採集並不只是身體的運動，也涉及認知功能。」里奇倫說。當我們步行、跑步、搬運、挖掘或攀爬時，也考驗了大腦的動作控制、記憶力、空間導航能力，以及執行能力。他

說古代人是「發揮認知能力的耐力運動員」。隨著時間累積，身體和心理的運動會形成共生關係，改善神經反應和腦部健康。

和萊本堡談話時，我問他人們對狩獵採集者最大的誤解是什麼。我以為他會說飲食，畢竟流行的原始人飲食總是受到人類學博士們的大肆抨擊。但他的答案讓我意外。「每個人都以為狩獵是純體力活動。」他說。「我們忽視了其中心智參與的程度。」當原始人奔跑時，必須同時考慮動物的行為和本能、地形地勢、如何追蹤、步調的調控等眾多因素。

「我們現在從事的許多運動都在室內，在體育館裡。」里奇倫說。「恐怕得花一番工夫，才能想出坐在健身腳踏車上半個小時，到底能對認知能力有多少挑戰。」

任何運動，無論是室內或室外，都是好的。「健身房的心肺訓練肯定能鍛鍊你的心肺功能，也會對大腦帶來好處。但這是否反映出我們的生理機能對於運動的最佳適應方式呢？」里奇倫說道。「假如你把人帶到室外，如騎車或越野賽跑，你得判斷環境、決定何時停止、如何配速、何時轉彎……這些都會帶來額外的心智挑戰。」里奇倫相信，這會使人類的大腦提升，也達到保護的功效——讓思考更敏銳，運作更快速，也更不容易生病。

里奇倫在論文中寫道：「面對生活中長期的過度靜態，正如現代工業化社會中常見的情況……我們整體缺乏運動，也缺乏運動時的心智鍛鍊，都可能導致大腦的功能減弱，無法維持

最佳狀態，正如我們在其他器官系統中所觀察到的⋯⋯我們的大腦為了節省能量，會調適性地降低功能，導致大腦隨著年齡而萎縮。」

即便我們真的到戶外運動時，通常也是穿著氣墊鞋，在平坦的路面上跑步。戶外路跑所燃燒的卡路里，固然高於等量的跑步機運動，卻不及在真正的泥土地上跑步。密西根大學的生物力學家發現，和平坦地面相比，在崎嶇不平地面行走或奔跑，每一步都會迫使人們多燃燒二八％的能量。

當我們感到疲憊或無聊，就會坐下來休息，或是喝一些冰涼的水，又或是在智慧型手機中換一首播放歌曲。當我們預定的運動時間、距離或組數結束，我們就會到桑拿房裡坐著。

這當然不是說要回到過去那種為食物而非為薪水努力的日子。我們舒適的世界很棒，但我們對舒適的傾向，創造出了幾乎沒有任何身體考驗的世界；也因此，我們付出了健康和體能的代價。

　　——

打包帶走馴鹿肉的過程出乎意料地原始，結合了力量和耐力，是習慣現代健身型態的我所陌生的。現代人幾乎不曾進行對祖先們來說不可或缺的勞動⋯在崎嶇的土地上搬運重物。然而，越來越多研究顯示，這樣的搬運才是人之所以為人的關鍵。

「我們要到了，孩子們。」威廉說。

從台地頂端，方圓好幾英里都一覽無遺。風雪從東方逼近，東北方的布魯克斯山脈彷彿純白迷幻的金字塔。一隻渡鴉從頭頂飛過。東尼在前方二十碼的位置停下腳步，我和威廉向他靠近。

他指著西南方，台地向上抬升，形成土丘。土丘腳下有兩隻白大角羊，一公一母。兩隻都呆住了，直勾勾地盯著我們。公羊的角或許才一英尺長，正要開始向上轉彎。牠白毛下方結實的肌肉線條隱約可見。「這兩隻或許不曾看過人類。」東尼說。

「老實說，我也沒看過白大角羊。」我說。

我們和兩隻羊又對看了一分鐘。接著，肩膀和腿部的疼痛讓我回到現實。

我們還有一英里要走，大約是五千兩百八十英尺。

20 小於等於五十磅

大約在四百四十萬年前，我們的祖先開始像現在這樣，以雙腳行走。關於背後的原因，科學家提出許多理論，而其中的共識是：搬運的能力帶來演化上的優勢，無論是搬運食物或其他東西，對我們來說至關緊要。

四隻腳的動物很難好好搬運東西（除非是駝獸，由人類將物體固定在牠們背上）。四足動物搬運時，得將東西叼在嘴裡，移動的距離也相當有限。

靈長類動物之所以獨特，就在於可以用雙手搬運物品，同時用雙腳前進。不過，猴子、猿猴等動物對此比較不擅長。牠們一般只能搬運很短的距離，因為對牠們來說，這個動作極度缺乏效率。黑猩猩和人類若行走相同的距離，必須多消耗七五％的能量。這就是為什麼牠們主要仍以四肢前進，也就是人類學家所謂的「指節行走」（knuckle walk）。

當猴子直立行走時，會呈現腳步不穩、膝蓋和臀部都向前傾。每走一步，身體就會左右搖晃。如果再加上負重，當然會更缺乏效率。相對的，人類可以負擔大約體重一五％的重量——

普通男性約為三十磅──而且消耗的能量仍低於不負重的其他靈長類。

黑猩猩也很難抓握或懷抱僅幾磅重的東西，但人類可以一邊行走，一邊搬運沉重的重量。

研究顯示，儘管有些難度，但一般成年男性應該都能搬運大約七十五磅的重量。

在波士頓拜訪芮秋‧霍普曼後，我又前往哈佛大學跟世界頂尖的人類學家丹恩‧黎伯曼（Dan Lieberman）會面。黎伯曼研究人類身體的演化，以及我們體態演變的原因，特別是在移動和體能方面。

他的辦公室幾乎就是常春藤名校的刻板印象。內部寬敞，橡木家具，許多學術獎章，塞滿書的書架，咖啡桌邊環繞著奢華的皮革沙發和椅子，上頭擺了許多科學期刊。辦公室位在哈佛大學畢巴底考古與民族學博物館頂樓。想像一下，大概就是印地安納‧瓊斯（Indiana Jones）陳列收藏品的地方。

自人類學這門學問誕生以來，學者就認為跑步對人類的演化影響微不足道。他們覺得，這不過是華而不實的無用把戲罷了。

這個想法不無道理。和其他哺乳類相比，人類衝刺必須耗費兩倍的能量，而雙腳直立的姿勢更讓我們速度緩慢。舉例來說，人類一百公尺的世界紀錄是九‧五八秒，換算成時速是一小時二十三英里。而跑者若想維持這樣的極限速度，大概只能再撐個幾公尺。

相較之下，叉角羚羊的速度可以高達一小時五十五英里，灰熊是三十五英里。即便是芭黎絲·希爾頓（Paris Hilton）放在手提包裡的貴賓狗，時速都高達三十英里。更甚者，這些動物能維持這樣的速度好幾分鐘。此外，我們跳越、衝刺、舉重和攀爬的能力也都很糟。如同黎伯曼所說，我們這種兩隻腳的哺乳類動物「在運動方面表現相當可悲」。

然而，黎伯曼在二〇〇四年發表的研究震撼了人類學和運動的領域。他發現，我們雖然走不快，但可以走很遠──特別是在炎熱的氣候中。人類中最厲害的一群，可以維持高達十三英里的時速前進超過二十五英里。然而，就算只是出於興趣的業餘跑者，每個週末花三到四個小時跑馬拉松，像是職業馬拉松選手。然而，就算只是出於興趣的業餘跑者，每個週末花三到四個小時跑馬拉松，時速也在六·五到九英里之間。在炎熱的日子裡，體能相對出色的人類可以在長距離競速中勝過所有哺乳類動物，包含獅子、老虎、熊、狗等[35]。

黎伯曼在刊登於《自然》期刊上的研究中解釋，人類可說是「為跑步而生」（Born to Run）[36]，這都多虧了數百萬年來的演化發展。我們用雙腳站立，腳底有富彈性的足弓，腿部有長形的肌腱，臀部肌肉大塊，身體各處都有汗腺，沒有毛皮，鼻子的構造複雜，將空氣加濕後才送入肺部。還有其他許多特質，都幫助我們在長距離奔跑過程中不至於體溫過高。其他動物奔馳幾分鐘後，就必須停下來喘氣，釋放出體熱來降溫。

耐力是我們最大的優勢，在演化的過程中，這也應用於炎熱天氣的長距離狩獵：緩慢地一

步步追蹤獵物，經過幾英里的追逐，直到動物因為熱衰竭而倒下為止。接著，我們會用長矛殺

死獵物，享用晚餐。

黎伯曼的論文也指出，自從舒適的氣墊慢跑鞋在一九七〇年代問世，人類跑步的機制就發

生了根本性的改變。這類鞋子會讓人以腳跟著地，但早期人類光腳跑步時，著地的通常是腳掌

的前端或中段。根據黎伯曼和其他人類學家的研究，以前的方式或許更有效率，也能預防跑步

相關的常見傷害。黎伯曼可以說是為「赤腳跑步」運動的發展種下了種子（不過他很快地指

出，自己並不是赤腳跑步的擁護者，只是個研究者罷了）。

我對黎伯曼的跑步研究很熟悉。在針對阿拉斯加長距離負重進行訓練時，我曾經連絡他，

詢問他是否知道任何關於古代人類負重能力的研究。事實上，這正是他當時的研究主題，因此

他邀請我到實驗室聊聊。於是，我去了他的辦公室，想了解古代人類的力量，以及力量所代表

的意義。

35 原書註：這個法則不適用於冷天。在寒冷的氣候中，雪橇犬的耐力最為出色，可以連續數日都跑超過一百
　英里。馴鹿也不差。但如果把這兩種動物放在赤道附近，大概都會完蛋。

36 原書註：十年後，記者克里斯・麥克道格（Chris McDougall）借用這個說法，作為他關於赤腳跑步的暢銷著
　作書名。

「力量這個主題很有意思。」黎伯曼說。「因為關於力量有多重要，有許多不同的看法，我想這都取決於人們的好惡。有許多人喜歡上健身房重訓，但不喜歡有氧運動。他們通常提倡阻力訓練比有氧訓練更重要，反之亦然。喜歡有氧訓練但不喜歡健身房的人，就會對力量嗤之以鼻，對吧？這就像是墨跡測驗（Rorschach test）[37]。很顯然，力量和耐力都很重要。」我們會從事並推廣自己覺得最舒服自在的運動。

「但是……」他停頓片刻。「我認為從種種證據來看，人類經歷激烈的天擇過程後，篩選出的特質是耐力和有氧能力，而力量在人類身上就不如其他物種那麼重要。」舉例來說，雄性黑猩猩的體型比人類小許多，卻比最強壯的人類還要強壯兩倍多。人類在運動方面很可悲，的確是這樣。

「看起來，我們的祖先擁有的力量剛好只足夠應付每天的事務。」黎伯曼說。「發表的研究數據指出，狩獵採集者的強壯程度適中。但他們和現今的健身狂可以說完全不一樣。舉個例子，他們要在哪裡做臥推呢？」

我們在力量方面最了不起的壯舉，就是在崎嶇的地面上長途負重。事實上，根據《公共科學圖書館∶綜合》（PLOS One）期刊上的研究，人類在搬運物品上有著「極端」的能力。

而根據《解剖學期刊》（Journal of Anatomy）上的研究，在長時間的天擇之下，留下來的

人類似乎都是最有效率的搬運者。我們之所以成為頂尖的掠食者，似乎也和搬運能力有關。

人類越是追捕獵物，長距離搬運回家中享用，就越形塑了現代人類的樣貌。幫助我們在炎熱中長距離奔跑的適應力，同時也幫助我們將東西搬運得更遠。舉例來說，我們的腿越來越長，軀幹則漸漸變短，以便在負重時前進。而我們之所以可以將手部的骨頭「鎖定」於手腕，並用中指發出強大的力量，也是為了幫助我們拿起沉重的物品並搬運。

早期人類可能不善於臥推，但他們搬運的動物重量很不可思議。《演化人類學》（*Evolutionary Anthropology*）期刊上的一份回顧研究發現，人類早期的獵物重量從二十二磅到五千五百磅不等，平均重量則在兩百二十磅到七百七十磅之間。這意味著分割下來的後腿、前腿、背脊肉、里肌肉、頸肉和肋眼的重量也絕對不輕。尤其是得在沒有背包的情況下，搬運好幾英里的距離。

考古學證據也顯示，人類早在兩百六十萬年前，就搬運沉重的石塊來製作工具。學者在以色列的一處遺跡發現，人類的祖先在短距離搬運九十磅的石塊。其他遺跡則顯示，他們會搬運較輕的岩石將近十英里。科學家寫道：「早期人類願意花好幾個小時搬運石塊。」

37 譯註：又譯羅夏克墨漬測驗，是人格測驗之一，由瑞士精神醫生赫曼・羅夏克（Hermann Rorschach）於一九二一年最先編製。主張能透過不規則形狀的墨跡，來看出個人的心理狀態與個性。

這些人也在營地搬遷時搬運自己的家當（或許是要在五千五百磅重的獵物屍體旁重新紮營）。一份研究分析了三十六個不同的狩獵採集部落，發現許多部落都會在一年內遷徙好幾百英里。加拿大東北部的因紐特部落可說是專業的遷徙者。他們頻繁搬遷，一年會移動約兩千兩百英里。

我在阿拉斯加學到，搬運是件苦差事，不只打破了力量和心肺鍛鍊的界線，更會使人陷入疲憊的循環。行走讓重量更沉重，重量則讓行走時更喘不過氣。

但這個過程會形塑我們。事實上，搬運很可能比跑步更普遍。跑步幾乎只發生在打獵時，但我們為了採集會遠離營地，因此得將收穫搬運回去。大部分的分量都不大，可能只有十到二十磅。不過西班牙科學家指出，採集者有時會搬運接近自身一半體重的重擔。

那麼，或許更該說，我們人類「為搬運而生」。而且和跑步相似，我們對搬運的需求也因為科技而大幅降低。我們有賣場購物車、行李箱、嬰兒推車、汽機車、手推車、聯結車和堆高機等。

和跑步不同的是，很少現代人會將搬運重新融入生活。然而，有個現代部落並未遺忘搬運，反而張開雙臂擁抱搬運。事實上，他們的生存就取決於搬運的能力，這也幫助他們成為有史以來體能最出色的群體。

寒冷冬季早晨的七點零五分，在佛羅里達大西洋海灘，我站在傑森‧麥卡錫（Jason McCarthy）的前院裡。

他的房子是兩層樓的白色建築，裝著藍色百葉窗，和大西洋只隔了一條街，鹹鹹的海風吹過靜謐的街道。麥卡錫彎下身來，抱起他三歲的兒子雷恩，放上嬰兒車，扣上安全帶。接著，他背上設計型簡單的軍規帆布背包，裡面是他的筆記型電腦、一個花生醬和果醬三明治，以及四十五磅的槓片。槓片的目的就是為了增加重量，越重越好。

接著，他拿起另一個一模一樣的槓片，放進相同的黑色背包，說：「這是你的。走吧！」

我用力背起背包，得調整自己腿部和腹部的肌肉，才能對抗重量的拉扯。接著，我們在種著棕櫚樹的街道上前進。雖然重量不輕，但步調還算舒服。直到麥卡錫看著他的手錶：「喔，我們得稍微加快，我九點還有約。」我們的任務：前進五英里，經過雷恩的幼兒園，然後抵達他的總部。

麥卡錫伸直手臂，拉大嬰兒車和身體之間的距離，並且以介於快走和跑步間的速度前進，保持總是有一隻腳踩在地上。「我們把這稱為拉克前進（ruck shuffle）。」他說。可以想像成稍微駝背，結合了慢跑和快走的姿態。

「拉克」（ruck）是名詞也是動詞，可以指某個東西或某個動作。這個軍事用語是指士兵攜帶所有戰鬥必需品的沉重背包，而當成動詞的話，就是指在戰爭中背著這個背包行軍。這個字也可以指對士兵或平民的強烈體能訓練。

「你在戰爭中很少會需要跑步，而只要跑步，必定會負重。必定。」麥卡錫說。「你總是在拉克。」

麥卡錫的雙腿不斷彎曲再伸直，這個動作突顯出他的體格：六尺四吋，一百九十磅。體態勻稱，沒有脂肪，從頭到腳都覆蓋著一層結實但不厚重的肌肉。可以想像成迪士尼的伊卡波．克瑞恩（Ichabod Crane）[38]，只不過戴著綠扁帽。

他在二〇〇三年到二〇〇八間於美軍服役，駐紮在伊拉克和非洲。從軍並不是他最初的規劃。

大學畢業後，麥卡錫夢想加入中央情報局，成為詹姆斯・龐德（James Bond）般的特務。然而，在訓練的一年後，一位探員帶來壞消息：「我們不會為了特別行動訓練探員，而是直接從特種部隊中挑選已經完成訓練的士兵。」

「多謝這晚了一年的提醒」，麥卡錫說完便投身軍隊，希望能進入特種部隊。「剛參軍時，我不知道拉克是什麼。在陸軍的步兵學校，他們丟給我沉重的拉克，指令基本上就是『跟

上』。」麥卡錫說。接下來是空軍學校，然後是特種部隊的培訓、評估和篩選。他成功入選了為期五十三週的訓練課程，過程中充滿了學習和折磨。

「大家在紀錄片裡看到的特種部隊篩選和鑑測，都是一群人一邊操練一邊被大聲喝斥。但這在三個星期裡，大概只占了四個小時，實際上安靜多了。」他說。「任務通常會是：『這是地圖和羅盤，還有你的拉克。抵達這個目的地。』拉克的淨重大概就四十五磅了。規則是『別遲到，重量別變輕，別最後一個到。』」

麥卡錫得快速在黑暗中通過北卡羅來納州的樹林，總長約十到二十英里，只能帶著自己的大腦和拉克。「因此，我會用拉克前進，速度比我們現在再快一些。」他對我說。

才不過十分鐘，我們的汗水就已經不斷從臉頰滴下。麥卡錫和我並沒有絲毫拖延鬆懈，但看起來還是可能會遲到。於是他又加快步調。

「左邊。」他說著將嬰兒推車轉向海洋街。這條海邊的街道有許多海鮮餐廳和航海主題的酒吧。

38 譯註：一九四九年迪士尼動畫電影《伊老師與小蟾蜍大歷險》的角色。

他在特種部隊最後的訓練是「Robin Sage」，能否得到綠扁帽就取決於此。士兵被編成小隊，在深夜空降到樹林中央，測試他們是否有能力適應非典型的戰鬥方式。軍方在全國各地模擬現實的游擊戰，由其他士兵扮演敵人，發射空包彈。「每個人的拉克重量都是二十五磅，還要加上其他裝備。」他說。「接著得進行十八個小時的滲透潛入。沒辦法思考，甚至連移動都很難。」

麥卡錫說：「我開始覺得拉克是自己身體的延伸。我的骨骼密度更高，身形更精瘦但也更強壯了。我的耐力突破天際。」軍方將新通過的綠扁帽成員送到伊拉克，而拉克不曾離身。

黎伯曼等人類學家漸漸理解，搬運或許是人類演化的根基。但歷史學家一直知道，人類在狩獵、探索和戰鬥等所有攸關生死的活動中，都會進行搬運。

我們知道早期的人類會攜帶長矛、鏟子等用品，運氣好時則會有肉。人類的探勘行動從西元前一五五〇年的腓尼基人（Phoenicians）開始，攜帶著生存必需的資源深入未知。假如成功了，就能帶回珍貴的香料、金屬、資訊和更多資源。

「在軍中，你總是會負重，無論是什麼，沒有例外。」麥卡錫說。「拉克是特種部隊士兵的基礎能力，其實對任何士兵來說都應該如此。」

史前時代的洞穴壁畫描繪著戰士們手持長矛和簡陋的盾牌，奔赴部落的戰爭。這些裝備的

總重量可能有十到二十磅。數千年前，希臘裝甲兵、羅馬軍團和拜占庭戰士，通常都穿著三十磅左右的裝備行軍。事實上，直到一八〇〇年代中期，世界各地的士兵裝備通常都介於二十到三十五磅之間。

接著，克里米亞戰爭的英國士兵裝備提高到六十五磅。士兵的負擔在兩次世界大戰、韓戰和越戰中又不斷增加。到了美軍進入伊拉克和阿富汗時，一般士兵背負的重量已經將近一百磅。

克里米亞戰爭後，英國科學家研究士兵的負重對其戰鬥能力的影響。他們發現，任何士兵在負重五十磅的情況下，都能快速且安全地行軍。大約一百五十磅後的二〇〇〇年代，美國陸軍、海陸及海軍的研究都驗證了上述發現。五十磅是士兵可以維持強大戰力的最大重量，讓他們幾乎刀槍不入，並且培養出菁英的力量和耐力。這就是為什麼軍方和相關產業如今設法減輕士兵的重量，並重新思考一百磅拉克的訓練課程。

「歷來都有所謂體能頂尖的戰士階層。」麥卡錫說。「例如希臘和羅馬的軍團，他們的訓練方式很雷同：帶上沉重的重量，進入森林中。美國特種部隊也這麼訓練。」在過去，戰士階級和一般民眾的體能差距其實不大，不過如今的差距卻是前所未見的遠。

「在美國，位於體能顛峰的是有史以來最強悍的士兵，另一端則是體能狀況奇差無比的一

般人。」他說。「而這對我們有害，對全美國都有害。」本質上來說，拉克和軍事力量息息相關。因此，美軍在這方面投入了數百萬元的研究經費。麥卡錫讀了所有的研究，可以說是極度沉迷此議題的民間科學家。他拜訪全國各地的科學家、醫生和政府人員，想了解拉克對人體的影響。

「拉克結合了力量與心肺訓練。」麥卡錫說。「對於討厭跑步的人，拉克能鍛鍊心肺；對於不喜歡重量訓練的人，拉克能提升力量。」

「那麼，這能打造出怎樣的體態？」我問。

「我們稱為超級中庸。」他說。「想想特種部隊的人吧。我們不能太瘦，但也不能有過多肌肉。拉克能創造正確的體態。如果脂肪或肌肉太多，拉克會讓你更精實。太瘦？拉克會讓你變壯，多長些肌肉。」這樣的說法近期由瑞士的研究團隊所證實。而美國特種作戰司令部的數據顯示，旗下士兵的平均體重是一百七十五磅。

南卡羅來納大學的科學家指出，一次隨興的拉克燃燒的熱量，會是一般走路的兩到三倍。

「但是根據我長距離大重量拉克結束後的飢渴感，我覺得燃燒的熱量遠超過許多研究的說法。」麥卡錫說。「在拉克訓練結束後，我會拿一罐花生醬坐下，吃掉三分之一。接著，我會把 M&M's 巧克力和燕麥片倒進罐子裡，將它們混合並吃完。就算這樣，體重還是減輕。」

更精確的數字或許出現在軍事生理學高峰會解密的數據中。研究者發現，拉克所燃燒的卡路里會因為幾項不太意外的因素而有所起伏：速度、重量和地形的種類及坡度。根據估計，麥卡錫在北卡羅來納州樹林裡的綠扁帽訓練，每小時燃燒的熱量在一千五百到兩千兩百五十卡之間。假如是背上一百磅的馴鹿，走過苔原最陡峭的部分，每小時燃燒的熱量就會在一千八百五十到兩千一百五十卡之間。

山脈戰術機構（Mountain Tactical Institute）是一所研究和訓練中心，為山野運動員和軍事作戰人員規劃體能訓練。機構的創辦人羅伯‧蕭爾（Rob Shaul）表示，拉克會考驗身體的「戰略底盤」（tactical chassis）。戰略底盤指的是肩膀和膝蓋之間的所有部位：大腿後肌、股四頭肌、臀大肌、腹肌、腹外斜肌、背肌等。拉克時，整個戰略底盤會形成整合的系統。強壯且富韌性的戰略底盤對於整體的健康體能和防範受傷都至關緊要，特別是在打獵、各種搏鬥和山野運動時。

「嗨，珍寧！」當我們接近十字路口時，麥卡錫喊道。

「嗨，傑森！」中年的交管女士回應道，一邊舉起停止的牌子，擋下前方的車流。

我們繼續進行著拉克，橫越公路，經過一排被擋下來的通勤車輛。駕駛們的表情介於興味盎然和擔憂之間，或許害怕我們是侵略城鎮的游擊隊。

又過了十分之一英里，我們抵達雷恩的蒙特梭利幼兒園。麥卡錫收走幼兒園的違禁品——雷恩吃得正高興的一包花生——然後將雷恩交了出去。

又走了十五分鐘，麥卡錫和我抵達目的地：GORUCK 公司的總部。

公司位在興建於一九六八年的磚造建築，距離大海只隔了兩條街。我進入寬敞的辦公室，四周的牆面都是磚頭。牆上裝飾著裱框的軍事照片和電影海報，最遠端則掛著六乘十英尺的美國國旗。

房內有四組辦公桌，每張桌子後頭坐的不是看起來很普通的上班族，就是全身刺青的前特種部隊士兵。所有人的體格都很精實，超級中庸。

麥卡錫在退伍後成立 GORUCK。「特種部隊的成員可以拿到最好的裝備。」他一邊脫下拉克，一邊告訴我。「你通常沒辦法用普通的背包裝三十五磅的重量。我希望能製造軍規的拉克，但要在紐約街頭看起來也很稱頭。你可以帶去辦公室，裝些重量，下班後就能拉克了。」

他這麼做了。第一個 GORUCK 包的設計花了大約三年。外觀是黑色的，美國製造，容量二十六公升，承重遠超過任何人能負擔的。

最初的客戶都是軍人，會在基爾庫克和費盧傑的突襲戰中使用。他的名氣很快就傳開，美國菁英士兵的訂單穩定地湧入。然而，麥卡錫比較難接觸到一般的美國平民。「我以為全世界

都會排隊買我的拉克。」他說。「但畢竟普通的體育課不會教拉克。」

他想出了絕妙的點子來宣傳自己的公司。雖然在商業方面是個新手，但他說自己「知道軍人的做事方式」。

他稱為「GORUCK 挑戰」：人們組隊參加，每個人的拉克重量都不能低於三十五磅，並且在十二小時內行進十五到二十英里。沿途，他們會完成麥卡錫指派的小組挑戰，其中包含將三百磅的木頭搬運一英里，或是在沙灘的海浪中進行拉克負重運動。如今，參與挑戰的人已經累積超過二十五萬。他們由兩百五十名具實戰經驗的特種部隊士兵指導：海豹部隊、綠扁帽、護林員、三角洲部隊、海軍陸戰隊特種作戰隊員等。

世界各地也出現數百間「拉克俱樂部」。這些拉克愛好者們共減輕了數千磅的體重，身體更加強壯，並形成活躍的社群。他們也進行許多艾略特所說的極限活動——GORUCK 的活動長度從六小時到四十八小時都有。

「我發現，面對挑戰是美國 DNA 的一部分。就像甘迺迪說的，『我們選擇登月……以及進行其他活動，理由並不是因為很輕鬆，而是因為它們很艱辛。』」麥卡錫說。「但我們現在已經成為人類這物種成功發展的犧牲品。現在，人們開始抗拒體能上的挑戰，主要是因為當一切太過輕鬆時，任何困難都顯得遙不可及。」

「任何特種部隊的人都會說：體能的挑戰對人生有著無限助益。做些困難的事，生命其他部分相較之下就輕鬆多了，你也會更懂得珍惜。」麥卡錫說。「如果不做些體能上的挑戰，我們可是會生病的。有太多證據都顯示，我們必須多流汗、到戶外去、融入群體。這不是我個人的創見，只是在提醒大家，我們天生就是如此。如今的不同之處在於，體能挑戰變得很新潮，對吧，摩卡？」

「就是這樣。」回答的人看起來快五十歲，全身刺青，飽經風霜，坐在辦公桌前。他的綽號是摩卡，因為他每天都要喝八杯濃縮的摩卡咖啡。我後來才知道，他的另一個綽號是「百萬男」，因為三十多年的特種任務對他身體的傷害，讓美國政府得投入這麼多錢來修補。

我的好友威廉・艾倫（William Allen）最近也提出類似概念。他曾是美國海軍陸戰隊的軍官，也是賀彭投資（Harpoon Ventures）的共同創辦人，這間快速成長的公司將重心放在國防科技的創投上。「你若能有意識地讓自己處於身體的不適，並且理解其中的好處，也就是心智上的韌性，就能形成所謂的『堅韌泉源』。」他說。「我的生意夥伴曾是海豹部隊的一員，和我從零開始成功打造了創投公司。我們並沒有什麼特殊之處，沒有特別聰明或家財萬貫。相反的，我們知道真正重要的是什麼，並且能從堅韌之泉汲取能量。這樣的泉源來自軍中的種種考驗，訓練我們承受壓力、更加努力，並且能單純地忍耐下去。」

奉行這套理論的不只有菁英士兵而已。麥卡錫甚至將健康世界的許多重磅人物都拉進拉克的大坑中。

當天晚上，我們就坐在波拉克家的客廳裡，吃著外送的泰國菜。彼得和艾咪‧波拉克（Peter and Amy Pollak）夫婦是梅奧診所的心臟科醫生。

艾咪是預防心臟病學醫生，專長在女性心臟健康。她有一頭金紅色長髮，說話語氣輕柔，臉上隨時帶著笑容。她是那種能讓人心情一振、放下戒心的醫生，能讓身體狀況最嚴重的病人也安心下來。艾咪會進行複雜的醫學檢查，評估患者心臟疾病的風險，接著引導病人從事他們不斷逃避的健康活動，如運動、吃得更加康、紓解壓力等，以降低心臟手術的機率。

「假如他們不聽我的話，就會被送到彼得那裡。」艾咪說。彼得是心臟外科醫生，用手術刀、心臟支架和其他侵入性方法，減低患者的死亡率。脖子以上看起來，他就是個普通的四十多歲醫生。他的灰髮稍微稀薄，帶著眼鏡，看起來有點書匠氣。但脖子以下，他的體格結實，就像麥卡錫特種部隊的弟兄們。

歷史上第一位以運動作為處方的醫生，是西元前六〇〇年北印度的蘇胥如塔（Susruta）[39]。他注意到活動不足的患者往往更容易生病，並說：「但疾病面對習慣定期運動

的人，就會逸散消失。」

早期的希臘醫生和哲學家相信，運動可以讓身體溫暖、變瘦，並清除不健康的體液。羅馬角鬥士的醫生蓋倫（Galen）相信，任何需要「激烈動作」和「沉重呼吸」的活動，都會讓身體變瘦、讓肌肉變硬強化、增加血肉（肌肉量），並增加血容量，達到「好的狀態」。他認為這樣不但能治病，也能預防疾病。

在工業革命前，歷史上第一位流行病學家：義大利醫生伯納迪尼·拉梅齊尼（Bernardini Ramazzini）注意到工作和疾病間的關聯。他發現，和裁縫或皮匠等靜態職業相比，活動程度較高的職業，像是需要奔跑送信的信差，染上疾病的頻率比較低。

工業革命改變了美國人的生活方式，美國醫務總監辦公室在一九一五年發布的報告指出，許多曾經罕見的疾病發生率都越來越高，特別是心臟疾病（傳統上最主要的致命疾病是肺炎、結核病和腹瀉，但現代醫學讓這些疾病都不再是問題）。

報告提到，心臟疾病似乎在靜態工作者身上特別普遍。五年後，另一份報告顯示了工作上的體能要求和壽命長短之間的關聯性。從事的工作越是需要勞動，壽命似乎就會越長。

然而，這些幾乎都只是看圖說故事，科學上的意義無異於：「嘿，真巧。」

第二次世界大戰後，倫敦流行病學家傑瑞·莫里斯（Jerry Morris）在搭公車時，想到了嚴

謹的科學證明方式。倫敦雙層巴士的司機工作時有九〇％都是坐著；相對的，巴士的車掌則不斷爬樓梯。莫里斯開始系統性研究這些人和他們的心臟病機率。

研究結果顯示，車掌出現心臟病的機率低了六一％。

至今，科學家和醫生仍在了解運動帶來的無限好處。國家衛生研究院近期投注一億七千萬美元於一個名為 MoTrPAC 的研究計畫。團隊領導人告訴我：「我認為，我們將對運動有嶄新的了解。」

「我的患者中，大部分只是需要更多運動而已。」艾咪說。「就這麼簡單。」他們通常是並不處於體能巔峰的人，因此，額外的運動幾乎就能創造奇蹟。

《英國醫學期刊》（British Medical Journal）的主編費歐娜‧蓋德利（Fiona Godlee）近期刊登了一封文章，標題是「奇蹟治療」（The Miracle Cure），內容寫道：「奇蹟很難發生，因此，面對任何宣稱百分之百安全有效的療法，都該抱持懷疑的態度。但或許只有一個例外：體能活動。」

39 譯註：又譯為妙聞仙人，是古印度外科醫生和阿育吠陀學者，被譽為「印度外科學之父」。

「身體活動程度較高的人，罹患心血管疾病、癌症和憂鬱症的比例也較低。有越來越多的科學得以佐證。」她寫道。

艾咪在盤子裡盛了些綠咖哩，開始說明不同運動相對的好處。「走路很棒，我所有的患者都能散步。」她說。「然後，假如走路時能背著有一點重量的背包，就能提高挑戰性和心率。」

艾咪和彼得夫婦都投入拉克的懷抱，因為拉克的可行性就和走路一樣，且能循序漸進地提高對心臟的壓力，藉此提升心肺強度。而根據大量醫學文獻，心肺越健康，就越能預防幾乎所有當今常見的死因。

心臟病是現代疾病中的連續殺人魔，殺死了超過二五％的人──每三十七秒就有一位美國人死於心臟病。美國心臟協會指出，只要稍微提高體能，大約就是把跑步的最高時速從五英里提高到六英里，就能將心臟病的機率降低三○％。

接下來是癌症，殺死二二・八％的人。《腫瘤學年鑑》（Annals of Oncology）上的研究指出，體能頂尖的人在癌症致死率方面，會降低四五％。

還有各種意外，約占了六・八％。《急救醫學期刊》（Emergency Medical Journal）上的研究指出，假如不幸遭遇嚴重車禍，良好的體能將減少八○％的死亡率。假如必須動手術──無

論是緊急手術或事先規劃的——體能較好的人面對的併發症較少，復原速度也較快，這是巴西科學家的發現。

肺部疾病造成五・三%的死亡。西北大學的科學家指出，體能較佳的人，肺部出現疾病的風險低了二・八倍。近年的新冠病毒會攻擊肺部，可能造成肺炎，進而導致死亡。《流行病學年鑑》（Annals of Epidemiology）上的研究發現，體能較佳者和較差者相比，演變為肺炎的風險較低。而美國疾病控制與預防中心發現，感染新冠病毒且罹患可預防的生活方式疾病者（亦即體能不佳），住院的機率高出六倍。

沿著死因清單再往下看：中風、糖尿病、阿茲海默症等。健康的體能可以預防大部分的疾病。體能不佳導致的後果如同抽菸，甚至比抽菸還糟。研究顯示，抽菸能讓預期壽命減少十年，而體能不佳所造成的影響，則可能減少多達二十三年。國家癌症研究所和約翰霍普金斯大學的研究指出，一個人越常承受運動帶來的不適，面對死亡的抵抗力就越高。一個大型研究發現，體能只要有微幅提升，猝死的機率就會降低一五％。

事實上，沒有所謂的運動「過度」。約翰霍普金斯大學的科學家發現，運動頻率超過政府推薦量三到五倍的人，死亡率會大幅降低。也就是一週運動四百五十到七百分鐘，或是七到十

二小時。

　　很多人以為，過度運動會造成心臟病。但即便運動量達到政府推薦的十倍，亦即每週二十五個小時，也不會造成額外的風險。里奇倫的研究指出，哈扎人的運動量差不多就是如此，但沒有出現「任何心血管疾病風險因子的證據」。

　　以往幾乎每個時代的生活方式，都能提供人們相當於一週四百五十分鐘的運動劑量。直到人類大規模進入人工的環境，坐在辦公桌的螢幕前，才失去了運動這藥方。於此同時，大量的證據都讓醫生們相信，生活方式和祖先越接近，似乎不只能幫助對抗疾病，甚至能帶來痊癒。

　　「你聽過『CLEVER』研究嗎？」彼得問我。這項研究似乎在心臟學界引發熱烈討論（CLEVER 是英文 Claudication: Exercise Vs. Endoluminal Revascularization 的縮寫，意思是「跛行：運動或腔內血管重建」）。

　　這項研究是針對「血管性跛行」（artery claudication），這個狀況好發於運動不足的人，其腿部動脈會被脂肪斑塊阻塞。患者會感到疼痛，中風或心臟病機率提高，也可能因此不能再走路。挪威科學家指出，發展至此，患者除了生活品質大幅降低外，死亡率也跟著飆升。

　　研究的參與者分成兩組，一組在阻塞的動脈中安裝支架，另一組則每週選擇三天走路一小時。接著，醫生在六個月和十八個月後分別追蹤他們的狀況。

當然，手術很方便。只要去醫院，麻醉，醒來就解決了。但除非必要，彼得並不想把患者切開。因為手術有併發症的風險，可能導致情況更加惡化，而且通常無法解決症狀背後的問題。假如運動的效果和手術一樣，那麼比手術安全也便宜多了。

「基本上，這兩組人沒什麼差異。」彼得說。兩組人疼痛的減輕狀況相同，走起路來都輕鬆許多，也能更常走路。

「雖然他們沒測量這個，但運動組的整體狀況很可能更好些，因為運動帶來的好處絕不只改善動脈狀況而已。」彼得說。運動還能降低癌症風險，讓患者更強壯，裸體時也更好看些，好處族繁不及備載。

根據《新英格蘭醫學期刊》上的研究，運動的好處也勝過其他藥物。科學家找來兩組即將發展為第二型糖尿病的受試者。一組服用最常見的糖尿病藥物二甲雙胍（Metformin），另一組則只是每天運動十五分鐘。

「我擔任這個研究運動介入部分的顧問。我記得當時非常失望。」參與該研究的國家衛生研究院科學家溫蒂．克賀特（Wendy Kohrt）表示。「我認為這個運動量的標準設得太低。」

科學家在三年後進行追蹤。「運動介入不只有同樣的效果，甚至還更好。」克賀特說。服藥的人糖尿病發率降低三一％，這還不差，但和運動組比就相形失色了。運動組的發病率降

了五八％，效果幾乎是兩倍。「我想，這份研究證實了吃藥以外的事，也可能達到治療的效果。」克賀特說。

當然，這不代表運動能治百病。但在中風的治療和憂鬱症的緩解上，運動的效果通常很出色。運動和抗憂鬱藥物會在腦部造成類似的變化，使海馬迴體積增加（憂鬱症會導致海馬迴萎縮）。這就是為什麼美國心理學會如今建議心理醫生開立運動處方。

「在退伍軍人的議題方面，很多人討論心理健康，但幾乎沒有人提到身體健康。」麥卡錫說。「假如退伍軍人能出去運動，把身體狀態調整好，就能得到許多好處。我的意思是，看看我就知道了。」

「我喜歡拉克的理由之一，是對力量的要求。」彼得說。他指出，和走路或跑步相比，拉克需要用到的肌肉更多。「肌肉很飢渴。更多的肌肉，就需要更多的血液，這代表你的心臟得更努力工作。」

力量的研究和心臟的研究結果相仿。一個人越強壯，死亡的機率就越低。有些科學家甚至相信，強壯的肌肉比強壯的肺更重要。

「肌肉會引起、控制和調節你的行動能力。假如你失去肌力，無法移動，身體其他部位很快就會崩潰。」安迪・蓋爾平（Andy Galpin）這麼說。他是加州州立大學富勒頓分校生化及分

子運動生理學實驗室負責人，也為美國太空總署進行研究。

瑞典的研究發現，在大量男性群體中，最強壯者在二十年內的死亡率最低。即使研究人員排除了從重量訓練中獲得的心血管益處，結果依然不變。另一份研究顯示，健康的肌肉會控制血糖，並減輕發炎。血糖和發炎可以說是現代人的殺手，也是幾乎所有重大疾病的潛在原因之一。

另一份研究蒐集了將近兩百萬健康人的數據，結果顯示握力和腿力最強的人，在接下來二十年內的死亡率分別降低了三一％和一四％。

幾乎所有的研究者都同意，力量和心肺並不是二擇一的選項。「耐力不是肌肉訓練，可能甚至連肌肉維持都算不上。」克賀特說。她擔任聯邦諮詢委員會的委員，每年的體育活動守則都會根據他們提出的報告來撰寫。「這就是為什麼我們會建議，每個星期除了一百五十分鐘的耐力心肺訓練外，也要進行阻力訓練，來增加肌肉和維持肌肉量。」

「因此，拉克對女性來說特別有益。」麥卡錫的妻子艾蜜莉說。她也一起參與了我們的晚餐。她是中央情報局的退役探員，現在和麥卡錫共同經營 GORUCK。「不需要上健身房，也能提升力量。」

「此外，拉克不像跑步那樣，可能提高受傷的機率。」艾咪補充。負重似乎能讓一般人更

加強健，心臟和肌肉都更強壯，關節的韌性也更高。

麥卡錫最近造訪滑鐵盧大學，和史都華・麥蓋爾（Stuart McGill）見面。麥蓋爾是健身和背部健康方面的權威。「世界各地的軍方都選擇以拉克作為身體和心理鍛鍊的工具，這並不是巧合。」麥蓋爾告訴麥卡錫。「不需要冒著很高的風險，就能提供磨練，讓他們更加強悍。」

一份分析發現，二七％到七〇％的業餘或競賽型長跑選手，幾乎每年都會有一段時間，因為過度使用關節或肌肉而受傷。我們的靜態生活似乎擾亂了運動模式，造成肌肉的不平衡。這通常造成人們在剛開始運動時受傷。

匹茲堡大學的科學家研究最常導致特種部隊士兵受傷的活動項目為何。跑步高居第一，受傷率比拉克高了六倍。

以膝蓋為例。《體育與運動科學及醫學》期刊上的研究發現，跑步時每一步膝蓋所承受的力量，是身體重量的八倍，而走路時則僅有二・七倍。因此，實務上來說，體重一百七十五磅的人跑步時膝蓋得承受一千四百磅，走路則大約四百七十磅。

雖然極簡主義的赤腳跑步一開始很吸引人，但回顧《運動健康》（Sports Health）期刊中的許多相關文獻，和穿著傳統運動鞋相比，赤腳並未使運動傷害降低[40]。麥卡錫說：「有一種運動傷害叫『跑者膝』（runner's knee），可不是亂取的。」

麥卡錫請教了維吉尼亞大學的科學家，了解到拉克相對的膝蓋負擔。假如上述的人背了三十磅的拉克，那膝蓋的受力就會提升到一步約五百五十五磅。

這個數字雖不是微不足道，但大約只是跑步的三分之一。此外，根據南卡羅來納大學科學家的研究，拉克對心肺帶來的好處是相同的。

走路的受傷率約為一％，這個數值在負重後會提高。但根據英國和美國軍方的研究，只要重量小於五十磅，風險仍算是可以忽略（體重小於一百五十磅的人，選擇的重量幾乎肯定會小於五十磅）。

「拉克是很棒的社交運動，因為負擔的重量可以個別調整。」麥卡錫說。「我常常和我媽一起拉克，她背負十磅，我背負五十磅。我們的前進速度相同，也能達到相同的運動效果。可以和其他人一起進行的戶外運動，這是最重要的概念。這是人類演化的趨勢，會帶給我們快樂。」

40 原書註：可能的原因有很多。西方人轉換成赤腳／極簡跑步的速度往往太快，且在鋪柏油的路上練習，平均體重也比較重。一般來說，在開發中國家赤腳跑步的人運動傷害較少，往往是因為：⑴從幼年時就這麼跑步；⑵在柔軟的土地上跑；⑶體重較輕。

人類是透過與朋友一起從事體力勞動演化而來的，社交與努力密不可分。《自然》期刊上的研究指出，一邊社交一邊打獵或採集，能提高成功和存活的機率。而《心理學前沿》（Frontiers in Psychology）期刊上的研究也顯示，即便是現代人也比較容易維持具有社交性質的運動習慣。

波拉克家和麥卡錫家常常一起進行拉克。他們背上拉克，帶著孩子們和狗狗，邊走邊聊近況。GORUCK 的總部每個星期三也有團體拉克活動，有時候該地區會有超過五十人參加。

「很容易把拉克結合在你習慣的事物中。」艾蜜莉說。在上班途中，或是前往餐廳或咖啡廳的路上，或是背著輕重量到雜貨店，再裝滿東西回家。「很多人誤以為運動就是健身房三十分鐘的課程，或是在跑步機上盯著螢幕。」麥卡錫說。

里奇倫贊成他的說法。他給我看一張網路瘋傳的照片：一群人搭著電梯，而非走樓梯到洛杉磯的健身房。他說：「這張照片是我們對運動想法的縮影，認為只要活動這半個小時，其餘時間就可以坐著不動。」

「當人們說，『基因好的人真好』，我都會叫他們拿手機出來。」麥卡錫說。「幾乎每個人一天都只走四千多步。其實大家只需要多動一些，是不是拉克都無所謂。我只是覺得，拉克的門檻很低，好處又多。」

「但你販售拉克。」我說。「人們難道不會懷疑你的推薦動機嗎？」

「的確，我在賣拉克。」麥卡錫回答。「但這裡是美國，而我們相信商業能帶動社會的改變。我們希望人們更常出去活動，越是活躍，就代表我們越成功。重點不在於多少人的櫃子裡放了我們的拉克，而是多少人實際在戶外使用它們。」

他繼續說：「其實我們做的事沒什麼創新。自從使用雙腳走路讓雙手自由後，人類就開始負重。我們只不過是推廣相當簡單，而且打從人類的起源就帶來許多益處的活動罷了。」

我想到蓋爾平告訴我的一點：「假如我說：『我們去健行兩個小時，或是做自身體重的硬舉，或是來練習拳擊搏鬥』，恐怕都會給你壓力，這樣問題就大了。我不是說這些活動不該有挑戰性，但你應該要能好好地進行任何體能活動。」在追逐更高生活品質的同時，我們讓舒適削弱了我們自然的運動能力和力量。如果缺乏有意識的不適和刻意的運動——努力對抗舒適潛變的現象——我們就會變得越來越體弱多病。

八〇%

東尼先抵達營地。他扔下背包，發出砰的一聲。威廉也到了，把背包放下。東尼從鋁製水瓶中喝了一大口水。

我靠近他們，脫掉背包一邊的肩帶，小心地將重心轉移到另一邊。威廉上前來幫我取下背包，內側朝下放著，讓鹿角對著天空。

我茫然地走開，找到一片柔軟的苔蘚躺下。開始下雪了。

這不是「跑者的愉悅」（Runner's High），而是「負重者的愉悅」吧！腦內啡在我的血管中流竄，而驟然減輕的重量讓我覺得自己彷彿在苔原上方飄浮。我的能量早就用光了，腿完全動彈不得，肩膀和軀幹幾乎麻木。因此，我癱軟在苔蘚上，沉浸在愉悅的荷爾蒙中，讓雪花輕輕落在臉上。

但只持續了一下子。

「要吃肉排嗎，孩子們？」威廉問。我立刻抬起頭。他正在翻動那一大袋肉，徒手取出一

塊十八英寸圓柱型的肉。

我坐了起來。我做了超過十小時的體力活，其中五小時的激烈程度更是我一生未曾體驗過的，此刻已經完全無法進行稍微複雜的思考了。但我殭屍狀態的大腦直覺地對肉類有反應，渴望補充所有消耗掉的卡路里。

在帳篷裡，我打開瓦斯爐，威廉則用刀子處理馴鹿的背脊肉。他切下一英寸厚的肉排，接著再切成一口大小的肉塊。

「看看這個……」東尼哼著歌。他拿著一顆洋蔥，以及一些從家裡帶來的美味醃肉調味料。走了數百英里的路，就只為了這一刻。

威廉看見了，發出彷彿孩童聽見父母要買冰淇淋的歡呼聲。這聲「噢耶！」聽起來介於嬰兒和鴿子之間。

東尼拿出刀，開始分解洋蔥，一片片剝下。當威廉繼續切肉時，洋蔥就在平底鍋裡滋滋作響。

紅褐色的肉塊落在平底鍋上，發出劈啪聲。威廉加了調味料，營帳裡充滿晚餐的聲音和味道。外頭的雪越積越厚，讓空氣的濕度提高。我們呼出的氣都凝結成一片白霧。

「好啦。」東尼看著我說。「你的公鹿，你該吃第一口。」

威廉把刀子刺向平底鍋，遞給我一塊肉。當我伸手把它從刀尖上拔起時，指尖一陣灼熱。

我咬了一口。

就像肋眼牛排一樣軟嫩，但更多汁，也沒有那麼肥。調味完美。比我這輩子吃過的任何肉都還要美味。

當然，如果要和紐約市高級牛排館的肉進行盲測，這塊肉大概沒有勝算。但食物美味的程度取決於情境。研究顯示，根據不同的因素，人們對同一道菜的口味可能會有起伏變化。例如用餐環境、對象、飢餓程度；以及，很顯然的，取得的難易度。

我們各吃了一份冷凍乾燥晚餐，並共享了三磅的肉。瓦斯關掉後，帳篷變得越來越冷。我們都鑽進睡袋裡。

東尼說，肉的香味今晚「大概肯定」會引來灰熊。我告訴他高中幾何學老師的故事，也就是灰熊如何把年輕水手的頭給一掌扯下來。

「大概是胡說的。」他說。接著我們陷入沉默。

我的體力完全透支。先前缺乏鍛鍊的背部、屁股、肩膀、側邊、腹部的部位，都像是從數十年的沉睡中醒來。但我沒有被擊垮，沒有哪裡隱隱作痛。這是一種滿足的疲憊感。

北極迫使我進入了可以稱之為「基本動作及姿勢」的狀態。我隨時得負重。當我坐下時，

不管是蹲著還是坐在結霜的岩石地面上，石頭都會壓迫我的肌肉。觀察動物時，我沒辦法維持相同的姿勢超過十五分鐘，更別提八個小時了。當堅硬的地面讓我疼痛時，我就得不斷換姿勢。

追蹤動物時，則得壓低身體，艱難地走上數百碼。又或是趴在泥土地上，匍匐前進。即使睡覺時，也常採取奇怪的角度，過薄的睡墊讓我輾轉反側。

這些動作和姿勢在這裡都是不得不然，卻幾乎已經從現代生活中抹除。

「很多運動的人追求的是無限的心肺或肌力強度。」和許多職業運動隊伍合作的物理治療師凱利·史達拉特（Kelly Starett）告訴我。「人們對運動能力也應當有同樣的要求。許多人可能好幾個月都不曾好好活動他們的關節。人類正在退化中。」

想像美國一般上班族的一天：在有枕頭、高度及腰的床墊上醒來。將雙腳放到地上。在屋裡稍稍走動，然後坐到車上準備上班。到達辦公室後，坐在辦公椅上，椅子有著按鈕和轉盤，能調整到最符合人體工學的舒適度。工作坐了一整天後，回到車上，開車回家。坐在餐桌前吃晚餐，坐上沙發看電視。接著回到平躺的姿勢睡覺。不斷重複到退休那天。

生物力學家凱蒂·包曼（Katy Bowman）告訴我，許多現代人都患有「圈養疾病」（diseases of captivity）。她將現代人比喻為圈養的殺人鯨。「圈養的殺人鯨背鰭會下垂。在自然界中不會

有這個問題，因為每天游數百英里使背鰭有足夠的負荷力，能維持直挺。」

而人體的理想負擔是每天搬運、行走、跑步、深蹲、挖掘等。雖然沒有下垂的鰭，但我們會出現運動能力低落、疼痛和慢性疾病。

包曼認為，人們運動能力低落都是自己造成的。孩童能完全掌握自己的關節，可以輕鬆做出深蹲、弓箭步、高舉過頭等動作。但只要不使用，運動能力就會退化。孩子們終究得坐在課桌椅前，接著再像每個美國人那樣，坐在辦公桌前。然而，梅奧診所的研究者指出：「簡單來說，人類天生不適合整天坐著。」

透過運動，我們能發展得越來越好。研究顯示，進行全方位的運動後，或許就能喚醒休眠的抗老化細胞。相反的，根據《體育與運動科學及醫學》期刊上的研究，如果缺乏全面性的運動，可能會造成細胞適應不良，讓人們更可能加速衰老虛弱的過程。

許多研究都顯示，重新找回失去的運動能力，就能治療其中一項險惡的圈養疾病：背痛（這只是一個例子而已）。

大約八〇％的美國人一生中都會經歷過背痛。有四分之一的人表示，他們幾個月前有背痛過。美國是背痛發生率最高的地方，背痛也是人們看醫生或請病假最常見的理由。背痛每年造成一千億美元的經濟負擔。

背痛的原因有時可以由醫生透過掃描成像來檢查診斷，如椎間盤受傷、腫瘤、骨質疏鬆症或骨折。但是有八〇％的背痛被列為「非特異性」，指的是醫學上看不出原因的痛。哈佛醫學院的科學家估計，非特異性的背痛中，有九五％是源自於我們的生活型態。我們都被現代的環境所圈養。

和人類學家黎伯曼談話時，他向我解釋，這樣的背部疼痛會呈現 U 形曲線。

想像一張統計圖，縱軸是疼痛，橫軸是活動程度。數據會呈現 U 形。這意味著最疼痛的群體會是活動最多和最少的。疼痛程度最低者位於 U 形底部，代表活動程度適中。黎伯曼指出，值得注意的是結果顯示，從事我們認為的「背都要斷了」的勞力工作者（backbreaking work），承受的背痛和坐辦公室者差不多。舉例來說，中國北方三八％的農夫在幾個月內曾經背痛，而坐辦公室者的比例則在三三％到四六％之間。澳洲的研究則發現，進行多樣化體力勞動者，經歷背痛的機率較低。

乍看之下，進行過多勞動似乎是不好的。然而，另一組數據揭發了真相。源自「過多」勞動的背痛，通常是由於專注於一項體能活動而忽略其他活動。「或許出自某種奇怪的、古人不曾進行的活動。」黎伯曼說。「以前可沒有人得整天搬運快遞的紙箱。」活動太少也是類似的問題，只是它是由一種奇怪、異常的缺乏運動所導致，整天就只有坐著、站著和躺下。

「我們人類曾經是非常活躍的運動通才。」包曼說。但如今，大部分的活動都已經外包給機器、椅子、柔軟的床和各種現代發明。「滿足日常活動需求的運動通才幾乎已不存在了。」包曼表示。

在過去，即便是靜態時刻也不代表完全的懶散。研究顯示，狩獵採集部落休息的時間其實和我們差不多，但他們似乎沒有慢性背痛的問題。

黎伯曼向我解釋，假如想了解這個現象，或許可以思考坐在搖椅、板凳和蹲坐的差別。

「和板凳或蹲坐相比，有靠背的椅子需要的身體活動更少，因此更舒適。」他說。

當我們坐在舒服的椅子上，與其說是坐著，不如說是融化在軟墊中。身體的每塊肌肉都會鬆弛，彷彿進入腦死狀態。「但我們的身體並不適合椅子。」黎伯曼說。

里奇倫曾進行實驗，想知道狩獵採集者的休息姿勢如何影響肌肉活動。他們大多蹲坐或坐在地面上。「蹲坐或沒有靠背地坐下，想當然耳會大幅提升他們下背肌肉的使用。」里奇倫說。以蹲姿或跪姿休息，會輕度使用下身或軀幹的所有肌肉。坐在板凳上需要費的力氣較少，但還是得使用核心肌群和背肌才能維持挺身。

重點是：「人類的生理演化很可能包含了大量的不活動狀態，但在靜態時肌肉仍然有所活動。這意味著現代都市人口習慣的坐姿，其實是一種不活動的不協調狀態。」里奇倫在研究中

寫道。這樣的理論稱為「不活動不協調假說」（inactivity mismatch hypothesis）。

舒服且支撐力極高的椅子、沙發和床，代替了我們的肌肉原本要做的事。而肌肉如果不使用，就會流失。僅僅十天不使用某個肌肉，就會造成顯著的弱化和縮水。

接著，當肌肉弱化的人想俯身搬東西，或是變化姿勢時，脆弱的身體就會損壞。這很可能就是背痛在多數舒適社會中如此普及、在運動通才身上卻不存在的關鍵原因。舉例來說，在亞洲和中東等地的人會以蹲姿休息，因此臀部和下背的問題就較為罕見。

當現代的疼痛發生時，我們不會傾聽身體想說的話。疼痛曾經是演化上的優勢，如今依然，是大腦向我們示警的方式，警告我們可能會受傷或面臨威脅。不適的感覺會提示我們做出改變，來提升健康和安全。然而，我們卻用藥物、手術或休息來強迫大腦閉嘴。這些治療固然簡單，但證據顯示，並不能真正解決問題。「休息、鴉片類藥物、脊椎注射和手術，都無法減緩背部相關的殘疾，或是長期帶來的影響。」來自全球的十二位醫生和科學家團隊寫道。他們研究了所有關於背痛治療的證據。

背痛是開立鴉片類藥物處方的主要原因之一，但科學家發現，藥物只能暫時止痛，而沒有長期的效果。為了要讓狀況更緩解，患者就必須增加用量和藥效，這導致將近二〇％的患者出現成癮問題。事實上，研究顯示，使用強效止痛藥來治療背痛，是「鴉片類藥物氾濫」（opioid

epidemic）的關鍵原因。

　手術也是種選擇。先別管價格了。辛辛那提醫學院的研究者追蹤了大約一千五百名勞工，他們都有嚴重的背痛，甚至導致無法工作。一半的參與者接受手術，一半則否。兩年過後，七五％的手術者仍然承受著強烈的背痛，沒辦法回到工作崗位。但有六七％沒有動手術的人，卻回去工作了。動手術的人當中，三六％出現併發症，二七％需要二次手術，而鴉片的總使用率較未動手術者更高。

　「但現代人已經成為電腦的奴隸，想著：『只要有運動就好。只要到健身房去，運動個四十五分鐘。』」背部健康和體能專家麥蓋爾說。「這在強度和負擔上都有問題。」他的研究顯示，和完全不動的懶人相比，坐了一整天才去健身房的人更容易出現背部功能失調的問題。

　「我知道很不公平。」他說。

　比較健康的做法，應該是一整天都加入溫和的運動。」麥蓋爾說。讓身體經歷各種可能的動作：深蹲、弓箭步、棒式、鉸鏈、懸吊、扭轉、搬運、彎曲等。里奇倫的研究則支持了以蹲姿或跪姿休息，而非癱坐在椅子上的益處。

　或許可在日常生活中加入負重。研究發現，拉克不只與下背痛沒有關聯，甚至有助於預防背痛。重量讓我們不得不脫離坐辦公室者常見的彎腰駝背姿勢，並且得使用所有的核心及臀部

肌群。根據克里夫蘭醫院和包曼的研究，這些肌肉尤其會隨著久坐而削弱，加以強化就能有效預防背痛。

麥蓋爾說，負重會逼迫人們站直，並鎖緊肌肉來保護脊椎。舉例來說，麥蓋爾本人就曾經用公事包訓練法──單側負重行走，身體保持垂直──來修復舉重選手受傷的脊椎。

「這是一種很棒的運動。」他說。而且隨時隨地可以進行。

──

當我醒來時，帳篷裡很亮。東尼聽見我拉開睡袋，也動了起來。

「幾點了？」他問。

「早上九點。」

我們睡了將近十二個小時。威廉還沒醒，所以我們悄悄泡了咖啡，拿到外頭。杯子冒出的蒸氣讓我的眼前朦朧，我看著周遭的景色。白雪覆蓋了地面和丘陵，地平線上仍掛著一彎斜月。

唯一的聲音是遠方微弱的潺潺溪流。

我們回顧前一天發生的一切。公鹿登上土丘的時刻。我們注意到牠的跛足。牠歷經風霜的身體和壯觀的鹿角，訴說著充滿故事的一生。

「我想知道牠為什麼跛腳。」東尼說。「我猜是因為打鬥，但也不可能確定了。你開槍的

那一幕，碉堡山在我們後方。太壯麗，太美了。」

我告訴他，將鹿肉打包帶走的過程累得不可思議，我難以忘懷。

「在這裡，你會對自己和身體有更多認識。」東尼說。「威廉和我才聊過，我們都覺得你的表現超出我們的預期。」

我不確定這是在稱讚我的能力，還是不經意地挖苦，於是繼續啜飲咖啡。

東尼發現了，連忙補充：「不……我是說，沒有人知道這是多麼大的挑戰。擔任狩獵嚮導的朋友常常告訴我，有些客戶為了打獵在健身房裡鍛鍊了一整年，但是到了野外一、兩天就決定放棄。有些二人還會給嚮導大筆小費，請他們搬運全部的肉。因為這樣的經驗是健身房無法複製的。」

威廉從帳篷裡出來。他的頭髮亂得像田鼠窩，穿著衛生褲，靴子的鞋帶沒有綁上。

「我們需要更多他媽的水。」他說。

繼續上工了。我拿起水罐，然後往下走半英里，走向半結凍的小溪。

我們又在阿拉斯加越野狩獵了幾個星期，經歷了許多文明世界不可能出現的「褉」挑戰。

我們攀登越過陡峭漫長的山路，面對越加惡劣的天候。我們看著灰熊通過山谷——有一晚上闖入我們的營地，破壞了曬在地上的馴鹿毛皮。甚至還有一隻狐狸在營地打造了半永久性的窩巢。牠會繞行我們的三角帳，看看我們，然後拿走我們扔進附近樹叢的馴鹿碎肉。接著，牠會在附近遊蕩，等待著更多肉。東尼也成功獵捕到一隻馴鹿，鹿角的高度和寬度都很壯觀，簡直像是足球門柱。牠雄偉的身軀更是超群絕倫。

接著，某天早上，布萊恩用緊急衛星定位器材傳訊息給東尼。一場強烈的風暴正在靠近。暴雪和狂風，足以讓飛機很長一段時間無法降落。我們不想讓這趟阿拉斯加之旅持續超過五個星期。

「這樣看起來，我們得開始收拾，明天一大早就出發，孩子們。」東尼說。

那天，我們見證了大型的馴鹿遷徙。想像一下上千隻馴鹿同時移動，就像是一群螞蟻湧上

土丘。「將近三十年來，我每年都會在阿拉斯加待上幾個月。」東尼說。「我從沒看過這樣的畫面，只能用震懾來形容我的感覺。」

當晚，我走出帳篷，最後一次體驗寒冷和寂靜。太陽幾乎完全下山，柳樹的枝幹陷入黑暗，只有柳葉散發微光。天上的雲拉得很長，顏色灰暗，像馴鹿群一樣往南移動。

隔天早上，布萊恩和麥克沿著狹長的岩石地面降落。我們在灰熊的足跡和他們留下的白鮭殘骸間過了一個星期。接著，回到文明世界的旅程就開始了。

———

回到拉姆航空的康納克斯貨櫃屋後，我盡情享用新鮮的食物，吃了四顆蘋果和整袋紅蘿蔔。從科策布到安克拉治的回程飛機上，我旁邊坐著的是結束四天打獵行程的獵人。聽到我們在極圈待的時間，他們都露出驚訝又狐疑的表情。「一個月？」其中一位說。我點點頭。他只是尷尬地看著我，於是我問：「這些花生你要吃嗎？」

走進安克拉治的旅館時，我看起來就像末日電影的演員，臉上飽經風霜，鬍子和頭髮蓬亂。我的身體長出許多厚繭，布滿瘀青和割傷，也變得更結實，體重輕了十磅。我的背包和褲子有多處被馴鹿的血染紅。我臭烘烘的，聞起來像家畜養殖廠和鮭魚洄游的結合。

上個月，我整個月都坐在泥土地上，睡在泥土地上，在泥土地上拉屎。我曾把雙手插入動

物的屍體，並徒手長途搬運牠們的器官。我在撒尿時，強風曾經將尿液全部颳回我的衛生褲上。我甚至曾經在無聊時，直接用手分解灰熊大便，再用同一雙手吃早餐、午餐和晚餐。野外沒有洗手台、蓮蓬頭、肥皂或乾洗手，我只能用積雪或溪水洗手。我也喝這些未淨化的水。我從裡到外都髒透了。

因此，我回到旅館房間的第一步，就是把浴室的水開到最大，脫光衣服，用力刷掉皮膚表面的黏液，洗淨每個毛孔。我一邊抹肥皂，一邊盯著浴室地板上那堆可怕的髒衣服。為了人類好，或許還是一把火燒掉吧。

但根據最新研究顯示，把身上所有天然的細菌洗掉所造成的傷害，或許比帶來的好處更多。

史蒂芬妮‧許諾爾（Stephanie Schnorr）是內華達大學拉斯維加斯分校的人類學家。我在去阿拉斯加之前認識她。她研究原始部落的人類糞便，想更了解人體的菌叢。這不是世界上最迷人的研究，但她可以說是我們身上四‧五磅的細菌、真菌、原生動物和病毒的頂尖專家。她了解這些生物對我們健康的影響。許諾爾等科學家的研究發現，我們身上的菌叢幾乎已經算是一種器官，幫助我們維持從頭到腳的健康。

許諾爾在奧地利的研究機構和內華達大學拉斯維加斯分校都有辦公室，但她的研究主要都

在東非縱谷進行，在坦尚尼亞西北部的鹹水湖埃亞西湖湖岸。

「你去過西德州嗎？」當我們坐在乾淨的拉斯維加斯咖啡廳時，她問我。「哈扎人住的地方就很像西德州。很乾，很多石塊和灌木叢。」

許諾爾在二〇一三年曾經居住於哈扎部落。她觀察他們採集野生植物、蟲子及「看起來像樹皮和樹幹」的根莖類植物。他們也會狩獵狒狒、鳥類、羚羊和牛羚。「他們會在夜間藏身於水源附近的隱蔽處。」許諾爾說。「他們會埋伏動物，並發射毒箭。毒藥通常來自從沙漠玫瑰中提取的焦油。」

他們把所有食物帶回營地，坐在地上吃，有時候會烹煮，有時候則生吃。他們總是待在戶外。哈扎人也會洗澡和洗手，但很少，而且是在泥濘甚至充滿糞便的水坑。他們在戶外排泄，或許也曾經弄得自己一身尿液。

他們的生活模式看似是通向致命感染的捷徑，但哈扎人似乎對許多西方人的致命疾病都免疫。他們似乎不會感染克隆氏症（Crohn's Disease）[41]、結腸炎、發炎性腸道疾病（IBD），甚至是大腸癌。前三種疾病在已開發世界正快速增加，也蔓延到開發中國家。

醫界對大腸癌發生率增加感到憂心忡忡。大腸癌已經是第三大癌症，而且在健康年輕人身上越來越常見。出生於一九九〇年的人和一九五〇年的人相比，得到大腸癌和直腸癌的機率分

別是兩倍和四倍。德州大學奧斯汀分校安德森癌症醫療中心的科學家預測，在接下來十年中，二十歲到三十四歲的世代，罹患大腸癌的風險會提升九〇％。雖然這樣的風險還是很低，但越年輕的人大腸癌死亡率卻越高，因為通常診斷出來時就已經是末期了。

這個問題的答案或許已經浮現。科學家針對新興的「衛生假說」（hygiene hypothesis）進行了許多研究，發現大腸疾病和其他疾病與我們過度衛生的環境有很強的相關性。甚至連情緒、代謝和免疫力都會受到影響。

從一八〇〇年代開始，西方世界就和細菌全面開戰。人類在當時發現細菌是傳染病的起因。這場戰爭拯救了許多性命，並持續至今。然而，卻也帶來了許多意想不到的後果。

「我們認為細菌會造成疾病。但我們用『細菌』一詞泛稱所有的微生物，認為應該將它們全部除之而後快。」許諾爾說。「我們快速發展出眾多消毒方式，消毒所有會碰觸到的表面、過度清洗所有食物再烹煮，並且頻繁地清潔身體。我們用抗生素消毒體內，也避免弄髒身體。這意味著現代人接觸所有微生物的機率都大幅降低。」

但並非所有細菌或微生物都有害。絕大多數微生物對人體無害，許多甚至有所助益。事實上，哈佛大學人類學家克莉絲汀娜・華里納（Christina Warriner）指出，腸道中的細菌比銀河的星星還多。而科學家估計，會對健康造成傷害的菌種不到一百種。

人類在演化過程中，和許多微生物都發展出互利共生的關係。我們提供它們生存之處，它們則強化我們的免疫系統和抗壓能力，幫助我們預防疾病，變得更強健和有韌性。這不是什麼革命性的創見，疫苗正是基於此原理所發明的：我們的身體經歷過模擬的病毒後，產生免疫力。

我們在自然環境中，持續低程度暴露於各種微生物中，這會使免疫力強化。然而，現代人對微生物採用焦土戰術，並遠離自然環境。少了這種接觸，我們的身體反而可能更容易生病，更難對付從前軟弱無力的微生物，甚至可能把無害的微生物判斷成敵人。

許諾爾觀察到這一點，於是前往東非。她想知道在「不衛生」哈扎人腸道的菌叢，跟「衛生」的西方人有什麼差別。這或許能告訴我們，消毒和衛生究竟帶來了怎樣的影響。

檢測腸道菌叢最好的方式，就是化驗糞便樣本。也就是說，許諾爾必須請部落成員在超市買的拋棄式容器中排便並交回。

「我向他們宣導自己的計畫，而他們無動於衷。」她說。「接著，一位長者說：『我們通

常會讓糞便回歸大地，但給她也無妨。』」

糞便樣本的發現令人震驚。哈扎人的腸道有一種科學家認為「不良」、「破壞性」的病菌。但奇妙的是，哈扎人在許多方面都比「衛生」的西方人更健康。

「哈扎人的菌叢和環境直接連結，並受益於此連結。」許諾爾說。「他們的體力更好，更少生病，基本上不會得到非傳染性的疾病。」

她的發現震撼了微生物學界，讓所有人重新思考所謂「好菌」和「壞菌」。

她說，我們乾淨的生活反而造成了較高的慢性病機率。「我們什麼都要消毒，反而更容易生病、脆弱又無力。我們讓免疫系統無法有效判斷真正的威脅，這可能使整個系統失控。」

失控的系統就會出現奇怪的反應。舉例來說，可能對理論上安全的食物發動強烈反抗──例如花生。食物過敏的發生率在最乾淨的國家高得不成比例。如今，一○％的一歲幼兒會有程度不一的花生過敏。過去十年間，因為花生過敏而住院的比例提高了一倍。

許諾爾將我們衛生的微生物叢比喻為「較弱的盔甲」：「因此，我們的健康更容易遭到破壞，我們處於一種更有可能誘發疾病和造成傷害的生理狀態。這樣的改變雖然微小而緩慢，卻將我們推向疾病。」

相對的，居住在未消毒環境的人卻強悍許多。「或許他們能承受更多次健康的打擊，感染

疾病的機率也更低。」許諾爾說。「又或許，他們即便生病，也會對治療更有反應，更快恢復健康。」

我們對微生物的接觸不足，似乎讓我們陷入慢性發炎的狀態。倫敦大學學院的科學家表示，「在美國和其他高收入國家，個人常態性處於低度發炎的狀態……但臨床上卻不見任何可能造成發炎的刺激源。」

此外，我們的生活充滿壓力、睡眠不足、飲食不均衡、運動量不足，似乎都造成慢性疾病的快速發生。西北大學的科學家寫道：「所有重大疾病，包含心血管疾病、糖尿病、神經退化性疾病、關節炎和癌症，都和慢性發炎有關。」

許諾爾說：「我的意思是，我們也不是活在死亡的邊緣。西方工業化社會還是有許多健康的人。但我想，平均來說，我們還是更容易罹患慢性病。」微生物叢並非哈扎人健康的唯一理由，但肯定是理由之一。缺乏微生物的接觸甚至也和較差的心理健康有關，因為有些細菌可以產生影響神經細胞的物質。

不幸的是，沒有任何藥物能讓我們的腸道菌叢跟哈扎人更相近。「因為他們體內的微生物來自土壤裡挖出來的食物，以及空氣和土地。我們真的需要持續暴露在外界的微生物中。」許諾爾說。事實上，芝加哥大學的微生物學家表示：「泥土是有益的。」越常在戶外接觸泥土，

好處就越多。

倫敦科學家指出，飲食也是關鍵，必須「多元化，且含有植物性纖維和多酚。缺乏纖維的飲食可能會讓體內的重要微生物群體逐漸滅絕」。

現代超市的貨架上，陳列著數千種食物選擇。但研究顯示，大部分美國人的飲食內容相當單調侷限。舉例來說，我們最常吃的食物是由精緻澱粉製作，缺少纖維素。但針對哈扎人的研究發現，他們的飲食內容超過六百種，其中七〇％是未加工、充滿纖維素的植物。

「我吃很多有機植物。」許諾爾說。「而且大部分是生吃。」煮食不只會殺死微生物，也會略微降低纖維含量。這不代表我們該生吃每一種蔬菜——番茄、紅蘿蔔和高麗菜等的營養素，經過烹煮比較容易吸收——但不要將每一種蔬菜都下鍋，或許會有好處。

「在非必要的情況下，最好也別吃抗生素。」許諾爾說。抗生素可能救命，但在解除感染的同時，我們腸道的菌叢也會被消滅。美國疾病控制與預防中心的報告指出，美國至少有四千七百萬份抗生素處方並非必要性。科學家認為，這會「讓患者面對不必要的過敏反應風險，有時甚至可能染上『困難梭狀芽孢桿菌』（Clostridium difficile），而發生致命性的腹瀉狀況。」

美國疾病控制與預防中心擔憂，過度使用抗生素讓危險的細菌發展出抗藥性。中心主任表示：「我們可能會因此失去對抗致命細菌感染的武器。這將削弱我們治療致命感染和癌症的能

力、影響器官移植的成功率，甚至危害傷燙傷和外傷患者。」

雖然在新冠病毒大流行時，許諾爾也被迫使用消毒液；但一般來說，她不會消毒自己的雙手或家中環境。她說：「我厭惡消毒液。相信我，人們即便不洗澡也能好好活下去。事實上，不洗澡還可能是有益的。」哈佛大學醫學院指出，如果每天用抗菌肥皂洗澡，會破壞皮膚的微生物平衡，反而讓更兇狠、具抗藥性的微生物有機可乘。此外，頻繁洗澡可能會降低免疫系統的能力。

——

對於「不適科學」的未來，除了哈扎人外，還有其他族群也能帶給我們啟發。科學家長期研究世界各地具備「殺不死」特質的群體。美國國防部在一九六○年代成立海豹部隊時，注意到日本和韓國的「海女」。這群女性向我們展現了，人類如果反覆暴露於不適的環境中，會發生什麼事。

我洗了半小時的熱水澡，帶來了一個月不曾體驗的感受：溫暖。然而，穩定舒適的溫度，或許也是該重新思考的議題。

大約兩百到三百年前，日本和韓國漁村的女性開始潛入冰冷的日本海和太平洋中。沒有保暖潛水裝，沒有呼吸器。她們脫到只剩下纏腰布和泳褲，或是什麼也不穿。她們會划船或游泳

到深度約十到九十英尺的地點，開始潛水，在冰冷清澈的海水中搜尋海鮮。

大約一至三分鐘後，她們會將一隻手伸出海面，搭上船的側邊。然後另一隻手舉起，將一桶可食用的海鮮，如鮑魚、海膽、貽貝或海帶倒在船上。夏季時，海女在冰冷的水中一天工作六到十個小時，潛水超過一百五十次。秋末到春初，海水的溫度會降到十度，而空氣的溫度則接近零度。但海女依然會潛水，持續挑戰著身體的極限。

美國國防部針對海女的研究調查了十六種疾病，發現其中十四種的發生率都較低。和村人相比，她們更不容易染上感冒、心臟疾病、關節炎、肝臟或腎臟疾病等。而她們罹患的疾病通常是職業傷害，像是海水壓力影響耳膜，造成聽力損失。其他研究者發現，海女的肺活量較大、肌肉較強壯、耐力也較高。對於必須閉氣的游泳者來說，這並不讓人意外。

這些發現迫使研究者重新思考生理學的原則。當人類的核心體溫低於三十五度，就會進入失溫狀態。但海女冬天的核心體溫平均只有違反生理學原則的三十四·七度。

科學家也想知道，長時間的寒冷對海女的代謝有什麼影響？畢竟，身體的寒冷會引發體內複雜的卡路里燃燒機制，確保內臟不會受到低溫的損害。因此，科學家隨機挑選二十位海女和二十位村人，邀請他們進入臨時的實驗室檢測代謝率。數據顯示，海女每天會額外燃燒一千卡的熱量。

多虧了海女的研究，科學家了解這一千卡背後的驅動力：棕色脂肪。

棕色脂肪是一種代謝活躍的組織。在寒冷的環境中，棕色脂肪就像是火爐，會燃燒我們的白色脂肪（也就是我們想透過飲食和運動擺脫的脂肪）來產生熱能。運作中的棕色脂肪消耗的熱量，比使用肌肉和大腦還多。這就是為什麼荷蘭科學家團隊認為，習慣寒冷或許能成為有效的體重控制策略。

然而，壞消息是，我們目前的舒適生活已經讓棕色脂肪沒有用武之地。

「過去一個世紀以來，西方世界的生活條件發生了幾項重大的變化，影響了人類的健康。舉例來說，我們更能控制環境的溫度。」科學家寫道。「我們的環境溫度缺乏起伏，因為我們追求最舒適的環境，讓身體在體溫調控上消耗的能量降至最低。」

科學家將棕色脂肪的作用稱為「非顫抖性產熱」（non-shivering thermogenesis）。研究顯示，這會使代謝率提升三〇％，這就是為什麼科學家指出：「除了運動訓練外，我們也提倡溫度訓練……雖然僅更頻繁地暴露於寒冷中不足以拯救一切，但已經很值得考慮。」

當然，如果想利用棕色脂肪的力量，付出的代價就是面對寒冷。但好消息是，我們不需要潛入冰冷的海水好幾個小時，就能得到顯著的益處。

研究顯示，任何人都能習慣寒冷。我在東尼和威廉身上就觀察到這一點。時常處於低溫中

的人比較不容易受到極端氣溫的影響。我們大約得花一到兩週，才能適應低溫，開始好好利用

體內的火爐。

科學家推薦人們在冬天時，每週都將家中的空調溫度降低一點。這會慢慢擴大我們的舒適

圈，讓我們無痛地適應寒冷。在室溫降至十八度時即可停止。另一份國家衛生研究院的研究發

現，在室溫十八度左右的房間睡覺者，代謝率會提高約一〇％，血糖等健康指標也有所改善。

如果你想要的話，其實也能透過洗冷水澡來進入海女模式。有些人真的會這樣（然後在社群網

站上大肆宣傳），但這麼做似乎有點過猶不及了。

西達賽奈醫學中心、約翰霍普金斯醫院和其他領先的醫學研究機構甚至發現，在危險的醫

療情境中，極度的低溫能幫助預防嚴重的大腦損傷和死亡。醫生會讓心臟病發作的患者體溫降

至三十一・六到三十三・八度，維持約二十四小時。這會觸發一連串的反應，保護面臨威脅的

大腦，如降低對氧氣和能量的需求、防止神經細胞死亡、減少發炎反應和有害的自由基。

＿

尼泊爾的雪巴人（Sherpa）也讓科學家重新思考人體的極限，以及面對極端環境的反應。

安德魯・莫瑞（Andrew Murray）花了數千個小時攀登世界最高峰。景色固然很棒，但他說

身為生理學家，他更感興趣的是幫他搬運行李的人。「連看起來非常平緩的坡，都會讓你氣喘

吁吁，因為空氣中的氧氣太稀薄了。」他告訴我。「但旁邊的搬運工卻能輕鬆經過。他可能比你還老，背著你和其他人的背包，卻像是在公園散步那樣寫意。」

雪巴人是分布於尼泊爾東部的種族，最著名的就是對高海拔的適應力。雖然登山這項運動是由西方人開始的，但雪巴人卻保持著最多次攀登聖母峰的紀錄，以及最多次無氧器輔助的紀錄。他們同時也創下多數攀登速度的紀錄。雪巴人邊巴‧多吉（Pemba Dorje）從聖母峰南側基地營登頂，在氧氣裝備的輔助下只花了八小時又十分鐘；而雪巴人卡基（Kazi）則在沒有氧氣的情況下，以二十小時二十四分鐘完成壯舉。

莫瑞近期進行研究，想知道雪巴人的體能是否完全來自長年的登山，或是他們家鄉的極端條件造就了某些優勢。現存的數據反映出了許多矛盾之處。

當一般人進入海拔較高的地區時，身體會製造出更多攜帶氧氣的紅血球細胞。然而，有趣的是，早期的研究發現，雪巴人在登山時的確會增加紅血球的製造，但速率卻低於低地人。這意味著雪巴人在登山時，血液中的氧氣比我們還要少。

為了解開這個謎團，莫瑞在低海拔處蒐集了一群雪巴人和西方人的大腿肌肉樣本——受試者的年齡、性別和一般身體條件都很相似。接著，他們從加德滿都攀登到聖母峰的基地營。抵達海拔約一萬七千六百英尺的營地後，科學家再次進行相同的檢測。

肌肉採樣顯示，在高海拔地區雪巴人的粒線體，也就是我們細胞內小小的發電機，能用更少的氧氣產生更多的三磷酸腺苷（ATP）或能量。他們也發現，雪巴人以脂肪產生能量的效率更高。

「這很有趣，因為雪巴人在平地其實沒什麼特殊之處。」莫瑞說。「他們沒贏過什麼馬拉松比賽。他們對高海拔的適應，並未讓他們在平地擁有超人般的力量，但在氧氣稀薄的高山就不同了。」

換句話說，西方人的引擎就像是耗油的休旅車，雪巴人則比較像節省燃料的油電混合車。當燃料充足（低海拔）時，兩種引擎都能有效發揮。但到了燃料稀少的高海拔環境，引擎的效率就很重要了。這幫助雪巴人能更輕鬆攀登得更高、更快。

更驚人的是，兩組受試者在基地營待了兩個月後，科學家團隊重新進行採樣。他們發現平地人的肌肉能量降低。然而，雪巴人卻彷彿花朵照到陽光般，肌肉能量在氧氣較少的情況下依然高升。

莫瑞在《美國國家科學院院刊》（*Proceedings of the National Academy of Sciences*）發表他的發現，認為雪巴人演化出在高海拔超越人類的能力表現。

莫瑞的發現或許可為加護病房中的缺氧病患帶來一絲曙光。缺氧是足以致命的情況，會發

生在健康者來到高海拔地區時，或是重症患者身上。目前，醫生會讓患者血液中的含氧量增加。然而，這會提高血液的濃度，也可能造成血管阻塞等併發症。

莫瑞的研究還在起步階段，但最終的目標是發展出一套療程，讓患者變得更像雪巴人，能更有效率地利用較少的氧氣。這會改善病人的健康狀況，甚至或許能提升運動員的表現。

根據《運動醫學》（Sports Medicine）期刊的研究，我們如果在高海拔生活和訓練，也能享有類似益處。從一九六〇年代開始，耐力運動員的教練就透過「高地訓練，低地比賽」的策略，提高攜氧紅血球的數目，為運動員創造競爭優勢。

但《運動醫學》的研究團隊發現，高地訓練會造成粒線體的改變，讓我們的肌肉更有效率，並改善我們對乳酸累積的承受力，讓我們能維持更長時間的劇烈運動。重點在於，我們不可能只花一個週末在山上，就變得和雪巴人一樣。長時間在高海拔的訓練——高山上的「襪」挑戰，才能帶來深刻的改變。

—

關於「不適科學」，前景最被看好的研究或許正在冰島進行。離開阿拉斯加不久後，我就到冰島拜訪正在研究世界上最強悍種族的科學家。事實上，他也是該種族的一分子。

我久聞卡里‧史蒂芬森（Kari Stefansson）的傳言：七十多歲的他身材仍像是美式足球員，

身高六呎六吋，體重兩百二十磅，全身都是肌肉。他是百分百的冰島人，一頭白髮，眼睛是藍色的，就和我們的刻板印象差不多。而且他非常聰明。

史蒂芬森擔任過哈佛大學神經科學系教授，而後離開成立 deCODE 公司。這間基因研究公司由一百九十位科學家組成，總部位於雷克雅維克的超巨型現代實驗室，裡面儲存的數據比全冰島的金融體系還要龐大。史蒂芬森和他的團隊已經為六〇％的現代冰島人進行基因定序，他們的研究被引用超過二十萬次。這讓史蒂芬森成為冰島的超級有錢人，在國內名氣響亮。

史蒂芬森是人類基因的偉大探險家，尋找著可能為許多致命疾病帶來解藥的知識。而冰島正是這類研究的理想地點。

冰島有點像「加州旅館」（Hotel California）[42]，只要一進去就離不開了。有一批人在大約一千一百年前來到冰島，繁衍後代，而後就幾乎沒有移入或遷出的人口了。大部分冰島人都來自單一家族譜系。冰島人要遇上不認識的表親機率實在太高，冰島政府甚至設計族譜學交友軟體，幫助人們避免遇上親戚。

42 譯註：老鷹樂隊的經典名曲，發行於一九七七年，諷刺娛樂業為了賺錢不擇手段，甚至用毒品、色情來控制樂團，充斥各種合約糾紛。

對於史蒂芬森這樣的基因學家，冰島和冰島人就是最好的科學泉源。移入和遷出的人口數少，代表冰島人的基因差異性很少。因此，數據中的背景雜訊也較少。冰島提供了龐大且天然的控制組。

這意味著史蒂芬森的團隊能更輕鬆追蹤家族中傳播的疾病。因此，他們能進一步篩選可能導致生病或死亡的基因。deCODE 在大約三十億種基因中，已經發現和心臟病、阿茲海默症、思覺失調症和癌症相關的少數基因。

另一方面，deCODE 也發現了可能提升人類健康、延長壽命的基因。這才是史蒂芬森真正感興趣的。他在「前類澱粉蛋白質」（Amyloid precursor protein，APP）基因中，發現能完全對抗老化相關心智退化和阿茲海默症的變異株。而「去唾液酸糖蛋白受體」（ASGR1）基因中，也有變異株能有效防範心臟疾病。此外，他也發現其他大幅降低糖尿病和攝護腺癌風險的變異株。

史蒂芬森相信，冰島人的某些基因讓他們比其他人更強健。

世界衛生組織近期發現，冰島男性的壽命是世界最長，達到近八十一‧二年，比全球平均多了十三‧二年，也比美國男性多了五‧二年。來自世界五十個國家、超過三百個研究機構的五百位研究者，統整了他們的相關數據，發現冰島男性的壽命遙遙領先。

答案很可能與文化無關。冰島的健康照護體系沒有特殊之處，許多項目評分甚至不算太高。冰島人的體型也稱不上模特兒等級，肥胖率也和世界平均值差不多。事實上，他們吃得很多，平均每天攝取三千兩百六十卡，飲食中的蔬菜和水果比例低於其他歐洲國家。也沒有任何證據顯示，冰島人的運動量超過其他國家。史蒂芬森相信，冰島人的長壽或許歸功於他們種族的歷史。

西元八七四年，挪威北部的維京人厭倦了南部好戰的國王。因此，大約有四千到六千名特別憤怒、冒險心強烈的北方人，將綿羊、牛隻和馬匹裝上維京戰船，向大海出發。他們首先在謝德蘭群島和愛爾蘭落腳，綁架了當地的女性（畢竟他們是維京人），讓人口增加到約八千人。接著，他們重新回到北大西洋，尋找新的安身立命之地。

這趟旅程絕不輕鬆。維京戰船外型狹長，船身很淺，雖然速度快，但在惡劣天候中很容易翻覆。當時最先進的暴風預警系統，幾乎只有禱告和祈求。

然而，這些維京人是當時世界頂尖的航海家。在悲慘的五天海上生活後，他們找到了最終目的地。那是一塊面積和肯塔基州差不多大的火山岩島嶼，布滿鋸齒狀的岩石、冰和苔蘚。島上不斷受到強風、雨水、冰雪和寒冷的侵襲，一年有三分之一都在黑暗中。幾乎沒有可以吃的動物或植物。這裡就是他們的新家了，取名為冰島。

一群凱爾特（Celtic）僧侶也曾試圖定居在這片殘酷的土地，卻神祕地消失了，再也沒有人看見或聽見他們的消息。

接下的一百多年，又有兩萬名不滿的挪威人和被綁架的英國女性抵達。這些人很快就面對了殘酷的現實：「以居住地來說，冰島爛透了。」一位現代的當地人曾這麼告訴我。這些定居者最多只能種出糧草和雜草，餵食綿羊和牛隻。因此，他們除了綿羊、牛隻和乳製品外，就沒什麼能吃的了，食物的量也不充足。

冬天會持續九個月，一年中有兩百一十三天在下雨、下冰雹或下雪。風速幾乎都超過四十英里，有時會高達一百英里。

在隆冬的日子裡，一天只有大約四到五個小時的昏暗陽光。另一位冰島人向我解釋：「冬天的太陽升起後，喊了聲『去你的！』就沉下去了。」

而這只是冰島日常中讓人不適的白噪音而已。有時候，這個國家真的會使人徹底崩潰。

「我們知道住在這裡一千一百年造成了改變，而且有證據支持。」當史蒂芬森開著他的黑色保時捷休旅車通過雷克雅維克街道時，他告訴我：「從許多角度來看，這都是無法避免的。」

因為說到底，人類只是一堆 DNA 結合成的巨分子與環境互動的產物罷了。」

我們的 DNA 和環境互動，這就是生命的公式，決定了我們的命運。想想出生於一九一九

年的同卵雙胞胎朱利安和艾垂安‧芮斯特（Julian and Adrian Riester）吧。他們的遺傳密碼完全相同，家庭型態也是，兩人也都成為天主教修士。他們上一樣的學校，吃一樣的餐點，做一樣的事。他們的生命和生活公式都一模一樣。他們在二○一一年六月八日，因為相同的疾病於幾個小時內相繼過世。

「不適」大概就是冰島公式的關鍵元素。史蒂芬森告訴我：「在這裡過的一千一百年從不輕鬆。火山會爆發，我們一千年來都住在沒有暖氣的屋子，天氣非常非常寒冷。我們得靠著在狂暴的海上捕魚維生，面對著各種傳染病。」保時捷經過哈爾格林姆教堂，這棟雄偉的石砌教堂矗立在冰島風起雲湧的天空下。「那麼，這對我們造成了什麼影響？」他問。

史蒂芬森和許多冰島人都懷抱著這個疑問。冰島歷史學家奧塔‧古孟森（Ottar Guðmundsson）告訴我：「我們的歷史是由許多挫敗構成的。」

「因為環境嚴峻，冰島的人口許多世紀以來都沒有增加。」他說。舉例來說，冰島在一八四六年創下嬰兒死亡率最高的紀錄：每一千位嬰兒中就有六百一十一名夭折。

「簡直就像是這個地方設下了居住限制，在各方面都壓迫著我們。」古孟森說。「但這也讓我們在許多方面蓬勃發展。」

史蒂芬森鑽研複雜的遺傳醫學，想了解讓冰島人如此堅韌的原因。

他將一千一百年前冰島人頭骨的 DNA 和現代冰島人、挪威北部人及英國人的 DNA 對比。

他發現，古代冰島人的 DNA 比較接近如今的挪威人和凱爾特人，而不是現代冰島人。」

他說。換句話說，冰島已經大大改變了它的人民。

挪威和愛爾蘭男性的平均壽命是七十九歲。雖然第一批冰島人來自這兩個地區，但現代冰島男性的平均壽命比他們長了二到四年。

根據史蒂芬森的說法，這很可能是冰島這座殘酷小島的影響。他說：「這塊北大西洋裡天殺的石頭在一千一百多年裡，不斷地逼迫著我們。這可不是什麼膚淺的、只有冰島人才懂的抱怨。」

冰島的不適和災難考驗，或許對島上居民進行了天擇。天擇代表著無法適應的人就會消亡，能承受不適的人則能茁壯。機緣巧合下，「遺傳漂變」（genetic drift，指的是出於純粹巧合或災難性事件，使某種特質在特定群體的出現頻率更高）或許改變了冰島這個小型孤立國家的基因庫，讓某些理想型的基因得以快速普及。

這或許在冰島人的體內深植了特別強健的基因，解釋了他們特別長壽的原因。假如史蒂芬森的團隊能找出這理論中的基因或基因組，或許就能找到使其在全世界普及的方式。

回到拉斯維加斯的家後，我立刻回歸現代生活，開始處理累積了幾個月的工作。我必須教

課、回覆讓人倒胃口的大量電子郵件，也得開一大堆會議。

然而，大約一個月後，從阿拉斯加的屠宰場運來了數百磅的冷凍馴鹿肉，放在我家門口，

讓我第一次有了反思的時間。

當天晚上，柔軟的暗紅色背脊肉在高溫的鑄鐵鍋中滋滋作響。耀眼的半透明血液（其實應

該稱為肌紅蛋白）從肉排上滴下，在落到鍋中時冒出炙熱。我盯著這道液體，想起當馴鹿倒在

極地的苔原上，一行鮮血從頸部緩緩流下的畫面。

「你在想什麼？」我的妻子問。她坐在廚房中島，用筆記型電腦回覆信件。

我看著她：「你覺得我回來後，有什麼改變嗎？」

「有啊。」她說。「你回來之後，就變得不驚，幾乎沒有什麼事能惹惱你。」

當天稍晚，我思考她說的話。回來以後，我的確覺得自己不同了。但我也很清楚，這可能

是受到我過去一年來，對現代舒適研究帶來的影響。舒適讓我們失去了太多東西。

最明顯的是，我覺得自己的覺察力提高了。從最膚淺的層面來看，我學會感恩現代世界不

可思議的舒適。回到家的第一個星期，每次打開水龍頭或開車時，我都會忍不住傻笑；只要吃

的不是裝在塑膠包裝中的冷凍乾燥食物，也會感到欣喜。

然而，從更深層的角度來看，我對時間有所覺察。我意識到自己所擁有的時間極其有限，因此得好好把握。艾略特告訴我，「襌」的好處之一是「在剪貼簿上留下紀錄」。他說：「假如你總是在做同樣的事，看到同樣的東西，那麼你回顧人生時，剪貼簿就會一片空白。因此，我們得創新，創造更多紀錄，才不會覺得虛度光陰。我的意思是，對於嶄新、有意義的體驗，你會記得每個細節，一輩子也不會忘掉。」

在太平洋公開水域進行了約十九英里「襌」的帕里許說過：「身為藝術家，我以為自己知道什麼是藍色。但『襌』讓我沉浸在各種不同深淺、色調和亮度的藍。海水和天空。我現在才知道什麼是藍了。那次經驗徹底改變了我的藝術，而我永遠不會忘記那些藍色。」

阿拉斯加的全新困難挑戰讓我留下了新的記憶，也給了我可以述說的故事。我親身體驗了由威廉・詹姆斯提出，並經過許多近代研究證實的理論：新的事件會讓我們對時間的感知減緩。

我發現自己將這兩個領悟應用於日常生活中。我想得更少，觀察得更多。我在家中和大自然中，都追求更多的連結、寂靜和孤獨。我在螢幕前的時間更少，更主動傾聽妻子和家人的話語。每個星期，我至少在沙漠中進行兩次拉克，在幾英里的紅土和仙人掌中體驗到「襌」的意義。而我的妻子是對的：我可以看出自己的現代「問題」都不是真正的問題，所以更不容易受

到驚擾。這麼看起來，在追求讓人類更加強健的因子時，我的生活也變得更輕鬆容易。

在戒酒過程中，有所謂的「粉紅雲」（pink cloud）現象，指的是戒酒初期，撐過最不舒服的戒斷症狀後，所感受的強烈覺察、喜悅、滿足、信心和平靜。我們意識到自己已經脫離了慢性自殺，開始渴望活著。

但粉紅雲終有消失的一刻，現實生活鋪天蓋地而來，讓許多人不禁覺得，或許真正的解脫還是在酒瓶裡。我自己的粉紅雲大概維持了兩年，直到正常生活又回歸。我並沒有失控，但覺得有些坐立難安和不滿足。

進行「禊」的挑戰後，我覺得自己又重回粉紅雲端。阿拉斯加給了我一劑極度的不適，而從中學習到的事物改變了我。但我知道，這些改變不會是永久的，舒適潛變每天都會更進一步。我已經開始規劃下一次的「禊」了。

這本書即將完成時，全球陷入疫情，沒有人會說自己覺得很「舒適」。有太多人死去，太多人病重，數百萬人因此失去生計。但疫情也讓大自然再次「原始化」，威尼斯運河變得更乾淨，郊狼漫步在空無一人的舊金山金門大橋上。人類也是，疫情提醒我們，每個人和大自然仍有著緊密的連結，科技再進步也無法立即解決所有的問題。然而，疫情也難得地讓我們脫離一成不變、毫無意外的常態。我們因而有了反思的片刻，重新思考事物的優先順序，或許也做出改變。

致謝

首先，最重要的，我要感謝莉亞（Leah）。她幫助我，帶給我正向的力量和支持。她是唯一讀完某些章節後，會告訴我「真無聊」的人。她逼迫我離開舒適圈，讓這本書變得更好。

感謝老媽。身為單親家長，她同時扮演了父母的角色，鼓勵我追求寫作的夢想。

感謝馬修・班傑明（Matthew Benjamin）。他是本書的編輯，總是能用最銳利的眼光找出最重要的事物。他在我寄去的一大堆胡言亂語和思路中，找到了最棒的句子和概念，編輯出了能出版的作品。

感謝我的經紀人詹恩・布馬（Jan Baumer）和史帝夫・托哈（Steve Troha）。他們在本書概念發展的最初階段，問我：「你怎麼了？」逼我說出真正的故事。

感謝東尼。他慷慨地讓我參與這段史詩般的旅程，改變了我的人生。我很期待下次的啟程。

感謝同意讓我引用和改編過去作品的出版社。也感謝這些出版社的編輯和指導過我的老師

們，他們幫助我完成了過去的故事和這本書。特別是班恩·柯特（Ben Court）、亞當·坎貝爾（Adam Campbell）和比爾·史丹普（Bill Stump）。

感謝這本書所有的資料來源，特別是崔佛·凱許（十倍的感謝）、馬可斯·艾略特、瑞秋·賀普曼、卡瑪·烏拉、傑森·麥卡錫、卡里·史蒂芬森、道格·柯齊將和丹尼爾·黎伯曼。他們包容我喋喋不休的問題和無知，優雅慷慨地和我分享他們的時間、智慧和耐心。

最後，感謝比爾。他讓我保持誠懇、熱心和寬容。

作者的話

這本書的許多部分來自我為《男士健康》（Men's Health）、《戶外》（Outside）和 Vice 雜誌所寫的多篇文章。有些部分並未更動。

二○一九年的九月到十月，我在阿拉斯加度過五個星期，大部分都在蠻荒之地。我們穿越了北極圈，但為了文章的簡潔和故事性，我把時間軸濃縮，僅包含了北極的部分。

寫作過程中，我進行許多訪談，閱讀上百篇學術研究。出版社給了我嚴格的頁數限制，而我不想因為資料來源的頁數而犧牲珍貴的故事。因此，我選擇將資料來源都放在網路上。假如你感興趣，可以參考：eastermichael.com/tccsources。

國家圖書館出版品預行編目(CIP)資料

勇闖阿拉斯加 33 天：走入極地荒野，跳脫舒適圈，發現全新的
自己 / 麥可 . 伊斯特 (Michael Easter) 著；謝慈譯 . -- 初版 . -- 臺
北市：遠流出版事業股份有限公司, 2023.08
面；　公分

譯自：The comfort crisis : embrace discomfort to
reclaim your wild, happy, healthy self
ISBN 978-626-361-164-1(平裝)

1.CST: 野外活動 2.CST: 野外求生 3.CST: 美國阿拉斯加

992.775　　　　　　　　　　　　　　　112009388

勇闖阿拉斯加 33 天：
走入極地荒野，跳脫舒適圈，發現全新的自己

作　　　者 —— 麥可・伊斯特
翻　　　譯 —— 謝慈
主　　　編 —— 周明怡
封 面 設 計 —— 張天薪
內 頁 排 版 —— 平衡點設計

發 行 人 —— 王榮文
出 版 發 行 —— 遠流出版事業股份有限公司
　　　　　　　104005 台北市中山北路一段 11 號 13 樓
　　　　　　　郵政劃撥／ 0189456-1
　　　　　　　電話／ 02-2571-0297・傳真／ 02-2571-0197
著作權顧問 —— 蕭雄淋律師

2023 年 8 月 1 日　初版一刷
售價新台幣 450 元（缺頁或破損的書，請寄回更換）
有著作權・侵害必究　Printed in Taiwan
遠流博識網　http://www.ylib.com　e-mail:ylib@ylib.com

The Comfort Crisis: Embrace Discomfort To Reclaim Your Wild, Happy, Healthy Self
Copyright © 2021 by Michael Easter.
Published by arrangement with Folio Literary Management, LLC and The Grayhawk Agency.